文
景

Horizon

OCAT INSTITUTE 研究中心

WORLD 世界 3

图像志文献库

ICONOGRAPHIC
ARCHIVES

巫鸿 郭伟其 主编

张弘星 本辑特邀编辑

上海人民出版社

Table of Contents

黄专

总序

　　我们决心创办一套以探讨艺术史理论、观念和方法为宗旨的丛书，我们知道我们的选择是一种双重冒险，一是因为这门学科的知识状况，二是因为我们的学识和能力，后者无须解释，所以我们只谈谈前者。现代学科意义上的艺术史发端于18世纪的德国，如果需要给出一个准确的时间坐标，那就是温克尔曼1764年出版的《古代艺术史》。这门以解释艺术图像为己任的历史科学诞生于启蒙主义和科学主义在西方刚刚兴起的时代，但真正形成自己独立的学派和研究方法则要等到差不多一个世纪之后，通过布克哈特、沃尔夫林、李格尔、德沃夏克、瓦尔堡、潘诺夫斯基、贡布里希这些巨匠的努力，艺术史才达到了它自有史以来的一个高峰，也为人文学科带来了巨大的荣耀和光辉。今天，艺术史正处于它历史发展中的一个十字路口，这一方面根源于现代艺术中的各种创新运动，当艺术史将它的对象从古典世界转向当代世界时，它就会发现无论从历史观念、知识形式还是研究方法、研究边界上看，艺术史都开始面临来自研究对象自身的挑战，那些维系古典艺术史研究的内在形式、作品风格和图像意义不断外化为社会、政治、意识形态等外在范畴，现在，甚至连"艺术"这个概念本身也变得越来越似是而非。另一方面，战后各种解构主义的知识运动和新媒体（信息技术、控制论，尤其是数码媒体）以及与之密切相关的"视觉文化"（visual culture）研究在挑战西方人文主义的学术传统的同时，也直接形成了对艺术史发展的外来冲击，这些冲击和挑战使艺术史学面临着自它诞生以来的一次最深刻的知识危机，各种形式的"新艺术史"和艺术史"终结论"既是对这种危机的回应，也是它的主要表征。"终结论"针对的不仅仅是艺术史已有的范式和准则，而且是作为人类理性记忆形式的"艺术史"本身；它所带来的危机因此也不仅仅是学科制度和学科形式的危机，而且是艺术史作为一门人文科学存在的合法性危机。

和其他门类的历史学一样，艺术史是人类理性记忆的需要，也是这种记忆机制的一种主要形式，"学而不思则罔，思而不学则殆"（《论语·为政》），如果把这句古训用来比喻我们的艺术史学，那我们就可以说它既是一门关于记忆知识的科学，也是一门关于观念、思想和方法的科学。更重要的是，它是一门交叉性的人文科学，自诞生之日起，艺术史的命运就与人类其他学科的发展息息相关：宗教、哲学、政治学、语言学、心理学、人类学、考古学几乎都或多或少地与艺术史这门学科的起源和发展保持某种亲缘关系，艺术史的研究具有瓦尔堡睿智地发现的那种"文明的整体性"。所以，跨界不是这门学科的需要，而是它的一个显著特征。我们相信，和所有科学形式一样，批判性的反思和开放性的讨论是艺术史继续生存和发展的最直接的动力，《世界3》所力图展示和推动的就是这种理性力量，作为一套理论丛书，它希望在一种开放的理论气氛中讨论与艺术史的当代危机和发展相关的所有问题：艺术史研究中的古典遗产，艺术史的文献学范围及采集方法，古典艺术史与当代艺术史研究的不同特质和关系，艺术史研究的各种历史观念、理论方案和具体方法；与艺术史研究相关的制度、出版和展览，艺术史的学科边界以及它与其他人文学科复杂而有机的关系……它也将包容经典艺术史和新艺术史所能涉及的所有课题。简言之，这套丛书是关于艺术史本身历史的反思性刊物，或者说，是一套艺术史学史丛书。

当然，我们更关心的是艺术史在中国的命运和现实。20 世纪初，艺术史学就成为最早进入中国的现代学术的一种，它的命运与大多数其他现代学术在中国近现代的命运一样，一直伴随着民族战争、政治运动和启蒙思潮而不断沉浮。在王国维、梁启超、顾颉刚这样一些现代学术先驱的倡导下，在姜丹书、吕澂、陈师曾、滕固、余绍宋、俞剑华这样一些艺术史学者的艰苦实践中，艺术史在中国现代学术史上

也曾有过卓越的开端，而在以后将近一个多世纪的历史中，中国也出现了几代具有卓尔不群的思想品质和学术素养的艺术史家，他们是这门人文科学在中国生存和发展的直接动力。但坦诚而言，无论是古代研究还是当代研究，作为一门历史学科，中国艺术史在文献整理、问题意识、研究方法，尤其是对中国艺术"独特性"的理解上都还处于初级阶段。中国艺术有其独立的品质和历史，也自当有其独立的研究方法和路径，即使作为一门现代科学我们也无法忽略这种独特性，中国艺术史研究者应该在现代学术环境和研究方法中去发现这种独特性而不是削足适履。海外从"汉学"（sinology）到"中国研究"（Chinese studies）的学术史环境也成就了一批批卓越的中国艺术史家，他们不仅是沟通西方艺术史传统与中国艺术史的桥梁，也是中国艺术史研究的一个当然部分。但可惜的是，直到今天在中国艺术史研究领域本土和海外两股学术力量的沟通和合作的成果还乏善可陈。更重要的是，在面对艺术史的共同危机时，这样两种力量还没有展现出对探讨学科问题、学科方法和学科前景的共同兴趣，学术乃天下之公器，我们的丛书希望在推动艺术史领域的中外交流进而推动中国艺术史学的学术进步上略尽绵力。

这套丛书是为那些相信知识和理性的批判力量可以改变我们世界的读者准备的，尤其是为那些希望在艺术史的研究和思考中获得这种力量的人准备的。

"世界3"是英国哲学家卡尔·波普尔四十年前在他的哲学名著《客观知识》中提出来的概念，它是指由人在历史中创造出来又作用于人的再创造的知识世界，它是以物质形态编制和保存于我们的大脑、书籍、机器、图像之中的观念、语言、艺术、哲学、宗教、制度、法律的世界。波普尔认为，人类的进步是一个复杂的生物和社会的反馈过程，这一过程的支配性机制是，人的主观精神世界（"世界2"）通过

"世界 3"作用于自然世界（"世界 1"），作为中介的"世界 3"具有主观性和客观性的双重品质。简言之，它是人造的而又独立于人的客观知识世界。这个理论不仅把我们从上帝和"自在之物"这类神性世界的范畴中解放出来，而且解释了人如何自己创造自己并且不断进步的历史机制，即一种通过"世界 3"寻找问题和试错性解决问题的机制。

《世界 3》是一套以艺术史理论与观念为对象的学术丛书，丛书名援引"世界 3"这个概念表明了它的学术态度和志趣，即希望在与其他"世界 3"成员的开放性关系中研究艺术史的起源、现状、发展和方法。《世界 3》不仅致力于艺术史内部各领域的研究，如美术史、建筑史、影像史、设计史及它们之间关系的理论研究，还致力于艺术史与文化史、哲学史、宗教史、语言史、思想史、观念史之间关系的理论研究。《世界 3》对各种观念形态和方法保持开放的接纳态度，它相信理论研究领域和人类生活的其他领域一样，人们只有持续保持理性的批判姿态才能真正解决问题、增长知识和获取进步。

"研究"（research）即"探寻"（search），我们希望和所有艺术史的研究者一起走入这条探寻之路。

2014 年 10 月

巫鸿 编者弁言

本辑《世界3》将全部版面提供给"图像志文献库"这个题目。"文献库"的一般含义是收集和储存文献或图像，但这里所介绍和讨论的"图像志文献库"远远超过这个简单的实际功能，而是关系到美术史的基本研究方法和概念，美术史作为一个学科的形成和发展，以及当代中国美术史研究如何吸收西方美术史在图像整理这个领域中上百年的经验，加入到有关图像库建设的对话中去，并对建立全球性的图像志文献库发挥出独特的作用。

聚焦于这个主题的原由是张弘星博士主持的"中国图像志索引典"（Chinese Iconography Thesaurus）计划。该图像库坐落于伦敦的维多利亚与阿尔伯特博物馆（Victoria and Albert Museum），于2015年立项，经三年工作后在2019年10月实验性上线，供海内外研究者免费使用。正如他在本卷中的文章介绍的，该计划的目的是建立"一套覆盖唐代至清代一千三百年间各个历史时期、各个地区、各个艺术种类具有代表性的图像志文献库"。全部实现的图库不仅可以让各行各业的研究者和学生检索特定主题的作品，而且可以帮助他们观察该主题在形态、媒介、时期、地区和意义等各方面的变迁和转换，并寻索不同主题之间的语义关系和由此形成的知识图谱。

为了实现这个宏大的目标，张博士参照了世界上几个历史最悠久并仍在持续发展的图像志文献库，与相关专家在观念、技术和方法等层次上进行了深入的交流。由维多利亚与阿尔伯特博物馆和OCAT研究中心于2019年在芝加哥大学北京中心联合举办的"变化的前沿：图像志文献库的过去与现在"研讨会，是这个交流过程中的一个重要步骤。会上英国伦敦大学瓦尔堡研究院"图像志图片库"主任保罗·泰勒（Paul Taylor）、美国普林斯顿大学"中世纪艺术索引"中心主任帕梅拉·巴顿（Pamela Patton）、荷兰"图像志分类系统"（Iconclass）与"文化史图像数据库"（Arkyves）编辑汉斯·布兰德霍斯特（Hans

Brandhorst），以及张弘星博士介绍了各自项目的历史发展和当前的任务及挑战。这四篇发言在增益修改后包括入本卷的"专题研究"栏目中，并增以特邀张彬彬和朱青生撰写的文章，介绍和讨论了北京大学视觉与图像研究中心的"汉画数据库"项目的理念和成果。本卷也提供了林逸欣博士撰写的对这次研讨会和其中讲话及讨论的一篇综合报道。

这里有必要简单谈一下"图像志资料库"的概念和任务。简言之，虽然本辑介绍的这些资料库各有不同的时间和地域范围以及独特的编辑理念和方式，但其核心概念都是"图像志"（iconography），即通过对图像的形象分析探究其文本根据和文化意义。建立图像库的目的是把海量的图像实例进行收集、分类和描述，并为进一步的美术史研究和阐释提供资料基础。对美术史有所涉猎的人都知道，"图像志"是研究任何美术传统都不可或缺的一个基本方面：无论是宗教的、神话的、历史的或通俗文化中的图像，我们都希望知道它们可能讲述的故事和表述的思想；即便是装饰性的图像也承载着文化的信息或约定俗成的象征性含义，并通过特定联系方式构成规律性的组合。这些图像在未经处理之前是无序的，往往混杂于叠压的时空层次之中，不具有明确的历史位置，也失去了原生的状态和上下文。换言之它们只是散乱的数据而非经过初步消化的研究资料。在美术史学术研究的链条中，图像志资料库以科学和系统的方式大面积收集和整理这些原始数据，将之转化为含有基本历史信息的研究资料和证据。这一转化构成既是具有自身目的性的特定研究项目，同时也自然成为美术史研究链中的一个关键环节，为更高级和复杂的图像阐释准备了宏大而坚实的基础。

可能有的人会认为图像志研究是所有美术史家都会进行的工作，因此质疑是否有必要建立大规模资料库——毕竟这种项目必须由专人管理而且要求年复一年地扩大和升级。对此我们可以考虑两个可能的

回答。一是建立系统的图像志数据库和进行个案性图像志研究虽然有关但并不是同一回事，前者做的是以耗时耗力的密集型工作处理成千上万属于不同时期、地点、文化的图像。如果说个案类型的图像志研究是相对封闭性和焦点式的学术项目，目的在于达到关于具体图像的特殊历史结论，系统化的图像库则是一个永远开放的机构性项目，它的主要"结论"和贡献在于分类和编目的合理性和完整性，以及检索和使用的便利。另一个原因是每个大型图像库从其创立之初都具有明确的方法论定位，并在历史过程中不断发展和完善自身的理念、方法、组织和步骤。它们往往由具有宏观视野和方法论意识的重要美术史家创立，随后成为机构的传统和整个美术史界的宝贵财产。由于同一原因，它们也会不断受到新的美术史概念和科学技术的挑战，因此必须不断进行自我审视和更新。一个眼下的例子是由于全球美术史的迅猛发展，不同美术传统之间的历史关系成为学者和学生注意的焦点，其中包括图像的跨地域流传和跨文化变异。以特定美术传统为基础建立的图像志资料库如何适应这种需要，因此成为一个亟待思考和解决的问题。

结合这组文章并发展新的关注点，本卷还包括了其他两种类型的专文。一类包括范白丁和张茜的两篇文章，把"瓦尔堡图片文献库图像志系统"和普林斯顿大学"中世纪艺术索引"作为美术史研究的课题，对其进行史学史的反省。另一类从理论角度思考"图像体系"的不同文化和知识背景以及图像检索系统的当代学科环境，包括郭伟其对中国古代图像象征体系来源的思考，以及高瑾所讨论的数字人文对艺术图像检索的启示和挑战。此外莉娜·李佩（Lena Liepe）以中世纪艺术为例，从史学史角度对西方美术史中的图像志与图像学研究进行了系统的回顾。

配合本卷的主题，本卷中的三篇书评都聚焦于与图像志研究直接

有关的书籍，但这些书籍却并非都是最近的出版物。黄燕所"评"的实际上是意大利人切萨雷·里帕（Cesare Ripa）于16世纪末出版的《图像学》（*Iconologia*）——这是在西方人文研究中建立象征性图像志体系的关键作品。这篇书评的内容也远远超出这本历史专著，而是包括了它在其后几百年中的出版和流传史，可以说是提供了这本关键著作的一项专题研究。祁晓庆和谢波所写的另外两篇书评，则分别关注于王惠民的《敦煌佛教图像研究》（2016）和黄士珊（Shih-shan Susan Huang）的《图说真形：传统中国的道教视觉文化》（*Picturing the True Form: Daoist Visual Culture in Traditional China*, 2012），二书均为近年出版的关于佛教和道教美术研究的重要著作。

本卷的特邀编辑为张弘星博士，我们对他的工作和贡献表示衷心感谢。

专题研究

从文明的崛起到资本主义的崛起
——瓦尔堡研究院的图片文献库

保罗·泰勒（Paul Taylor）

姚露　译

伦敦大学瓦尔堡研究院的图片文献库［图1］位于学院一楼一个宽敞明亮的大房间。[1] 这里收藏了约 40 万张绘画、雕塑、版画、素描和建筑的照片。这些照片大部分都存放在金属柜中，一些补充材料放在木制抽屉柜和档案盒中。这些金属柜内的照片以层级式的、图像志的系统排列，用薄纸板档案夹归档。如果不在伦敦而想了解这一体系及其原理，可以使用瓦尔堡研究院的网站（https://warburg.sas.ac.uk/collections/photographic-collection/subject-index），也可以下载图片文献库所有的分类词表。除此之外，也可以免费访问瓦尔堡研究院网络版图片文献库，即图像志数据库（https://iconographic.warburg.sas.ac.uk/vpc/VPC_search/main_page.php）。目前，图像志数据库包含了图片文献库中约 50,000 张关于神话和占星学照片的数字化副本，以及几乎同样数量的从各种来源获取的其他主题的图像。图像志数据库并

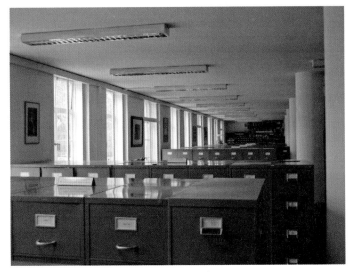

图 1. 图片文献库

1 然而，它很快就会被搬到地下室一间狭小的、光线昏暗的房间里。

没有试图成为实体图片文献库的复制品，它包含了成千上万没有收藏在瓦尔堡研究院中的照片，它也没有完全因循实体文献库的图像志分类体系，而是在此基础上有所改进。因此，这是另一种形式的图片文献库，最终将变得比瓦尔堡研究院的实体图片文献库规模更大、更复杂。

图片文献库的图像志系统在不断演变，自 2009 年图像志数据库诞生以来，这一演变的步伐

图 2. 学生时代的阿比·瓦尔堡

越来越快。然而，这些收藏并不是从一开始就按照图像志来管理。当研究院的创始人、汉堡艺术史学者阿比·瓦尔堡（Aby Warburg）［图 2］在 1888 年的冬天开始购买艺术品的照片时，最初的计划是按照艺术品所在地分门别类。因此，这张照片上写有 "Padua: Kirchen (Madonna dell'Arena)"，因为乔托的这幅壁画位于帕多瓦的斯克罗维尼礼拜堂（或称阿雷纳礼拜堂）［图 3、图 4］。[2] 这不是对图像的图像志描述，但请注

2 照片背后的印章（现在被帆布衬底半掩着）写着 "Flor. 28.1.29"，表明在 1889 年 1 月 28 日购于佛罗伦萨。藏品中只有少数照片的背面写有瓦尔堡购买照片的日期，迄今为止发现的照片都是来自 1888 年 12 月至 1889 年 2 月期间。在 1888 年的冬天，瓦尔堡参加了在佛罗伦萨举办的艺术史研讨会，该研讨会由布雷斯劳（Breslau）艺术史学者奥古斯特·施马索（August Schmarsow）主持。1889 年 1 月，瓦尔堡从佛罗伦萨给他母亲写信："我必须在这里奠定我的图书馆和图片文献库的基础，这两件事都耗资不菲，并且具有永久的价值。"（Ich muss hier den Grundstock zu meiner Bibliothek und Photographiensammlung legen und beides kostet viel Geld und repräsentiert bleibenden Werth Warburg Institute Archive, Aby Warburg to Charlotte Warburg, 07/01/1889.）见 Katia Mazzucco, "On the Reverse. Some Notes on Photographic Images from the Warburg Institute Photographic Collection," *Aisthesis. Pratiche, linguaggi e saperi dell'estetico* 5, no. 2 (2012): 217–32，尤见 第 218–19 页；见 Katia Mazzucco, "'Alle Hilfsmittel an der Hand': note sulle prime fotografie collezionate da Aby Warburg," *Rivista di Studi di Fotografia* 5, no. 10 (2020): 122–39。

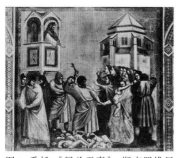

图 3. 乔托,《屠杀无辜》, 斯克罗维尼 图 4. 帕多瓦: 教堂 (Padua: Kirchen) (局部)
礼拜堂, 帕多瓦 (Giotto, *Massacre of the*
Innocents, Arena Chapel, Padua)

意, 它已尝试构建等级分类法。等级从城市的名称开始, 到城市中建筑的种类, 然后是具体的建筑名称。在这张照片的背面, 我们还可以看到英文"屠杀无辜"(Murder of the Innocents)这几个字, 这是这幅壁画的图像志主题, 但这几个字是在瓦尔堡去世后, 当他的图片收藏从汉堡搬到伦敦之时才加上去的。

瓦尔堡对这种地名系统的应用持续了三十年之久, 在 1920 年代, 一种不同的系统出现了。在早年的分类中, 图 3 的关键词(Schlagwort)是"帕多瓦"(Padua), 而在 1920 年代的一张照片上[图 5], 已变成"谋杀儿童"(Kindermord)[图 6]。瓦尔堡似乎决定采用一种不同的方法来整理他的照片, 这或许呼应了他在生命中最后五年倾注心血的工作。那时他正在编制《记忆女神图集》(*Mnemosyne Atlas*)[图 7], 这是反映了他对文艺复兴艺术的个人思索的图像集。[3]这个图集首先是他雄心勃勃想要创作的一本书的配图, 这本书将总结

3 想了解这本图集, 可以参考 Katia Mazzucco, "Mnemosyne, il nome della memoria. Bilderde monstration, Bilderreihen, Bilderatlas: una cronologia documentaria del progetto warburghiano," *Quaderni Warburg Italia* 4–5–6 (2006–2008): 139–203; Christopher D. Johnson, *Memory, Metaphor and Aby Warburg's Atlas of Images* (Ithaca: Cornell University Press, 2012)。

图 5. 安德里亚·德·利琪奥，大教堂，阿特里（Andrea de Litio, Cattedrale, Atri）

图 6. 谋杀儿童（*Kindermord*）

图 7.《记忆女神图集》图版 40，佩鲁奇，法尔内塞神话，巴库斯和阿里阿德涅，屠杀无辜（Atlas 40, Peruzzi, Farnesina mythologies, Bacchus and Ariadne, *Massacre of the Innocents*）

他一生在欧洲文艺复兴艺术心理学方面的工作。然而他从未着手写那本书，整理和排列图像的活动本身却开始让他着迷。《记忆女神图集》的大部分版面都是按照主题排列的，如果他所有的图片收藏也按照主题排列，就会使图集编制更加得心应手。

请注意，我在这里用的词是"主题"，而不是"图像志"。瓦尔堡当时并没有使用我们现在使用的"图像志"一语。在图 6 中，"*Kindermord*"一词的意思是谋杀儿童，它并不是指基督教《圣经》

中的屠杀无辜者这一特殊事件，即希律王试图通过杀死他王国中所有新生儿来杀死年幼的基督。同样，在图7所示的《记忆女神图集》中有许多儿童死亡的画面，有些是《圣经》中屠杀无辜者的场景，有些却不是。从潘诺夫斯基（Erwin Panofsky）开始，我们会称《圣经》里屠杀无辜者事件的主题为作品的"图像志"，而谋杀儿童的主题为"前图像志"（pre-iconography）或作品的母题（motif）。[4] 相较图像志，瓦尔堡对母题更感兴趣。

瓦尔堡的这种兴趣也可以从他一项早期计划中看出［图8］，[5] 这项用于管理图片文献库的计划显然是在他的指导下进行的，但因缺点众多而从未被使用。它忽略了西方图像志的大部分领域，如肖像、宗教人物、现代史、现代文学、风景和静物，将神话、历史和戏剧视为与"文学传统"等同的形式，也没有明确区分前图像志和图像志。例如，它列举了很多关于"献祭"的例子，其中两个出自希腊罗马神话，两个出自《圣经》中的《旧约》，一个出自《新约》，还有一个出自罗马史。当然人们可能希望设计一个像这样偏重前图像志母题而非图像志文本的体系，但同时也能够将描绘神话、《圣经》和历史的不同场景各自分离开来。当然，这样的尝试是瓦尔堡去世之后的事了。

瓦尔堡于1929年去世，图书馆的管理工作移交给了他的副手弗里茨·扎克斯尔（Fritz Saxl）［图9］，时至今日图书馆已经发展成为拥

4 Erwin Panofsky, "Iconography and Iconology: An Introduction to the Study of Renaissance Art," in *Meaning in the Visual Arts*, ed. Erwin Panofsky (Garden City: Doubleday Anchor Books, 1955), 26–54. 更早的版本作为《导论》发表于 Erwin Panofsky, *Studies in Iconology: Humanistic Themes in the Art of the Renaissance* (Oxford: Oxford University Press, 1939), 3–17。对这一图像志分类的批评，见 Paul Taylor, Introduction to *Iconography without Texts*, ed. Paul Taylor (London and Turin: Warburg Institute and Nino Aragno, 2008), 1–10。

5 Katia Mazzucco, "L'Iconoteca Warburg di Amburgo: Documenti per una Storia della Photographic Collection del Warburg Institute," *Quaderni storici* 47, no. 141 (December 2012): 857–87.

图 8. 瓦尔堡针对 PC 的早期计划

有约 6 万册藏书的规模可观的机构。瓦尔堡去世四年后，希特勒在德国掌权，威胁到了图书馆的存在，因为纳粹把其中大部分工作人员都列为犹太人。[6] 因此，他们决定逃离德国，图书馆也随之搬迁到了伦敦，直至如今。安顿好了在英国的新住所，扎克斯尔就决定将图片文献库以一种系统的方式进行排序。他任命了一位全职研究员鲁道夫·维特科夫尔（Rudolf Wittkower）[图 10]。正是维特科夫尔开创了我们今天使用的图像志分类系统，他设计的基本分类自 1930 年代以来一直在使用[图 11]。不过，子类别的数量不断增加，也越来越复杂。如

6 他们并不都把自己归为犹太人。见 E. H. Gombrich, "The Visual Arts in Vienna c. 1900 / Reflections on the Jewish Catastrophe," in *Austrian Cultural Institute, Occasions* (London: The Austrian Cultural Institute, 1996)。

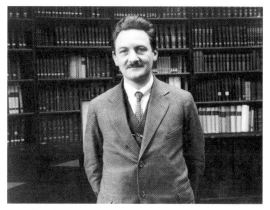

图 9. 弗里茨·扎克斯尔在 KBW，汉堡，约 1925 年，瓦尔堡研究院，neg A 17

图 10. 在抽烟的鲁道夫·维特科夫尔，伦敦，1930 年代晚期

前所述，现在的图片文献库中有大约 18,000 个子类，是维特科夫尔望尘莫及的。实际上，维特科夫尔负责归档的照片总数没有达到 18,000；1933 年，图片库里也只有约 12,000 张照片。

自维特科夫尔以来，致力于图片库工作的学者一直在增加子类别的

```
ANTIQUITIES
RITUAL
GODS AND MYTHS
CLASSICAL LITERATURE
MEDIAEVAL AND LATER LITERATURE
MAGIC AND SCIENCE
GESTURES
SECULAR ICONOGRAPHY
PORTRAITS
HISTORY
SOCIAL LIFE
RELIGIOUS ICONOGRAPHY
ORNAMENT
ARTISTS
ARCHITECTURE
MANUSCRIPTS
```

图 11. 维特科夫尔的分类

数量。除了维特科夫尔之后的三位管理者——恩里克塔·哈里斯·法兰克福（Enriqueta Harris Frankfort）、詹妮弗·蒙塔古（Jennifer Montagu）和伊丽莎白·麦格拉思（Elizabeth McGrath）之外，参与这项工作的还有助理研究员利奥波德·埃特林格（Leopold Ettlinger，1950 年代中期担任过几年研究员）、玛丽·韦伯斯特·莱特鲍恩（Mary Webster Lightbown）、阿德尔海德·海曼（Adelheid Heimann）和迈克尔·埃文斯（Michael Evans），以及许多在图片文献库中工作了几个月或几年的员工，他们大多在该机构获得奖学金。临时的工作人员包括后来声名显赫的学者和美术馆馆长，例如迈克尔·考夫曼（Michael Kauffmann）、迈克尔·巴克森德尔（Michael Baxandall）、蒂莫西·威尔逊（Timothy Wilson）、查尔斯·索马里兹·史密斯（Charles Saumarez Smith）和伊万·卡斯克尔（Ivan Gaskell）。他们通过共同努力，围绕照片逐步建立类别，发展成了现在复杂的分类系统。在图片文献库工作的大多数艺术史学者也从事研究。我们相信，学术经验对图片文献库的日常工作大有裨益。每当有职位空缺时，我们都会将其分配给能够出版艺术史书籍和发表文章的人。每周每人都有一天自主的时间，让大家能够从事自己的研究项目。

我在前面提到，维特科夫尔设计了图片文献库的主要类别，实际上，自他以来，我们增加了三个新的图像志类别。1990 年代增加了非欧洲艺术的部分。其中第一部分是前古典图像志，它试图将图像志应

用于瓦尔堡研究院第三任院长亨利·法兰克福（Henri Frankfort）[图 12] 遗赠的约 8,000 张美索不达米亚和埃及艺术的照片。[7] 法兰克福是研究古代近东地区的杰出考古学家，尤其是美索不达米亚滚筒印章的专家。他在 1950 年代留给我们的照片并没有按照图像志的方式排列，我认为它们应该按照这一方式排列，以便与库中其他图片相匹配。

图 12. 亨利·法兰克福，约 1949 年，瓦尔堡研究院

完成了这项任务之后，我接着尝试发展更多的非欧洲的图像志部分。在印度学者斯泰拉·克拉姆里什（Stella Kramrisch）的帮助下，我们获得了一批极佳的早期佛教雕塑的照片，这些照片也不是按主题归档的，大部分都是关于佛陀的生活的，我为它们创建了图像志档案夹，并上传到了图像志数据库，以便在网上查阅。

在细分完关于美索不达米亚、埃及和佛陀生活的照片之后，我已穷尽了库里所有非欧洲艺术的照片，而我们需要获得更多。苏富比和佳士得拍卖行十分友好，把亚洲和部落艺术的图录寄给我们，这样我就可以把这些图像剪出来贴在卡片上，继续我的工作。

于是我必须决定如何划分出亚洲艺术的类别。有一段时间，我考

7 关于法兰克福，见 David Wengrow, "The Intellectual Adventure of Henri Frankfort: A Missing Chapter in the History of Archaeological Thought," *American Journal of Archaeology* 103, no. 4 (1999): 597–613; 见 Paul Taylor, "Henri Frankfort, Aby Warburg and 'Mythopoeic Thought'," *Journal of Art Historiography* 5 (2011)。

虑过创建近东、印度、中国、韩国、日本和东南亚大陆这些单独的区域。但是，我最后决定创建一个较大的地区，并将其命名为亚洲图像志。做出此决定的原因有很多，但主要原因是亚洲的某些宗教跨越了许多界线，特别是佛教、印度教和伊斯兰教，若把菩萨的图像志划分为印度、中国和东南亚，似乎过于刻意。

我所做的另一个决定是遵循维特科夫尔的基本类别，即众神与神话、魔法与科学、宗教图像志等（事实上我已经将其应用到关于美索不达米亚和埃及图像志的部分）。这样做的理由非常现实。我是图片文献库中唯一一个对非欧洲艺术感兴趣的人，但是我并不是每天都在馆里。如果我的同事要向读者展示如何使用该部分，那他们必须对如何在其中找到照片有一个大概的了解。使用他们已经熟悉的基本系统来管理这一部分，会让沟通更为顺畅。

不管这个系统的优缺点是什么，其中的一个特点很快引起了我的注意。众神与神话部分是欧洲图像志中非常重要的类别，在我们的图片文献库中，该部分包含约 40,000 张图像，但在欧洲以外的地区几乎没有这部分的图像。在 16 世纪后的 300 年里，描绘古希腊罗马神话的艺术品风靡欧洲，但类似的现象在亚洲乃至世界的任何其他地方都不存在。可以说，欧洲人在与他们一直以来认为是错误的宗教玩游戏。[8]从全球的角度来看，这非同寻常。

当我从亚洲，转向对非洲、大洋洲和前哥伦布时期的美洲艺术进行分类时，我意识到，维特科夫尔的基本分类方法虽然可以合理有效地对

8 论希腊－罗马神话在基督教欧洲的存续，见 Jean Seznec, *La survivance des dieux antiques: essai sur le rôle de la tradition mythologique dans l'humanisme et dans l'art de la Renaissance* (London: Warburg Institute, 1940)。英译本见 Jean Seznec, *The Survival of the Pagan Gods: The Mythological Tradition and Its Place in Renaissance Humanism and Art,* trans. Barbara F. Sessions (Princeton: Princeton University Press, 1953)。在网络数据库和大数据出现之前，塞兹内克（Seznec）低估了文艺复兴时期神话形象复兴的规模。中世纪对神话形象的兴趣当然存在，但只是个别现象。

欧亚艺术进行分类，但不适用于小规模社群的艺术。这在一定程度上是因为欧亚大陆常见的许多图像类别在非洲和大洋洲不存在，相反，在这两个地区出现了许多在欧亚大陆罕见的艺术形式。另一个问题是，非洲和大洋洲是世界上语言最多样化的两个地区，语言多样性反映出极端的文化多样性，在一些地区，可能相隔十英里宗教信仰就不一样。与此同时，图像志也会发生变化，导致图像志主题的多样性，这是不可能充分展现出来的。一个更根本的问题是，这些社群规模很小，这意味着它们的图像志类型通常只包含一种范例，也就是说一个祖先形象指代一个单一的祖先，而每个祖先也只有一个形象指代。从图像志的图片文献库管理者的角度来看，这意味着数以万计的文件夹只包含一张照片。因此，我们不得不将非欧亚的图像学纳入一个融合了前图像志和功能的系统中。

如今，瓦尔堡研究院的图片文献库没有地理上的限制，收集世界各地的图像。然而，它确实有一个不可否认的时间上的限制。我们不倾向于收集 19 世纪以后的作品，至少就欧洲而言是这样，但是我们收集 19 至 20 世纪亚洲、非洲和大洋洲的传统作品。我们之所以不愿意收集 19 世纪以后的欧洲作品是因为欧洲的图像志在这一时期经历了重大的变化。数个世纪以来，构成欧洲艺术图像志核心的主题——寓言、古代历史、古典神话、宗教形象和故事——在 18 世纪下半叶不再流行。奥维德的《变形记》讲了无数的人变成鸟、动物和植物的故事，它在 17 世纪被称为"画家的圣经"，但到了 19 世纪，欧洲人似乎已经厌倦了这类绚丽的叙述。[9] 同时，宗教图像志在欧洲艺术中的地位不再显著，部分是因为新教教会在神学上的反对意见；部分是由于天主教教堂在 18 世纪叶

9 想要了解文艺复兴艺术家和奥维德，见 Bodo Guthmüller, *Ovidio metamorphoseos vulgare: Formen und Funktionen der volkssprachlichen Wiedergabe klassischer Dichtung in der italienischen Renaissance* (Boppard am Rhein: Harald Boldt Verlag, 1981); 见 Pieter Schoon and Sander Parlberg ed., *Greek Gods and Heroes in the Age of Rubens and Rembrandt* (Athens: National Gallery, 2000), exhibition catalog。

之前就画满了图像，以至于几乎没有多余的空间；还有一部分原因是因为宗教在欧洲文化生活中的重要性大不如前。难怪当 1830 年代宗教图像志开始以一种自觉的研究形式出现时，它的先驱之一、德国人格奥尔格·赫尔姆斯德弗尔（Georg Helmsdörfer）曾经说过，学者们研究艺术作品主题的主要动机是因为欧洲人已经与自己过去的文化疏离。[10] 他认为，基督教文化不如异教文化、古希腊罗马文化为人所知，原因是后者已由古物研究者和神话学者进行过深入研究。

那是赫尔姆斯德弗尔的时代，但在今天，对于大多数西方人来说，异教文化就像基督教文化一样陌生。有一两个人物一直留在大众的想象中，比如赫拉克勒斯（Hercules），其部分原因在于好莱坞营造的形象。当然，这些奇幻人物和他们的古希腊原型没有什么关系。如果说有成千上万的人听说过赫拉克勒斯，那么今天西方几乎没有人知道穆西乌斯·斯凯沃拉（Mucius Scaevola）是谁。这位罗马英雄燃烧了自己的右手来向国王证明自己的勇气，是古代最著名的人物之一，在赫尔姆斯德弗尔时代，他的名字在欧洲仍然是英勇的代名词，但是现在几乎完全被遗忘了。

这不仅仅是因为过去的故事在欧洲逐渐被遗忘，一种更深层次的、更具结构性的东西已经产生了。在过去，欧洲的艺术家一遍又一

10 Georg Helmsdörfer, *Christliche Kunstsymbolik und Ikonographie* (Frankfurt-am-Main: J. C. Hermann'sche Buchhandlung F.E. Suchsland, 1839), ix & xi: "过往的画家和雕塑家面对公众的时候，会预设某种文化和对某些主题的熟知，经由这种稔熟于心，艺术作品能够能够直抵观者的灵魂，为人理解并生动地领会。而我们已逐渐疏离于这种文化，比如对传说和传奇、基督教象征、古老的教会传统与神秘主义的熟悉和理解等，然而这些都已消逝，只有少数人仍然拥有这些知识，公众并不了解。因此，当我们站在过去的艺术作品面前，我们之间的关系已经改变，近乎不合时宜。我们要承认这一点：我们不再理解这种教会艺术，神圣的图像和符号对我们而言已经陌生……古代的异教比基督教历史更贴近我们、更易于理解；从基督教的思维方式中生发出来的东西比古希腊和古罗马的更为陌生——因为我们可以把大量古物研究和神话学知识应用于后者。"

遍地讲述着穆西乌斯·斯凯沃拉的故事，不同的画家不断地回顾这个主题。这种情形与今天的图像志标准完全不同。在今天，一个故事通常不会被不同的艺术家讲述和重述；更常见的是，一个故事只讲一次。我在这里想到的是我们这个时代最有影响力的图像志的故事形式——电影。以好莱坞最著名的电影之一《卡萨布兰卡》（Casablanca）为例。[11] 千百万人看过这个备受大众喜爱的故事，但它只在 1942 年由亨弗莱·鲍嘉（Humphrey Bogart）和英格丽·褒曼（Ingrid Bergman）主演的电影中讲过一次。电影本身已经被放映了成千上万次，并被数百万人在不同的场合观看，但这部电影讲述的故事从未被新的编剧用不同的语汇重新讲述，也没有新的导演和演员来制作新版本。众所周知，电影也会有新版和改编，但这并非常态。电影通常只拍一次，由于可以被机械地复制，它可以让数百万人观看，但人们都是在观看相同的演员在相同的背景下说同样的台词。

在现代复制技术诞生之前，人们常常对故事进行重构和重述。正是因为故事被重新讲述，我们作为图片文献库的管理者才能够收集它们，并将它们归档。而现在如果要在图片文献库中建这样一个文件夹，例如"文学：卡萨布兰卡：里克·布莱恩（Rick Blaine）和伊尔莎·隆德（Ilsa Lund）逃离纳粹"，那么我们唯一可以说明的方法是鲍嘉和褒曼电影的剧照，因为那是唯一的故事版本。

另一个问题是更多的故事需要归档。每年都有很多的新电影上映——根据联合国教科文组织的数据，全世界约有七八千部——人们可以观看成千上万不同的故事。在图片文献库中，我们为丰富的分类法

11《卡萨布兰卡》改编自一部名为《人人都来找里克》（Everybody Comes to Rick's）的剧作，但是这部剧从未被搬上舞台，在电影问世之后依然如此。此外，《卡萨布兰卡》的剧本与原本的剧作相去甚远，甚至可以说《卡萨布兰卡》是一个独立的剧本。Aljean Harmetz, The Making of Casablanca: Bogart, Bergman and World War II (New York: Hyperion, 2002).

而感到自豪，但和我们试图掌握现代电影的图像志所需要的分类方式相比，这种分类方式是极其贫乏的。

在全球范围内，成千上万的人都在观看电影，但绝大多数电影的观看人数只占整个观影人群的一小部分。举个例子，显然看《乱世佳人》的人比看其他任何电影的人都多，然而只有58%的美国人看过这部电影，欧洲人的比例要低得多，我想中国的比例会更低。看过这部电影的人可以比较对它的记忆，这就排除了没有看过的人。我们在这里讨论的并不是视觉文化的普遍性。

而在过去，通过重复和普遍的存在，少数故事铭记于人们的记忆中。几个世纪以来，从葡萄牙到波兰，从苏格兰到西西里岛，无论是农民还是王子，几乎所有欧洲人都可以认出天使报喜——马利亚童贞受孕，即将成为耶稣基督的母亲。

从某种意义上说，我们有目共睹的是欧洲视觉文化的普遍淡化。社会中曾有很多共同的图像和故事，但现在这种共同文化正在分崩离析。如今最后的普世文化体现在政治形象中而不是神话、文学和历史中。比起虚构的叙述，更多人可以认出希特勒、毛泽东、肯尼迪、曼德拉等著名历史人物。虽然记忆短暂，但确实只有20世纪的历史得到了广泛的认知。

瓦尔堡研究院研究的古典传统真正启始于古代美索不达米亚，伴随着城邦的兴起以及将早期社会联系在一起的共同神话而发展。它持续了近五千年，直到现代社会的复杂性在很大程度上瓦解了这些文化纽带。瓦尔堡研究院试图研究的正是文明的兴起和资本主义的兴起之间的这段时间。只有在文明第一阶段的文化范围内，像我们这样的图片档案库才会存在。

"中世纪艺术索引"与图像学研究的演进

帕梅拉·巴顿（Pamela Patton）

姚露　译

2017 年，普林斯顿大学具有百年历史的"中世纪艺术索引"项目（"The Index of Medieval Art"，以下简称"索引"）重新启动（项目前身为"基督教艺术索引"，"The Index of Christian Art"）。它提供了一个良机，让我们反思艺术史学者是如何回应、收集和展示世界各地文化的图像志传统。彻底重新设计新的数据库是一个机遇，因为我们可趁此机会改进并同时保护 100 年来的学术研究和编目系统。这也使编撰"索引"的工作人员认识到，他们的工作如何被图像志研究面对的新问题、新方法和新术语所影响，又如何影响图像志研究。这篇文章将分三部分来分享我对这个问题的一些看法：首先简短介绍"索引"的历史及其使命；其次描述"索引"编撰者面对图像志，甚至于整个中世纪艺术研究的巨大变化所做的努力；最后，概述与新启动的"中国图像志索引典"以及图像数据编目有关的一些基本原则。

历史和使命

"索引"当前的任务是存储、语境化及展示与广义的中世纪图像志传统相关的图像和信息。它隶属于普林斯顿大学艺术与考古学系，其工作人员都是中世纪艺术史专家学者。"索引"内容包括一个仍在数据化过程中的纸质索引和一个部分数字化的在线数据库。直到写这篇文章为止，这两部分图片的总和有 35 万张左右（有部分重叠），另外加上所谓"漫长中世纪"（即 1 至 16 世纪）的元数据。图像的地理分布始终集中在中世纪的欧洲，但目前来自北非、西亚和中亚的材料越来越多。在普林斯顿大学校区内可以免费查阅索引，也可以通过订阅获得在线数据库。[1]

1 会员费从 2015 至 2020 年已减少了一半。我们将继续努力，致力于免费开放索引数据库的使用。

进一步而言"索引"也是一个学术中心：我们主办大学课程、研讨会和国际会议，有持续的出版计划，包括新出版的"标记"（*Signa*）系列图书和《图像志研究》（*Studies in Iconography*）年刊。[2] 这些活动既能促进专业发展，也同时协助"索引"履行其责任，即认识我们专业中最重要的发展方向，并随之共同发展。我想重点谈谈这些，以及我们这样的图像数据库将如何采用各项策略以促进这种持续性发展。

当查尔斯·鲁弗斯·莫雷（Charles Rufus Morey）教授于 1917 年创建"索引"时，他一定没有预见它在一个世纪以后的规模。莫雷最初接受的是古典主义的训练，为普林斯顿大学教授、艺术和考古系主任［图 1］。他创建这一最初名为"基督教艺术索引"的项目时目标单一，那就是识别并准确地描述图像细节，以便重建公元后最初几个世纪艺术品之间的相互关系。通过这种方法，他希望能更清楚地了解中世纪基督教艺术的发端。[3]

2《图像志研究》（*Studies in Iconography*，ISSN 0148–1029）创刊于 1975 年，是"中世纪艺术索引"和中世纪协会出版物联合出版的年刊。"标记：普林斯顿大学中世纪艺术索引丛书"（*Signa: Papers of the Index of Medieval Art at Princeton University*）自 2019 年由"中世纪艺术索引"和宾夕法尼亚州立大学出版社联合出版，旨在发表"索引"主办会议的学术成果。此系列第一本出版物《中世纪图像志的过往与未来》已于 2021 年出版［Pamela Patton et al., eds. *The Lives and Afterlives of Medieval Iconography* (University Park, Pennsylvania: The Pennsylvania State University Press, 2021)］。

3 关于"索引"的起源和历史可以在下列书刊中找到：Ana Esmeijer and William S. Heckscher, "The Index of Christian Art," *The Indexer* 3, no. 3 (1963): 97–119; Isa Ragusa, "Observations on the History of the Index: In Two Parts," *Visual Resources* 13, no. 3–4 (1998): 215–51, https://doi.org/10.1080/01973762.1998.9658421; Colum P. Hourihane, "Charles Rufus Morey and the Index of Medieval Art," in *The Routledge Companion to Medieval Iconography*, ed. Colum P. Hourihane (New York: Routledge, 2017), 123–29; Elizabeth Sears, "Under Miss Green's Watch: Three Decades of Art History at the Index of Christian Art," in *Tributes to Adelaide Bennett Hagens: Manuscripts, Iconography, and the Late Medieval Viewer*, ed. Pamela A. Patton and Judith K. Golden (Turnhout: Brepols, 2017), 15–37; Elizabeth Sears, "Iconography and Iconology at Princeton," in *The Index at 100: Iconography in a New Century: Princeton Index of Medieval Art*, Signa: Papers of the Index of Medieval Art at Princeton University 2 (Pennsylvania State University Press, forthcoming).

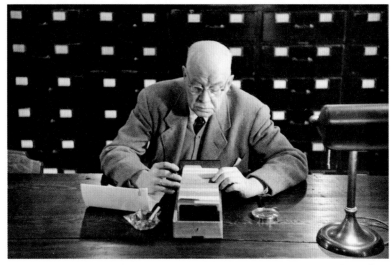

图 1. 查尔斯·鲁弗斯·莫雷，"基督教艺术索引"，1952 年，摄影：罗伯特·莫塔
（Robert M. Mottar）© 中世纪艺术索引

　　另一个更早的图像志研究机构为瓦尔堡研究院，其事业不同于莫
雷的项目。任职于该研究院的保罗·泰勒（Paul Taylor）是我们的同
行，他在本辑中亦有专文发表。该研究院的创始人阿比·瓦尔堡（Aby
Warburg）是一位汉堡艺术史学者，他的图像志研究项目于 1933 年迁
至伦敦大学。[4] 首先不同的是，普林斯顿大学莫雷教授所编的"索引"
其时间和地理参数都要比瓦尔堡的图像志研究范围窄得多，后者致力
于在尽可能广泛的文化跨度中追踪图像形式的传播。其次，与瓦尔堡着
重文化分析的方法不同，莫雷有意识地排除"索引"编目中的解释和语
境，目的是尽可能详尽和客观地描述并追索图像主题的变化轨迹，而让

4 除了保罗·泰勒（Paul Taylor）的文章，还可以参见彼得·范·赫斯特德（Peter van Huisstede）
最近的研究：Peter van Huisstede, "Aby M. Warburg: Iconographer?" in Hourihane, *The Routledge
Companion to Medieval Iconography*, 75。

研究者去探索其意义或文化影响等更深一层的问题。[5] 在今天的"索引"中，我们承认纯粹的客观性是不可能的，作为学者，我们非常重视文化分析在图像志中的作用。尽管如此，如下文所述，我们也相信，在图像和元数据的描述方面，当我们不做过多的阐释时，研究人员受益更多。

普林斯顿大学校园里流传着一个故事，那就是"索引"最初的形式是莫雷桌上的两个鞋盒。[6] 无论是装在鞋盒还是其他容器里，它基本的设计都包含两套材料：一套是艺术品照片；另一套是手写卡片，卡片上有每件作品的创作日期、所在地、媒介、参考书目等详尽信息，即我们现在所称的元数据。起初，莫雷自己做收集工作，但很快就有了帮助他的志愿者。这些志愿者大多是获得中世纪艺术史高等学位的女性，也许因为性别，她们无法找到有报酬的工作。这一现象与二战前美国信息和计算领域的大趋势一致。因此，"索引"最早的主管是女性也就不足为奇了。其中一位是费拉·考尔德·奈（Phila Calder Nye，1920—1933），在她的领导下，"索引"首次获得了可观的财政资助；[7] 还有海伦·伍德拉夫（Helen Woodruff，1933—1942），二战时她离开普林斯顿大学加入海军妇女后备队，在此之前，她研发了"索引"标志性的文字与图片对应卡片编目系统［图 2］。[8]

5 Ragusa, "Observations on the History of the Index: In Two Parts," 240. 正如海伦·伍德拉夫（Helen Woodruff）所指出的，这种客观性的原则也要求索引的工作人员避免对有争议性或过时的学术观点加以评判；这一做法在今天已不再强制执行。参见 Helen Woodruff, *The Index of Christian Art at Princeton University: A Handbook* (Princeton: Princeton University Press, 1942), 1–4。

6 Esmeijer and Heckscher, "The Index of Christian Art," 97–8.

7 Charles R. Morey, Foreword to *The Index of Christian Art at Princeton University: A Handbook*, by Helen Woodruff (Princeton: Princeton University Press, 1942), vii–ix.

8 索引专家杰茜卡·萨维奇（Jessica L. Savage）撰写了传略，见 Jessica Savage, "Woodruff, Helen M." in *Dictionary of Art Historians*, ed. Lee Sorensen, http://www.arthistorians.info/woodruffh。

伍德拉夫的编目系统是现代"索引"的核心。事实上，它拓展了莫雷的鞋盒形式。这一系统交叉参考图书馆卡片的"索引"主题与黑白照片；这些主题对每一单件艺术品有精细而公式化的描述。照片的排序先按媒介，后按地点。[9]这个井然有序的系统给使用者带来的主要挑战是理解它的语言，也就是说，为了搜索作品的图像志内容，必须要学会系统使用的主题术语。受到20世纪中期美国新教文化的影响，"索引"的用语有时非常特别，有时相当间接而委婉。为了

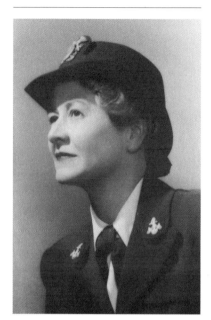

图 2. 穿制服的海伦·伍德拉夫 © 中世纪艺术索引

找到他们需要的资料，使用者不仅要掌握诸如"天使"（Angel）、"六翼天使"（Seraph）和"小天使"（Cherub）这种不同术语间的细微差异，他们也必须认识到，这些高雅而晦涩的名称背后隐藏着另外的意涵，如"猩红女人"（Scarlet Woman）就是大多现代学者所惯用的"巴比伦的妓女"（Whore of Babylon）。尽管如此，一旦掌握了伍德拉夫的系统，就会发现它很有效率，所以到20世纪90年代首次将其计算机化之前，我们一直都在使用这套系统。

二战后，"索引"的图像志研究随着普林斯顿大学中世纪艺术研究一起蓬勃发展。彼时它受益于与美国东部沿海地区的中古史学者

9 对当时的"索引"的描述，参见 Woodruff, *Index of Christian Art*。

图 3. 欧文·潘诺夫斯基和罗莎莉·格林，"基督教艺术索引"，时间不详 © 中世纪艺术索引

的接触，也受益于两位赫赫有名的欧洲移民学者——执教于普林斯顿大学的库尔特·魏茨曼（Kurt Weitzmann）与欧文·潘诺夫斯基（Erwin Panofsky）。魏茨曼任职于艺术与考古学院，他著名的校勘理论（recension theory）与"索引"所使用的方法十分接近，即利用细致的图像对比来断定假想的手稿模型与其临本之间的系谱关系。[10] 其实，在许多公开场合称赞这项资源的是瓦尔堡图像学家潘诺夫斯基［图 3］。潘氏于 1935 年离开纳粹德国，永久定居在普林斯顿高等研究院。[11]1963 年，在他即将退休的时候，这位学者［朋友们都称他为潘神（Pan）］在给当时的主任罗莎莉·格林（Rosalie Green，1951—

10 它假定了图像志原型的存在，随后一系列图像家族由此而来。对于这一方法的经典阐述，见 Kurt Weitzmann, *Illustrations in Roll and Codex: A Study of the Origin and Method of Text Illustration*, Studies in manuscript illumination, vol. 2 (Princeton: University Press, 1947)。

11 关于欧文·潘诺夫斯基早期参与"索引"的故事，见 Sears, "Under Miss Green's Watch," 23–27。

1981）写的一封信中，热情洋溢地称赞"索引"细致描述法的价值：

> "索引"提供了绝对丰富的信息。如果没有这些信息，任何讨论图像志问题的尝试，即使并非不可能，至少是极不完美的。除此之外，它激发研究者的思维，向他们提示所有可能的思考线索和方向。如果没有此类的工具协助，这种脑力激发的过程很难实现。与其说"索引"是工具，不如说它是一座灯塔……[12]

挑战与应战

然而，"索引"作为学术"灯塔"的卓越地位并非毫无异议，连图像志研究本身也如此。20 世纪 80 年代，学术研究朝后结构主义转向，引发了艺术史学者的深刻反思，对图像志研究而言尤其引发了一场生存危机。[13] 从此，当学者对许多传统方法的相关性和有效性感到纠结时，图像志就成了典型的反面例证。他们认为那些方法过于死板、过于主观化，或者太过时，无法用以得出他们想要的细致入微的答案。学者们的批评并非完全不当，因为到 20 世纪中叶，许多追随早期图像学家的学者，因为能力不足而过度注重实证主义识别和文本解读。普林斯顿大学教授詹姆斯·马罗（James Marrow）因此于 1986 年恰切地批评一些图像志学者对《拉丁神父全集》（*Patrologia Latina*）的研究为漫无目的地水中捞月。[14] 然而，过度热衷摒弃旧习也面临着因小失大的

12 Panofsky to Green, 29 November 1963, Index of Medieval Art Archive；见 Sears, "Under Miss Green's Watch," 27；关于罗莎莉·格林管理工作的一般性论述，参见第 15—19 页、第 30—37 页。

13 后结构主义在这一时期的影响，可以参见 Keith Moxey, *The Practice of Theory: Poststructuralism, Cultural Politics, and Art History* (Ithaca: Cornell University Press, 1994), 尤其其第 1—19 页。

14 James H. Marrow, "Symbol and Meaning in Northern European Art of the Late Middle Ages and the Early Renaissance," *Simiolus* 16, no. 2/3 (1986): 150 –169, at 150.

危险。

1990 年，"索引"正面迎接了这一批评，以富于挑动性的标题"十字路口的图像志"举办了一场研讨会。参加会议的众多学者包括年轻的迈克尔·卡米尔（Michael Camille）以及一些有影响力的人物，如赫伯特·凯斯勒（Herbert Kessler）、约瑟夫·利奥·科纳（Joseph Leo Koerner）、迈克尔·安·霍丽（Michael Ann Holly）、玛丽莲·阿隆伯格·拉文（Marilyn Aronberg Lavin）、基思·莫克西（Keith Moxey）等，他们试图为图像学研究探寻出一条能配合许多艺术史学者称为"新艺术史"的道路。[15] 研讨会发言者的观点并不一致，然而，即使那些宣称要放弃图像学作为一种学术"方法"的人，也不得不承认图像学核心问题依然与艺术史研究密切相关。艺术史和其他领域的学者仍然想知道图像对其观者意味着什么，以及它们在社会中是如何运作的。当然，他们必须寻找一种新方法来达成这个目的。

研讨会上最引人注目的人物之一是迈克尔·卡米尔。他的会议论文《嘴巴和意义：论中世纪艺术的反图像志》（"Mouths and Meanings: Toward an Anti-Iconography of Medieval Art"）至今仍被学人广泛阅读。[16] 卡米尔以更广阔的视野来替代传统图像学中对文本和圣经的专注。他主张超越文本，从口述和表演传统中去搜索它们在中世纪意象的形成中所扮演的角色。他还主张扩大调查范围，除了传统的宗教主题，还要含括世俗的和非经典的主题。最重要的是，在会议论文集中，

15 会议的一些论文发表在 Brendan Cassidy, ed., *Iconography at the Crossroads: Papers from the Colloquium Sponsored by the Index of Christian Art, Princeton University, 23–24 March 1990* (Princeton: Princeton University Department of Art and Archaeology, 1990)。

16 Michael Camille, "Mouths and Meanings: Towards an Anti-Iconography of Medieval Art," in Cassidy, *Iconography at the Crossroads*, 43–58. 有关迈克尔·卡米尔生平与影响的评价，见 Matthew Reeve, "Michael Camille's Queer Middle Ages," in Hourihane, *The Routledge Companion to Medieval Iconography*, 154–71。

他和其他作者对图像的意义固定不变这一传统假设进行了辩论。他认为，图像的意义是由社会和文化背景以及观者的体验塑造而成。[17]这种图像志研究方法可以让人们考虑图像学问题时不执着于经典主题或过度依赖经典文本，进而为图像学本身建立一个更灵活和更宽阔的定义。

1990年会议上提出的诸多观点促使"索引"重新评估实现其使命的方式；也正在此时"索引"开始为进行数字化而努力。"索引"的数字化始于互联网时代的早期，可以说是一项开拓性的尝试，因为我们知道万维网在1989年才刚刚诞生。当时合适的软件程序非常有限，所以"索引"以调整后的图书馆编目软件作为其新系统的基础。[18]最初主要是将卡片的内容直接转到在线系统中，没有进行实质性的更动。原因有二：其一是当时软件的功能有限；其二是出于对海伦·伍德拉夫原始"索引"设计的尊重。然而，在新平台上做出的一些微小的改进在当时也被认为是开创性的，比如引入了"风格"这样的新栏目以及布尔（Boolean）搜索功能，以增强研究人员探索"索引"数据的灵活性。尽管早期的数字化并没有充分利用在线系统的多功能性，但这些谨慎的实验为更全面的编目改进埋下了种子，结出了后来数据库重新设计的硕果。

除了数据库结构本身之外，20世纪90年代和21世纪初被称为"新图像志"（New Iconography）的新理念，也对"索引"内容的发展和展示大有裨益。首先，它为中世纪观者和现代研究者所理解的图像志系统提供了更广泛的定义，并以此指导"索引"中心的专家改进图

17 这方面值得注意的是迈克尔·安·霍丽的文章：Michael Ann Holly, "Unwriting Iconology," in Cassidy, *Iconography at the Crossroads*, 17–26; 以及 Keith Moxey, "The Politics of Iconology," in Cassidy, *Iconography at the Crossroads*, 27–32。

18 关于"索引"第一次电脑化的决定，参见 Brendan Cassidy, "Computers and Medieval Art: The Case of the Princeton Index," *Computers and the History of Art* 4, no. 1 (1993): 3–6。

像和主题的分类。其次，在采用更灵活的、以受众为导向的态度和方式来理解图像对中世纪观众所代表的意义时，"索引"中心的研究人员开始重新思索如何识别、描述和搜索这些数据。这些努力在 21 世纪早期催生了一些合作项目，大量地扩展了数字化"索引"的范围，将众多机构的手稿收藏加入其中，这些机构包括摩根图书馆和博物馆、纽约公共图书馆、沃尔特斯美术馆、普林斯顿大学图书馆等。这些手稿反映出来的地域、文化和类型的多样性为在线数据库增加了数十种新的艺术作品类型和数千种新主题。这不仅大大地扩展了研究人员可能获得的各项成果，也鼓励"索引"中心编目人员发展出一套行之有效的术语和策略。

通过 20 世纪 90 年代以前的纸质卡片和目前在线目录所使用的主题检索之相关对比，这些合作对新型编目的影响愈发清晰。研究人员于 20 世纪中叶可能会经常翻阅到关于圣经和圣徒等传统题材的卡片，比如"圣母马利亚：圣母领报"（Virgin Mary: Annunciation）或"科隆的厄休拉：殉教"（Ursula of Cologne: Martyrdom），但从 2000 年之后，当他们使用在线数据库时会发现可搜索更多样化的新主题。其中包括一些曾经被认为太过琐碎而无法归类的旁注，比如"猫，作为音乐家"［图 4］；日常生活

图 4. 时祷书（*Book of Hours*）边缘的图像，"猫，作为音乐家"（Cat, as Musician），约 1300 年，沃尔特斯美术馆，MS W.102, fol. 78v.，摄影：沃尔特斯美术馆，依 CC0 版权共享协议复制

中不起眼的物件，如"纺锤"；以及基督教传统以外的人物，如穆罕默德的坐骑，人面马身神兽奥布拉克（al-Buraq）。

新增的大量主题为编目人员带来了另一种挑战。为了区分由一个图像主题衍生出的变异主题，各种复杂和累赘的字符串激增。由于在最初的线上检索系统中，通过浏览可以最快地找到这些衍生主题，"索引"编目人员使用冒号、逗号和缜密的层次描述来将主题置于逻辑关系中。结果是，一个单一的图像志主题可以细分为多个主题词，如"耶稣受难"甚至可以划分为近 100 个主题词，且每一个主题词都加上特定图像志变化的说明，并生发出非常类似的字符串，如"基督：耶稣受难，一个十字架，与圣母马利亚，圣约翰，朗基奴斯，圣洁的女人，和抹大拉的马利亚"，以及"基督：耶稣受难，一个十字架，与圣母马利亚，圣约翰，朗基奴斯，司提法顿，和抹大拉的马利亚"。实际上，很少有研究人员有足够的耐心看遍每个字符串去寻找他们所要的信息。

因此，大量新主题的引入如同一把双刃剑，尤其是对非艺术史学科的新用户、学生和研究人员，因为他们不一定熟悉"索引"数据库。2010 年代当工作人员开始筹备为延宕已久的数据库做重新设计时，他们不可避免地面临主题分类与相关结构系统的修订问题。在与玛丽亚·阿莱西娅·罗西（Maria Alessia Rossi）共同合作之下，他们分两个阶段进行主题术语的全面修订［罗西女士当时为塞缪尔·克雷斯基金会（Samuel H. Kress Foundation）资助的博士后研究员］。第一阶段是简化、改进和更新这些术语，以便更清楚和有效地反映它们的图像内容，同时发展一种新的双重标引系统，以便更有效地表明图像元素之间的关系。举例来说，在这个系统里，众多的十字架受难的变异主题被浓缩到一组容易处理的 21 个主要图像类型，每个不同内容上标示独特而又容易搜索的题目。

修订工作的第二阶段是发展"索引"主题分类的关系网络。这个2019 年推出的新网络有一部分是受到 Iconclass 和瓦尔堡研究院图像数据库网络的启发。它灵活的设计使得学生和专家都可以按图像题材、叙述内容或类型等分组来浏览。例如,一个寻找中世纪海洋动物图片的学生,可以沿着从"自然"到"动物"再到"海洋生物"的分类学路径搜索;而当一位科学史家希望了解更多有关中世纪医生工作的视觉图像时,则可沿着"社会与文化""人类活动"到"医学和医学实践"的路径检索。我们希望这些改进(在撰写本文时仍在进行中)能使"索引"数据库更方便地为各层研究人员使用。

前面所述的许多改进都是于 2017 年"索引"数据库重新设计后完成的,这是自 20 世纪 90 年代原始数字化以来的首次全面重新设计。[19]数据库新应用程序的推出恰逢普林斯顿大学的图像档案建立 100 周年,而这些图档也在那年改名为"中世纪艺术索引"。这个新名称代表了对前述学术领域拓展的进一步回应,同时反映了"索引"对各种项目的优先次序所做的考虑。其中主要是编目范围的扩大,以期符合"中世纪艺术"定义下不断扩展的地域、文化和时间的界限。到目前为止,这种扩展反映在西欧和拜占庭以外地区(主要是北非和西亚)少量但逐增的记录,以及一些犹太和伊斯兰图像志。尤其当我们考虑到未来可能与普林斯顿大学唐氏东亚艺术研究中心(Tang Center for East Asian Art)合作时,"索引"内容将伸展到遥远东方也不是不可能的。这项合作成果或将成为"中国图像志索引典"的绝佳补充。

"索引"致力于更包容、更广泛、更细致的图像志研究,这也反映

19 重新设计和随后的迁移是由 Luminosity LLT 的菲利普·罗斯(Phillip Ross)与"索引"的工作人员合作完成的,后者包括菲奥娜·巴雷特(Fiona Barrett)、凯瑟琳·费尔南德斯(Catherine Fernandez)、朱迪思·戈尔登(Judith Golden)、玛丽亚·阿莱西娅·罗西、杰茜卡·萨维奇、亨利·席尔布(Henry Schilb)。

在我们目前组织的项目和出版物中，其中包括年度会议、非正式的索引研讨会、《图像志研究》（Studies in Iconography）期刊研究和"标记"图书系列。例如，2018 年"索引"中心举办的"超越界限"大会邀请了一批国际学者，从地理、文化和年代等视角来挑战传统中世纪理念的局限。[20] 与此同时，最近几期《图像志研究》在罗曼式雕塑和哥特式手稿之类传统课题之外，又增加了塞浦路斯壁画、加洛林建筑图样、犹太教仪式图像和伊斯兰建筑装饰纹样等新论题。这些举措的目标是让学者们聚集一堂，讨论有关目前艺术史学科发展的重要问题，并共同促进他们本身的学术研究和"索引"工作的进展。

跨文化和边界的图像志编目

由于前述思考是在"中国图像志索引典"启动会议上第一次提出，"索引"工作一个世纪以来演变中所吸取的经验与教训似乎可以与"中国图像志索引典"分享。当然，由于"索引"过去只对欧洲和拜占庭的图像进行编目，其方法根源于欧美学术传统，它的相关性是有限的。正如北美汉学家裴珍妮（Jennifer Purtle）在最近的一次"索引"研讨会上指出，欧美艺术史家有时误以为比较性学术即真正的全球性思维，天真地认为如果他们能把几个类似而无直接关系的视觉传统相互比较，便是超越了文化界线。[21] 裴珍妮赞同结合性研究，比如说，学者能比较同一时期在泉州和蒙雷阿莱（Monreale）创作的大型纪念物图像，但又不执着去寻找在它们之间并不存在的历史性关联。这似乎是一个不

20 这次会议的论文将预计在"标记"系列图书第三卷《超越界限：探索中世纪艺术的局限》（Out of Bounds: Exploring the Limits of Medieval Art）中出版。

21 Jennifer Purtle, "Pictured in Relief: Iconography and Iconology in the Global Middle Ages, ca.1186–ca.1238," in Iconography in a New Century (forthcoming).

错的思考模式。

不容否认，欧洲和中国艺术都展示图像特征，即它们对过去和现在的观者具有某种意义，但我们在认识到这些图像之间似乎有相似作用的同时，也必须记住欧美图像志学者，如莫雷、瓦尔堡、潘诺夫斯基、卡米尔等，他们使用的理论和术语往往受到欧美文化的局限，难以适用于中国的文化框架。此外，"索引"的概念和分类系统奠基于欧美学术界对中世纪历史的特殊视点。因此，我们要尽量避免去假设欧美的现有体系与"中国图像志索引典"的新分类体系间存在共通性。因为中国图像志系统和其图像如何形成、如何被观看及被理解等文化行为是一致的。

但是，从更广泛的意义上说，"索引"和其他数据库确实与"中国图像志索引典"有一些共同的理想，这些是必须承认的。首先，它们的目标都是客观性的描述——至少是尽可能地客观描述。如上所言，"索引"编目者已经发现，尽可能地排除主观性来命名和描述主题有确实存在的价值，但在这个后现代主义世界，要实现这一目标是困难的。比如说，我们现在知道，要为图像定名，即使是最简单的名称，如"骆驼"，仍需在某种程度上加以解释。因为观者必须自己认定他正在看的是一只骆驼，而不是马或狗。编目者在为叙述性题材命名的过程中依据的是固有文化传统。如"耶稣诞生"或"以撒的牺牲"，则更需要进一步的解释，也需要熟知特定的叙事和文化传统。总而言之，尽可能准确和一致性地为图像命名，并在术语表中清楚地界定这些名称，可以为数据库使用者创造实实在在的研究优势，因为这种原则提供了一个稳定的分类系统和一致性的思考基础，让使用者能扩大并进行主观分析——这是大多数艺术史研究者的共同目标。

读者也许看到了上述的编目程序与潘诺夫斯基著名的图像三层次解释法的前两层有相似之处。也就是说，"索引"命名和描述图像的方

法类似潘诺夫斯基的"前图像志"和"图像志"分析，而把第三个层次的图像学分析工作留给研究者。他们需要进一步地探索图像在特定历史和文化环境中的意义。[22] 尽管在最近的艺术史研究中，潘诺夫斯基的体系有时被边缘化，它的层次理论仍然是一个有用的脚手架，可以用来衡量"索引"在识别和解释间到底跨越了多大的界限。正因如此，尤其因为潘诺夫斯基的理论在不同的历史时期和文化环境都能运作，我认为它在西欧范式之外亦将行之有效。

学者们为主题命名也是一件棘手的事情。首先，现代学者使用的术语通常与该主题创建时有所不同，而且来自不同学派、文化和语言传统的学者所使用的现代术语也不同。例如，基督教图像志学者熟知的"以撒的牺牲"（the Sacrifice of Issac），犹太教艺术史学者称其为"献祭以撒"（Akedah）或"以撒的结合"（the Binding of Issac）；同样，拉丁教会历史学家所称的"圣母升天"（the Dormition of the Virgin），拜占庭研究学者称之为"宴会"（Koimesis）（此为东正教于8月15日举行的纪念圣母死亡和圣母升天的节日）[图5]。显然，编目人员必须确定一个首选术语，但为了给研究人员提供最有效的服务，还需要添加"另见"引词和适当的搜索路径引导他们从不同惯用语找到数据库中使用的术语。

第二种有效使用图像数据库的做法是定期评估学术研究机构（如"索引"）如何根据其学术传统来进行图像志编目及其呈现。如前所述，后结构主义对中世纪欧洲图像系统固定性和文本性的挑战，间接但不可磨灭地影响了"索引"展示数据的方式：它带动了更加灵活的分类

22 欧文·潘诺夫斯基的理论首次发表于 Erwin Panofsky, *Studies in Iconology: Humanistic Themes in the Art of the Renaissance* (New York: Oxford University Press, 1939), 3–31；他在 Erwin Panofsky, "Iconography and Iconology: An Introduction to the Study of Renaissance Art," in *Meaning in the Visual Arts: Papers in and on Art History* (Garden City: Doubleday, 1955), 26–54 中进一步阐释了这些思想。

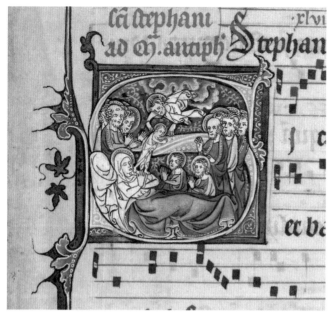

图 5. "圣母马利亚，圣母升天"（Virgin Mary, Dormition）对开页的首字母，14 世纪，Garrett MS. 38；普林斯顿大学图书馆手稿部门特别藏品，摄影：普林斯顿大学图书馆惠允

法，使编目者进一步认识到语义的含糊性，并对艺术史学科内容的不断发展有了更高的敏感度。如果没有这些评估，我们可能仍然不会费心去描述——或使用更特定的主题术语重新描述——数十年来一直被认为不太重要或非经典的主题，如次等人物、动物、植物，以及从蚕到球类运动等其他事物。尽管这些变化的核心方法也源自欧美语境框架内部，但它们背后的原则应该是普遍的：即使是最理所当然的学术设想也应该不断被质疑。

最后，对这本专辑包含的所有图像数据库最重要的一点是，我们必须与使用者保持积极的对话。学术的本质决定了研究人员的关注点、方法和抱负将会继续发展，而他们正是这些数据库所服务的对象。我们必须准备好应对这些发展带给我们的新问题。这是"索引"中心举

办学术会议、出版期刊和系列书籍的主要原因，同时也是为了鼓励中心工作人员不断向他们的学术目标迈进。在"索引"中心工作的所有专家都有艺术史的高级学位，他们参加会议、学术讲座，在他们各自的领域发表论文，每年都有适度的旅行经费，每周也有受保障的个人研究时间。我们发现，将这些措施纳入预算和工作计划是非常值得的。它们的丰厚回报是，员工高度参与学术网络，对领域内的新发展有警觉性，并随时准备为向他们咨询的研究人员提供所需信息。

我希望这些浅见可以引发进一步的思考，因为参加本次研讨会的所有机构代表都将根据艺术史不同区域图像志研究的前景和挑战继续发展我们的数据库。这本文集中收录的好几篇文章都是第一次在研讨会上发表的，同时，研讨会直接而令人兴奋的一个成果是大家都有意愿组建一个"图像志档案库群组"。这个组织的形成肯定会大大推进我们的发展。我和"中世纪艺术索引"的同事们以感激和关注的心情期待着这一系列倡议带来更多、更热烈的讨论。

一词抵千图：
为什么使用Iconclass* 会让人工智能更加聪明

汉斯·布兰德霍斯特（Hans Brandhorst）

庄明　译

* Iconclass 全称为 "Iconographic Classification System"，即 "图像志分类系统"，是一种专门为艺术与图像志设计的分类系统。它最初由荷兰人亨利·凡·德·瓦尔（Henri van de Waal）构想，在他逝世后由一组学者开发。图像志分类系统是文化内容方面最大的分类系统之一，并且可能是视觉艺术内容方面最大的分类系统。它最初为历史图像设计，现在同时也应用于创建对文本的主题访问，以及对不同类型的图像（包括现代摄影）的分类。目前，它囊括了 30,000个独立的概念（分类类型），并拥有包括 14,000 个关键词的入口词表。——译者注

历史的女仆：作为历史资料的图像

在所有类型的史料中，图像以最坦率、最直白的方式向我们讲述。即使一张画中的故事不为我们所知，抑或包含我们所不全然理解的细节，我们通常仍能找到词语来描述我们之所见。让我们来看一看下面这些画吧［图 1］。大多数人都会承认，这四张画均包含可辨识的对狮子的图绘，尽管前两张画中的狮子远不如后两张中的那么写实。

同时，如我们所见，这些图像都不仅仅是狮子在野生环境中的快照。这些图画的制作基于特定的历史与文化环境以及特定的原因。作为历史学家，我们的工作就是在其语境中研究这些图画，并搞明白这些环境和原因，以及这些图画所告诉我们的东西。

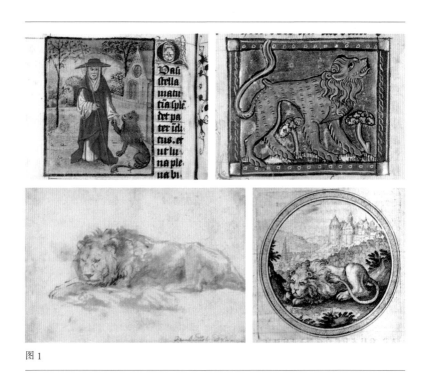

图 1

显然，基于语境的图像研究可以包罗广泛的内容，然而通常而言，这种研究过程包含两个方向。第一个研究方向是近距离研究个体对象。比如在上面的例子中，图像会告诉我们，第一张画来自《时祷书》（*Book of Hours*），在书中与之相配的是对圣哲罗姆（Saint Jerome）的祈祷文。认出狮子是圣哲罗姆的属像（attribute）能帮助我们理解它的姿态。这只狮子并非仅仅像宠物狗那样用爪子扒着圣徒，而是举起它的爪子来提示观者，圣徒从中拔出了一根刺。这些图像还会告诉我们，第二张画来自雅各布·范·马兰特（Jacob van Maerlant）的《自然之花》（*Der naturen bloeme*），表现了 14 世纪低地国家的动物学知识与艺术技艺。放大第三只狮子，我们从阿姆斯特丹国家博物馆（Rijksmuseum）的展品图目中获知，这张素描可能是由伦勃朗（Rembrandt）的学生而非其本人所绘。与之更相关的是，编目者注意到"两只眼睛的区别非常明显——一只看上去睁着，另一只则闭上"[1]。由于这幅素描上标注说明这幅画是"*ad vivum*"（写生）而成，这就提出了一个有趣的问题，并且与第四幅图画相关联。那是一幅由马特乌斯·梅里安（Matthäus Merian）制作的蚀刻版画，所绘为欧洲风景中的一只狮子，配以村庄和城堡为背景。这张"*pictura*"（画）曾被朱利斯·辛格里夫（Julius Zincgreff）所撰写的徽志书（emblem books）的多个版本使用。辛格里夫将这只狮子半睁的眼睛及吓人的尾巴描述为好君主的警觉性的标志，即使在睡眠中他也仍监视着他的属民。[2] 由此辛格里夫为一种古代传统带来了政治伦理

1 Peter Schatborn, "School of Rembrandt van Rijn, Reclining Lion, Amsterdam, ca.1650," Drawings by Rembrandt and his School in the Rijksmuseum, Rijksmuseum, accessed June 24, 2021, https://www.rijksmuseum.nl/en/collection/RP-T-1961-81/catalogue-entry.

2 箴言 "*Parte tamen vigilat*"（仍然部分清醒）引自奥维德在《变形记》第一册中对阿尔戈斯（Argus）的描述。

学上的转向，因为自古典时代起，狮子一直被描绘为睁着眼睛睡觉。

显而易见的问题是，狮子的警觉性是否足够作为一种惯例影响伦勃朗或其某个学生描绘睡狮的写生素描。[3] 换言之，这只狮子果真睁着一只眼睛睡觉吗，还是画家被他所知的古老传统引导了呢？

只有在极少情况下，我们才有第一手材料来回答这种针对某个特定图像的特定问题。因而我们的研究必须向着相反方向进行，即把研究对象置于远距离的视野中。也就是说，为了评估伦勃朗或其学生熟悉这个隐喻的可能性，我们需要搜集视觉与文本材料中出现睡狮的频率。而且，我们不应局限于追踪像"睡狮"这样具象的图像志母题，还应尝试搜集更为抽象的相关主题的资料，诸如"警觉"或"君主的美德"。而对于这些抽象主题而言，"警觉的狮子"只是其中一种表现手段。因此，在通常情况下，我们的研究过程就是在不同程度的抽象间来回移动。我们的观察会引发新的想法和问题，而它们又会转而导向新的观察，或帮助我们修正旧有的观察。

题材、主题与母题：系统化图像志的范围

视觉文化史研究关注微小、具体的细节，诸如一只半睁着眼睛的狮子，但同样也关注宽泛、抽象的概念，比如它所象征的"善政"。因此，图像信息系统的范围应极为广阔，因为没有任何先验理由认为研

3 威廉·格里（Willem Goeree）在他的绘画手册（1670）中强调画动物 "*ad vivum*" 的重要性："抓住机会观看罕见动物非常重要，比如狮子、老虎、熊、大象、骆驼，以及那些人们鲜少看见的野兽，尽管如此人们在创作时仍时不时需要用到这些野兽。"（It is of great importance to seize the chance to see the rarities, such as lions, tigers, bears, elephants, camels and such beasts as one seldom set eyes upons, and which one nonetheless needs to use in one's inventions from time to time.）见 Willem Goeree, *Inleyding tot de Practyk der Algemeene Schilderkonst* (Introduction to the Practice of General Painting), Middelburg, 1670。

图 2

究者只对某一特定层级的细节或抽象概念所提供的信息感兴趣。诸如"老年"或者"贫穷"这样的社会学范畴，本身就可以成为一种主题。它们也可以成为图像中传递某种道德教化的暗示元素，比如关于基督教的博爱（charity）。这里我们所见的三幅中世纪图像［图 2］中，贫穷的拉撒路（Lazarus）被财主的晚宴拒之门外，一个瘸腿的乞丐被圣彼得（Saint Peter）奇迹地治愈，第三个乞丐得到了圣马丁（Saint Martin）的一半衣袍。"贫穷"在这三张画中都关乎身体的缺陷，同样，这个概念也通过这些穷人所倚靠的拐杖等事物来表现。

　　贫穷与残疾同样是下面一组图像的核心［图 3］。赤脚老人警告拿着锤子的男孩，不要像他过去那样在年轻时挥霍尽所有财富；聪明的

图 3

年轻学生因缺钱而受阻；年老的工人总是无法存下足够的养老金；跛足者与盲人结伴而行。所有这些对各种领域的历史学家来说都会引发潜在的兴趣。

系统化图像志任务的重点在于，细节、叙事以及抽象主题都是同一序列的一部分。拉撒路的摇铃、穷人与老人的赤脚和拐杖、拉扯学生两只手臂的翅膀和石头，拉撒路的故事、圣彼得与圣马丁，基督教的博爱、"节俭"、体面的"晚年"、"互助"：它们在视觉传播同一序列中扮演何种角色，会由一代又一代研究者反复评估。然而，它们都属于系统化图像志的范围，它们都可以成为研究的对象，因而它们都是历史材料的一部分，在线数据库中也都应该可以检索。

叙事性绘画是图像志天然的研究对象，无论是《圣经》的、圣徒传的、神话的，抑或历史的。我们分析其中的图像以辨别出它们可能讲述的故事，或者解释故事想要传达的道德、政治或宗教的信息。然而，也有许多图像被更直接地用于科学的或说明性的目的。这些图像涵盖了从中世纪的动物寓言到上文所引用的 14 世纪的狮子，从近代早期融合了古典传统与当代观察的动物学研究，到更加耗时费力的对老鼠骨骼的解剖学研究，以及对天文与数学概念的图解，或者是对建筑与防御工事的实践研究。所有这些都是潜在的历史资料。但是在我们系统化地描述它们的图像志之前，它们都在图书馆、美术馆和档案室中沉睡——它们是原始数据，还不是信息。

狮子的踪迹

系统化图像志是一种劳动密集型工作，它将我们观察的原始数据转变为信息。弄清楚图画的内容是一场迷人的智力游戏，但是把我们的观察转换成文字则是一个耗时费力的过程。如同其他艰辛费力的工

作一样，人们总是问自己，是否可以利用技术更加省时高效地工作。在默认情况下，对这种反复出现的问题的回应，一直与技术本身的革新相伴而行。

一般而言，技术的局限给我们的雄心壮志带来了天然的限制。然而，最近的回应与旧有的那些相比似乎截然不同。在我们视觉文化研究的领域中，计算机视觉（Computer Vision）与人工智能（Artificial Intelligence）似乎指向在不久的将来计算机软件能基于对图片内容的自动分析来检索图片。视觉性特征的比对是现代模式识别（pattern recognition）软件的基础，这似乎表明在自动语词标签帮助下的内容检索，甚至无需词语标签的检索已经指日可待。面部和物体识别软件的开发引发了许多使用这种技术来减轻编目人员的工作量，以及帮助视觉文化研究的想法。但在我们这些视觉文化学子将系统化图像志这一领域的工作交给软件和计算机科学家之前，应该先将其中一些想法付诸检验——因此，让我们重新回到那只狮子。

a. 狮子的形状

本文以一个假定开始，即大多数人在这四张图画［图1］中识别出狮子都不会太困难。现在，我同样假定对计算机软件来说，识别出点阵图中表现一只狮子的形状的区域，并非一件轻而易举的事。动物的不同姿态、它们占据的不同数量的图像空间、图像制作的不同程度的写实性，以及狮子周围的"非自然"元素，都是算法[4]在试图分离狮子的形状时必须考虑的因素。在检验这一假设时，使用一个稍大的样本似乎是有意义的。因此，这里集合了12幅关于狮子的图像［图4］，它们制作于13至20世纪间，是从Arkyves数据库中以关键词"狮

4 我使用了单数的算法，但我意识到事实上多种算法都在运作。

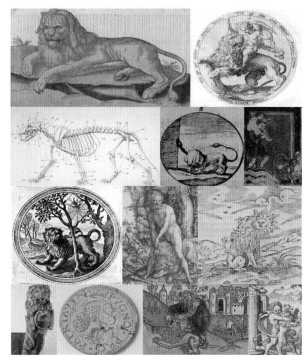

图 4

子"检索到的约 15,000 个对象中随机抽取的。这些图像中的大多
数，其意义和语境并不显见，我们稍后将会讨论这个问题。现在，让
我们假设在这些增加的样本中，狮子的形状会很容易被人类观察者识
别。可能的例外是第二排的图像，由于它们分别描绘的是一只狮子的
骨架、一只被布盖住头的狮子，以及早期哥特式细密画家以相当笨拙
的手法描绘的狮子。读者可以自行检验一下我关于识别的轻易性的假
设：只要看一看每一张画，问问你自己在识别这些狮子时是否确实遇
到困难。

　　这个私人检验会有一个只与你相关的私人答案。计算机技术是否
也能识别这些形状，则是一个与处理视觉材料的每一位学子都相关的

问题。所幸，这个问题可以以一种不那么私密的方式来检验。我们可以将这些图像提供给最先进的软件产品，即谷歌（Google）的 Cloud Vision API，这款软件提供免费的在线测试。[5] Cloud Vision 的界面很简单：你只要往窗口上拖放一张图，软件将尝试用多种策略来解释它的主题。第一张屏幕截图［图 5］显示的是，当我们放入爱德华·拓普塞尔（Edward Topsell）的《四脚兽的历史》（*The History of Four-Footed Beasts*）中的一只彩色雕凹版画狮子时，[6] 该软件算法的目标检测（object detection）结果。正如你在截屏中所见，Cloud Vision 还为这张图像创建了其他一些类型的元数据。[7] 最直接相关的是下方表格中的标签（Labels）和网络实体（Web Entities）［图 6］。

图 5

5 我同样测试了亚马逊（Amazon）的 Rekognition 软件（http://aws.amazon.com/rekognition/），但是对于我们的材料，它的反馈太过宽泛因而无法使用。

6 Edward Topsell, *The History of Four-Footed Beasts* (London, 1607), 457. 来自福尔杰莎士比亚图书馆（Folger Shakespeare Library）收藏本。

7 读者可能注意到我使用"lion10.JPG"作为这张图的文件名，我已用不同的文件名验证过相同的图像，结果是一致的。

Labels	Web Entities
Lion 97%	Lion 1.73076
Felidae 91%	Dog 0.86641
Big Cats 85%	Cat 0.3711
Wildlife 84%	Mammal 0.2955
Masai Lion 84%	Terrestrial animal 0.28389
Carnivore 84%	Art 0.27939
Art 74%	Canidae 0.25896
Organism 72%	Big cat 0.2483
Illustration 62%	Fauna 0.24037
Ancient Dog	Animal 0.1823
Breeds 62%	Meter 0.1797
Cougar 57%	
Drawing 54%	
Painting 50%	

图 6

标签和网络实体是算法在图像中检测到的类别。它们与谷歌搜索相关联，因而点击一个标签或网络实体将由这个特定词触发一次搜索。实体搜索使用该词在谷歌的图像数据库中进行搜索。尽管算法在检测这些特征这一工作上，远较人类来得客观，但它的输出仍会受区域、地方和个体的变量的影响，而这些变量可能会影响搜索的结果。[8] 那些比我更加熟知统计学的人——我相信有九成的机会——可以对标签与实体旁边的百分比和数字有更好的理解，但这个案例的意义已经足够明显：Cloud Vision 目前的最佳识别结果是一张关于狮子的图。此外，软件还将狮子这个对象与更为抽象的概念相关联，比如"食肉动物""哺乳动物""动物"和"动物种群"。此外，这张图还被识别为一件艺术品，并用"插图""素描""绘画"来标注。

针对圣哲罗姆的细密画［图 7］，目标检测的结果是"人"和"帽子"。其标签——"绘画""艺术""先知"和"细密画"——除"先知"外，都属于泛称。网络实体的列表同样包含了泛指的主题，但是它也包含了非常明确且正确的特指主题"耶罗尼米思"（Hieronymus）。当然这并不是因为算法"神奇地"可以解释这张细密画的视觉内容，而是因为相似性搜索算法能够在"匹配的图像页面"上精确地找到这

8 使用同一张图在不同的时间或者多个地区重复分析，也会严重影响软件反馈的内容。

图 7

张细密画，[9]然后向我们返回一些它在这些网页上发现的与之关联的元数据。这些页面有的将这张细密画识别为"中世纪"和"圣哲罗姆"，并称狮子为一种属像。因此，我们在这些被识别出的网络实体中发现了耶罗尼米思，但同时也发现了"猫科动物""狮子"和"中世纪"，甚至 19 世纪的圣女小泰蕾兹（Saint Thérèse of Lisieux）等。

这种混合的"两步走"策略的成功率——先定位相同或非常相似的图像，然后充分利用周围的文字——取决于数据库的大小，以及开放给谷歌的元数据与附加信息的密度和质量。下一个案例说明了同样的原理。在这个由丹尼尔·海因西斯（Daniel Heinsius）制作的 *Omnia Vincit Amor*（爱征服一切）徽志［图 8］中，被驯服的狮子用于展示爱的力量——正如其字面意思，借助缰绳与嚼子，爱神［厄洛斯（Eros）、

9 "Suffrage to St.Jerome," The Hague, KB, 135 G 19, fol.129v, Medieval Illuminated Manuscripts, Koninklijke Bibliotheek, accessed June 24, 2021, https://manuscripts.kb.nl/show/images_text/135+G+19/page/9.

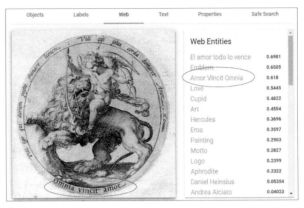

图 8

丘比特（Cupid）] 驾驭着一只狮子。该软件的模式匹配部分先检索出
包含这一特定图像在内的多个网页。其后，又从这些页面上用于描述
与解释徽志的元数据中推导出网络实体。这是实体列表中为何以没有
出现在图像中的西班牙语铭题打头的原因，以及拉丁文铭题"Amor
Vincit Omnia"的词序与雕凹版画中"Omnia Vincit Amor"相左的
原因。这也是为何赫拉克勒斯（Hercules）、阿佛洛狄忒（Aphrodite）、
丹尼尔·海因西斯和安德烈亚·阿尔恰托（Andrea Alciato）也出现在
列表中，虽然它们并不是这个徽志的内容，更不用说视觉的内容了。
当然，这些实体以某种方式与徽志的领域相关，但至关重要的是，我
们要非常清楚，它们不是由算法创建的元数据。恰恰相反，这些词语
首先由人类作者写下来，然后才被算法分析、排列，并与图像关联。

　　作为这一流程的结果，由 Cloud Vision 软件生成的列表是混杂的，
有时非常杂乱。它们从不同领域、不同程度的抽象概念中混合词语，
比如"丘比特""绘画"（Painting）和"艺术"（Art）；它们插入与商
业相关的词语，比如"商标"（Logo）；而且并不包括那些对视觉文化
学人来说可能是检索图像的重要关键词。

当一张图片在不同的地理位置提交给 Cloud Vision 算法时，语境化元数据的作用尤其令人印象深刻，这些语境化元数据多由人工标注。这枚多层纸压制而成的应急硬币［图 9］，在其中心有一只纹章狮子，由 Cloud Vision 算法测试了两次，一次在福尔斯霍滕（Voorschoten），当时我在家工作；另一次则是同一天在鹿特丹（Rotterdam）伊拉斯谟大学（Erasmus University）的图书馆中。结果完全不同。屏幕截图上出现的任何属于这枚硬币的特定内容，比如"莱顿围城"（Siege of Leiden）、"1574 年 10 月 3 日"（3 oktober 1574）、"独立战争"（War of Independence），在鹿特丹的软件测试中都没有出现。显然，算法对第一个地点（即福尔斯霍滕，这里靠近我的网络供应商的莱顿网络节点，正如我的 Chrome 浏览器所证实的）的解释，为我在那里的搜索添加了一些信息，使结果更加具体。

谷歌的算法并不是"开源"数据，因而我们需要根据间接证据来推测它如何运行。但毋庸置疑的是，在这里，初始匹配也是一种视觉匹配——这枚硬币被收入阿姆斯特丹荷兰国立博物馆的网络目录中，并出现在涉及 1574 年莱顿围城的多个网页上。可以推测，这些网页上的语言元数据被计算机用来生成网络实体列表。这也就解释了，为什么

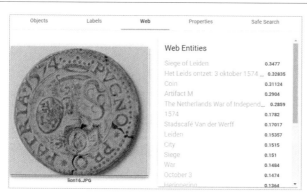

图 9

今天莱顿一个咖啡店"Stadscafé van der werff"（范德沃夫咖啡店）的名字也会出现在列表上，尽管这个店和 16 世纪的纹章没有任何关联。这是因为店名中"van der werff"也是 16 世纪莱顿一位著名的市长的姓，而他领导了围城期间的抵抗。而实体"Coin"（硬币）则可能是通过结合语言元数据与图像的圆形形状推断而来。

尽管我们只能从间接证据中推测算法的细节，但其大体原理已足够清晰。正如我上文所论，算法遵循着一种混合的程序，首先尝试将一个图像的视觉模式与谷歌图像数据库相匹配，其后再处理与图像相关联的语言元数据。

这就将我们引向了一个问题：如果第一步失败了，也就是说，如果没有找到包含有用元数据的匹配图像会发生什么情况？检验这种情况的逻辑方式是，用一张谷歌图片搜索中的图片来进行反向图像搜索。如果在谷歌数据库中的反向图片搜索一无所获，则意味着两件事。第一并且最显而易见的是：这张图就不在数据库中。第二，反向图像搜索算法错过了一种可能的匹配，或者因为它没有发挥到极致，或者因为额外的因素——"图像的干扰"（pictorial noise）——使匹配过程变得复杂。

这里我用的是赫拉克勒斯和尼米亚狮（Hercules and the Nemean lion）故事的两张版画，左边的由维吉尔·索利斯（Virgil Solis）在 1534 到 1562 年间绘制，右边的由海因里希·阿尔德格雷福（Heinrich Aldegrever）绘制，时间是 1550 年［图 10］。为了复查谷歌反向图像搜索算法的结果，我还用了一个众所周知的替代的反向图像搜索引擎，名为 TinEye。就这些版画而言，这两种算法的结果是相同的。

我从维吉尔·索利斯的版画开始，在谷歌图片搜索与 TinEye 中均没有产生匹配［图 11］。由于没有发现这张版画的其他副本，对象（objects）或网络实体列表则没有现存的主题元数据提示，因此算法

Belua uasta Leo Nemeæ sub rupe necatur
Post reliqui Alcide succubnere neci

图 10

图 11

必须采取一条不同的路径。很可能算法依靠部分比较，也就是说比较图像中最容易"被识别"出轮廓的部分［图 12］。在这个例子中，显示出一个对象——"人"，这是正确的，但过于宽泛，因而没有太多

图 12

用处。网络实体也同样太笼统，没什么价值。唯一的例外是"赫泰拉"（hetaira），这个词在古希腊用来指"妓女"。可能赫拉克勒斯的姿态——用双臂抱住狮子——的视觉模式引发了这种关联。

无论如何，我可以有把握地得出结论，如果没有相匹配的图像作为主题元数据的资源，由算法生成的实体就会非常笼统——而"狮子"也不会被发现。不同于维吉尔·索利斯的版画，阿尔德格雷福的这件作品在谷歌和 TinEye 的数据库中都产生了匹配结果［图 13］。TinEye 的界面简单地描述说，匹配算法产生了"十个结果"。无须关注谷歌搜索结果页面提到的令人困惑的数字，[10] 但其提供的其他信息很切题。首先，谷歌建议我们使用"赫拉克勒斯杀死尼米亚狮"（Hercules slaying the lion of Nemean）作为一个可能关联的搜索。这条查询指令由匹配图像的页面上找到的语言元数据构成。机器能把这些网页上的信息变成这样简洁的指令并非易事。不过，我们也不必过分惊讶于指令的相

图 13

10 有一次统计为"约 25,270,000,000 条结果（0.67 秒）……"。

图 14

关性。在某种意义上，谷歌只是将已有的关于这些图像的文字内容反馈给我们。第二，也是最关键的，这组视觉相似图像事实上证明了潜在的语言信息的力量。乍一看也许不会很明显，因为这些图像确实显示出"视觉相似性"，而且它们全部都是描绘赫拉克勒斯和尼米亚狮的故事。然而，同一的内容正是这些图像不可能仅仅依靠"视觉相似性"从数据库中被筛选出的原因。

如果视觉相似性是机器搜图的唯一或者主要标准，那么它的选择应该包括至少一幅或两幅类似如下的图像［图 14］。因为在视觉上，这些图像中的大多数以及更多与之类似的图像，都比谷歌选出的大多数图像更接近阿尔德格雷福的设计。它们当中一幅也没有被包括进来的原因不在于它们不在谷歌图片数据库中，而在于它们所关联的语言元数据将它们识别为表现了另一个故事，即参孙（Samson）徒手撕开一只狮子的故事。让我们明确一点：毫无疑问，阿尔德格雷福确实想要表现赫拉克勒斯杀死尼米亚狮。在背景中狮子被剥了皮，并且这一版画通常配有一段说明赫拉克勒斯身份的韵文。然而，他的构图——赫拉克勒斯跨坐在狮子身上，抓紧它的嘴巴——明显来源于另一个图像志传统，比如，《士师记》（*Judges*）14：6："耶和华的灵大大感动参孙，他虽然手无器械，却将狮子撕裂，如同撕裂山羊羔一样。"

如果我们对图 14 最右边的图像——阿尔布雷希特·丢勒（Albrecht

Dürer）的木刻版画——做反向搜索，谷歌会收集到相当数量的"视觉相似图像"。然而，它们只包括对参孙故事的表现，而没有赫拉克勒斯和尼米亚狮，这清楚地说明了"视觉相似"是一个误导性标签。而这一点再次被 Cloud Vision API 生成的网络实体列表所证实［图 15］。

人类观察阿尔德格雷福的赫拉克勒斯时，可能需要重复观看。他会先注意到主角是赤裸的，然后看到远景中他正在把皮从狮子身上剥下来，最后才会意识到，他所看到的是赫拉克勒斯而不是参孙等等。然而，算法似乎不需要重复观察就能熟练地将阿尔德格雷福的版画关联到赫拉克勒斯，而将丢勒的那幅关联到参孙。

这意味着 Cloud Vision API 比人类标注这些图像时更有效率吗？并非如此。首先，Cloud Vision API 标注的正确率取决于人类确定的正确主题条目。其次，一个简单的"干扰"测试可证明，在算法像一位人类观察者一样轻松地"看见"一种类似性或相似性之前，模式识别还有一段距离。看一看这张图——阿尔德格雷福的另外一张制作于

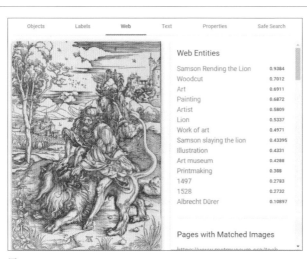

图 15

1550 年的雕版画，与前面已经讨论过的由他制作的版画一样来自《赫拉克勒斯的功绩》系列［图 16］。这一张出自"赫拉克勒斯的苹果"故事中的一个场景，其中赫拉克勒斯从手指着星象仪上的一颗星的阿特拉斯（Atlas）肩上接过天空的重担，可能就在他得到苹果前。与描绘赫拉克勒斯和尼米亚狮的那个场景一样，在许多网页上可以找到这张雕凹版画，用谷歌"可能关联的搜索"判断它们大多写有德文，写作"herkules und atlas"。

因此我们再次发现，所谓"视觉相似图像"实际上是网页上那些写有"赫拉克勒斯"和"阿特拉斯"这两个词的图像，尽管有些图像确实在视觉上类似。Cloud Vision API 提取的网络实体表再次证实了这一点。算法好像是"看见"了图中的"阿特拉斯"和"赫拉克勒斯"，但显然，实体表中的"赫拉克勒斯之柱"（Pillars of Hercules）、"卡库斯"（Cacus）和"勒拿九头蛇"（Lernaean Hydra）等词则是由语境元数据提取，因为这些词均为《赫拉克勒斯的功绩》系列中其他故事的标注。尤为有趣的是 Cloud Vision 对这个首字母所做的处理。任何人

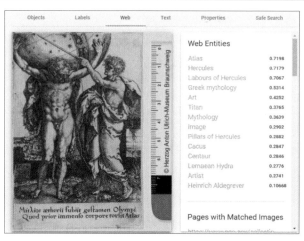

图 16

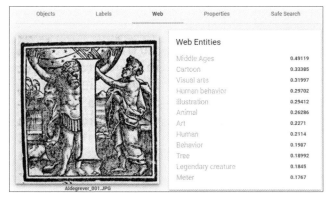

图 17

类观察者都会立刻识别图 17 所示为阿尔德格雷福版画的复制品，但是，谷歌的反向图像搜索却不能找到匹配，而算法对图像志的一无所知使其提出的网络实体表变成非常宽泛的类目，其原因极可能是字母"I"遮盖了赫拉克勒斯身体的一部分，制造了足够的视觉干扰，使装饰性首字母（historiated initial）的模式无法与阿尔德格雷福版画的图样相匹配。而一位人类观察者却能轻而易举地识破这个干扰。

这一结论同样被我们的例子所证实。这个例子是赫拉克勒斯扛着以他的名字命名的柱子的图像——这也是一张由阿尔德格雷福设计的版画［图 18］，和仿制这张版画的首字母版画［图 19］。当我们将这些图像投送给 Cloud Vision API 时，结果与上一例几乎一致。几个非常具体的概念被关联到这张雕凹版画上，因为其模式可与图像数据库匹配。但是，在算法无法匹配视觉模式时——极可能因为字母"O"造成了干扰，它就不得不生成非常笼统的词语。这个例子中，同样没有人类观察者会错过这一匹配，即使设计图样略微简化，并且字母挡住了赫拉克勒斯。

以上全部内容说明，谷歌设法从含有匹配图像的网页中提取的语

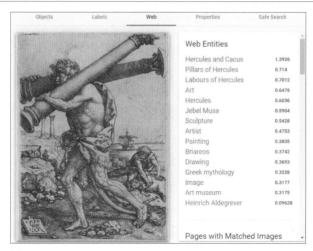

图 18

图 19

言元数据与谷歌通过 Cloud Vision API 向我们反馈的信息有很强的关联性。如果我的这个结论成立，这便意味着我们所创造的语言元数据对人工智能和机器学习算法的成功至关重要。这也将意味着，在文本元数据的质量与基于内容的图像检索领域的人工智能和机器学习的进程之间，存在一种关联——甚至可能是因果关联。此外，如果人工智能和机器学习在图像志领域的成果确实因为更好的主题元数据而

有所提升，那么我们也许应该重新评估我们投入资源或分配经费的方式。

b. 狮子的语境与意义

在下一节我将讨论，增加一个受控词汇是否确实能导向更好的元数据。但在此之前，我想先回到这些狮子图像的意义问题，而研究这个问题是历史学家的任务。对此，人工智能能否给予我们帮助？如果能，又如何做到？更具体地说，人工智能是否能开启或者促进文章开始所讨论的，当设法理解一个图像的意义和语境时，我们人类所经历的近距离和远距离研究的过程？

为了回答以上问题，我们需要弄清谷歌算法生成一张实体列表时如何处理从匹配图像的页面上找到的信息。如果正如我假设的那样，算法必须充分利用它在匹配的图像网页上找到的信息，那么它将不得不处理来源中无法编辑控制的偶然性和随机性。其实，我们不必研究大量样本或做非常深入的分析来确认这一点，只要看一下由两幅木刻版画中所描绘的参孙故事所生成的实体列表［图 20］。[11]

列表包括帮助辨识主题的图注或标题，其中之一是荷兰语：

> 参孙撕裂狮子（Samson Rending the Lion）
>
> 参孙杀死狮子（Samson Slaying the Lion）
>
> 参孙和狮子（Samson and the Lion）[12]
>
> 参孙征服狮子（Simson overwint the leeuw）

11 第一张由阿尔布雷希特·丢勒绘制，时间约在 1497—1498 年；第二张由阿姆斯特丹陈列室中的大师（the Master of the Amsterdam Cabinet）绘制，时间约在 1470—1475 年。

12 这一符串出现了两次。还请注意，这张实体列表与我之前在不同位置、不同计算机上制作的版本略有不同。早先的列表只有两个标题的变体："参孙撕裂狮子"和"参孙杀死狮子"。

图 20

此外，表单还包含了被视为图片内容的上位词（broader）[b] 与关联词（related）[r]：

哺乳动物（Mammal）[b]
人类行为（Human behavior）[b]
神话（Mythology）[b]
传说里的生物（Legendary creature）[b]

宠物（Pet）[b]

小说（Fiction）[b]

人类（Human）[r]

狮子（Lion）[r]

狗（Dog）[r]

马（Horse）[r]

猫（Cat）[r]

大型猫科动物（Big cat）[r][13]

实际上这些词不太可能用于描述匹配图像页面上呈现的图像。尽管我们不能排除掉这种可能性，即在这些页面中发现"神话""传说""生物"或者"小说"这样的词语，或者这些页面确实提及了"狗"或者"马"，但更有可能的是，这些词语显示了 Cloud Vision 的一个核心功能，即算法能够标注图像并且快速将图像分进数百万个预设类别中。换言之，在此人工智能基本上是一种形式的受控词汇控制，算法将实际描述词诸如"参孙"或"狮子"与谷歌后端分类系统中的一些概念相关联。

谷歌后端分类系统的细节是不公开的，但重构其中的概念与实际描述词语之间的联系并不困难："狮子"是一种"哺乳动物"，同样也是一种"大型猫科动物"，而"猫"是一种"宠物"，正如大多数的"狗"也是。"猫"与"狗"是最经常与"人类"相关联的动物，可能紧随其后的是"马"。与此类似，"参孙杀死狮子"通过"传说中的生物"关联到"神话"和"小说"。

13 其余概念与算法所识别的对象种类相关或由其衍生而来：绘画（Painting）、艺术（Art）、木刻版画（Woodcut）、艺术家（Artist）、艺术作品（Work of Art）、插图（Illustration）、美术馆（Art Museum）、版画制作（Printmaking）、视觉艺术（Visual arts），以及阿尔布雷希特·丢勒。

以上所述这些概念联结的方式并不一定在每一个细节上都很准确，但大体展示了算法是如何运作的。算法将实际描述词语与系统中预先设定的概念相关联，然后将二者转变成谷歌查询结果。

至于使用算法的查询结果在多大程度上有用，完全取决于细节。以参孙故事画为例，实体列表中上位词与关联词太过笼统，因而没太多用处。搜索"哺乳动物""宠物""传奇性的生物"或者"神话"，并不会增加我们对这幅作品的图像志的理解。相对而言，以赫拉克勒斯两幅版画［图16，图18］生成的实体列表则比较有用。搜索"卡库斯"、"勒拿九头蛇"、"摩西山"（Jebel Musa）或"赫拉克勒斯之柱"等词确实能把我们引向相关网页，增进对版画的理解。不过，我们仍应提醒自己，这样的检索结果是基于一种算法，而不是人类对匹配图像的评估。如果人类智慧而非人工智能在主导检索，那么图10（右）与图18的远景中展现的"剥尼米亚狮之皮"和"杀死厄律曼托斯山野猪"（killing of the Erymanthian boar）［图21］，很可能被列为关联词，用以揭示《赫拉克勒斯的功绩》系列中一个反复出现的特征。

这里不是详细分析这种关联过程或讨论信息理论的地方。但我们可以这么说，当算法将一个诸如"赫拉克勒斯之柱"的概念，与"赫

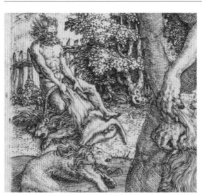

图21

拉克勒斯和卡库斯""赫拉克勒斯的功绩"以及"希腊神话"等概念相关联时，它基本是使用一系列标准机制来联结下位词与其上位词及相关词。我们将在下一节通过观察"Iconclass 图像志分类系统"的预设类别来讨论这一机制。

至今为止，所有使用 Iconclass 分类系统的图像标注都不是由算法完成的。以下各节背后的主要问题是，我们是否可以期待算法能协助编目者精确地使用 Iconclass 的概念来标注图像。所有使用 Iconclass 来编目的图像系统都具有某种概念共现现象（co-occurrences）。而概念共现现象的存在似乎使我们相信，图像信息系统能有助于解释图像含义，加快主题编目进度。暂以参孙之狮图像为例来阐明我的意思。这张插图来自一本德国徽志书，[14] 描绘参孙抓住狮嘴，即将将其撕裂［图 22］。在该图配文中，我们发现了《彼得前书》（1 Peter）5∶8∶"务要谨守、儆醒。因为你们的仇敌魔鬼，如同吼叫的狮子，遍地游行，寻找可吞吃的人。"因此，

参孙正在撕扯的狮子与魔鬼之间具有一种明晰的关系，一种共现关系，即参孙故事与代表魔鬼的狮子。而且，它还会生发出一系列关于基督教故事的研究课题，这些故事以狮子和其他肉食动物来代表魔鬼。像 Iconclass 这样的一套词汇可以帮助我们轻松查询此类图像［图 23］，因此成为有用的研究工具。

图 22

 位于右侧

14 Theodorus Brunoviensis, *Königliches Seelen-Panget* (München, 1666), 353.

图 23

Iconclass 受控词汇的作用

a. 少即是多：通过组织使数据变成信息

为了能够从图像中提取历史信息，我们须用某种方式来描述它们。我们必须为我们的研究对象增加一层语言。其原因是，语言是我们学术思考和交流最主要的媒介。然而，系统化图像志描述的目的，并不是古典的艺格敷词（ekphrasis），即在读者脑海中唤起某一个图像，而在于为我们对多个图像的观察增加一些秩序，以使它们可供检索与比较。正是通过这种组织活动，我们将数据转变为信息："组织本身就是通过诸如观察之类的方法将原始材料变成信息的一种智性活动……组织越多，信息的级别就越高……"[15]

当然，我们使用语言这一简单事实并不能保证高超的组织水平。语言极其灵活、丰富且充满多义性。但是，当我们减少词汇的变化，使描述性的语言具有结构时，我们便将其变为一种高效的组织手段。

15 Robert W. Lucky, *Silicon Dreams: Information, Man, and Machine* (New York: St. Martin's Press, 1989), 20.

当我们使用一种分类系统的人工语言时便是如此。这种情况下，我们使用的是比自然语言数量少的词汇，并把它们组织成一个等级结构来限制其语义的丰富性，从而将词语转变为概念。通过减少词汇的变化获取更高层级的信息，听上去似乎有些不合常理。但是，如果将等级结构里的这些概念用来标注图像，我们就很容易明白其中的原因。先看以下一组细节图像［图 24］。

这些图像制作于欧洲不同的地区和时期，出于不同的目的。不过，它们具有共通的特征。每张画中都有一个免冠的人，无论是通过脱下帽子、手拿帽子、举起帽子、摘下头盔，还是放下王冠的方式。如果用自然语言，即便用一种语言（如英语）来描述这些图像，可能很难基于这一共同特征将它们作为一组检索出来。我们之所以能够轻松将它们作为一个群组检索出来，是因为这些画是通过 Iconclass 来编目的。它们都使用字母加数字的编码 33A11 作为图像的标签。如这张截屏所示［图 25］，在线版本的 Iconclass 通过使用概念来消除各种细微差别，

图 24

图 25

将它们简化为"免冠，脱帽"（baring the head, lifting one's hat）。消除细微差别的目的在于通过类别来创建群组。Iconclass 的概念就像一个巨大的档案柜抽屉上面的标签。用一个概念为一张图像贴上标签，就像把这张图像放进一个抽屉，把标签作为有用的信息为其他研究者寻找某个主题或母题提供方便。为一张图像贴上许多相关的概念标签，相当于将它放进许多不同的抽屉。由于每一个概念同时也是等级链的一部分，用多个概念来标示一张图像，意味着把它嵌入了一个丰富的类比之网，使其被检索的可能性即刻实现爆炸式的增长。

b. 促进意外收获的 Iconclass

事物环环相扣。Iconclass 上一张的截屏显示，"免冠"被定义为"致敬"（saluting）的一种表现，而"致敬"又是"非攻击性关系"（non-aggressive relationships）的一种表现，而"非攻击性关系"又是"个体之间的关系"（relationships between individual persons）的一个子集。如下一张浏览器截图所示［图 26］，目前 Iconclass 系统还包含

了"致敬"的另外四种表现形式。换言之,"33A1 致敬"包括了人类间非攻击性社会关系的五个标签,如握手和拥抱。

在图像标注活动中,将这些概念用作标签有一个小小的目的,它类似一场国际象棋比赛的开局。标签不是图像志研究的终点,而是起点。我们用它们标注图像,为的是让历史中的对手显现。当我们标注了足够数量的图片,一个包含了类比、相似、平行与差异的广阔领域就会为我们打开,我们就能够研究像"握手"与"拥抱"这样的母题在各种语境中的情况。因为 Iconclass 是一种等级分类系统,这些随机图例也会与"免冠"的图像群组一同被自动检索出来,因为它们使用的标签都以 33A1 开头。

同类主题和母题的组合是使用系统性分类法来标注图像的一个重要特征。这个特征是一般性分类原则的逻辑结果,也是分类的目的。

除此之外,Iconclass 还具有一些特殊性。如前所述,"互相拥抱、亲吻"等概念是"致敬"的一种表现。然而,Iconclass 还包括一些概念,"拥抱"是其一个方面。如图 27 所示,我们可以看到"拥抱"是以下独立主题的一个方面:"马利亚(Mary)与以利沙伯(Elisabeth)的相遇"(73A622),"大卫(David)与约拿单(Jonathan)的相遇"(71H1733),"浪子与父亲的相遇"(73C86461),以及"一对恋人的相遇"(33C233)[此图描绘的是皮格马利翁(Pygmalion)与他制作的雕像]。即便这些图像没有被打上"33A14 互相拥抱、亲吻"代码,

图 26

图 27

使用"拥抱"一词仍可检索到它们，因为 Iconclass 还含有关键词附加层，从而将使用者从"拥抱"一词引向以利沙伯探望马利亚、大卫的离开、浪子的归来，以及爱人间的拥抱。图 28 说明了这一原则。"拥抱"（embracing）一词（这里以其变体显示）将使用者引向各种概念。许多概念，包括"致敬"，出现在一般性主题的大类中，也出现在诸如《圣经》与古典神话大类的叙事性主题中。

最后，在实际应用中，在一个使用 Iconclass 对成百上千张图像进行描述的网络目录中，其中大多数图像将被打上多个概念标签。当你在这样一个数据库中用"拥抱"一词搜索，点击两次鼠标后，算法可能很快地将你引向这样一个徽志 [图 29]，它描绘的并不是拥抱，而

Iconclass Options · Logout Hans

Outline · Edits · **Clipboard** embrace

 embrace
Found 477 notations for query: **embrace**. embraced
pages 1 2 3 4 5 ... 24 next > embraces
sections: **all** 1 3 7 9 embracing

33C233 (lovers) embracing each other, 'symplegma'
33A14 embracing each other, kissing
73A622 Mary and Elisabeth, both pregnant, embracing
11DD354 Christ bowing down from the cross to embrace someone - DD - Christ beardless
73F2242 Peter and Paul meet (and embrace) just before their execution
11D354 Christ bowing down from the cross to embrace someone
71H1733 David and Jonathan embracing; David's leave-taking from Jonathan

图 28

是一双手拿着核桃的两半。核桃在此是互惠之爱（Reciprocal Love，56F22）以及婚姻的忠诚（Fidelity in Marriage，42D30）的象征。徽志附文解释说，核桃的两半严丝合缝地吻合，因为它们原属一体，曾一同生长。因此，这是一个传递 17 世纪荷兰社会对婚姻与人际关系的一种观念的强有力的图像［"zinnebeeld"（徽志）］。在此，虽然看不到拥抱，但不可否认，这种类似于 Cloud

图 29

Vision 实体列表的结构性意外收获是知识发现的一种非常有用的工具。

c. 务实为要：Iconclass 之易得、有效且自由开放

Iconclass 经由一个合作团队数十年的努力建设而成。其创始者亨利·凡·德·瓦尔（Henri van de Waal）自 20 世纪 40 年代后期开始从事这项工作，但遗憾地没能看见第一卷在 1972 年的出版。Iconclass 自 90 年代从多卷本书籍转变成光盘中的计算机系统，如今已成为一个开放获取的网络服务资源，任何人均可免费使用。将系统中的概念复制下来，使之成为信息系统中的标签，已经非常方便。也就是说，任何人都可以将 Iconclass 应用到自己的图像库中来生成信息。事实上，许多机构和个人也正是这么做的。下一节重点介绍在线系统的一些基础知识，目的是使更多的人理解在自己的信息系统或者研究项目中如何应用它。

从信息的生成与检索看 Iconclass 运算

"虽然人类的概念库在某种意义上是等级性的……但在本质上，它与数学或者计算机科学中使用精确而严格的方式，系统性地、按严格等级而建造的概念完全不同。"[16] 侯世达（Douglas Hofstadter）的这段文字，可说是对人文学科领域中的大多数运算所遭遇到的核心悖论的一个最好总结，它同时也精辟地指出了在开发 Iconclass 浏览器软件时必须跨越的鸿沟。我们可以用人类日常语言交流（也就是一个人与另一个人交流时）的情境为例来说明这一点。为了用视觉艺术"无声的方式"来描绘这种情境，世界上不同地区的艺术家在"视觉修辞"领域发展出了各种各样的图像表达方式。图 30 所示是其中一种表现的随机几例，即一个人向前伸出一只手，以示说话。图 31 所示是 Iconclass 中可供描述这一姿势的概念，其概念等级链的最高层是"人类，普通人"（Human Being, Man in General）。

顺着这条等级链，由"人类，普通人"向下，逐渐到达"向前伸的手臂，说话"（arm stretched forward, speaking），对人类观察者来说是自然的。人们只需从最上面开始往下读，每往下一层，代码就增加一个字母或者数字，概念的特指性也随之增加。同时，在列表的一半处，符号的形状也发生了些微变化，即括号内的数字增加了一个"+"号（+9、+93 等）。

要写出一个计算机算法来模拟人类眼睛（和大脑）的这种行为，是一个巨大的挑战。尤其是我们意识到"向前伸的手臂"是系统中九种不同姿势中的一种，而"说话"具有一百多种可能的含义，所有这

16 Douglas Hofstadter and Emmanuel Sandler, *Surfaces and Essences: Analogy as the Fuel and Fire of Thinking* (New York: Basic Books, 2013), 54.

图 30

```
3 Human Being, Man in General
31 man in a general biological sense
31A the (nude) human figure; 'Corpo humano' (Ripa)
31A2 anatomy (non-medical)
31A25 postures and gestures of arms and hands
31A251 postures and gestures of arms and hands in general
31A2512 arm stretched forward
31A2512(+9) arm stretched forward (+ expressive
   connotations)
31A2512(+93) arm stretched forward (+ relations with neutral
   character (expressive connotations))

   31A2512(+932) arm stretched forward (+ addressing)
   Corpo humano · Ripa · addressing · anatomy · arm · arm
   stretched · biology · body · expression · forwards · gesture
   · hand · human being · human figure · man · nude ·
   posture · woman
```

```
31A2512(+9321) (+ speaking)
31A2512(+9322) (+ commanding)
31A2512(+9323) (+ asking)
31A2512(+9324) (+ warning, admonishing)
31A2512(+9325) (+ complaining)
31AA2512(+932) (+ addressing)
```

图 31

些含义都可能与九种姿势相关联。但究竟哪种含义能妥帖地与一种姿态相关联，则由 Iconclass 规则中的内部"语法"决定。

在 Iconclass 系统中，还有一些次等级结构，即关键词列表。这些列表是这个系统的工具箱中重要的、但不是唯一的工具。因篇幅的限制，这里我们不能对此展开讨论。所有这些工具确保了约 30,000 个核心概念集能被进一步组合与延展。虽不能说可以延展至无穷，但至少可达 1,500,000 个概念。

尽管这些工具的用法很容易掌握，操作起来也不困难，但要在 Iconclass 浏览器软件中实现它却非易事。早在 20 世纪 40 年代后期，亨利·凡·德·瓦尔对计算机就抱有很高期望。但是，Iconclass 的工具箱和"语法"是在一个纸质的环境中产生的。系统最初的编制者们

可能也没有预料到，后来人为了调和 Iconclass 分类方案及其附加功能与二进制逻辑之间的矛盾所付出的努力。正因为他们没有预料到这个矛盾，Iconclass 系统才如此成功地依照人文学科的"模拟"逻辑来编制。

在一种以卡片和印刷为主的情境里，人们在使用 Iconclass 系统之前，需要对系统的分类方案有深入的了解。在数码世界中，通过关键词便可轻而易举检索到合适的概念，深入了解系统的内部结构就变得不那么重要了。

a. 运算与 Iconclass 在线浏览器

构建一种软件，使之能够正确地解释 Iconclass 的"语法"并实现简便的查询和浏览是一回事；使用该软件来创建一个 Iconclass 在线系统，并使之成为具有权威性的版本则是另一回事；使在线浏览器系统实际应用于图像标注则又是另一回事。在过去的 20 年中，由 URL http://www.iconclass.org 提供的 Iconclass 浏览器，相对于印本的数字化版，已被国际用户群认可为 Iconclass 标准在线版。目前，全世界大约有 100 家机构每天使用它来编目。这些机构的评论与建议使它增加了超过 1,500 个新概念、关键词以及互见关联。典型的用法包括查询系统中的概念，使用它们来标注图像，或把它们存储在本地文件夹或数据库。Iconclass 浏览器还专门设置了一个剪贴板功能［图 32］，使用者可将所需概念在此列成表单，集中输出。Iconclass 还是一个 RDF 和 JSON 格式的关联开放数据（Linked Open Data）。终端用户在储存字母数字代码以及一些基础脚本语言后，可以收到一种或多种语言对 Iconclass 代码的文本解释。用户可免费注册，并创建具有独立 ID 与 URI 的剪贴板。

图 32

b. 解决权威档悖论：使用 HIM 服务检索信息

任何一位使用分类法、叙词表或者其他形式的受控词来编目的人，或早或晚都要面对所谓的权威档悖论（authority paradox）。这个悖论的核心在于，使用权威术语实际上意味着从权威系统中选择一个特定的术语，并将其复制到一个外部数据库的记录中。在这个复制过程中，这个特定术语脱离了语境，与其所关联的关键词分离。而且，当编目者在创建目录的条目时，可以利用权威系统中一系列工具，来帮助选择合适的描述词，但目录的终端用户不能接触到这些辅助工具。

让我们用一个具体的例子来说明这个问题。截屏中显示的 Iconclass 的概念 [图 33]，是由两种元素构建的一个复合概念：“警觉、警惕……（52A23）”（Alertness, Vigilance …）概念和“……的象征性表现（+4）”（emblematical representation of …）概念。这个例子可能有点技术性，但应该不太难理解。其中第二个元素可被用来扩展 Iconclass 系统的“抽象观念与概念”大类中数以千计的抽象概念。这些概念所涉极广：从“警惕”到“雄辩”（Eloquence），从“嫉妒”（Jealousy）到“诚实”（Honesty），从“正义”（Justice）到“愚蠢”（Stupidity）。正如截图中所示，Iconclass 浏览器用户要找出其中一个复合概念，可做一个简单的关键词搜索，在这个例子中，关键词是徽

Iconclass Options · Logout Hans Brandhorst ·

Outline · Edits · **Clipboard** | emblem alertness |

Found 1 notations for query: **emblem alertness**.
sections: **all**　5 Exclude Keys S

52A23(+4) Alertness, Vigilance; 'Guardia', 'Vigilanza', 'Vigilanza per difendersi &
oppugnare altri' (Ripa) (+ emblematical representation of concept)

图 33

志（emblem）和警觉（alertness）。

　　检索这个概念所需的算法，虽不是 Iconclass 规则库中最复杂的，但仍比我们想象得复杂。我们不必拘泥其细节，可以这样说，两个检索词"徽志"和"警觉"在数据库中两条不同记录中被找到，并且这些记录被认为是唯一相关的，其原因是算法理解 Iconclass 系统中相关性的语法。当然，算法的具体细节不是这里的重点，重点是终端用户。比如，当一位研究者在网络目录中想搜索象征"警惕"的动物形象，而不止是睁着一只眼睛的狮子时，他会想用原编目者在 Iconclass 系统中寻找概念时使用的"徽志""警觉"词汇来检索图像数据库。研究者感兴趣的不是算法的细节，而是想要检索到与先前所见的狮子同样警觉的鹤、公鸡或狗的图像［图 34］。

　　为了满足这种需求，Iconclass 软件的一个特殊版本由此诞生，名为 Iconclass 元数据采集器（Harvester of Iconclass Metadata，简称 HIM）服务。HIM 软件实质上将一份包含着两个核心元数据元素（图像标识和用于标注图像的 Iconclass 代码）的数据文档转化为独立的图像志检索应用程序，可作为插件添加到任何网络目录上。这个专用的检索程序确保终端用户可以使用相同的词组来检索 Iconclass 的概念，实现其强大的检索功能。因此，HIM 服务提供了一种通用的方法来解决使用受控词汇和叙词表这样的权威档时所遇到的这个关键

图 34

问题，尤其是当权威档中的概念之间不仅仅是简单的等级从属关系。

在下面的部分中，我们将讨论以 HIM 原则建立的 Arkyves 图像数据库的几个方面。尽管 Arkyves 是一个比较特殊的例子，但它聚合了多个网络目录并被当作使用 HIM 服务的各数据库的单一接入点。

c. 使用 Iconclass 标注图像对象的藏品资料集成：Arkyves

HIM 服务的基本原理很简单，但与基于图书馆或博物馆环境的软件开发者通常的预期则有很大区别。区别在于数据流动的方向。本地目录当然可以通过吸收 Iconclass 主要的、甚至全部的数据来丰富其内容，但仅仅增加 Iconclass 数据而不同时采用其"语法"，终端用户将仍然无法进行有效查询。非常简单的策略是将程序反向调转，把本地目录里使用 Iconclass 概念的数据导入一个 Iconclass 系统。能实现数据导入的原因在于 Iconclass 是一个分类法系统。在分类法系统中，即使最复杂的概念也可以用一个简洁的代码或符号（notation）来表达。像条形码、二维码或者 ISBN 编号一样，这些符号是非常简洁的信息容器。

HIM 服务的原理可以用一句简单的口号来理解："不要让系统迎合你的符号，而要让符号迎合系统。"这句话在实际操作中该如何理解？我们可以用三幅图来做解释［图 35］。这三幅关于鹤的图已被编

图 35

> X 25F37(CRANE)(+5245) shore-birds and wading-birds: crane (+ animal(s) holding something)
> X 52A23(+4) Alertness, Vigilance; 'Guardia', 'Vigilanza', 'Vigilanza per difendersi & oppugnare altri' (Ripa) (+ emblematical representation of concept)

图 36

目。第一幅来自大英图书馆一本 13 世纪的动物寓言集，第二和第三幅分别来自格拉斯哥大学（University of Glasgow）和伊利诺伊大学（University of Illinois）图书馆中的 17 世纪徽志书。在这三幅图中，我们能看见一只鹤抓住一块石头，这是一个众所周知的、古老的意象，表现警觉且有责任感的领导力。这种鸟用一只爪子抓住一块石头，如果它睡着了，石头就会掉下来，而这声音会将它唤醒。这种含义可以用 Iconclass 里的概念来概括。简单起见，我们只选用其中的两种［图36］。如果这三个图书馆用 Iconclass 来编目的话，它们数据库的记录将包含一个标识代码（即与图像对应的本地登录号），以及鹤作为"警惕的象征"这一概念在 Iconclass 系统中的代码。其最基本的元数据如下：

IDENTIFIER localrecordnumber_0001
Iconclass 25F37(CRANE)(+5245)
Iconclass 52A23(+4)

显然这种形式的信息对于非 Iconclass 专家的终端用户而言，是没有用处的。终端用户想要的是用诸如"鹤"和"警觉"这样的词来查询。用户还可能想用"鸟类"和"警觉"，甚至是"动物"与"警觉"等词来扩大检索范围。除此之外，如果可以使用其母语（法语、意大利语、德语和汉语等）进行检索，用户将会很感激。

前文已经提到，为了满足这一需求，这些图书馆需要将 Iconclass 的"语法"与自己原始的 Iconclass 数据的副本相联结。为了理解这样做意味着什么，我们还是需要观察这些概念的等级链［图 37］（我再次表示抱歉，又有些技术性了）。从"25F 动物"开始，到"25F37［鹤］［+5245］岸禽类和涉禽类：鹤［+ 持有东西的动物（们）］"结束。请注意在屏幕截图的底部有一组斜体字，其中有"动物"（animal）和"持有"（holding）。除了使用概念的定义词语外，这组手工选择的关键词也可用来检索概念。现在，自上而下扫视这张概念列表，你会理解关键词"动物"指的是这条等级链顶部的概念，以及（暗含）整条等级链，因为一只抓着东西的鹤仍旧是一种动物。而关键词"持有"则指向等级链中最下端且最具体的概念。

你不必是一位程序员才能理解，算法必须确保终端用户用关键词"动物"和"持有"来检索时，能检索到以"25F37(CRANE)(+5245)"

2 Nature
25 earth, world as celestial body
25F animals
25F3 birds
25F37 shore-birds and wading-birds
25F37(...) shore-birds and wading-birds (with NAME)
25F37(CRANE) shore-birds and wading-birds: crane
25F37(CRANE)(+5) shore-birds and wading-birds: crane (+ animal(s) in motion; positions, expressions of animals)
25F37(CRANE)(+52) shore-birds and wading-birds: crane (+ movements of animal(s))
25F37(CRANE)(+524) shore-birds and wading-birds: crane (+ movement of animal(s) in relation to an other animal, figure, or object)

25F37(CRANE)(+5245) shore-birds and wading-birds: crane (+ animal(s) holding something)
animal · bird · crane · earth · holding · motion · nature · posture · shore-bird · wading-bird · world

图 37

标注的所有图像。尽管算法满足这样的查询需求并不难，但这三个图书馆在使用各自的 Iconclass 数据本地副本为各自所藏的警觉的鹤的图像编目时，都需要创建自己的本地版本。并且，这么做还能用于处理更加复杂的数据检索需求。此外，如果它们想要提供多语信息，还需要导入 Iconclass 译本。

当然，每个人都有权发明一个更好的运转系统。然而，Iconclass 的环境是艺术与人文领域，这个领域的资金始终是一个问题，即便是大型博物馆与图书馆也是如此。创建 HIM 服务的一个重要原因即在于节省有限的资源。其核心理念是，使用 Iconclass 的藏品机构将其核心元数据存放进一个中枢数据库，这个数据库同样包含一个完整的 Iconclass 分类系统。当一个藏品机构进入中枢数据库，一个 Iconclass 系统 HIM 浏览器就被生成，具备查询这个机构藏品的功能。这种浏览器还可以作为插件加到该机构的网络藏品目录中而无须另外的编程和额外花费。仅仅需要增加一条单纯信息，即收藏机构的名，HIM 浏览器即可为之度身定制。比如，格拉斯哥大学图书馆（GUL）藏品中"警觉的鹤"的核心元数据集可用以下方式呈现：

```
IDENTIFIER localrecordnumber_0001
HIM GUL
Iconclass 25F37(CRANE)(+5245)
Iconclass 52A23(+4)
```

HIM 数据当然将随着藏品机构的存储而改变，每一个机构藏品具有相应的浏览器。与此同时，这些机构的所有数据也都汇集进一个共同的数据池，生成一个 HIM 浏览器，作为检索所有参与机构藏品的一个单一接入点。这个集成网站便是 Arkyves。

Arkyves 不止于此。它不仅仅是一个汇集不同收藏机构藏品的集成网站。正因为它是多个藏品的总和，其整体大于局部之相加。Iconclass 概念的积累为知识发现更增加了一个层面。为了说明这点，我们还是以"警觉的鹤"为例。不言而喻，"警觉的鹤"是一个复合概念，由一只鸟的形象和一个抽象的概念所构成。显然，"鹤"不能等同于"警觉"，因为并非每一幅描绘鹤的图画都表现了"警觉"的含义。同样，"警觉"也不总是由一只鹤来表现。然而，我们可以想象，一个数据库可能包括表现这一主题的多个例子，也就是说，有多张图使用了 Iconclass 中相关概念来标注。事实正是如此，Arkyves 中有几十个例子，"鹤"和"警觉"两个概念共现其中。

如果我们对这种概念共现现象（co-occuring，即用不同图像志概念标注同一张图）做进一步探索，查询共现概念中之一种能够引领我们到其他的方向。换言之，通过对"鹤"的检索，我们得知这种鸟可以有"警觉"之意。那么，我们能否知道这种鸟在其他语境中是否也是这样使用？

为了找到这个问题的答案，一种算法被开发出来。这种算法利用 Iconclass 概念词频共现原理营造了一个概念互见网络。它通过两个步骤来实现。第一步，用"鹤"一词在 Arkyves 中进行搜索，使用"鹤"这个关键词的概念来标注的图像会被检索出来［图 38］。第二步，标注这些图像的所有其他图像志分类系统的概念被检索出来。这些概念根据 Iconclass 分类系统的 9 个大类以列表的形式呈现。如在 Iconclass 大类 5"抽象观念与概念"（Abstract Ideas and Concepts）下面，显示最常与"鹤"一起使用的概念［图 39］。所以，在 Arkyves 集成网站中，使用单词"鹤"分两个步骤查询，可以检索到"鹤"不仅与"52A23 警觉与警惕"，还与"54AA43 无节制，无适度"（Intemperance, Immoderation），或"52AA21 轻率，鲁莽"（Rashness, Imprudence）相关联。显然，这些

图 38

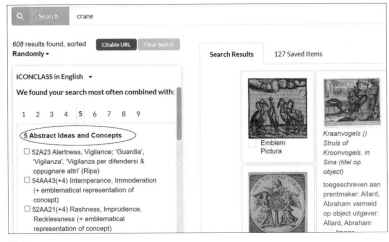

图 39

关联不仅仅是为进一步研究而提供的 Iconclass 的概念，而是由真实的图像材料与文本材料支撑。这里我们会看见不同语境中的鹤。例如，鹤与"无节制"之间的关联，可通过阿尔恰托的徽志《暴食》(*Gula*) 来证明：徽志里象征着贪食的男人长着鹤颈 [图 40]。而瞄准着飞鹤的人没有注意到脚边的蛇，表示那些对更高之物心怀好奇但忽略危险之人的"鲁莽"（《那些注视高处的人，跌倒》, *Qui alta contemplantur, cadere*）[图 41]。

这里，如果使用"意外收获"（serendipity）这一术语，表明"鹤"与"警觉""不节制""鲁莽"之间的关联是无意的、"幸运的"发现。但是，正如以上技术性的解释所希望证明的，事实并非如此。这些关联可能是意料之外，可能将用户引向他们不曾关注的方向，但是它们绝不是随机的，因为它们建立在一个有序系统的隐性特质之上。

图 40

结语

在本文的开篇，我们讨论了图像作为历史资料载体的作用。我说，图像分析在默认情况下朝两个方向展开。在一个方向上，我们近距离观察细节，记录单一图像的内容；在另一个方向上，我们拉远与研究对象的距离，致力于发现一系列图像共有的、普遍的模式。当我们识别细节、确定母题和叙事、给主题和惯用语归

图 41

类时，我们是在抽象连续体上自由滑动。我们的观察无疑将受制于我们的假设与直觉、过往的所知所见。当描述所见，我们必须做出选择。我们选择记录图像的某些细节，置其他细节于不顾。我们可能无暇去描述它们，可能认为它们无关要紧，或者可能出于疏忽。此外，我们还可能误解了所见，直到一份新的视觉文献证据出现将我们拉回正轨。无论做什么，投入多少努力，我们从一开始就知道，我们的描述永远不可能"完成"，永远不会是"确定无疑的"。图像中的关联之物总是随着研究者视角的改变而转移。对相同材料的不同阐释，正是文化史中学术争论之所在。

然而，就我们在此讨论的话题而言，过去的几十年发生的变化迫使我们重新思考我们看待编目、图像志描述与主题元数据的方式。大规模的数字化使我们可以处理前所未有规模的（数字化的）历史材料。无论我们研究的是中世纪书籍插图，早期尼德兰绘画、巴洛克壁画，还是欧洲、中国或日本的版画，我们都面临着手边上视觉材料数量的爆炸性增长。

我们不能指望图书馆、博物馆和档案馆在超负荷工作且人手不足的情况下，以我们在这篇文章中所谈论的细致程度，将海量图像与图像志信息匹配。这听上去可能是听天由命，但事实恰恰相反。图42所示徽志中的男孩因为"不想了解它们"，故意从望远镜错误的一端望向一棵枯树上的乌鸦，[17] 而我们也不应被我们所见吓倒。数字化并没有加大研究者之所需图像志细节信息与可获取原始数据之数量间的距离。我们所谈论的资料在数据化之前就已经存在着。它们存在于图书馆的书架上，美术馆的展厅中。数字化仅仅是让我们无须旅行到那里就可

17 德语说明是："Ein Genius siehet durch ein ausgezogenes aber umgekertes Perspectiv, nach einem mit Raben besetzten kahlen Baum."（一个天才通过伸长却倒置的视角，看向遍布乌鸦的光秃秃的树。）一棵有一些乌鸦的枯树。

看见它们。[18] 图 43 能说明这一点：它描绘一个拟人化的灵魂正凝视着死神与末日审判，但同样是透过望远镜错误的一端。两张图传达了同一个信息。如果我们以为调转看向死亡的望远镜就能与死亡保持距离，那是在自欺欺人。问题的关键在于，在这些图像之间建立一种关联依赖于人的编目工作。在前数字化时代是如此，在这个数字时代事情也是如此。人类必须先观察到关联性，然后再进行编目。革命性的区别（我们可以称为范式的转变）在于，在数字环境中，研究者可以在同一平台上继续另一位研究者的工作，并储存进新的信息。换句话说，任何研究者都可以为图像志信息池贡献全新的主题元数据。现代技术为这种新形式的合作提供了便利，我认为，这正是"数字人文"的要义。我还认为，图像志信息的积累和交换将得益于使用相同的语言，譬如 Iconclass 系统。

图 42

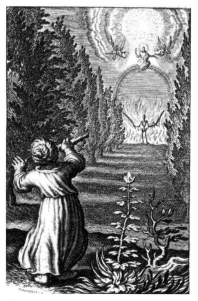

图 43

18 这里事情显然是简化了：可能仍需要对实物的剖析。

"中国图像志索引典"编纂原则述要

张弘星

本文系 2019 年 10 月"变化的前沿：图像志文献库的过去与现在"研讨会上的发言稿改写而成，希望借此机会对"中国图像志索引典"（Chinese Iconography Thesaurus，以下简称"中图典"）编纂过程中遇到的一些方法问题做比较充分的阐发。文章将首先叙述与"中图典"项目缘起紧密相关的全球博物馆藏品数字化带来的问题和机遇。然后对项目的框架做一描述，着重阐明"中图典"的范围及其涉及的图像志、索引典等最基本的概念。进而将聚焦"中图典"项目的基础性工作，即图像志主题词表的构建，包括构建词汇与词汇分类系统过程中的一系列决定及背后的思考。[1]

缘起

自 20 世纪 90 年代中期至今，全球艺术博物馆界经历了一波又一波藏品数字化浪潮。以欧美地区为例，人们只须点击各大博物馆网站的藏品检索系统，或者 Artstor、Europeana、Google Arts and Culture 这样的艺术品综合平台，就可以体验到这场数字革命的巨大体量。数字革命最直接的结果是今天的网络世界充满了海量藏品图像。毫无疑问，这些艺术品图像给研究人员和一般公众接触第一手资料提供了前所未有的便利。在将来很长一段时期里，藏品的数字化进程还将不断提速。

但是，藏品数字化与图像信息的可获取性之间并不能画等号，后者更多取决于提供艺术图像的信息系统能否满足使用者查询之要求。

1 虽然本文的文字由作者撰写，但其内容主要来源于过去的四年里与林逸欣博士和高瑾博士的密切合作。作者还要特别感谢 Iconclass 与 Arkyves 编辑汉斯·布兰德霍斯特（Hans Brandhorst）与艾蒂安·普修默斯（Etienne Posthumus）。没有他们对于"中图典"长期的兴趣以及与作者的讨论，"中图典"的编纂与线上查询系统的建立也不会如此顺利地进行。

根据美国盖蒂研究中心（Getty Research Institute）词表小组近年的一系列研究报告，艺术博物馆藏品查询系统的用户对藏品主题类信息的需求名列前茅，仅次于对艺术家姓名、作品名、作品种类、制作年代与地点的需求。然而，大多数典藏机构藏品查询系统并不支持作品内容的检索。[2] 以西方版画和素描藏品数据库为例，一位研究者如果要查询艺术家人名类问题，例如"该数据库收录多少件伦勃朗的素描作品"，一般会得到满意的结果。但是，如果她／他带着内容类的问题来查询，比如"该数据库收录了多少件以卢德运动（19世纪英国反抗纺织业工业化的社会抗议运动）为题材的作品"，其结果往往会比较令人失望。

图像内容信息获取之不易，其制度上的原因是艺术博物馆藏品数据库背后的编目系统遵循一个特殊的传统。不同于图书馆非常重视对书本文献的内容进行分类和索引的实践，长期以来，艺术博物馆对其藏品的编目习惯于将"作者""题目""作品年代""材质""尺寸""技法／工艺"认定为藏品之主要信息，而将作品的内容视为次要信息并忽略。[3] 而这种编目传统背后更深层的原因是对于艺术作品性质的一种习以为常的认知，即艺术品与艺术图像是一种审美的对象，而不是从中获取知识的对象。换句话说，艺术作品与艺术图像不能够也

2 Patricia Harpring, "Subject Access to Art Works: Overview Using the Getty Vocabularies" (PowerPoint presentation), revised August 2019, accessed June 22, 2020, https://www.getty.edu/research/tools/vocabularies/subject_access_for_art.pdf.

3 2007—2009年，被公认为全球图书馆界"联合国"的联机计算机图书馆中心对英国与北美九家艺术博物馆的编目数据库进行了一项比较研究。研究结果显示只有一家博物馆在藏品编目操作中实行了对主题信息的索引。这九家博物馆分别是克利夫兰艺术博物馆、哈佛大学艺术博物馆、纽约大都会艺术博物馆、明尼阿波利斯美术馆、美国国家美术馆、加拿大国家美术馆、普林斯顿大学艺术博物馆、英国维多利亚与阿尔伯特博物馆及耶鲁大学美术馆。见 Günter Waibel, Ralph LeVan, and Bruce Washburn, "Museum Data Exchange: Learning How to Share," *D-Lib Magazine* 16, no. 3/4 (March/April 2010), accessed July 9, 2020, http://www.dlib.org/dlib/march10/waibel/03waibel.html。

不应该被当成书籍文献来整理与使用。很显然，上面所提及的艺术博物馆数据库使用者对主题类信息的大量需求对于艺术博物馆无疑是一个警醒，使之意识到藏品审美价值之外巨大的文献价值。事实上，研究者对于艺术品文献价值的兴趣远早于数字化时代，[4]也远远超出艺术史学科。正如英国文化史学者彼得·伯克（Peter Burke）在其 2001 年出版的《图像证史》（*Eyewitnessing: The Uses of Images as Historical Evidence*）一书的导论里所说，在过去的几十年中，许多欧美历史学者的研究领域已经从传统的政治事件、经济趋势与社会结构扩展到了心态史、日常生活史、身体史、物质文化史等新领域，而这些历史学者之所以能够在新的领域开展卓有成效的研究，很大程度上归功于对艺术图像的利用。[5]无疑，艺术博物馆藏品的数字化也促进了包括历史学家在内的所有人文学科研究者对于作为文献的艺术图像的使用。

为了弥补藏品编目在内容方面信息的不足，直至目前为止，许多博物馆以增加线上数据库全文检索功能作为权宜之计。另一方面，愈来愈多的藏品机构意识到，解决图像内容查询困难的长久之计，应该是在编目工作中提倡使用专业受控词汇（关于使用受控词汇进行编目与检索的益处，将在下面"索引典"一节讨论）。一些收藏机构开始在编目系统中创建适合自身藏品特点的在地受控词表，以此输入藏品主题类信息。更多的机构则引进早已构建且具有权威性的受控词汇，如莱顿大学艺术史系亨利·凡·德·瓦尔（Henri van de Waal）教授与

4 Sara Shatford Layne, "Modelling Relevance in Art History: Identifying Attributes That Determine the Relevance of Art Works, Images, and Primary Text to Art History Research" (PhD thesis, University of Michigan, 1997). 在这篇博士论文中，作者通过对艺术史学科论文的抽样调查，发现研究者对于主题相关信息的需求占对艺术图像信息全部需求的近 50%。

5 彼得·伯克，《图像证史》，杨豫译，北京：北京大学出版社，2008 年，第 3 页。

其研究团队在 1950—1970 年代编纂的"Iconclass 图像志分类系统"。[6]
在利用标准受控词汇方面，欧洲大陆的博物馆起步比较早，比如荷兰
的阿姆斯特丹国家博物馆（Rijksmuseum）在十多年前便已开始使用
Iconclass 对其馆藏数据库中藏品主题类信息进行标注。[7]

　　数字时代研究者对于艺术图像文献价值的广泛关注与重视，亦
使艺术史界逐渐重新认识到传统图像志文献库的价值。为了满足研
究者日益增长的需求，近些年来，具有百年历史的英国伦敦大学瓦
尔堡研究院"图像志图片库"和美国普林斯顿大学"中世纪艺术索
引"中心的专家们陆续将其照片与卡片搬上网络平台，实现从纸质到
网上查询系统的转变。由荷兰艺术史学者汉斯·布兰德霍斯特（Hans
Brandhorst）与数字技术专家艾蒂安·普修默斯（Etienne Posthumus）
依据凡·德·瓦尔 Iconclass 构建的全新数字"Arkyves 文化史图像数据
库"，亦于十多年前应运而生。[8]与此同时，鉴于内容信息的录入不仅要
求编目人员受过良好的艺术史训练，而且编目工作本身需要投入大量
的时间与精力，一些数字人文专家与艺术史家正在联合起来，探索利
用人工智能领域图像识别或语义识别技术对图像进行自动标注的路径，

6 Henri van de Waal et al., *Iconclass: An Iconographic Classification System*, 7 vols. *Bibliography*, 3
vols. *General Alphabetical Index* (Amsterdam: North Holland Pub. Co., 1973–1985); "Outline
of the Iconclass System," Iconclass, accessed July 9, 2020. 关于近年介绍 Iconclass 系统的论文，
见 Hans Brandhorst and Etienne Posthumus, "Iconclass: A Key to Collaboration in the Digital
Humanities," in *The Routledge Companion to Medieval Iconography*, ed. Colum Hourihane
(Oxford and New York: Routledge, 2017), 306–29。

7 参见 Matthew Lincoln, "Charting the Rijksmuseum: Iconclass," Iconclass Blog, September
18, 2013, accessed June 27, 2020, https://iconclassblog.com/2017/02/03/matthew-lincoln-phd-
charting-the-rijksmuseum-iconclass-2013/。

8 参见 "The Warburg Institute Iconographic Index," The Warburg Institute, accessed June 27,
2020, https://iconographic.warburg.sas.ac.uk/vpc/VPC_search/main_page.php; "The Index
of Medieval Art," Princeton University, accessed June 27, 2020, https://theindex.princeton.
edu/; "Arkyves: Online Reference Tool for the History of Culture," Arkyves, accessed June 27,
2020, https://www.arkyves.org/。

以求达到提高标注效率的目的。[9]

　　但是，以上令人鼓舞的进展绝大多数发生在西方艺术领域。相比之下，海内外绝大多数博物馆中国艺术品的编目，仍停留在"作者""标题""年代""媒介"等最基本信息的阶段，作品内容信息的分析、整理和索引依然缺位，数据库使用者依旧无法进行中国图像主题的系统查询。造成这种差距的结构性原因在于，与西方艺术史研究相比，中国艺术史学界在图像志基础建设方面的投入非常缺乏。从19世纪末到21世纪的今天，海内外中国艺术史研究机构没有设立过一家中国艺术图像志研究中心，没有构建过一套中国艺术图像志档案，甚至没有出版过一本中国艺术品主题索引。在1960年代初，当方闻先生在普林斯顿大学艺术与考古系建立"东亚艺术图像档案"时，其灵感来源是本系"中世纪艺术索引"（旧称"基督教艺术索引"），因而很有条件将其建成一个东亚艺术图像志档案库。如我们知道的那样，普大东亚艺术图档后来变成主要针对中国传统绘画作品进行结构与笔墨分析的参考工具。[10]

　　2001年，台北故宫博物院成为全球第一家自创并使用了图像志受控词汇系统的中国艺术藏品机构。该系统共分两套词表："书画处主题代码"用于索引绘画作品之题材；"器物处纹饰代码"用于索引器物纹

9 尝试以人工智能语义识别技术进行图像志标引的机构包括瓦尔堡研究院与挪威国家艺术、建筑、设计博物馆，参见 Richard Gartner, "Towards an Ontology-Based Iconography," *Digital Scholarship in the Humanities* 35, no. 1 (April 2020): 43–53; Gro Benedikte Pedersen, "Iconclass and AI: Examples from a Development Project (2015/2016) at the National Museum of Art, Architecture and Design in Oslo," Iconclass and AI, June 12, 2017, accessed August 1, 2020, https://iconclassblog.com/2017/06/12/iconclass-and-ai/。汉斯·布兰德霍斯特在本辑的文章中讨论了利用人工智能对艺术图像进行语义标引的难度。安德鲁·麦克法兰（Andrew MacFarlane）等人也持同样的观点，参见 Andrew MacFarlane, "Knowledge Organisation and its Role in Multimedia Information Retrieval," *Knowledge Organization* 43, no. 3 (2016): 180–83。

10 关于普大"东亚艺术图像档案"的历史，参见陈葆真，《方闻教授对中国艺术史学界的贡献》，载《汉学研究通讯》，2017年第141期，第14—33页。

饰。两套相加，共含概念约 1,000 个。[11] 作为首创，台北故宫同人厥功甚伟。但其词表确有诸多局限：一是词汇量比较小，目前无法对作品内容进行深度索引；二是词汇对内容类型的涵盖力较弱。比如只包含描述作品中有关人、事、物的一般名词，不包含表达物象的象征含义的抽象名词，或神话、宗教、历史、文学人物与故事方面的专有名词；三是两表虽然可能适合本馆藏品内容的标注，但不一定可以应用到其他馆藏；四是如果未来两表与其他馆藏的同类词表或权威受控词汇之间不建立关联，本馆藏品数据库将会变成信息孤岛，最终给跨馆藏品查询造成障碍。

既然建立在地词表并非最佳选项，我们是否应该考虑借鉴西方艺术史界早已构建的权威性的受控词汇索引系统（如 Iconclass），使用它们来为中国藏品图像的内容进行标引呢？虽然这些权威系统包含相当数量的普适性概念，但很少能够涵盖中国传统艺术里面许多独特而重要的题材、母题、象征，因而引进这样的索引系统并不能有效地对中国图像内容进行标引、查询。因此，若要从根本上解决中国藏品主题类信息索引与查询问题，给海内外各国各地区研究者与一般公众提供使用跨馆际中国传统图像资源的机会，并以此真正推动中国传统图像及其文化内涵的系统研究，我们需要构建一系列植根于中国视觉文化特性的、用科学方法分析整理的、可以普遍适用于海内外主要中国艺术收藏机构藏品的专题受控词汇，并在此基础之上构建一系列相应的中国图像志专题文献库。

11 台北故宫博物院，"书画处主题代码"及"器物处纹饰代码"［DB/OL］.［2022-03-28］，https://daal.iis.sinica.edu.tw/Chinese/System/Npm/Project_ContentN.htm.

范围与目标

2015 年秋，在财务大臣乔治·奥斯本（George Osborne）的推动下，英国政府数字、文化、媒体与体育部（DCMS）启动了一笔专项基金，赞助数家国立文化艺术机构开展与中国相关的研究、展览与演出活动，以促进中英两国的文化交流。这样一个特殊的机缘，使得维多利亚与阿尔伯特博物馆（Victoria and Albert Museum，简称 V&A）能够有条件启动"中图典"研究计划。在馆内外各机构各部门的支持下，项目组成员经过过去三年多的共同努力，让"中图典"作为开放获取数据库于 2019 年 10 月正式上线，供海内外所有用户免费使用。[12] "中图典"查询系统由受控词表和图像档案两个版块组成，词表中首批公布的词汇约有 10,000 笔，依照词表中词汇索引的图档共 2,600 多件。由于首批公布的图档规模比较小，故称为示例图像。藏品图像分别来自 V&A 博物馆、纽约大都会艺术博物馆，以及台北故宫博物院［图 1］。随着项目持续推进，词表与图档数据规模将会不断扩大，也将收录更多海内外公私收藏。

"中图典"参照中国大陆文博机构施行的古代文物分类标准，[13] 对本数据库收录文物的范围和种类做出如下界定。第一，收录对象为海内外收藏机构中含有图像或纹饰的可移动艺术品、工艺品和古籍善本。其主要类别包括博物馆所藏绘画、织绣、陶瓷、玉石器、金属器、玻璃器、漆器、牙骨角器、竹木雕，以及图书馆所藏民间版画，还有写本、抄本、印本、拓本等古籍善本中的各类图像（图画、图样、图

12 中国图像志索引典 [DB/OL]. [2020–08–05]。

13 关于"可移动文物"与"不可移动文物"的定义以及在中国大陆文博机构藏品管理系统中之应用，参见中国国家文物局，《第一次全国可移动文物普查工作手册》，北京：文物出版社，2013 年，第 2—3 页。

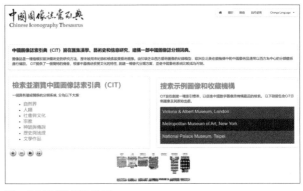

图 1. "中图典"网站首页

解）。而古遗址、古墓葬、古建筑、石窟寺、石刻、壁画等不可移动文物（如敦煌石窟壁画和雕塑）属原址文博机构管理，其图像数据的采集、记录与形成数据库的过程较为复杂，目前尚未形成整体规模，故暂定为超出"中图典"项目范围，一般不予收录。第二，"中图典"收录的核心对象为可移动绘画和各类版画。版画艺术发端于唐代，现存的可移动绘画作品也是自唐以后才出现足够大的规模，所以"中图典"确定其收录文物时代之上限为唐代，下限为清代。特殊情况除外，唐以前文物一般不予收录。

经过若干年的努力，希望"中图典"能够成为一套覆盖唐代至清代 1300 年间各个历史时期、各个地区、各个艺术种类具有代表性的图像志文献库。"中图典"中的图库部分不仅可以让包括艺术史学科在内的各人文学科专业的学者、学生根据自己的研究专题检索到特定主题的若干代表作品，而且可以观察到该主题的变迁，探寻它如何从一件作品转移到另一件作品，从一种媒介跳跃到另一种媒介，从一个历史时期穿越到另一个历史时期，从一个地区迁涉到另一个地区，从而能够了解主题的分布、传播路径或文化涵义的变化。我们还希望"中

图典"受控词表不仅能够成为揭示各类主题之间语义关系的知识图谱，为研究者提供有益的向导，而且其本身也能成为海内外博物馆和图书馆标引中国传统图像主题的重要参考工具。

图像主题与图像志

在"中图典"项目规划之初，另一项重要的准备工作是清理有关图像主题检索的主要概念。什么是图像的主题？图像主题包括哪些种类？图像索引员应该提供给使用者什么样的主题？这些问题的澄清有助于界定"中图典"词表及其图库的应用范围，最终有益于提升图像主题索引与查询的质量。

如果我们面对一件绘画作品，它的最直观的主题是所描绘的对象。比如台北故宫博物院藏明人组画之一《十八学士图轴：棋》[图2]，描绘的是士人、侍从、奇石、杨柳、石榴花、芭蕉、栏杆、屏风、棋盘、扇等。根据这些人物动态、植物、器物和建筑构件来判断，我们说它还描绘了弈棋、庭院和夏季。除此以外，作品中一些形式元素，如色彩，在特定情况下也可以被看成描绘对象。比如一件作品中的某种色彩具有明确的象征含义，那么这个色彩也可以被认定为描绘

图2.（明）佚名，《十八学士图轴：棋》，绢本设色，173.5×103.1厘米，台北故宫博物院

的对象。

绘画作品除了具有人物、动植物、事件、器物、地点和时间等直接可视的主题之外，还有一类主题不是非常直观，只能够被间接表现。比如神话、宗教、历史、文学作品中特定人物与事件，对其认定需要相关文字的帮助。例如，在《十八学士图轴：棋》里，我们说作品描绘的对象是士人弈棋，而通过阅读画题，我们认识到这些士人是新旧《唐书》里记载的初唐太宗朝十八学士故事里的四位。另外，自然界、乐器和其他器物发出的各类声响，如秋声、寒响、江声、林籁、蝉声、牟声、钟声、摇橹声、棋声、琴韵也常常是明清绘画作品中的主题，但它们是不能直接描绘出来的对象，我们也需要借助画面中被描绘的相关物象，加上画题、题跋等文字元素来认定它们。再者，中国文化传统中"高节""忠""孝""平安""福""禄""寿""空"等一系列抽象观念，更不是能直接描绘的，而是必须通过可描绘的对象间接地表现出来。我们把间接表现抽象概念的手法称为象征。在这里，可直接描绘的对象是象征体，抽象观念是象征义。比如，在沈周《临钱选忠孝图》卷中，蜀葵是抽象观念"忠"的象征，而萱草是"孝"的象征［图 3］。

依照欧文·潘诺夫斯基（Erwin Panofsky）在多年前提出的关于视

图 3.（明）沈周，《临钱选忠孝图》卷，局部，纸本设色，29.8×506.3厘米，台北故宫博物院

觉艺术作品内容或意义的三个层次的著名理论，以上两个不同种类的主题可分属第一层次的"自然的主题"和第二层次的"程式的主题"。对于"自然主题"（植物、动物、人、一般事件）的认定，潘氏认为观画者需要具备日常生活经验，熟悉被描绘的对象。如果碰到描绘陌生的动植物和古代器物的作品，或者艺术家使用了特殊的描绘手法（如器物纹饰中的夸张变形和中国绘画中的写意），观画者还需要具备动物学、植物学、名物学，以及艺术风格史的知识。潘氏把这种基于实际经验与实证知识而对作品"自然主题"进行认知的过程称为"前图像志"描述。与之不同，对于第二层次的"程式主题"（神话、宗教、历史，文学作品中故事、寓言，以及各种非叙事性象征）的认定，观画者则需要熟悉人文科学中各种类型文本的主题与抽象观念。如果遇到作品中有悖于原典的视觉呈现，观画者还需要运用艺术史中题材类型史的知识来最终确定其主题。潘氏把这种基于原典来确定作品的"程式主题"的研究过程称为"图像志"分析。[14]

除了以上两个不同层次的主题之外，我们知道，潘诺夫斯基还提出了艺术作品的第三个层次的主题，即作品的"内在意义"。在潘氏那里，作品的"内在意义"指的是作品所体现的"一个民族、一个时代、一个阶级、一个宗教或一种哲学学说的基本态度"。[15] 虽然这种基本态度不一定被艺术家本人所意识到，但却存在于艺术家身上并渗透在艺术家的作品里。潘氏认为，观画者需要具备洞察人心的综合直觉和文化表征史知识，方可发现作品的"内在意义"。他把这个最深层次的作品内容的研究称作"图像学"的解释。潘氏所谓作品的"内在意义"是作品在所处的具体的历史情境中的特殊意义。

14 欧文·潘诺夫斯基，《图像学研究：文艺复兴时期艺术的人文主题》，戚印平、范景中译，上海：上海三联书店，2011年，第1—28页。

15 同上，第5页。

潘诺夫斯基对于视觉艺术作品主题三个层次的分析，为历史学者提供了"图像学"研究的基本方法。然而，从建立图像志文献库的角度来看，索引员的工作与历史学者的研究在目标上是有所区别的。索引员的任务是给历史学者提供图像内容的基本研究资料，而不能够也不应该替代历史学者的个案研究。图像志文献库的索引提供的是对作品的第一层次"前图像志"与第二层次"图像志"主题的分析与描述，至于对作品第三层次"图像学"主题的解释则已经超出了索引的工作范围，是历史学者需要研究的课题。[16]

最后，有必要特别说明图像志文献库为什么必须对作品第一层次"前图像志"主题进行索引。这是因为"前图像志"内容或"自然主题"，如前面例举的"蜀葵""萱草"，是"图像志"内容的抽象观念（如"忠""孝"）的载体。与之类似，艺术作品中所描绘的神话、宗教、历史、文学作品人物往往有"前图像志"范畴的动植物或器物相伴，比如以古代神话为题材的绘画作品中描绘的雷神常常手执锤与锥，电母高举电镜，雨师手持柳枝和盛水器，风神手握布袋。这些自然物和器物是一类特殊的象征物，在图像志研究中被称为"属像"（attributes）。"属像"之所以重要，因为它们是特殊人物身份的标志，是观画者打开特殊人物身份之门的钥匙。

索引典

本文一开始曾提及目前欧美一些主要文博机构已经开始使用受控

16 关于图像志文献库不应包括"图像学"的内容，"中图典"与目前大多数图像志文献库专家的观点基本一致。参见帕梅拉·巴顿发表在本辑的文章，以及 Sara Shatford Layne, "Some Issues in the Indexing of Images," *Journal of the American Society for Information Sciences* 45, no. 8 (September 1994): 583–88。

词汇对作品主题类信息进行编目，也讲到"中图典"的一项工作是创建一套适用于海内外主要中国艺术收藏机构藏品的受控词汇，并在此基础上建立一个中国古代艺术图像志文献库。这里需要解释的是，对于建立一个图像志文献库，受控词汇与自由词汇相比具有什么样的优势？"中图典"为什么采用索引典这种类型的受控词汇？

自由词汇是指不经过严格的规范化处理的自然语言中的词汇，比如博物馆藏品目录中描述作品的文字，以及从学术论文中抽取出来的关键词都属于典型的自由词汇。而受控词汇指的是经过规范化处理的自然语言词汇以及作为概念标识的代码。规范化处理是指对相关词汇及其书写形式进行优选，使之达到概念无歧义，并具有固定书写形式的要求。[17]

受控词汇对于文献索引与查询都非常重要。对于索引员来说，使用受控词汇意味着标引的一致性。它能够确保在任何时候都使用同一个术语标引同一个人名、同一个地名、同一个对象。对于文献库使用者而言，不同的人可能会使用不同的词语查找同一个概念，或者使用外延宽窄度不同的概念查询同一个对象，非专业使用者还可能难以找到精确的词汇描述她／他想寻找的对象。[18] 举例来说，为了查询"千手千眼观音"的图像，第一位使用者可能会使用"千手观音"这个词汇，第二位使用者可能使用其同义词"千光眼观自在"，第三位可能使用另一个同义词"大悲观音"，第四位还可能使用外延更加宽泛的概念如"观音"，甚至"菩萨"。由于受控词汇具有把同义词加以整合，把概念

17 关于信息查询中自由词汇与受控词汇的特征，参见 Jean Aitchison, David Bawden, and Alan Gilchrist, *Thesaurus Construction and Use: A Practical Manual*, 4th ed. (London: Aslib IMI, 2000), 5–7。关于关键词与受控词的区别，参见张琪玉，《情报语言学基础》，武汉：武汉大学出版社，1987 年，第 231 页。

18 Patricia Harpring, *Introduction to Controlled Vocabularies: Terminology for Art, Architecture, and Other Cultural Works*, ed. Murtha Baca (Los Angeles: Getty Research Institute, 2010), 12; Sara Shatford Layne, "Subject Access to Art Images," in *Introduction to Art Image Access: Issues, Tools, Standards, Strategies*, ed. Murtha Baca (Los Angeles: Getty Research Institute, 2002), 15–16.

宽窄度不一的词汇加以关联的功能，因此能够引导研究者进入正确的查询路径，保证查询的准确性与效率。

依据图书信息科学检索语言的基础理论，受控词汇大致可分为分类法（classification）、标题法（subject heading）、主题词法（thesaurus）等三种主要类型的词汇。[19] 分类法和标题法均产生于 19 世纪下半叶。美国人麦尔威·杜威（Melvil Dewey）发明的十进制图书分类法是最早的图书分类法，创立于 1873 年，后来变成世界上流行最广、影响最大的图书分类法。[20] 标题法的代表是美国国会图书馆编制的标题表，它在 1898 年也已经问世。[21] 主题词法则是一种后起的受控词汇形式。它成形于 20 世纪中叶，1960—1980 年代进入使用上升期。[22]

欧美图像志文献库受控词汇主要代表的创建集中在 19 世纪末到 1970 年代这个时期。因此使用的图像检索语言主要是分类法或标题法语言，而不是当时的图书信息学领域新近探索出来的主题词法语言。例如，瓦尔堡研究院"图像志图片库"与德国的"马尔堡图片文献库"（Bildarchiv Foto Marburg）索引与查询系统均依据分类法原则来组织词汇。在语言形式上，瓦尔堡图片库与马尔堡文献库的主要差异在于，前者的分类表没有使用分类号，而后者则使用 Iconclass 设计精良的字母与数字相结合的分类号体系来代表类目。作为同样重要的图像

19 张琪玉，《情报语言学基础》；Patricia Harpring, *Introduction to Controlled Vocabularies: Terminology for Art, Architecture, and Other Cultural Works*。

20《刘国钧图书馆学论文选集》，史永元、张树华编，北京：书目文献出版社，1983 年，第341—349 页。

21 "Library of Congress Subject Headings,"（美国国会图书馆标题表网站），Library of Congress, accessed August 3, 2020.

22 关于主题词法的历史，参见 Stella G. Dextre Clarke, "Thesaurus (for Information Retrieval)," *Encyclopedia of Knowledge Organization*, ISKO, last modified March 5, 2020, accessed August 3, 2020, https://www.isko.org/cyclo/thesaurus#4.4。

志文献库，普大"中世纪艺术索引"和以色列"犹太教艺术索引"[23] 没有使用分类法，而是通过创建标题表的途径来组织索引词。标题表一般依照字顺排列，使用标点符号或"见""参见"等方法来标示词汇之间的关系。比如，在普大"中世纪艺术索引"标题表中，以逗号分隔的"Moses, Departure from Egypt"是子标题词，它从属于主标题词"Moses"。[24]

目前，欧美各大博物馆电子藏品管理系统中最常用的受控语言是主题词法语言。主题词法语言的广泛使用体现了信息语言的发展趋势。它汲取了其他各种方法的长处，同时克服了它们的短处，是多种信息检索语言的原理与方法的综合。[25] 因此，在项目规划之初，"中图典"便决定选择本馆藏品管理系统中的主题词法语言编辑软件作为建构受控词汇的工具。[26] "中图典"名称中"索引典"一词即指使用主题词法建构的受控词汇表。在文献信息领域，索引典也常被称为主题词表或叙词表。

索引典最主要的特征是它具有较强的语义关联性与直观性。直观性强表现在它使用自然语言中的语词，对使用者来说比较方便。语义关联性强表现在主题词法能够快捷简便地揭示语词之间丰富的语义关

23 Bezalel Narkiss and Gabriella Sed-Rajna, eds., *Index of Jewish Art: Iconographical Index of Hebrew Illuminated Manuscripts* (Jerusalem: Israel Academy of Sciences and Humanities, 1976); "Index of Jewish Art," ("犹太教艺术索引"标题表), The Bezalel Narkiss Index of Jewish Art, The Center for Jewish Art, accessed August 4, 2020, https://cja.huji.ac.il/browser.php?mode=treefriend&f=subject.

24 关于著名欧美图像志文献库使用不同类型受控词汇的案例，参见 Karen Markey, "Access to Iconographical Research Collections," *Library Trends* 37, no. 2 (Fall 1988): 154–74。近年来普大"中世纪艺术索引"中心在标题表基础上也增加了分类表元素，参见帕梅拉·巴顿在本辑的文章。

25 张琪玉，《情报语言学基础》，第 156 页。

26 这里特别感谢美国盖蒂艺术史研究所莫萨·巴卡 (Murtha Baca) 在"中图典"规划之初关于选择编辑软件与项目可持续性之间关系的忠告，以及本馆同事玛丽昂·克里克 (Marion Crick) 对使用本馆藏品管理系统的支持。

图 4. 作品及其标注词举例

系，如等级关系（hierarchical relationship）、等同关系（equivalent relationship）和关联关系（associative relationship）。[27] 索引典强大的语义关联性给图像志文献库的查询带来许多优势。其语义等同关系功

图 5. 主题词及其义类词举例

能可为来自不同学科与知识背景的研究者提供查询服务。比如，在对一幅莲图进行索引时［图4］，可以用"莲"这样的常用词来标注，以满足一般使用者的查询需求。为了方便文史专家查询，也可以把其同义词"芙蕖"包括在检索系统里。还可以根据植物学家的需求，把莲的拉丁学

27 Aitchison, Bawden, and Gilchrist, *Thesaurus Construction and Use: A Practical Manual*, 47–62; 张琪玉,《情报语言学基础》, 第 157—158 页。

图 6. 使用主题词等级关系查询图像举例

名 "Nelumbo nucifera" 作为等同关系语词包括进来 [图 5]。索引典语义等级关系则可使文献库使用者在检索图像时达到鸟瞰全貌、触类旁通、扩缩自如的效能。比如在"中图典"图库中检索"雾"类图像，研究者可以把检索范围聚焦到其下位词"岚"，查看描绘山中雾景的作品，也可转向处于同一层位相邻的"烟""霭"等词查询相关作品，最后还可以拉回到上位词"雾"这一层，俯瞰各种雾类题材的作品全貌，进行各类别之间的比较 [图 6]。关于索引典语义关联关系的重要作用，将会在"象征与关联关系"一节详述，此处从略。

分类系统

一套索引典可以有不同的呈现方式。在其发展史早期，索引典一般由一个主词表与若干附表构成。主词表是索引典的主干，包括每个主题词的著录。著录的主要内容是主题词的等同关系词（如同义词、俗称、旧称、学名等）、等级关系词（即上位词与下位词）以及关联关系词。主表一般依照主题词的字顺排列。附表是为了方便标引与检

索文献而编制的辅助索引，包括主题词分类索引、等级索引、轮排索引等。后来，由于分类索引与等级索引使用之方便，人们便将两者相结合构成的分类表作为主表，把字顺表变成附表，有些索引典甚至完全取消字顺表。[28] 自从 1990 年代网络版索引典流行以来，分类表几乎成为索引典最主要的展示方式。比如欧美博物馆藏品著录领域最具代表性与影响力的索引典"艺术与建筑索引典"（Art and Architecture Thesaurus，简称 AAT）网站便是如此。[29] "中图典"网站词表版块同样也采用分类表呈现方式。

构建一套索引典分类表有两种不同的分类方法可供选择：第一种是以学科门类或事物种类为标准的分类法；第二种方法是以事物的基本层面（facets）为标准的分类法。依照学科门类或事物种类来建立分类表比较容易理解，但以事物层面来分类，非图书馆信息学专业的学者会比较生疏，此处略作说明。事物层面的概念由著名的印度图书馆学家阮冈纳赞（S. R. Ranganathan）在 1930 年代创制"冒号图书分类法"时提出，在第二次世界大战以后，得到欧美图书馆与档案馆普遍响应和使用。阮氏认为，一切事物的层面可以归纳为五个大类，即本体（原文作人格 Personality）、物质（Matter）、动力（Energy）、空间（Space）与时间（Time）。[30] 依照中国图书馆学界前辈刘国钧先生的说明，这里的"本体"指事物自身；"物质"指构成事物的材料；"动力"指事物的各种活动，包括所使用的方法；"空间"指事物所在的地点；

28 张琪玉，《情报语言学基础》，第 188—190 页。

29 "Art & Architecture Thesaurus Online," The Getty Research Institute, The Getty, updated March 7, 2017, accessed August 14, 2020, https://www.getty.edu/research/tools/vocabularies/aat/.

30 K.S. Raghavan, "Shiyali Ramamrita Ranganathan," *Encyclopedia of Knowledge Organization*, ISKO, accessed August 3, 2020, https://www.isko.org/cyclo/thesaurus#4.4. 关于国内学者对层面分类法的论述，见史永元、张树华，《刘国钧图书馆学论文选集》，第 139—155 页；张琪玉，《情报语言学基础》，第 88—90 页。

"时间"指事物存在或发生的时段。[31]

在欧美博物馆藏品编目领域，为查询艺术作品与建筑物的各种特征而创建的 AAT 便采用了层面分析的方法建立其基本类目（代理者层面、活动层面、物件层面、材料层面、物理特质层面、风格与时代层面、关联概念层面）。[32] 美国图书馆学家萨拉·萨特福德（Sara Shatford）在 1980 年代发表了一篇论文，专门探讨艺术作品内容查询的一系列理论问题。在这篇重要的论文里，她也提倡对于艺术作品主题使用阮氏层面分析法进行分类。她认为作品的前图像志与图像志的内容均可以被分解成四种不同的基本层面，它们分别是本体（Who）、活动（What）、地点（Where）与时间（When）。[33]

从文献检索的角度来看，与依照学科门类或事物种类来构建一个分类体系相比，事物层面分类法具有许多优点。[34] 比如，由于层面分类法可以把复杂概念分解成简单概念，再将简单概念依照需要重新组配出大量复杂概念，因此在标引操作上具有极大的灵活性，也有助于提高检索专指度和效率。但是，层面法分类也有其明显的弱点。首先，它所展示的结构是隐含的，文献库使用者较难掌握。相比而言，体系分类法的展示结构是显性的，使用者易于理解。其次，分类表的使用者一般都是从事某一个学科与专业的工作，习惯于从学术研究对象的角度来获取知识与信息，因此，依据学科门类或事物种类建立的分类

31 史永元、张树华，《刘国钧图书馆学论文选集》，第 144 页。

32 参见注 29 "Art & Architecture Thesaurus Online," The Getty Research Institute；并参见台湾"中央研究院"编译的 AAT 中译本，艺术与建筑索引典 [DB/OL]. [2020–08–20]. https://aat.teldap.tw/index.php?_session=z8X56dE3KLvb9*192。

33 Sara Shatford, "Analyzing the Subject of a Picture: A Theoretical Approach," Cataloging & Classification Quarterly 6, no. 3 (October 1986): 39–62.

34 关于层面分类法的优点及其对于信息检索的重要性，参见 Vanda Broughton, "The Need for a Faceted Classification as the Basis of All Methods of Information Retrieval," Aslib Proceedings: New Information Perspectives 58, no. 1/2 (2006): 49–72。

体系对于他们来说更加直观方便。[35]

基于以上的考量，我们决定采用学科门类或事物种类再加上层面分析的混合分类法来建立"中图典"分类词表。具体而言，我们采用学科门类或事物种类构建基本类目，形成"中图典"分类表的主干，然后对每个基本类目进一步分类。其下位类目的细分标准可以是学科的门类或事物的种类，也可以是事物的层面，视具体情况而定。[36]

在本文开始的"缘起"一节，我们提及为了推动中国传统图像及其文化内涵的系统研究，需要构建一系列中国图像志文献库，而其核心工作之一是创制植根于中国视觉文化特性的受控词汇。在创制"中图典"分类表的过程中，我们采取"自下而上"与"自上而下"相结合的双向工作方法：一方面依据一定的知识体系与分类原则，"自上而下"地建立分类表的构架，其中主要包括设置基本类目及其下位类目；另一方面选择合适的古代文献资料作为语料库资源，从中分析提取概念术语，"自下而上"地建立底层类目及其上位类目。关于"中图典"分类表如何使用中国古代文献建立语料库，我们将在"主题词与原始文献"一节讨论。这里专门叙述在分类表类目及次序的规划过程中，"中图典"分类表是如何认识与处理中国古代图像主题分类传统的。

以遗存的古籍看，中国古代图像主题分类传统主要体现在两种不同类型的文献里，即画史画论与图谱。图像分类在画史画论著作中的萌芽可以追溯到东晋画家顾恺之的《论画》。在这篇画论中，顾氏在谈及绘画题材表现的难易程度时，认为人物最难，次山水、狗马、台榭，

35 张琪玉，《情报语言学基础》，第97—98页。

36 关于混合分类法，参见张琪玉，《情报语言学基础》，第92—93页；Aitchison, Bawden, and Gilchrist, *Thesaurus Construction and Use: A Practical Manual*, 137–38。

首次提出绘画作品的四类题材。之后画史画论家也常以绘画主题类目为架构，讨论画家画作，如唐朱景玄、宋刘道醇、郭若虚等。这种风气至宋徽宗及其廷臣在 1120 年合编《宣和画谱》时达到极致。《宣和画谱》将内府所藏绘画，二百三十一人，六千三百九十六轴作品，按主题分为十门：一道释，二人物，三宫室，四番族，五龙鱼，六山水，七鸟兽，八花木，九墨竹，十蔬果。总序论述设置类目及其排序用意，并于各门类之前再加"叙目"，逐一阐明此主题门类的重要性。近代以来，虽然艺术史家对《宣和画谱》分类架构褒贬不一，[37] 但多肯定其绘画主题类别在中国画学史上的典范地位。日本东京大学东洋文化研究所自上世纪 80 年代开始编纂的大型著录《中国绘画总合图录》沿用了《宣和画谱》十门分类法建立作品主题索引，可视为其影响力之深远的佐证。《宣和画谱》影响力巨大，也许是因为其分类以传统画科概念为出发点，与中国绘画史学重视绘画实践的主流颇为契合。[38] 近年台湾学者从古代思想史的视角考察其分类构架的意义，或认为与徽宗本人崇尚道教的思想倾向相勾连，[39] 或视其为徽宗以绘画艺术而彰显文治大道的政治意图之体现。[40]

在有关中国图像分类的古籍文献中，图谱是一类特殊的典籍。如果说古代画史画论提供了针对绘画作品主题的分类法，图谱类文献提供的是关于绘画作品以外各种类型的图像文献的主题分类法。与画

37 对于画谱十门分类负面的评价，参见余绍宋，《书画书录解题》卷六，北京：国立北平图书馆，1932 年，第 3 页。

38 纪昀总纂，《四库全书总目提要》卷一百十二子部二十二艺术类一，石家庄：河北人民出版社，2000 年，第 2887 页；Susan Bush and Hsio-yen Shih, eds., *Early Chinese Texts on Painting* (Cambridge, MA: Harvard University Press, 1985), 90–91。

39 萧百芳，《宣和画谱研究：宋徽宗御藏画目的史学精神、道教背景与绘画美学》（硕士论文，台湾成功大学历史学系，1992），https://hdl.handle.net/11296/u8bpd6。

40 陈韵如，《画亦艺也：重估宋徽宗朝的绘画活动》（博士论文，台湾大学文学院艺术史研究所，2009），https://scholars.lib.ntu.edu.tw/handle/123456789/19816。

史画论不同，图谱处理的是写本、抄本、印本、拓本中以知识性、实用性为主的图像，其体裁不仅包括具象图画，也包括抽象示意图和图表。图谱类文献的著录，可以上溯到南齐的王俭（452—489）的目录学著作《七志》，此书首次将图谱作为专志单列。可惜《七志》早已佚失，难以一窥全豹，此后很长一段时期也无人再对图谱进行专门的讨论。这种情况，直到南宋文献学家郑樵（1104—1162）发生了变化。郑樵在其1161年完成的《通志·图谱略》里，首先阐述了图谱的重要性，明确指出在社会、政治、文化的十六个方面，非图谱无以掌握。继而又备列图谱名称，分"记有"与"记无"两类。在"记无"类下，按当时学术传统把已经失传的图谱分为地理、会要、纪运、百官、易、诗、礼、乐、春秋、孝经、论语、经学、小学、刑法、天文、时令、算术、阴阳、道家、释氏、符瑞、兵家、艺术、食货、医药、世系二十六目。[41] 在文献学史上，郑樵对于整理图谱类文献的提倡可谓居功厥伟。但其《通志·图谱略》对图谱的分类仍属简单。郑樵之后，古典图谱分类实践在以唐《艺文类聚》为代表的综合性类书编撰体例持续影响下，终于在16世纪末至17世纪初明万历年间走向成熟。其中堪称典范的是松江府王圻、王思义父子初刊于1609年的类书图谱巨著《三才图会》的分类系统。《三才图会》共106卷，收图（表）6,000余幅，分属十四大类：一天文，二地理，三人物，四时令，五宫室，六器用，七身体，八衣服，九人事，十仪制，十一珍宝，十二文史，十三鸟兽，十四草木。在这里，王氏父子并非满足于对图像进行简单的分组与命名，而是试图以中国古典宇宙模式中天、地、人三大要素作为分析框架，构建起一个具有哲理基础的、圆融的图像分类系统。《三才图会》问世以后，其影响力经久不

41 郑樵，《通志二十略》，王树民点校，北京：中华书局，1995年，第1825—1841页。

衰。后来它不仅为清康熙年间陈梦雷等奉敕纂修的《钦定古今图书集成》所借鉴，而且远播海外，在日本流传极广，并催生了它的姐妹篇《和汉三才图会》。[42]

无论是图谱分类法，还是画史画论分类法，都是古典知识体系的组成部分。随着20世纪初科举制与帝制的废除，在过去的100多年里，以融通为特质的古典知识体系已经逐渐被强调学术分工的近现代知识体系所取代。在今天以自然科学、社会科学和人文科学三分法为框架的现代学术研究的背景下，如何处理古代图像主题分类传统无疑是我们必须面对的一个很大的难题。所幸早在民国初期，中国第一代现代意义上的图书馆学家们在创制中文图书分类系统时，已经探索出了一种分析与保存古典书籍知识体系的较好方法，给我们今天处理传统图像分类遗产提供了极大的启示。

民国早期图书馆学家们处理古籍分类方法之核心，是首先认同图书分类体系应该以近现代学科为基础，并接受以杜威十进制图书分类法为代表的自然科学、社会科学和人文科学三分体系，同时又照顾到中国传统学术的特殊性。在操作层面上，他们一方面对传统"四部"（经、史、子、集）进行拆分与归并，另一方面对不宜拆分的传统类目设法调整学科分类系统。以刘国钧先生为例，在其1929年为金陵大学图书馆创制的《中国图书分类法》中，一级类目（总类、哲学、宗教、自然科学、应用科学、社会科学、史地、语文、美术）采用了杜威十进制分类法。对于"经部"典籍，将历代通论群经著作置于总类里新设的二级类目群经之下，单经则按学科各从其类，如"易类"入哲学部中国哲学类，"礼类"入社会科学部礼俗类。"史部"典籍入史地部

42 关于《三才图会》的综合研究，参见俞阳，《〈三才图会〉研究》（硕士论文，复旦大学中国古代文学研究中心，2003）。

中国史地类。对于芜杂的"子部",则将其完全拆开,按学科性质分门归入总类、哲学、宗教、自然科学、应用科学、社会科学、文学、艺术等相应部类,如"释家"并入宗教部。最后,"集部"归入语文部中国文学类。[43] 总之,通过拆分与整合,《中国图书分类法》既保证了与现代学科分类原则一致,也使中国传统知识与人文脉络得到了较好的保存与延续,实现了融合古典与现代学术的目的。值得一提的是,作为民国初期图书分类法本土化程度最高的分类法之一,刘国钧的"中国图书分类法"也是当时使用最为广泛的分类法之一。1949年以后,它虽然在大陆逐渐被弃用,但仍然为港台地区众多图书馆使用。后来又经过台湾大学赖永祥先生多次修订,至今已成为大陆之外的华文地区中文图书分类的主要标准。[44]

受刘国钧等中国第一代现代图书馆学家的图书分类实践的启发,"中图典"分类表对于古代图像主题分类传统同样也采用了拆分与归并的原则。具体而言,我们首先选定欧美目前体系性较完整的、被众多博物馆和图书馆认可的 Iconclass 为蓝本。再依据现代学科分类原则,结合中国古代图像文献的实际情况,对 Iconclass 十个基本类目(0.抽象与非再现性艺术,1.宗教与魔法,2.自然界,3.人类,4.社会、文明与文化,5.抽象思想与观念,6.历史,7.圣经,8.文学,9.古典神话与古典历史)进行必要的取舍与归并。最后,再把具有代表性的中国古典图像的分类系统拆分归并其中,同时将不宜拆分的传统知识元

43 刘国钧,《中国图书分类法》,南京:金陵大学图书馆,1929年。

44 民国时期中国图书馆学家对中国图书分类学的实践与贡献,近十几年来学界时有关注。见左玉河,《典籍分类与近代中国知识系统之演化》,载《华东师范大学学报(哲学社会科学版)》,2004年第6期,第36卷,第48—59页;刘兹恒,《20世纪初我国图书馆学家在图书馆学本土化中的贡献》,载《图书与情报》,2009年第3期,第1—7页;袁曦临,《中国传统知识系统的转型与文献分类法的演化》,载《图书情报工作》,2010年第10期,第54卷,第104—108页。

素（比如五行、五星、二十八宿、八音、十二律等）作为子目保留，最终形成了"中图典"分类表二元七分的基本架构［图7］。"七分"指的是目前拟定的七个基本类目：一、自然界，二、人类，三、社会与文化，四、宗教，五、神话与传说，六、历史与地理，七、文学作品。"二元"指的是依照 Iconclass 创始人凡·德·瓦

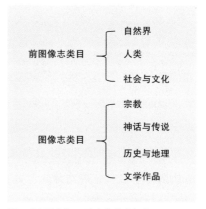

图 7. "中图典"二元七分基本架构

尔创造的"一般性主题"与"特殊性主题"的分类概念来定义和排列"中图典"分类表七个基本类目的顺序。[45] 前三个基本类目（自然界、人类、社会与文化）为一般性主题，后四个基本类目（宗教、神话与传说、历史与地理、文学作品）为特殊性主题。一般性与特殊性主题的最基本区别在于，前者涉及人、事、物一般性概念，如日月星辰、山水竹石、渔樵耕读、阴阳五行等，而后者涉及与文本相关的特殊的人、事、物的概念，如孔子、狮子林、达摩面壁、彭祖观井、草桥惊梦等。[46]

关于中国古代图像分类系统的拆分与归并，以《宣和画谱》十门为例，"中图典"分类表对其基本类目的处理方式如下："龙鱼""山水""鸟兽""花木""墨竹"门并入"自然界"各类，"蔬果"按学

45 Henri van de Waal, "Some Principles of a General Iconographical Classification," in *Actes Du XVIIme Congrès International d'histoire de l'art*, 1955, 601–6.

46 在实际操作中，"中图典"对一般性和特殊性主题原则的执行具有一定的灵活性。比如，属于特殊性主题的宗教类包括了僧尼、佛寺、仪式、布教修持等一般性词汇。Iconclass 也同样采取这种较灵活的方式执行这个原则。见 Hans Brandhorst, "Quantifiability in Iconography," *Knowledge Organization* 20, no. 1 (1993): 12–19。

《中图典》	自然界	人类	社会与文化	宗教	神话与传说	历史与地理	文学作品
《宣和画谱》	龙鱼、山水、畜兽、花鸟、墨竹、蔬果		人物、宫室、番族、蔬果	道释		人物、宫室、番族	
《三才图会》	天文、时令、珍宝、鸟兽、草木	身体	珍宝、宫室、器用、衣服、人事、仪制	人物、文史	人物	地理、人物	文史

图 8.《宣和画谱》与《三才图会》大类拆分归并一览表

科性质分入"自然界""社会与文化","人物""宫室""番族"门按潘氏图像学意三层法分入"社会与文化""历史与地理","道释"门入"宗教"之佛教、道教类。对于《三才图会》十四类,"中图典"也做了类似的拆分与归并:"天文""时令""鸟兽""草木"类归入"自然界","身体"入"人类","珍宝"按学科性质分入"自然界""社会与文化","宫室""器用""衣服""人事""仪制"尽入"社会与文化","人物"按学科性质分入"宗教""历史与地理""神话与传说","文史"按学科性质分入"宗教""文学作品","地理"入"历史与地理"[图 8]。

象征与关联关系

"中图典"的词表可视为一种双层结构。表层是分类表,以树状形式表现索引典主题词汇之间的语义等级关系。词表的深层以一种网状形式表现前面"索引典"一节涉及的索引典主题词间另一种基本语义关系——关联关系。与等级关系和等同关系相比,关联关系很庞杂,较难定义。简单地说,关联关系是等级关系和等同关系之外两个主题词之间任意一种比较密切的关系,如因果、对立、学科与研究对象的关系、事件与有关人物的关系等。英国索引典编纂家琼·艾奇逊(Jean Aitchison)在其《索引典构建与使用手册》里列举了主题词的 13 种

语义关联关系，而中国图书信息学家张琪玉先生在《情报语言学基础》一书里列出 14 种之多。[47] 近年来，针对主题词之间如此众多的关联关系，一些学者提出了许多改进意见。比如，丹麦图书信息学专家比格尔·赫约兰德（Birger Hjørland）认为可以借鉴知识本体（ontology）的建构方法对不同语义关系的属性进行细致而全面的标注，或者根据不同知识领域的特点有选择性地建立关联关系。[48]

在图像志研究领域，研究者除了要辨识与描述植物、动物、人和一般事件等"前图像志"主题之外，还需要辨认属于"图像志"主题的神话、宗教、历史或文学作品中的故事、寓言，以及抽象观念的非叙事性表现。而辨认一个特定文化的"图像志"主题的成功与否，往往取决于研究者熟悉该文化约定俗成的象征传统的程度。可以说象征知识是图像志主题研究的关键。瓦尔堡研究院图像志图片库索引、普林斯顿大学"中世纪艺术索引"以及 Iconclass 在各自系统中均以许多受控词汇来描述欧洲艺术作品中的各种象征。在结构上，这些受控词一般由描绘的对象（或表现的观念）与象征手法的基本类型［如拟人像（personification）、寓言（allegory）、属像、狭的象征等］两部分组成。以"十二月拟人像"的概念为例，瓦尔堡图片库索引的表达形式是"Months"为上位词，"Personifications"为其下位词；"中世纪艺术索引"的形式是"Personification of Month"；Iconclass 的表达形式则是"23I the twelve months (especially personifications), 'Mese in generale' (Ripa)"。

既然象征手法对于图像志研究如此之重要，中国古代图像的象征传统自然成为"中图典"词表建立关联关系的首选。与欧美图像志分类系

47 Aitchison, Bawden, and Gilchrist, *Thesaurus Construction and Use: A Practical Manual*, 56–62；张琪玉，《情报语言学基础》，第 183—186 页。

48 Birger Hjørland, "Does the Traditional Thesaurus Have a Place in Modern Information Retrieval?," *Knowledge Organization* 43, no. 3 (2016): 145–59.

词彙 1.6.4.2.11 白雲

bai yun
white cloud

義類詞
白云
雲白
云白

關聯詞
隱居

图 9. 主题词及其关联词例一

词彙 3.1.3.1.4 隱居

yin ju
living in reclusion

義類詞
隐逸
隱逸
隐居
孤往
高逸
高隱
高蹈
野僻
reclusive
recluse
hermit

關聯詞
青山
空谷
泉壑
林壑
巖壑
巖扃
玉洞
雲淵
林泉
長林
山林
雲林
雲松
魚鳥
羊裘
林藪
石屋
白雲
松雲
林廬
三徑
垂綸
漁樵
滄浪
邱壑

图 10. 主题词及其关联词例二

统不同，在"中图典"词表中我们用关联词概念来表达描绘对象与其象征含义之间的关系。比如，我们把主题词"隐居"与"白云"作为关联词联系在一起，表示"白云"象征"隐居"这个观念［图 9］。在一种文化里，描绘对象与其象征含义之间并不总是一对一的关系，有时是一对多的关系。比如，在中国古代文人文化中，作为象征义的"隐居"不仅与"白云"，而且与"青山""空谷""林泉""云林""鱼鸟""渔樵"等描绘对象相关联［图 10］。同样，一个描绘对象也可以与几个不同的象征义相关联。比如，"桂枝"既可与作为天体的"月"关联，也可与古代科举及第者"进士"关联［图 11］，视不同语境而定。所有这些象征关系都可以用关联词这一概念来表达。

目前，基于象征关系的"中图典"词表深层结构仍处于建构阶段。我们一方面继续对词表中的主题词进行逐一排查，把具有象征关系的主题词一一连接起来，另一方面我们也尝试使用网络分析技术手段建立主题词间象征关系的可视化语义网。目前"中图典"词表的使用者在进入一个主题词著录界面时，可以查看该主题词与其他主题词之间的象征关系，但还无法查询主题词间象征关系的类型（即象征手法

的类型），也无法看到包括所有具有象征关系的主题词在内的整体网状结构。我们希望，"中图典"象征关系语义网建成后不仅会完善词表的整体结构，而且成为研究者查询中国古代图像象征含义的一张"地图"。

词汇 1.8.2.3.3.2.31.1.1 桂枝

gui zhi

cassia twig

義類詞
桂林一枝

關聯詞
月
進士

图 11. 主题词及其关联词例三

主题词与原始文献

主题词是一套主题词表最基本的构成元素。在创制主题词的过程中，"中图典"把可供选词的语料分为以下三类：一、相关领域受控词汇（主题词表、标题表、分类法），二、学科专业辞典及其他工具书，三、原始文献。如前所述台北故宫博物院创制的"书画处主题代码"和"器物处纹饰代码"属于可资参考的小型受控词汇。具有代表性的专业辞书则包括斋藤隆三《画题辞典》、野崎诚近《吉祥图案解题》、金井紫云《东洋画题综览》、C. A. S. 威廉斯（C. A. S. Williams）《中国艺术象征词典》、沃尔夫拉姆·爱伯哈德（Wolfram Eberhard）《中国文化象征词典》，刘锡诚、王文宝等《中国象征辞典》、谢瑞华（Terese Tse Bartholomew）《中国吉祥图案》等。[49] 但是这些辞书规模

49 斋藤隆三,『画题辞典』, 东京: 博文馆, 1925 年; 野崎诚近,『吉祥图案解题: 支那风俗の一研究』, 天津: 中国土产公司, 1928 年; C. A. S. Williams, *Outlines of Chinese Symbolism and Art Motives* (Shanghai: Kelly and Walsh, 1932); 金井紫云,『東洋画题综览』, 京都: 艺草堂, 1941 年; Wolfram Eberhard, *Lexikon Chinesischer Symbole: Die Bildsprache der Chinesen* (Munich: E. Diederichs, 1983); 刘锡诚、王文宝,《中国象征辞典》, 天津: 天津教育出版社, 1991 年; Terese Tse Bartholomew, *Hidden Meanings in Chinese Art* (San Francisco: Asian Art Museum, 2006)。以上西文辞书 (谢瑞华《中国吉祥图案》除外) 均已有中译本。

较小，覆盖范围大多局限于民俗学或装饰艺术，并且疏于具体艺术品史料之引证，因此也不能构成语料主体。"中图典"的语料主体来源于古代文献。基于遴选文献的相关性和代表性原则，"中图典"锁定乾隆、嘉庆两朝相继编纂的集大成之书画著录巨著《秘殿珠林》与《石渠宝笈》初编、续编、三编，以其中一万余件（套）藏品中绘画作品的题跋作为目前阶段的语料主体。[50] 这些题跋文字的作者或是艺术家本人，或是艺术家同时代或后代人物。它们代表了生活在古典知识体系之中的中国人对于近万件宗教与世俗绘画作品直接经验的描述，其中许多文字是弥足珍贵的图像志原始语料。

从原始文献中提取出主题词是一项耗时耗力的基础性工作。"中图典"主题词汇的提取以人工为主机器为辅为操作原则，以词语切分、多义词拆分、首选词（preferred term, display term）确定等为主要步骤。词语切分是指对作品题跋中连续字串进行切分并组成独立词汇的过程。在分词过程中，"中图典"参考了汉语词汇学理论与实践以及主题词表分词规范，[51] 并以《汉语大词典》等权威工具书为依据，再根据图像志主题词表的实际需要，来解决词与非词确定和复合词取舍等复杂问题。比如，我们决定保留"松菊""柳桥""水月"等一系列复合词，而不将其继续切分成"松""菊""柳""桥""水""月"等单纯词。因为这些复合词在某种特定的语境中，其意义并不只是两个单纯词字面义的简单叠加，而是具有特殊的含义。如"松菊"表示"坚贞"，"柳桥"表示"送别"，"水月"表达"空"的观念。

多义词拆分是把一个多义词拆分成为多个单义词的过程。其目的

50 冯华，《秘殿珠林石渠宝笈索引》，北京：紫禁城出版社，1994年。

51 Aitchison, Bawden, and Gilchrist, *Thesaurus Construction and Use: A Practical Manual*, 36–46；化振红，《试论中古汉语语料库佛教文献分词规范》，载《东南大学学报（哲学社会科学版）》，2019年1月，第21卷第1期，第135—142页。

是使被拆分的词汇符合主题词提取的一个最根本的要求，即一个主题词只能表达一个含义。举例来说，"濯足"一词在一般情况下表达"以水洗去脚污"的含义，但在某些情况下还具有"清除世尘，保持高洁"的隐喻义。因此，我们在对"濯足"进行意义拆分的过程中，用"濯足"一词表达"以水洗去脚污"，另增加"高洁"这一新词，再把二者作为关联词连接起来，表达它们之间的隐喻关系。在"中图典"中，我们对这种具有隐喻义的多义词进行拆分的例子有很多，如"青山""白云""仙杏""杏林"等。

确定首选词是提取主题词过程中的另一项重要工作。这项工作要求对已经切分好的词汇之间的等同关系进行梳理，即把意义相同或者几乎相同的、表达同一事物概念的所有词汇汇集起来，择出一首选词来代表该事物的概念，并把其他词作为非首选词（use for）一同收入词表。例如，"三秀""芝英""神芝""芝草"等词汇经常为古代画家所使用，它们都表达"灵芝"这个概念。"中图典"以《汉语大词典》为依据，确定"灵芝"为首选词，其他同义词作为非首选词录入。这种具有等同关系的词汇在古代作品的题跋中比比皆是，如"狻猊"是"狮"的旧称，"狸奴"是"猫"的旧称，"子规"是"鹰鹃"的别名［图 12］。

通过词语切分、多义词拆分、首选词确定等操作过程，目前从《秘殿珠林》与《石渠宝笈》收录作品的题跋中，"中图典"已提取出约 11,000 笔主题词汇。这些主题词汇既包括普通主题词，也包括专有主题词。在这里，普

詞彙 1.8.3.5.3.5.2 鷹鵑

ying juan
large hawk cuckoo

義類詞
鷹鵑
子歸
子規
hawk-cuckoo
Cuculus sparverioides

關聯詞
歸思

图 12. 主题词及其同义词举例

通主题词指表达各种具象抽象事物及其属性的普通概念，如日月星辰、春夏秋冬、山水竹石、阴阳五行、喜怒哀乐、衣食住行、渔樵耕读等。专有主题词则指表达各种特定事物的单独概念，如人名（孔子、老子、释迦牟尼）、地名（五岳、四渎）、特殊事件名（庄周梦蝶、十八学士登瀛洲、杜荀鹤厅前生芝、药山李翱问答、乘象入胎）、宗教和文学作品标题或相关语句（文殊师利问疾品、庭前柏树子、七月流火、"断桥无复板，卧柳自生枝"）等。"中图典"今后还将扩大原始文献的收录范围，尤其将致力于搜集《秘殿珠林》与《石渠宝笈》中未收绘画作品之相关题跋，以及现存民间版画和写本、抄本、印本、拓本等古籍善本中各类图谱和插图的题识。我们的目标是建立一个动态的、开放式的中国图像志主题词表，以适应范围与规模不断扩大的图像库的需求。

结语

本文主要叙述了在过去几年编纂主题词表和相关联图像档案的过程中，"中图典"项目组对于诸多关键问题的理解与处理方法。文章涉及的一般性论题包括文博机构在艺术品数字化过程中遭遇到的难点，语词在图像查询中的重要性，欧美艺术史学科图像志文献库中主题分类传统在数字时代的价值与局限，以及潘诺夫斯基关于图像主题的三个层次理论对于构建图像志检索系统的作用。同时，文章也试图阐明"中图典"建设过程中遭遇到的一系列特殊问题与我们的思考与决定。这些思考与决定具体包括以下几个方面：一、将"中图典"收录对象的范围限定为海内外收藏机构中唐代至清代传世绘画作品、工艺品和古籍善本，二、采用主题词法来构建"中图典"受控词汇，三、借鉴民国初期中国图书馆学本土化的实践和欧洲图像志分类系统 Iconclass

的分类原则而建立"中图典"二元七分的基本架构，四、借助主题词法的关联关系功能以及网络分析技术来揭示"中图典"特定主题词之间的象征关系，五、确定《秘殿珠林》与《石渠宝笈》所收作品的题跋作为目前提取主题词汇的基本原始文献。

本文的讨论大多关于"中图典"编纂过程中比较技术层面的问题，而"中图典"数据集在多大程度上表现了古代中国图像志的特征或包含了什么样的重要主题，超出了本文论述的范围。作者希望本文对于"中图典"编纂原则的解说，对有志于中国图像史研究基础工具建设的同道具有一定的参考价值。此外，也希望它能够帮助艺术史学者与其他学科的研究者比较全面地了解"中图典"的性质与功用，并利用它来协助对各种专题的研究，进而达到逐步建立系统的中国图像史学之目标。

形相学研究中的数字化技术：
以"汉画数据库"为例

张彬彬　朱青生

1. 形相学和数字化研究方法概述

"形相学"是利用视觉与图像材料（形）及其关系（相）对人类的艺术、文化和社会进行研究。其中，"形"是视觉和图像本身。而"相"包含两个层面的关系，一是"形"之间的关系，来自对图像内部结构的分析，包括局部图像和局部图像、局部图像和整体图像之间的关系，也就是图像如何构成，使用基于逻辑关系的"图法学"进行结构化的整理；二是"形"与"形"之外的物质、文本等的关系，包括"形"与词的关系、"形"与器物的关系、"形"与所在的环境之间的关系等。在此基础上，讨论图像的意义（在图像学的基础上以"图义学"来阐释）、图像的性质（以"图性"来归纳）、图像的用途（以"图用"来分析）；考查图像与其所在环境中的一切可能发生关联的概念和事物之间的关系。

形相学涉及多个层面多个角度的关系类型，当实际应用于图像和视觉研究时，以传统的人文研究方法，难以清晰梳理和有效表达所有层面的关系，而数据库技术可以更清晰地管理和存储多种类型的关系。目前数据库在人文研究中的应用，通常局限于利用数据库存储实物、文献、图像的基础信息，帮助信息管理和检索。而数据库中关于关系的梳理和表达，包括近年来进入应用的图数据库对复杂关系的表示，正适用于形相学中的关系表达。

形相学还涉及对图像所在的环境进行分析，这是数字化技术进入人文研究以来较为擅长的方向，例如，利用地理信息系统相关技术，可以将图像放置于更广泛的地理环境中，使图像能够还原到其所在的城市、山川。这一类工作方法，近年来，已经应用于建筑物粒度的数字艺术史研究；利用三维建模及其可视化技术，也可以更直观地呈现一组相关联的图像的构成方式及图像与所在环境之间的多层次的空间

位置关系。

　　除上述与地理和空间相关的数字人文研究之外，目前的数字人文研究，大部分工作是以文本分析作为基础，以数字化的方法处理传统研究中使用人工处理的文本数据，在远读（distant reading）的实践中具有明显的优势。目前以数字化方法分析图像数据的工作，例如对特定类型绘画作品的色调、明度等特征进行分析和统计，主要来自计算机专业的研究，与艺术史研究的目标还存在距离。

　　北京大学汉画研究所针对中国汉代图像的多年研究中，长期使用数据库方法、三维建模技术，辅助形相学研究。形相学研究中对数据库技术的使用，主要是针对艺术史的主要研究对象即图像材料，借用计算机中表示数据和关系的思维方式，借助数据库对数据的组织和存储，分析图像的构成、图像之间、图像及相关概念和事物之间的关系。不是简单地用数字技术处理数据，也不是对研究结果进行可视化，而是将研究的过程呈现为数字化的数据组织和存储的过程。

　　本文以汉画数据库为例，说明在形相学研究中，如何结合数字化技术进行图法、图义、图用三个方面的数据组织和关系表示。

2. 图法中的关系和表示

　　图法针对图的构成，分析图像元素如何按一定的关系逐层组合。从图像中最基础的可辨识的线条开始，由线条构成没有明确意义的形状，再构成具有类别泛指作用的图形，[1]再构成具有明确意义的形象，由

1 介于几何化的形状和可以辨认的形象之间的一种状态。这个问题，我们在分析阿比·瓦尔堡（Aby Warburg）曾把胡安·米罗（Joan Miró）的一张抽象图形的素描与一张邮票图像相对比的研究中做出说明，我们推测瓦尔堡曾经想在这个层次上展开论述，但是由于他的身体状态和早逝，没有完成这方面的推展，给后世留下了巨大的发展的余地。

形象组合构成图画，最终构造一个画幅，这是图像与图像的关系。再进一步，一组画幅如何按照一定的关系构成一个整体，如一组汉画像石构成一个墓葬的整体图像。再进一步，则是墓葬的整体图像和所有其他随葬事物、墓葬形制、墓上（可能已经损失了的）结构、墓葬同时的居址（生活和精神活动场所）、所在的地理环境（山水图像）之间的关系，这是图与其所在的三维空间中的其他图、图与三维空间本身的关系。

以上构成和层次关系，用数据库中的关系表示来进行表达和清理时，需要首先对关系进行分类。从"线条"到"画幅"的六个层次中的关系，是一个图像内部的关系，包括图像的局部和局部、局部和由局部构成的高一层次的一个局部、局部和图像整体之间的关系。从画幅到整体构成再到地理环境的关系，是单个图像与其他的关系，包括图像和图像之间、一组图像和所在环境之间的关系。

对图像内部的关系再进行分析和归类，以图1所示汉画图像为例，分别讨论框边和框中的"内容"，可以得出以下关系类型：

（1）边框作为区隔，与框中"内容"的内外关系，如图1中，边框围合内部7组形象。框边线条起到区划的作用（图用），其划分出的内部区域是画面主体，在图1中，是叙事/描绘性质的模仿造型的图像。

（2）当边框有多重线条时，边框与边框中的纹样之间的填充关系，

图1. 安徽萧县圣村 M1 西耳室门楣原石照片（《汉画总录》总编目号：AH-XX-116-18）

如图1中，在上沿和左右沿的框边线条之间，填充了半圆形形状，在下沿的框边线条之间，填充了云纹或波浪纹。纹样填充了线条之间的空间，当纹样与语义无关时，通常也可以替换为其他的纹样。

（3）框内单独形象及其构成成分之间具有整体和部分的"组合"关系，比如图1中央所示的"建鼓"，建鼓的形象由鼓、鼓趺等组合而成，建鼓和构成建鼓的必要的组成部件之间是一种较为紧密的整体和部分的关系，脱离建鼓这个整体，则组成部分单独分离出来，不构成完整意义。类似地，人或怪兽的形象中，人或怪兽与其头部、身体、四肢是整体和部分的组合关系。对应到图法的层次，这是形象与组成形象的图形之间的关系。

（4）整体和部分的"聚合"关系，通常存在于图画和形象这两个层次之间，由形象聚合在一起，形成"叙事"，即有意义的图画。比如图1中央所示的"建鼓舞"，由建鼓和建鼓左右两个持桴击鼓的人聚合而成。与组合关系相比，聚合关系相对松散，也就是说，各组成部分脱离整体仍然可以成立，即使没有建鼓，击鼓的人仍然是人物的形象；但是，建鼓舞通常由建鼓及两个击鼓的人物这三个形象构成。对应到图法的层次，这是图画与组成图画的形象之间的关系。

（5）整体和部分的更松散的一种"聚合"关系，比如图1所示是较为典型的"乐舞百戏图"，由左边吹奏乐器的三人、中间的建鼓舞、右侧跳丸的人和倒立的人、最右侧疑似吹埙或手摇鼗鼓的人组成，整个画面和其中的每一个人物，就是一种更为松散的聚合关系。由部分构成整体时，对各组成部分的选择有可能是随机的，即使从中去掉一个人物，"乐舞百戏图"仍然成立。对应到图法的层次，这是画幅与组成画幅的图画之间的关系。这种聚合关系包含了位置关系，即在图像中，一个局部与另一个局部之间的位置关系。如图1中，"建鼓舞"的右侧是"跳丸"。

（6）主体和附属物的关系，比如图 1 中的建鼓和建鼓的装饰（华盖和羽葆）之间的装饰关系，再如人物和其身体上的发、冠、服、其他装饰物之间的关系，也就是人与妆发、人与穿戴的关系。这类关系与（4）（5）聚合关系的主要区别在于聚合关系中的各组成部分在画面上并置，而此类关系中附属物附着或叠加于主体形象之上。

（7）主体和主体动作作用的对象之间的关系，它们之间的关系由动作描述。如图 1 所示，左一人物吹排箫，人物与排箫的关系是由"吹奏"这个动作关联的主体与对象之间的关系。

此外，图像的各层次中的元素还具有自身的特征，可以用主体和主体的属性来表示。例如，图像具有工艺特征，如"此图为浅浮雕"，"图"是主体，"浅浮雕"是对图的制作工艺的属性描述。如"阴刻线"，线条的图像是其主体，"阴刻"是对线条的制作工艺的属性描述。

图像中的形象具有形态特征，如"右衽大袖细腰曳地袍"，袍是主体，"右衽""大袖""细腰""曳地"，都是对袍的形态特征的描述，涉及衣襟交叠的方向、袖子的宽度、腰部的形态、袍子的长度等属性。图像中的形象还具有动态特征，形象是主体，动态特征体现了主体的动作。此时，主体通常是一个人物或动物。如图 1 中，右二的人物呈现出倒立的动作。但是，图像呈现的动作是静止的，也可以看作一种形态特征。动态特征造成的运动和变化，构成了叙事（意）的基础。在动态影像（电影）出现之前，图画的叙事性是依靠构筑形象和"形象之间"的动态的形态、趋向和对立关系来确定。叙事这个问题，在汉画研究和古代绘画研究中间是一个相当重要的形相逻辑。

在画幅、整体图像和所在环境这三个层次，图法结构关系主要是三维空间关系。如画幅和邻近的其他画幅之间、画幅与其附近的随葬品等其他事物之间、画幅与墓主之间，都存在空间关系。虽然这类关系也可以用数据库中的关系表示来进行表达，但在视觉研究中，三维

空间中的复杂结构和微妙关系通过三维建模可以更直观地呈现。利用三维模型研究空间相关的问题，与单纯观看图像相比，可能获得更多的线索。因此，讨论在画幅二维平面之外的其他因素与画幅的关系时，三维建模是重要的数字化技术。因此，在汉画数据库中，除了用数据库存储画像石与所属墓葬之间的关联关系，还对整体墓葬的空间结构进行了三维建模和可视化，直观地呈现单个画幅在墓葬空间中的位置。

更进一步，在处理墓葬的整体图像和所有其他随葬事物、墓葬形制、墓上（可能已经损失了的）结构、与墓葬同时的居址（生活和精神活动场所）、墓葬与其所在地理环境的关系时，除了在数据库中存储地理位置的基本信息，还可以进一步利用数字化技术进行复原，将墓葬放在自然和人文地理环境中进行研究。一方面，以数字地图技术标记墓葬的地理位置，获得墓葬的地理分布等信息，将墓葬与当时当地的地理信息相关联；另一方面，通过三维建模，复原墓葬及周围环境的山水形态，从中有可能略微窥见汉代对山川天地的认知和世界观。

3. 图义及其关系表示

图义是图的意义，也就是解释一个图是什么意思，是图像学的主要研究内容。人之间传达信息，主要就是图像（包括所有视觉材料）和语言（包括语音和文字）两种形式，解释图是什么意思，就是用语言去转述图像。因此，图义关联的是图像和语言，建立图像和语言之间的关系。

这种关联包含两个层面。其一是图与词的关联，是用词来指代图，或者给图命名，这个问题实际上是形相学意义上的名物关系。在汉画数据库中，可能有以下的几类关系：一个图像对应一个名词，例如，戟的图像对应"戟"；一个形象呈现的动作对应一个动词，例如，一个

人踞坐的形态对应"踞坐";一个形象及它所带有的特征对应一个偏正结构的名词,例如,头上有一个角、背上生翼的动物形象,对应"独角有翼怪兽";一个多人物的场景(图画),基于各人物细节和动作的辨识,定名为"完璧归赵图"。

其二是图与文本的关联,用语言说明图中的构成元素之间的关系,并记录为文本,以图1所示安徽萧县圣村M1西耳室门楣石为例,可将其画面描述记录为以下文本:

> 此图为浅浮雕。画面为乐舞百戏,共刻八人。左一吹排箫;左二吹(竖?)笛;左三戴武弁,右向踞坐吹竽(笙?);画面中间刻建鼓舞,鼓上有华盖,两侧有羽葆,羽葆尾端各坠一物下分双歧(似为铃),建鼓下有羊型鼓趺;两侧各一人,皆头戴武弁,执桴,跨步击鼓;建鼓舞右侧为一人着短衣跳丸(六丸);再右一人倒立,居右端者戴武弁左向踞坐,手持一圆形物(一说为吹埙,一说为摇鼗鼓)。四周有双框,上、左、右填刻连弧纹,下部填刻波形纹。(《汉画总录》总编目号:AH-XX-116-18)

这是用语言转述图1中的画面,其中的名词对应形象、动词对应形象的动态、其他陈述则说明形象之间的关系,主要是第2节中列出的图像内部的几种关系类型。例如,"居右端者戴武弁左向踞坐,手持一圆形物",其中,有形象聚合关系中的位置说明("居右端")、主体和附属物的关系("居右端者戴武弁")、主体和对象的关系[(居右端者)"手持一圆形物"]。

在汉画数据库中,保存了汉画图像与画面描述之间的关联关系。基于这样的关联,就能使用关键词按内容搜索图像。这是在数据库中存储图像—语言关系之后的最基本的应用。

此外,与图像相关的文本,就汉画而言,还存在大量的古文献和

研究文献。对文献的文本分析是近年来数字人文正在推进的方向，在世界范围内各个专题的艺术史研究中都有迅速的发展。但是在我们的汉画数据库框架中，图与文献的问题与图与词的问题和图与（语言描述）文本的问题并不放置在同一个层次考虑，而是把它作为图与词和图与文本的问题解决之后的上一层问题。古文献与当时当地的人的认知和思想有关，研究文献主要指与图像相关的研究论文和著作。建立图与相关的文献之间的关系，是更宏观意义上的图像和意义的关联。

在技术上，将图与词关联，例如将图与画面描述关联，或者对图进行标注，直接将图像中的构成元素与词相关联；将词与文献关联，例如将词与文献的题名、主题词、关键词、全文等进行匹配，以词作为中间的桥梁，连通图和文献。在这个基础关系建立之后，对图和文献的检索可以更准确和全面。

因此，在图义层面，词是关键之所在。在汉画数据库的实践中，我们发现存在同一个图对应多个词的情况，主要是三个原因：一是对图的辨识存在异议，例如图1中右一人物"手持一圆形物（一说为吹埙，一说为摇鼗鼓）"即是对图的辨识有不同的意见，此图中的"圆形物"与"埙"和"鼗鼓"都存在图—词对应关系；二是图对应的物有不同的名称，例如图像中表示太阳的圆形可以对应到"日""日轮""太阳"等词；三是在图法的不同的层次，同一组图像可以有不同的名称，例如图1中，上沿双框内的连续半圆形纹样，就其形状来说，可称为"连弧纹"，从所处的方位来看，因其填刻在上沿和两侧的框内，又可认为它表现了垂幔的形象，或许用于暗示乐舞百戏发生的场所，在此处，连弧纹可能不仅仅是单纯的形状，而且具有了形象的意义，因此，也可称为"垂幔纹"。也就是说，在识读图像的过程中，在识读其形状时，以"连弧纹"称之，再综合其他的图像因素，判断其形象意义时，可称其为"垂幔纹"。因此，在图义层面，必须清理词与词之间的关系，

需要以不同类型的关系将对应到同一个图像的多个词相互关联，在以词搜索图和文献时可以得到更全面的结果。

在汉画数据库的技术实践中，就是清理术语表，构建术语之间的关系网络。汉画术语有以下三个来源：（1）汉代的事物目录，这是事物的科学分类目录，例如动物的分类、植物的分类。（2）汉代（同时代）名物目录，这是汉代人当时的知识和认识及相应的分类和名称目录，例如汉代人对天象和仙境的认知和想象中的物的分类和名称。（3）现代对于汉代的考古和研究中所涉及和认识的事物的目录，来自现代的研究文献的用词和知识。这三个来源的术语名称和所指可能会有重叠。在稽查所有术语明确其所指的基础上，在数据库构建时，需要对术语进行分类并梳理术语之间的关系。

由于术语分类问题不止涉及图义，还涉及图法与图用，因此，关于术语的分类和术语间关系的梳理和构建在第 5 节中单做说明。

4. 图用、图义的关系表达

在上一节讨论图义时，出于对问题的简化，略去了影响图义的一个重要因素——图的用途。同样的形象放置在不同的位置，其所在的图像往往具有不同的用途，而使得该形象具有不同的意义。

例如，在汉画中，常见持戟的人物形象，出现在门柱石或门扉上时，可能表示门吏的意义；而当其出现在其他位置，则不再被称为门吏。因此，持戟人物形象对应到词，根据其用途，可以是"门吏"（图2左），也可能是"吏"（图2右）。

因此，在图义的关系表达中，需要增加图用的因素。因此，图义的图—词二元关系应该修正为图—用—词的三元关联，由图及图的用途，确定图的意义。因此，在术语分类的工作中，术语的类别也可以与图用

图 2. 左：陕西绥德县博物馆藏左门柱石局部（《汉画总录》总编目号：SSX-SD-032-02）
右：河南南阳县英庄汉画像石墓墓门西门楣正面［《汉画总录》总编目号：HN-
NY-031-02(1)］

有关，即把图用作术语分类的一个维度。这样的三元关联，可以利用
任何一元的确定取值，筛选其他两种信息，例如查出某个术语的所有图
像和用途，或查出某个用途的所有术语和图像等。

在图法中的画幅、整体图像和所在环境这三个结构层次，局部构
成整体时的空间关系往往影响到这个图像的用途，例如图 2 所示在墓
葬中不同位置的两块画像石具有不同的结构作用（用作左门柱石和横
楣石）。

5. 术语表中的关系表示

词是建立图和文献关联的重要纽带，有必要对词的意义和词之间
的关系进行全面的清理。一方面，这是研究汉代名物从而建立图像志
的基础，也是理解汉代人的知识和认识的一个切入点；另一方面，从
技术上来看，通过对词的清理，可以提高图－词－文关联的准确性，
从而提高图文互检的准确性，也可以进一步建立以数字化方式表示汉
代知识的结构性网络，例如以领域知识图谱的形式。

词的关系清理从术语表的分类入手。按照汉画形相研究的工作基
础，术语的分类有不同的标准。以下分别从图法、图义、图用三个方
面梳理汉画术语分类的工作。

按图法分类，实际上是根据图法的七层结构将术语分层，由于最顶层的画幅和整体结构这两个层次暂时没有图像相关的术语，因此按五层分析如下：

（1）线条：关于线条的术语呈现线条本身的属性状态。例如，线条的形式，如单线、复线、波浪形曲线、弧形线条等；线条的颜色，如红彩线、墨线等；线条的刻制工艺，如阴刻线、阳刻线等。

（2）形状：由线条构成的基本形状，是纯粹形式上的说明，与意义无关。例如方形、三角形、半菱形、半圆形、覆盆形等。

（3）图形：由形状构成，是可辨识意义的最小的单元，但不指向具有特别意义的个体。如人、冠、耳朵、发髻、戟等。

（4）形象：由图形组合而成，具有个体特征的可辨识意义的单元。如持棨戟门吏、高柄豆形盘、垂发仙人等。

（5）图画：由一组形象组成，具有特定的主题的图像。如羽人献瑞草、玉兔捣药、力士搏熊、建鼓舞、车马行进图、孔子见老子图、乐舞百戏图等。

按图法分层清理术语，其分类结果可用于存储图像的结构性关联，分别从相邻的两层抽取有结构关系的术语对，将其关系表达为形如术语—术语—关系类型的三元组，其中的术语，可由图义关系指向图像，而其中的关系类型，就是图法中所分析的组合、聚合、主体与附属、主体与对象等关系类型。

按图义分类，是根据认知事物的逻辑，按内容主题构造分类树。第一层按照"天象""神祇""仙境""瑞兽""仙禽""人物""典故""宫室""狩猎""兵器""宫室""乐舞""百戏""车马出行""庖厨宴饮""服饰""器物""动物""植物""纹样"等内容主题进行分类。每一类中再进一步划分类别，如"乐舞"进一步分为"乐"与"舞"两类，"乐"中有"乐器"子类，其中弹奏的乐器包含

"琴""瑟""筝""琵琶"等。在图义层面，所有术语都表示一个类别，与术语相对应的每一个具体的图像是这个术语表示的类别中的一个实例。

按图义分类清理术语表，是研究汉代名物的重要基础。构造的分类树，在数据库中表示为形如父类术语—子类术语的二元组，通过存储父类—子类的关系，也就存储了每一个子类术语所属的类别信息，即其父类术语所表示的类别。分类树的结构也利于术语和图像的按类别浏览和查询。

按图义梳理术语关系时，还需要注意处理术语之间的语义关系，特别是同义别名、近义的关系。在分析从汉画画面描述文本和研究文献中抽取的术语时，我们计算了所有术语对的字符串相似度，在字符串相似度极高的术语对中，发现存在大量的同义不同表达的现象。例如"独角有翼怪兽""独角有翼神兽""独角有翼兽"就是典型的多词同义。在数据库中存储词语间的同义、近义关系，在以词查图、以词查文献的检索中，同时搜索同义词或近义词，能够提高检索结果的全面性。

按图用分类，只需要将图义、图用关系表示中的图—用—词的三元关联进行筛选，按用途查询"词"，就可以得到在某一个用途类别下的所有术语。

6. 结论

从形相学的研究经验和实际的研究需求出发，我们在汉画数据库的工作中使用数据库存储形（图像）的基本信息，并从结构（图法）、意义（图义）、用途（图用）等多个维度，对形之间的关系进行提取、表示和存储。

这项工作不是简单的艺术品信息的存储和检索，不是将传统研究结论利用数字化技术进行可视化呈现，也不是利用数据分析的技术去处理传统研究方法中的统计和推理，而是基于形相学的理论，借助数据库的思维，重新看待图像，梳理图像间的关系，从而解释图是什么。

这样数字化的工作方式与成果，如汉画数据库建设的过程，本身就是艺术史对图像材料进行研究的过程，以数据库的形式记录研究中的信息与阶段性的结论，是结构化的数据的积累。按照形相学的理论，对汉画像石的群体特性进行梳理和分析，得到的结构逻辑和认知框架，呈现为数据表结构；基于数据表设计，对每一块画像石进行数据采集和记录，是认识个体的过程，其结果呈现为数据表中的一组数据；个体之间的关系也以数据的形式记录在数据表中。数据库作为工具，可以替代人脑的知识组织和记忆，并将每一位学者在多个维度上的研究过程和结果表示为计算机可存储、理解并共享的数据，可用于艺术史与其他学科的研究与应用，也可作为计算机和人工智能分析与计算的基础数据。基于形相学理论，借助数据库技术对图像进行分析，并以结构化数据的形式表示和存储分析的结果，是数字人文在艺术史研究中的一种新探索。

参考文献

Paul Jaskot, "Commentary: Art-Historical Questions, Geographic Concepts, and Digital Methods," *Historical Geography* 45 (2017): 92–99.

Paul Jaskot et al., "Shaping the Discipline of Digital Art History: A Recap of an Advanced Summer Institute on 3-D and (Geo)spatial Networks," *Getty* (blog), December 19, 2018, http://blogs.getty.edu/iris/shaping-

the-discipline-of-digital-art-history/.

Lev Manovich, "Data Science and Digital Art History," *International Journal for Digital Art History*, no. 1 (2015): 12–35.

刘冠,《汉画研究数据库中"图与词"的结构性思考》,载《美术观察》,2017 年第 11 期,第 16—17 页。

朱青生,《大学在"数字人文"中的角色和作用:重思理论与方法》,载《数字人文》,2020 年第 2 期,第 149—156 页。

朱青生、张彬彬,《数字化技术的新发展正逐步改变艺术史研究的范式——专访朱青生、张彬彬》,载《美术观察》(记者聂槃),2021 年第 4 期,第 8—11 页。

理论焦点

瓦尔堡图片文献库图像志系统的诞生

范白丁

2019 年 10 月，我应张弘星老师的邀请，赴北京参加了"变化的前沿：图像志文献库的过去与现在"研讨会。作为对谈嘉宾，我在保罗·泰勒博士（Paul Taylor）发言的基础上，做了一个简短的回应。他的发言提纲挈领地介绍了瓦尔堡图书馆图片文献库（The Photographic Collection）现有的总体构架，重点解释了其依托图像志体系的图片分类法，并提醒听众注意该分类法在世界艺术和当代图像构成的庞杂格局中所遇到的困境。泰勒博士是图像志方面的专家，也是瓦尔堡图片文献库的主任（curator），由于时间所限，他难以在发言中详尽地论述每一个议题，但其中涉及的某些概念和背景值得更充分地说明，这也构成了我回应的出发点。

今天的瓦尔堡图书馆实际上由三个部分组成，其一是人们熟知的极具个人风格的书籍收藏，其二是包括阿比·瓦尔堡（Aby Warburg）个人通信、笔记和手稿在内的档案收藏，其三则是依照图像志原则分类归档的图片文献库。就公众的熟悉程度而言，档案馆和图片文献库都不如藏书，只有研究某类专门主题的学者才会触及；从保持瓦尔堡思想原貌的程度来看，藏书和图片文献库又不如档案馆，藏书只保留了瓦尔堡大体的书籍分类和陈列原则，在他去世后的几十年中，已历经相当可观的扩充和调整，而图片文献库不仅在条目和数量上大幅增加，甚至制定出新的分类原则，这是泰勒博士在演讲中提及但并未展开讨论之处。他明确说道："尽管瓦尔堡研究院的图片文献库现在差不多能够系统性地涵盖欧洲图像志，但我们从未以创造这样一个系统为目的。我们的初衷并非设计一个图像志系统。倒不如说，起初的目的是为我们拥有的照片设定一种秩序。"[1] 就此，我希望能清晰简单地说明

1 根据保罗·泰勒演讲修订的文章可见本书中的《从文明的崛起到资本主义的崛起——瓦尔堡研究院的图片文献库》。

当前图片文献库分类体系成形过程中几个重要的转变节点及其反映出的当事者的学术思想，并试图追溯其图像志秩序的由来。

一、学者的视觉材料

1888 年 10 月底，还在念大学的瓦尔堡前往佛罗伦萨，参加由布雷斯劳大学（Universität Breslau）艺术史教授奥古斯特·施马索（August Schmarsow，1853—1936）主持的研讨班。当时，施马索正努力推动在当地建立一座德国艺术史研究所，也就是今天的 KHI（Kunsthistorisches Institut in Florenz）。[2] 在佛罗伦萨，瓦尔堡明确了要收藏图书和照片的想法，对他后来学术事业的发展方向产生了决定性的影响。1889 年 1 月 7 日，在写给家人的信中，他说道："我在这里必须为我的图书馆和照片收藏奠定基础，这两者都要花费大笔的钱，它们代表着具有持久价值的事物。"[3] 1 月 27 日的另一封信中，他再次提及此事："我在很大程度上确信走上了前途光明之路，因此我对请您增加我的津贴并不感到良心不安；现在我手头必须有所有辅助设备（书籍、照片）。"[4] 可见自从瓦尔堡有了建图书馆的念头，照片就被视为收藏目标，因为这是他研究的必备工具。也正是从这时起，瓦尔堡开始从

2 关于此事的记载，见 E. H. Gombrich, *Aby Warburg: An Intellectual Biography* (Oxford: Phaidon, 1986), 40。恩斯特·贡布里希（Ernst Gombrich）写道："To prove the desirability and feasibility of such a venture he collected in the autumn of 1889 eight students from various universities for seminars on Masaccio and Italian sculpture." 但据其后文可知，瓦尔堡于 1889 年夏季学期就返回波恩大学了（p. 50），因此贡布里希此处的 1889 可能为 1888 的笔误，并且 KHI 官网所载研究所简史，也指出施马索研讨班的时间是在 1888—1889 年的冬季学期，参加的学生数量为九人，与贡布里希所称的八人也有出入。见 "History," Kunsthistorisches Institut in Florenz, accessed July 24, 2020, https://www.khi.fi.it/en/institut/geschichte.php。

3 E. H. 贡布里希，《瓦尔堡思想传记》，李本正译，北京：商务印书馆，2018 年 1 月第 1 版，第 50 页。

4 同上。

诸如阿里纳利（Fratelli Alinari）这样的专业摄影公司处购买照片。

事实上，在摄影术发明之后，照片是许多艺术史学者必备的研究和教学资料，甚至可以说艺术研究一定程度上推动了图片社产业的发展。[5] 譬如，阿里纳利 1867 年拍摄西斯廷礼拜堂的业务就是来自约翰·拉斯金（John Ruskin，1819—1900）的委托。[6] 海因里希·沃尔夫林（Heinrich Wölfflin，1864—1945）用两台幻灯机对照教学的故事尽人皆知，他的老师雅各布·布克哈特（Jacob Burckhardt，1818—1897）携带大型图片夹前往课堂的形象同样深入人心。在写给沃尔夫林的信中，布克哈特说："因为我们拥有摄影术，所以我并不相信艺术杰作会消亡或者失去力量。"[7] 在多次意大利之旅中，布克哈特都竭尽所能搜求所到之处的照片资料。[8] 沃尔夫林在柏林大学艺术史教席的前任赫尔曼·格林（Hermann Grimm，1828—1901）不仅在课堂上使用幻灯片，还呼吁建立艺术史照片收藏，他认为这类档案库在当时比那些满是原作的美术馆要更加重要。[9]

显然，迟至 19 世纪末，艺术史领域已经形成了收集和使用照片来研究艺术品的氛围。一个随之而来的问题是，学者们该如何有效地管理自己的照片收藏。伯纳德·贝伦森（Bernard Berenson，1865—

5 海因里希·迪利早就表示过，19 世纪德国大学艺术史学科的兴起离不开摄影的发展，见 Heinrich Dilly, *Kunstgeschichte als Institution: Studien zur Geschichte einer Disziplin* (Frankfurt am Main: Suhrkamp, 1979), 149。

6 "Fondazione alinari per la fotografia," https://www.alinari.it/en/120/timeline.

7 1896 年 9 月 24 日的一封信，见 Joseph Gantner, ed. *Jacob Burckhardt und Heinrich Wölfflin: Briefwechsel und andere Dokumente ihrer Begegnung 1882–1897* (Basel: Benno Schwabe Verlag, 1948), 114。

8 Wolfgang M. Freitag, "Early Uses of Photography in the History of Art," *Art Journal* 39, no. 2 (Winter 1979–1980): 119.

9 Dan Karlholm, "Developing the Picture: Wölfflin's Performance Art," *Photography & Culture* 3, no. 2 (July 2010): 208; Horst Bredekamp, "A Neglected Tradition? Art History as Bildwissenschaft," *Critical Inquiry* 29, no. 3 (Spring 2003): 420.

1959）、罗伯托·隆吉（Roberto Longhi，1890—1970）、费代里科·泽里（Federico Zeri，1921—1998）这些意大利艺术研究专家也都是艺术品图片的积极收藏者。贝伦森收藏的照片如今形成了 Villa I Tatti 的图片部（Fototeca）；泽里曾致信贝伦森表示自己的照片库规模太小且毫无分类秩序，希望能够建成世界上最全面的艺术史照片档案库；而隆吉则依照意大利和欧洲的绘画流派按时期将照片分为了 133 个文件夹，并在许多照片的背面写下注解。同样，瓦尔堡在最初收集的一些照片背面也留下了笔记，不过他尚未对照片形成明确的系统性归档原则，只是简单地标注照片中艺术品的所在地，泰勒博士称之为一种地志（topographic）而非图像志（iconographic）的分类法。

　　尽管我们今天常常提到瓦尔堡同图像学的联系，但实际上他对以之为名的方法论甚至这一术语本身远没有那么关心。现存瓦尔堡的文字中，我们最早见到"Iconologie"是在他 1903 年写给阿道夫·戈尔德施密特（Adolph Goldschmidt，1863—1944）的信件草稿中。[10] 遗憾的是，他仅在最传统的含义下使用了"图像学"一词。当谈到 15 世纪艺术史写作中英雄颂词这一传统来源时，他将之解释为一种类型图像学（typologischen Iconologie），即对古代著名英雄贤才（uomini famosi）的辨识。倘若查阅 19 世纪之前的著述和词典，不难发现关于图像志或者图像学的释义大致不离此说。[11] 我们再来看看瓦尔堡最为人津津乐道的一次对图像学的提及，即 1912 年在罗马国际艺术史

10 Aby Warburg, "Die Richtungen der Kunstgeschichte," in *Werke in einem Band*, eds. Martin Treml, Sigrid Weigel and Perdita Ladwig (Berlin: Suhrkamp Verlag, 2010), 672–79. 这封信写于 1903 年 8 月 9 日，瓦尔堡研究院档案编号 WIA GC/27804。

11 图像志与图像学的含义在很长一段时间内都变动不居，且两者的关系也常常含混不清，或须另作他文，才能厘清这一问题。不过，这并不妨碍我们判断此时瓦尔堡对该词的理解。

大会上，他宣读的那篇讨论费拉拉忘忧宫（Palazzo Schifanoia）湿壁画的著名论文。他在文中提到的"图像学式的分析"（ikonologische Analyse）这一短语，被不少学者视为其图像学方法的宣言。[12] 但严格说来，瓦尔堡使用的是"图像学"的形容词形式，而非表示一种艺术史研究方法的名词形式，他的目的在于揭示导致意大利文艺复兴艺术中再现风格转变的原因。至于给实现这一目的的手段下定义，则不是其重点所在。事实上，迪特尔·武特克（Dieter Wuttke）早已注意到，瓦尔堡在写作中常常混用"图像志"与"图像学"两词。[13] 回到瓦尔堡写给戈尔德施密特的信稿，除了"图像学"，更接近今天美术史方法论意味的是他所使用的"图像志"一词。在这封名为《艺术史指南》（"Die Richtungen der Kunstgeschichte"）的信稿中，瓦尔堡归纳了当时艺术科学领域内的若干研究取向，但并未将自己的名字放入图像志传统（iconographische Tradition）这一流派中，而是把名字单列到关注人的表现性动作这一类别下。[14] 因此，瓦尔堡收集照片之初，无论从照片背面的题注，还是他本人的学术兴趣来看，都与图像志的分类意识无关，他在意的是母题而非图像志。

12 Aby Warburg, "Italienische Kunst und internationale Astrologie im Palazzo Schifanoja zu Ferrara," in *Gesammelte Schriften*, ed. Gertrud Bing (Leipzig and Berlin: B. G. Teubner, 1932), II: 478.

13 Dieter Wuttke, *Ausgewählte Schriften und Würdigungen* (Baden-Baden: Verlag Valentin Koerner, 1979), 630–33.

14 "D. Bedingtheiten durch die Natur des mimischen Menschen (Warburg)...F. Bedingtheiten durch die iconographische Tradition (Schnaase), Springer, Schlosser, Wölfflin, Strzygowski, Wickhoff, Adolphle, Kraus, "见 Warburg, *Werke in einem Band*, 676。

二、第一次搬迁

　　图片收藏初具分类格局是以新建瓦尔堡图书馆为契机的。我们知道，当瓦尔堡离开汉堡至克罗伊茨宁根（Kreuzlingen）的疗养院治病期间，主要由弗里茨·扎克斯尔（Fritz Saxl，1890—1948）代为管理他的私人图书馆，并完成了将之转变成一座公共研究机构的任务。新建的图书馆大楼毗邻瓦尔堡寓所，搬书不难，需要动脑筋的是如何在知识内容上改革旧有的私人图书馆，在保持原有个人属性的同时，又要考虑到其公共职能。正如扎克斯尔在一篇图书馆简介中所说："瓦尔堡教授将自己的图书供所有真挚的学者使用，因为它并非其个人的工具，而是探究古代影响的一个中心点。"[15] 倘若以此为目标，就必须把书库安排得能够清楚地展现图书馆的体系，将瓦尔堡的藏书思路"标准化"。1921 年时，扎克斯尔还觉得没有必要考虑瓦尔堡个人收藏的照片和幻灯片，图片收藏不过是图书馆的附带部分，但随着 1926 年新馆落成，图片文献库也正式建立起来了。在原有的设想中，图片收藏被明确视为这座现代化图书馆有机整体的一环："两幢楼房一共大约能够容纳 120,000 册藏书，阅览室及其画廊要备有一个很不错的参考书图书馆，有足够的墙壁空间摆放新旧期刊。而且，它还必须有良好的声学效果，以便在晚间用作演讲室。此外，还要有适当的职员房间、收藏照片的地方、带浴室的客房、摄影室，在地下要有通常的员工宿舍。"[16] 关于新图书馆的理念，瓦尔堡本人这样写道："核心问题（Kernfrage）

15 Fritz Saxl, "Das Nachleben der Antike. Zur Einführung in die Bibliothek Warburg," *Hamburger Universitäts-Zeitung* II, no.11, 1920–21 (1921): 247.

16 Fritz Saxl, "The History of Warburg's Library," in, E.H. Gombrich, *Aby Warburg: An Intellectual Biography* (Oxford: Phaidon, 1986), 331–34. 中译见贡布里希，《瓦尔堡思想传记》，第 377 页。见 Katia Mazzucco, "L'iconoteca Warburg di Amburgo: Documenti per una Storia della Photographic Collection del Warburg Institute," *Quaderni storici*, n.s., 47, no. 141 (3) (December 2012): 861。

是欧洲人心灵演进过程中古代的含义，围绕此问题，瓦尔堡文化科学图书馆收集书籍和图片。"[17] 于是，在考虑书籍布局的同时，照片的系统归类自然也会被纳入图书馆的规划议程。

不过有一点尚须辨明：对于瓦尔堡而言，照片只是其图像收藏的一个组成部分。有一些留存下来的笔记和文稿，反映出他和扎克斯尔共同商讨新馆格局的思路过程。扎克斯尔起草过一份关于新馆的报告，题为《为〈密涅瓦〉所写，1927》（"Für die Minerva 1927"），涉及建筑的设计、藏品和各类材料的组织布局。其中一版文稿，从图片收藏的角度对图书馆的核心问题做出了回应。为了回答这一关键问题，要结合宗教和世俗的社会历史情境加以把握，一大批图片收藏构成了研究所的根基，形象的元素依旧是关注点。[18] 瓦尔堡在第一版文稿上划去"照片收藏"（Photographiensammlung），改为"图片收藏"（Abbildungs-Sammlung），熟悉瓦尔堡学术思想的人对这一改动应该不会感到意外，其宽阔的学术视野常常将各种类型的图像都视为可供探究人类心灵奥秘的视觉材料。而从图像载体上来看，照片也非图书馆唯一的视觉收藏品。1926 年 4 月底，也就是新馆揭幕前几天，扎克斯尔撰写了《关于瓦尔堡图书馆从海尔维希大街 114 号迁至海尔维希大街 116 号新馆的报告》（"Bericht über die Uebersiedlung der Bibliothek Warburg aus dem Hause Heilwigstrasse 114 in den Neubau Heilwigstrasse 116"），在部门列表中，我们看到新馆（Neues Haus）

17 "Die Bedeutung der Antike im Entwicklungsverlauf der europäischen Mentalität die Kernfrage, um die sich die Bücher und Abbildungen in der Kulturwissenschaftlichen Bibliothek Warburg ansammeln." WIA I.9.13.16.1, "Für die Minerva 1927," 转引自 Katia Mazzucco, "L'iconoteca Warburg di Amburgo: Documenti per una Storia della Photographic Collection del Warburg Institute," 883, 注释 29。

18 WIA I.9.13.1.6.1 为更正版，WIA I.9.8.3 为第一稿，转引自 Katia Mazzucco, "L'iconoteca Warburg di Amburgo," 865。

的阅览室（Lesesaal）中配置了四类图像媒介的目录：幻灯片、图版、照片、凸版（Diapositiven, Platten, Photos, Klischees）。[19]

由于瓦尔堡习惯保留材料，他的大多数草稿、笔记、日志、通讯、打印稿，甚至匆匆记下的小纸条，如今都有实物可查。贡布里希在《瓦尔堡思想传记》中归纳了一份瓦尔堡历年讲座的列表，理论上我们可以根据每场讲座对应的材料，还原讲座的大致情况。不久前，瓦尔堡研究院别开生面地复原了瓦尔堡1899年的莱奥纳尔多讲座即是一例。[20]他的许多讲座文件夹都包括文稿和幻灯片的清单，尽管有些图片已经无迹可寻，但足以表明图像在瓦尔堡研究中的重要性。至其晚年，瓦尔堡愈发强调图像自身的言说功能，它并非仅仅是文字的配套材料。1927年10月，瓦尔堡在佛罗伦萨艺术史研究所做了一次有关瓦卢瓦（Valois）宫廷节日盛会的讲座，在准备材料中，瓦尔堡留下了关于屏板（Tafeln）的笔记。熟悉《记忆女神图集》（*Mnemosyne Atlas*）的人对这种用于集中展示照片的屏板应该并不陌生，在讲座中屏板便于将数张具有逻辑关联的图片并置陈列。恰如KHI年报对1927年那次讲座的评语所言，瓦尔堡借助"综合性的图画材料"来呈现研究项目。[21]

19 WIA I.4.19, 扎克斯尔起草的打印稿（1926年4月26日），见 Tilman von Stockhausen, *Die Kulturwissenschaftliche Bibliothek Warburg: Architektur, Einrichtung und Organisation* (Hamburg: Dölling und Galitz Verlag, 1992), 183–87。

20 "Aby Warburg's Leonardo Lectures: A Reconstruction," The Warburg Institute, School of Advanced Study, University of London, December 16, 2019, https://warburg.sas.ac.uk/events/event/21481.

21 Kunsthistorisches Institut in Florenz. *Jahresbericht* (1927–1928): 3–4, 17. 转引自 Katia Mazzucco, "(Photographic) Subject-matter: Fritz Saxl Indexing *Mnemosyne*—A Stratigraphy of the Warburg Institute Photographic Collection System," *Visual Resources* 30, no. 3 (2014): 202. 其中译可见卡蒂亚·玛祖科，《"摄影"主题：弗里茨·扎克斯尔对〈记忆女神图集〉的索引——瓦尔堡研究院图片收藏系统分层研究》，见巫鸿、郭伟其主编《世界3：艺术史与博物馆》，胡天麻译，上海：上海人民出版社，2021年，第78—113页。

差不多正是在图书馆搬迁后至瓦尔堡去世，他的照片标注方式出现了一定变化，主题甚至风格开始取代单一的地点充当关键词（Schlagwort）。例如，图片文献库藏有一张和 1927 年讲座内容相关的铜版画照片，表现了 16 世纪法国皇家芭蕾表演的场景，背面的三个关键词为"节庆、巴洛克、法国"（Festwesen, Barock, Frankreich）。[22] 此处，依旧可见对作品所属地的描述，而"节庆"和"巴洛克"则分别针对作品所表现事件的主题类型及作品风格。这类主题在今天图片文献库的在线数据库中，属于"社会生活"（Social Life）这个大类别下"节庆"（Festivals）次类中的"法国"（France）。又比如泰勒博士在演讲中提到一张拍摄阿雷纳礼拜堂（Arena Chapel）乔托壁画的照片，原本的标注为地点"帕多瓦"（Padua），而在 1920 年代，则变成了"谋杀儿童"（Kindermord）。但无论"节庆"抑或"谋杀儿童"，准确来讲都不是对某个特定事件的指称，而是从一个更宽泛的角度，对类似行为的笼统归纳，或者说对一类母题的概括，属于"前图像志"。泰勒博士同样注意到这点，指出瓦尔堡的标注理念是"主题的"（thematically），而非"图像志的"。[23]

最初，瓦尔堡图书馆的照片不过是对应他个人研究的配图，但随着他晚年专注于《记忆女神图集》项目，照片数量剧增。时值搬迁之际，合理系统地归类照片收藏，使之融于图书馆的整体知识架构，成为迫在眉睫的问题。物理搬迁的背后，实际在理念上暗含着对个人学术资料转变为公共图书馆的要求。为此，扎克斯尔考察过柏林几家成熟的图书馆和学术机构。在考察报告中，他提到了中央教育研究所（Zentralinstitut für Erziehung）图书馆的双系统，一方面要便于读者

22 Katia Mazzucco, "(Photographic) Subject-matter," 203–305.

23 Paul Taylor, "From the Rise of Civilisation to the Rise of Capitalism."

取用，另一方面基于由关键词构成的目录，体现图书馆的知识分类导向（Orientierung），这样无论书本还是图片的关键词都有可能在目录中出现多次，[24] 今天瓦尔堡研究院图像志数据库保留了这一特征。

有一份复制在玻璃幻灯片上的文件，对我们了解搬迁后图像藏品的分类理念极为重要。这份文件大约制作于 1926 至 1927 年间，是扎克斯尔根据瓦尔堡的方案设计出的藏品排列系统，以平面结构图的形式展现了书籍和图像的层级分类。[25] 在导语末尾，他明确指出该图书馆被分为四个部分："1. 行为，2. 语词，3. 图像，4. 导向"，紧接着的一句话是"图像收藏与之平行，包含同样的部分"。[26] 具体而言，图像收藏四部分的名称为"图像"（Bild）、"语词和图像"（Wort und Bild）、"导向和图像"（Orientierung und Bild）以及"行为和图像"（Handlung und Bild）。就此时的平面图来看，书籍与图像的分类格局大体相仿，至少反映某种意愿上的一致性。对比四大部分下的详细类目，书籍分类的子项和条目要比图像部分的更完备，后者显然尚在建设初期，并且有迹象表明它与瓦尔堡当时所从事的图像实验之间存在关联。例如，"导向和图像"下的子类"魔法实践和占卜"（magische Praktik und Divination）中有"纸牌游戏"（Spielkarte）一项，正对应

24 WIA I 4.3.2 Fritz Saxl, report on his trip to Berlin, January 13–15, 1925. 转引自 Katia Mazzucco, "(Photographic) Subject-matter," 207。

25 该文件 1927 年左右被转录于打印稿，瓦尔堡去世后，又经扎克斯尔修改，收入《书籍布局和图像收藏的平面图》（"Grundriß der Bücheraufstellung und Bildersammlung"，约 1931 年）一文中，其中四大部分的顺序有所改变。文件的文本完整版收录于 Irving Lavin, "Remembrance. On the occasion of the reopening of the Warburg House" (Hamburg, April 20, 1995), https://albert.ias.edu/handle/20.500.12111/6582；平面图可见 Katia Mazzucco, "L'iconoteca Warburg di Amburgo"。

26 "Parallel läuft eine Bildersammlung, die die gleichen Abteilungen enthält" 见 Irving Lavin, "Remembrance. On the occasion of the reopening of the Warburg House," 7。

1929 年版《图集》第 50—51 号这块屏板中关于塔罗牌的内容。[27]

在某种程度上说，瓦尔堡图书馆第一次搬迁后，馆藏书籍基本上实现了从具有强烈私人性质到满足公共图书馆应用要求的架构搭建（尽管它还是一座带有个人特色的图书馆），并在随后的许多年内大致保持了其初始格局。但相比之下，馆藏图片还远未摆脱个人研究旨趣的面貌，或可视为图书馆体系化整合过程中的权宜之计，是扎克斯尔根据瓦尔堡的个人概念术语和现存图像资料所做的一次系统分类尝试。照片背面标注的关键词，主要还是由艺术类型、风格、所属地或者年代信息构成，既非以图像志为出发点，也尚未形成一以贯之的收藏与归类原则。

三、确立图像志系统

扎克斯尔在 1927 年写给瓦尔堡的年度报告中谈及《图集》图片秩序的编排工作，他将之分为三大组：1. 古代奥林匹亚诸神和中世纪魔鬼的形态变化及其古代形式在文艺复兴的恢复，2. 古代情念程式在中世纪和文艺复兴的传统及接受，3. 个别古代形象在中世纪和文艺复兴进入图画形式的变形。[28] 虽然扎克斯尔设计的这一框架与已知任何版本的《图集》形式都鲜有相合之处，但许多子类条目已被纳入当前瓦尔堡图像志数据库中。虽然扎克斯尔提议的框架未被《图集》采纳，但他个人的艺术史研究思想潜移默化地在图片文献库向图像志系统转型的过程中产生了影响。

27 "Tafel 50–51," in *Aby Warburg: Der Bilderatlas Mnemosyne*, Herausgegeben von Martin Warnke unter Mitarbeit von Claudia Brink (Berlin: Akademie Verlag GmbH, 2008), 92–93. 见 Katia Mazzucco, "(Photographic) Subject-matter," 208。

28 WIA Ia 1.7，其中扎克斯尔为《记忆女神图集》编写的索引列表的英译版收录于 Katia Mazzucco, "(Photographic) Subject-matter," 219–21。

多年来，扎克斯尔尽心尽力地承担了大部分管理与建设工作，使得这座图书馆在瓦尔堡疗养期间甚至离世后还能正常运转，或许正是因为他这种甘于奉献的谦和品格以及瓦尔堡耀眼的学术光芒，人们常常忽略了他身为杰出学者的一面。贡布里希为扎克斯尔的讲座选集《形象的遗产》（A Heritage of Images，1970）写过一篇导言，其中有这样的评语：“无论作为普通人，还是作为学者，扎克斯尔都无条件地忠于瓦尔堡，这种忠诚经历了许多危机的考验，扎克斯尔一手创办了瓦尔堡研究院，在他手中研究院声誉日隆，并最终逃过了纳粹的魔爪。但若是把扎克斯尔的一生仅仅看成忠诚的追随者，就大错特错了。无论在性格上，还是研究方法上，扎克斯尔和瓦尔堡都相互补充……”[29]在扎克斯尔诸多学术项目中，整理中世纪星相学彩绘本图录持续了几十年之久，该系列丛书的第一卷诞生于 1915 年，第二卷 1926 年出版，余下两卷的出版则是扎克斯尔过世后的事了。[30]

在第一卷前言中，扎克斯尔首先感谢了瓦尔堡和弗朗茨·波尔（Franz Boll，1867—1924），身为星相学专家，波尔自然提供了许多学理上的帮助，而瓦尔堡则允许扎克斯尔使用其书籍和照片收藏，包

29 Fritz Saxl, *A Heritage of Images: A Selection of Lectures*, ed. Hugh Honour and John Fleming, (Harmondsworth: Penguin Books Ltd., 1970), 10. 中译参考弗里德茨·扎克斯尔，《形象的遗产》，杨建国译，南京：译林出版社，2017 年，第 4 页。

30 Fritz Saxl, *Verzeichnis astrologischer und mythologischer illustrierter Handschriften des lateinischen Mittelalters in römischen Bibliotheken* (Heidelberg: Carl Winters Universitätsbuchhandlung, 1915); Fritz Saxl, *Verzeichnis astrologischer und mythologischer illustrierter Handschriften des lateinischen Mittelalters in römischen Bibliotheken. Die Handschriften der National-Bibliothek in Wien*, (Heidelberg: Carl Winters Universitätsbuchhandlung, 1927); Fritz Saxl and Hans Meier, *Catalogue of Astrological and Mythological Illuminated Manuscripts of the Latin Middle Ages. Manuscripts in English Libraries*, ed. Harry Bober, III-1, III-2 (London: The Warburg Institute, 1953); Patrick McGurk, *Catalogue of Astrological and Mythological Illuminated Manuscripts of the Latin Middle Ages. Astrological Manuscripts in Italian Libraries (other than Rome)*, IV (London: The Warburg Institute, 1966). 实际上，第三卷的工作在 1933 年就已完成大半，后因“二战”爆发，书稿被束之高阁，汉斯·迈耶又在轰炸中不幸遇难，扎克斯尔 1948 年离世，最后由哈里·博伯重拾编辑统稿的工作。

括不少未公布的材料，涵盖了图录编写内容的方方面面。[31] 因此，大概可以说，扎克斯尔在整理图录的过程中，对瓦尔堡私藏图片形成了自己的研究和归纳思路。那么，这种思路又是什么呢？在接下去的导论中，我们很快就找到了答案。扎克斯尔提笔便直言，在探讨古代图像遗产同中世纪艺术的关联时，带有目的论色彩的形式发展观不足以解决他的问题。在他看来，相比艺术品的形式，中世纪人更关心再现的内容，于是也就不能仅从形式进化的角度加以考察，而应该采用一种老式且声名堪忧的方法——图像志。他继而赞扬瓦尔堡的忘忧宫湿壁画研究在此方向上所做出的开创性贡献，并宣称图像志的考察方式更加有助于理解古代和中世纪的关系。[32] 由此引发的合理推测是，倘若扎克斯尔试图为瓦尔堡的图片收藏分类归档时，想到用图像志的方式对待其中的某些部分，也就不足为奇了。扎克斯尔出版手抄本图录首卷同年，《美术史的基本概念》(*Kunstgeschichitliche Grundbegriffe*, 1915) 问世，标志着此前数十年艺术史研究领域内形式分析一路的高峰，而图像学进路方兴未艾。从瓦尔堡 1912 年在罗马艺术史大会上提出"图像学式的分析"到 1939 年欧文·潘诺夫斯基 (Erwin Panofsky, 1892—1968) 学科工具化的方法论诞生，图像学在 20 世纪的艺术史圈俨然形成显学态势。埃米尔·马勒 (Émile Mâle, 1862—1954) 1927 年《十七十八世纪绘画与雕塑寓言要旨》("La Clef des Allégories peintes et sculptées au XVIIe et au XVIIIe siècle") 一文首次采用了名词性的图像学，次年戈德菲里杜斯·约翰·霍格韦尔夫 (Godefridus Johannes Hoogewerff, 1884—1963) 又在奥斯陆国际历史大会图像志专场的发

31 Saxl, *Verzeichnis astrologischer und mythologischer illustrierter Handschriften des lateinischen Mittelalters in römischen Bibliotheken*, IV.

32 Saxl, *Verzeichnis astrologischer und mythologischer illustrierter Handschriften des lateinischen Mittelalters in römischen Bibliotheken*, V-VI.

言中，试图赋予图像学以严格的学科定义和方法论框架。[33] 身为瓦尔堡学术圈的重要成员，潘诺夫斯基的图像学研究也自然为扎克斯尔熟知，潘氏 1930 年的《岔路口的赫拉克勒斯和后期艺术中其他古代图像》（*Hercules am Scheidewege und andere antike Bildstoffe in der neueren Kunst*）以及 1932 年的《论造型艺术作品的描述与内容解释问题》（"Zum Problem der Beschreibung und Inhaltsdeutung von Werken der bildenden Kunst"）为其图像学方法论奠定了重要的理论铺垫。[34] 我无意离题太远，去继续追溯扎克斯尔图像志思想的具体来源，但注意到彼时正是现代图像志 / 图像学方法在艺术史领域崛起的年代，对于我们理解瓦尔堡图书馆藏图分类方针的演变提供了具有一定参考意义的知识背景。

1930 年，扎克斯尔再次撰写了一篇图书馆简介，其中他提到一种有别于 1927 年版本的图片收藏分类体系。扎克斯尔依旧强调书籍和照片收藏两条独立线索间的协同关系，但这时的照片分类框架就不再是书籍分类的生硬翻版，之前"图像、语词、导向、行为"的四分法被彻底放弃，且从此再未出现。取而代之的是两大块，其一为"一般材料"（Allgemeines Material），下属子类对应书籍收藏的内容，例如"文艺复兴和巴洛克的古代节庆""女预言家的再现形象""印刷书籍艺术中的奥维德插图"等；其二为"中世纪手抄本中的神话与星相学再现形象"

33 Émile Mâle, "La Clef des Allégories peintes et sculptées au XVIIe et au XVIIIe siècle," *Revue des Deux Mondes* 39 (May-June 1927): 106–29; G.J. Hoogewerff, "L'iconologie et son importance pour l'études systématique de l'art chrétien," *Rivista di Archeologia Cristiana, n.s.*, 7 (1931): 53–82. 该文以作者 1928 年奥斯陆国际历史大会（Congés International Historique）的发言为基础。

34 Erwin Panofsky, *Hercules am Scheidewege und andere antike Bildstoffe in der neueren Kunst* (Leipzig: B.G. Teubner, 1930); Erwin Panofsky, "Zum Problem der Beschreibung und Inhaltsdeutung von Werken der bildenden Kunst," *Logos* 21 (1932): 103–19.

（Mythologischer und astrologischer Darstellungen aus Handschriften）。[35]

很明显，扎克斯尔为自己熟悉的研究对象专辟一类，尽管他认为图像志是处理这批材料最合适的方式，但并未贸然在字面上提出图像志这一术语，然而我们多半可将该部分理解成未言明的图像志分类。1930 年照片分类方案透露出的另一个信息是，扎克斯尔已隐约表露出因材分类而非填充既定框架的意向，也就是说，根据已有照片的学术特性制定分类名目，抛弃了此前为匹配藏书体系而预先设定藏图框架的想法。

1933 年 12 月，蒸汽货船赫尔米亚号（Hermia）满载瓦尔堡图书馆的书籍和大部分图片收藏抵达伦敦。距上一次图书馆搬迁不过八年，这笔聚焦古典文化来世的知识遗产又漂洋过海，等待着在英国的重生。就在这一年，科隆大学的编外讲师（Privatdozent）鲁道夫·维特科夫尔（Rudolf Wittkower，1801—1971）因犹太人身份，被迫离开德国前往伦敦，成为瓦尔堡研究院的一员。他不仅和埃德加·温德（Edgar Wind，1900—1971）共同创办了研究院院刊，更重要的是，他承担起照片收藏保管人的职责。1934 年 5 月，图书馆以瓦尔堡研究院（The Warburg Institute）之名，在伦敦米尔班克（Millbank）的办公楼泰晤士宫（Thames House）重新开放。

研究院的第一份英文简章不但重申了其关注古典遗产的研究宗旨，而且再次说明它是由一座图书馆和一批照片收藏构成的。[36] 当时的年报指明研究院架构最大的改进之处在照片部分：

35 Fritz Saxl, "Die Kulturwissenschaftliche Bibliothek Warburg in Hamburg," in *Forschungsinstitute, ihre Geschichte, Organisation und Ziele,* eds. Ludolph Brauer, Albrecht Mendelssohn Bartholdy and Adolph Meyer (Hartung: Hamburg, 1930), 355–58; 另可见 Katia Mazzucco, "L'iconoteca Warburg di Amburgo," 876。

36 WIA I.13.3.5.2, "Re-opening as Warburg Institute," 1934. 转引自 Katia Mazzucco, "Images on the Move: Some Notes on the Bibliothek Warburg Bildersammlung (Hamburg) and the Warburg Institute Photographic Collection (London)," *Art Libraries* 38, no. 4 (2013): 21。

归因于新的管理者，维特科夫尔博士。其系统秩序经过了详细论证，有更多照片被分类归档。新的安排——补充了大量带有对照检索功能的卡片索引——不仅将会简化技术操作，还更接近我们的理想，使照片收藏足以对应书籍收藏。书籍和照片的安排一样，都旨在以最清楚的可行方式展开我们的问题。书籍借助语词媒介，呈现了古典传统在宗教、艺术、文学和科学中的历史画卷；照片收藏则通过形象媒介展示出一幅互补的图景。针对这一目标，我们已经开启了长期的工作，尽可能系统性地补足我们图像志式的收藏（iconographical collection），从图形艺术和绘画出发。[37]

就纸面表述而言，文字和图像相辅相成的原则一如从前，最重要的不同莫过于官宣图像志系统的出现。英文简章的草稿上有扎克斯尔、格特鲁德·宾（Gertrud Bing，1892—1964）和温德的批阅手记，如果按温德的理解，这是一份经瓦尔堡核心权力"三人团"研究决定的文件，是图书馆在英国知识界面前的正式亮相。[38] 不过，尽管图片文献库选择以"新面目"示人，但建立图像志系统的工作并非完全另起炉灶，一定程度上需要在之前图片分类思想的基础上进行改造。草稿中，图片收藏被粗分为两类，其一是"星相学和神话手抄本"（Astrological and Mythological Manuscripts），其二是"古典主题在中世纪和近代绘画、雕塑以及实用艺术，包括节庆中的图像志"（Iconography of Classical Subjects in Medieval and Modern Painting, Sculpture and Applied Arts,

37 *The Warburg Institute Annual Report*, 1934–1935, 10.

38 WIA I.13.3.5.1，1934 年研究院简章的打印稿。温德于 1927 年成为瓦尔堡图书馆一员，参与了许多重要的工作，甚至图书馆最终搬至伦敦的决定，也和他同英国方面的斡旋有关。温德在 1933 年 12 月写给宾的信中，暗示了三人组（trio）的意思。见 Pablo Schneider, "From Hamburg to London: Edgar Wind: Images and Ideas," in *The Afterlife of the Kulturwissenschaftliche Bibliothek Warburg: The Emigration and the Early Years of the Warburg Institute in London (Vorträge aus dem Warburg-Haus, Band 12)*, ed. Uwe Fleckner and Peter Mack. (Berlin/Boston: De Gruyter, 2015), 118。

including Festivals）。[39] 对照扎克斯尔 1930 年规划的版本，第一块内容几乎完整继承了"中世纪手抄本中的神话与星相学再现形象"的分类，第二块则想要囊括被归为"一般材料"的那些类目，只不过这时被统一冠以图像志之名。自 1930 年代接手保管人工作以来，维特科夫尔为该图像志系统设计出 16 个第一级总类目（major categories），构成了今天图片文献库的主体结构。

四、余论

和许多同代艺术史家藏图之路的起点一样，瓦尔堡图书馆收藏的图片，原本是辅助他个人研究的视觉材料。鉴于瓦尔堡对外宣称的文化科学研究目标，保险起见，我避免称之为艺术品的图例。然而，随着藏品数量增加和建设图书馆（尽管是一种半公共半个人的性质）的需要，瓦尔堡不得不考虑自己书籍和图片收藏的分类问题。由此，图书馆就一直沿着书籍和图片两条独立却平行的线索发展。以两次搬迁为契机，图片收藏经历了三个版本的规划设想，其标注方法也从最早便于个人研究的类型式过渡到可供检索对照的图像志式。在此过程中，瓦尔堡晚年对图像自身逻辑辩证力量的重视固然发挥了一定的导向作用，但他的得力助手扎克斯尔才是真正探索图片分类体系的实践者，最终影响甚至促成了图片文献库图像志系统的确立。

瓦尔堡生前鼓励一种宽广的跨学科研究视域，在购买照片之初，他还是一位艺术史专业的学生，但至少在表面上，他有意地试图摆脱艺术史的束缚，更拒绝承认自己属于图像志研究的阵营。而扎克斯尔从不回避艺术史家的身份，他勇于踏入学科交界的领域，从艺术史的

39 WIA I.13.3.5.1.

角度直面古代图像的遗产，并将图像志的思路引入图片分类中。当图书馆迁至英国后，艺术史又成为其融入不列颠学术环境的切入点，例如与考陶德研究院（The Courtauld Institute of Art）合办期刊就表明了这种意愿；此外，一些在英国加入瓦尔堡研究院的学者如弗朗西丝·耶茨（Frances Yates，1899—1981）、阿方斯·巴布（Alphons Barb，1901—1979）或者 J. B. 特拉普（J.B. Trapp，1925—2005），也都纷纷加强了自身研究同视觉材料的关联。[40] 艺术史色彩在图片文献库这边表现得尤为明显，泰勒博士在讲座中告诉我们，维特科夫尔创立出十几个总类目后，又有许多学者为图片文献库增添了大量子类目，使得图像志系统逐渐成熟丰满起来，他们中的多数人接受过艺术史训练，或者在管理图片之余从事艺术史的教学与研究工作。当然，我并不想在此过分强调艺术史同瓦尔堡研究院的关联，那将会是另外一个话题，然而图书馆创始人和管理者的学术背景乃至研究院在英国选择艺术史作为敲门砖，在我们讨论图片文献库图像志系统的诞生时，也是不该被忽视的因素。

扎克斯尔在他编撰的星相学图录中，写下了这样的卷首语：

> 有一种套话，几乎每位作者都会写在开头，就是声明自己清楚作品的缺点。而这本图录的撰写者尤其如此，身为艺术史家，在其从事的领域，他深知自己并非十足的专家。但如果问谁应当是编写这套图录的称职人选，则很难找到满意的答案。

> Es ist ein Gemeinplatz, ein Wort, das wohl fast jeder Autor an den Anfang seiner Arbeit setzen könnte, daß er selbst am allerbesten sich ihrer

40 Elizabeth McGrath, "Disseminating Warburgianism: The Role of the 'Journal of the Warburg and Courtauld Institutes'"; Jennifer Montagu, "'A Family, not an Institute': The Warburg Institute in the 1950s," both in *The Afterlife of the Kulturwissenschaftliche Bibliothek Warburg*, 39, 55.

Mängel bewußt ist. Und ganz besonders muß das bei dem Verfasser dieses Kataloges der Fall sein, der als Kunsthistoriker sich nicht einmal völlig Fachmann fühlt auf dem Gebiet, das er bearbeitet. Allein, wenn man sich fragt, wer denn der berufene Fachmann sei, der diesen Katalog herstellen sollte, dann wird man schwer eine befriedigende Antwort finden. [41]

而对于图片文献库来说，艺术史路径或者图像志系统是否令人满意，恐怕多半应该由它的使用者而非制定者来回答。

41 Fritz Saxl, "Vorwort" to *Verzeichnis astrologischer und mythologischer illustrierter Handschriften des lateinischen Mittelalters in römischen Bibliotheken*, III.

从卡片笔记到图像志分类数字化："中世纪艺术索引"的百年历程[*]

张茜

* 本文由笔者发表在《艺术工作》2021 年第 3 期的文章《查尔斯·莫雷的图像志及其启示》修改增补写成。

一、人文研究型图像数据库的设立背景

1917 年，中世纪艺术史学者查尔斯·鲁弗斯·莫雷（Charles Rufus Morey）在普林斯顿大学创建了"基督教艺术索引"（The Index of Christian Art），也是现行"中世纪艺术索引"（The Index of Medieval Art，后简称"索引中心"）的前身。本文将围绕"索引中心"的百年历史与沿革，创始人莫雷的图像志研究方法及其应用，海伦·伍德拉夫（Helen Woodruff）"索引指南"对中心的贡献，以及数字化时代下"索引中心"的动向，进行简单的回顾与梳理。在追溯这段演变过程的同时，"图像志分类"方法在每个阶段的实施步骤与遇到的困难也将一目了然。迄今为止，"索引中心"作为全球最大的中世纪资料库，它的建设和发展随着艺术史学科本身的变化而调整，它既是历史留存，又是每位研究者离不开的工具，也是可供"中国图像志索引典"借鉴的楷模。

19 世纪与 20 世纪之交，即"索引中心"问世前后，西方艺术史研究中心开始由德国向外扩展。阿比·瓦尔堡（Aby Warburg）、弗里茨·扎克斯尔（Fritz Saxl）、欧文·潘诺夫斯基（Erwin Panofsky）等人在汉堡大学引领的图像学研究热潮蔓延至世界各地。首先是英国，瓦尔堡图书馆 1933 年迁址伦敦后，英国艺术史的"鉴赏传统"逐渐朝德国"艺术科学"的研究模式靠拢。接着是 1934 年，潘诺夫斯基正式定居美国，并出版《图像学研究：文艺复兴时期艺术的人文主题（Studies in Iconology: Humanistic Themes in the Art of the Renaissance）一书，对美国艺术史产生了深远的意义。另外战争促进了美国学者与欧洲学者的互动，美国艺术史学科的创建体系也加速制度化，开始向德

国看齐。[1]潘氏曾在《美国艺术史中的三十年：一个欧洲移民的印象》（"Three Decades of Art History in the United States: Impressions of a Transplanted European"）里写到："欧洲艺术史家习惯于从国家和地区边界的角度来思考问题，而美国人却没有这些边界。"[2]

不过，在德国模式进入美国之前，后者在艺术史方面的建设已有一定的基础。尤其是普林斯顿大学和哈佛大学，它们是北美地区最早建立艺术史与考古系的两所高校，也是美国艺术史真正意义上的研究和传播中心。一战之后，两所大学投入了可观的资金，引进大批艺术史专家，并打造设备先进的图书馆和资料室，征集一手艺术文献，收藏欧洲艺术原作，复制海量的视觉图像。当艺术史学科建设初具成效，文献档案的分类与归纳显得极为迫切。20世纪20年代的艺术史学者不仅是第一批文献项目的受益人，也最先尝到了资源共享的甜头。对我们而言，藏有海量手稿和图片，配备藏书室和完善数字化系统的大学图书馆早已不足为奇，但对当时的研究者来说，不仅图片资料匮乏，文字资料也分散无序，写作时常常会因为信息闭塞而犯错。可以说，所有人文领域的研究起点都绕不开信息的采集与处理。除了极少数依靠记忆的天才，大部分学者都需要借助稳定的研究系统，而"索引中心"从开始便树立了"研究型数据库"这一专业的目标，其侧重点主要体现在以下几个方面：

首先，"索引"（Index）作为术语，在西方有两种类别。一种是指对书中已有人名、条目或内容的摘录，并按序排列，常附录于书后，以方便读者快速查阅。瑞士科学家康拉德·格斯纳（Conrad Gesner）

1 Kathryn Brush, "German Kunstwissenschaft and the Practice of Art History in America After World War I. Interrelationships, Exchanges, Contexts," *Marburger Jahrbuch für Kunstwissenschaft* 26 (1999): 7–9.

2 陈平，《西方艺术史学史》，北京：北京大学出版社，2020年，第301页。

早在 1555 年就为人们提供了范例，这成为人们对"索引"一词惯常的理解。而另一种，与本文"索引中心"相关，指的则是预先设立好类目，再不断地将资料添加到所属类目之下，最后形成有序的目录体系。[3]两种类别虽然都称作"索引"，做法却全然相反。对使用者而言，前一种是对已知材料的反向追踪，提供的是便捷性；后一种更为开放，提供的是材料的延展性与可辨识性。恰如吕思勉先生在《史学与史辑七种》中所言："史事之当搜辑，永无止息之期。"最大程度的汇集，能使视线之外的材料也被带入视野之内，聚合起来的图像与信息相互关联并相互影响，令使用者涌现新的灵感。

其次，正因为艺术史关心的是视觉问题，"索引中心"数据库体系的构建核心是图片而不是文献。莫雷时代，人们亲见艺术品的机会匮乏，文字的转述对视觉研究来说毕竟还是隔靴搔痒。"索引中心"的图片来源于出版物，经录入人员翻拍后，再严格按照索引语言来撰写图像中出现的事物。文字一般只陈述图像的内容，以及它的图像志特征，也就是最低责任的解读，为的是规避语言的主观性和不确定性。在客观史实被保证的前提下，中心对已有图片的描述也随着认知的更迭而不断修改与补充，以免违背其设置的"研究型"初衷，沦为简单的图片陈列库。换句话说，图像与观念之间的关系是不断变化的，以图片为核心的益处是方便不同时代、不同文化背景下的检索者面对同一个证据，有助于研究者更全面地挖掘艺术作品的图像学意义。

再者，"图像志分类"是支撑整个"索引中心"运行的分析方法。图像志意味着对艺术作品的题材进行描述、分类和阐释，它最主要的目的是理解与揭示图像隐藏意义的象征性。1910 年前后，莫雷途经巴

3 Anna C. Esmeijer and William S. Heckscher, "The Index of Christian Art," *The Indexer* 3, no. 3 (1963): 97.

黎，偶然参观了杜塞档案馆（Bibliothèque Ducet），注意到它没有按流派与风格这类传统做法放置图片，而是依照图像志或主题进行整理，例如风景和肖像、宗教与世俗等。[4] 受启发的莫雷一回到普林斯顿，便立刻尝试用题材区分的方法，重新归档自己收藏的明信片、照片和剪报等图像资料，并且意识到它对研究的帮助。虽然中心成立时，莫雷对瓦尔堡与潘诺夫斯基推行的图像学方法还不甚了解，单纯只是想借题材来更新以往按风格判定作品归属的固定模式。莫雷的贡献体现在通过图像志去追踪单件艺术作品，而非一批艺术作品，他的学术目光专注在个体的内在含义。仅凭此举，就能感受到"索引中心"在实施理念上还是符合图像学研究精神的，即使在当时的条件下，它出现了诸多问题，也存在不少局限，但毕竟"人文主义者不能被训练，必须容许他们去成熟"[5]。

最末，关于"索引中心"的限定范围，基督教（后扩展为中世纪）艺术与古典和其他时代的艺术相比，具有鲜明的特质，它的宗教功能和象征体系显得更为独立。一方面，这段时期的艺术遵循着一种象征符号的思维方式，这种思维方式盛行于神学、公祷仪式、异教仪式以及其他生活领域。[6] 另一方面，宗教中固定的题材不断重现，人们能够通过"索引中心"这一工具体察到它们的演化。这要求"索引中心"的工作人员和使用者具备基本的神学知识，对圣经、次经以及神迹与

4 Colum Hourihane, "Sourcing the Index: Iconography and its Debt to Photography," in *Futures Past: Thirty Years of Arts Computing*, ed. Anna Bentkowska-Kafel (Bristol: Intellect Books, 2007), 55.

5 Jan Bialostocki, "Iconography and Iconology," in *Encyclopedia of World Art*, vol. 7 (New York: McGraw-Hill Book Company, 1963), 773；中译见比亚洛斯托基，《图像志和图像学》，载《美术译丛》，1986 年第 4 期，第 2—9 页。

6 详细论述参见比亚洛斯托基，《图像志》，见《象征的图像：贡布里希图像学文集》，范景中、杨思梁主编，南宁：广西美术出版社，2015 年，第 282—284 页。

圣人事迹有起码的了解。翁贝托·艾柯（Umberto Eco）曾说："中世纪的艺术不在于区分，而在于融合……经院美学在于形而上的层面与其他形式的价值融合了起来，审美价值具有自主性，也存在于超越层面的统一视野中。"[7] 因此，不能刻板地去理解中世纪艺术精神和个案之间的关系。

二、查尔斯·莫雷与"基督教艺术索引"的创建

1877 年 11 月 20 日，莫雷出生于美国密歇根州黑斯廷斯市。1900年，莫雷从密歇根大学毕业，获古典学硕士学位，随后前往罗马，在当地美国古典学院（American School of Classical Studies）进修语文学［图 1］。他负笈求学期间，赶上了欧洲考古热，他见识了相当数量的墓窟壁画、镶嵌画、雕花石棺等古代晚期及早期基督教的出土艺术品，从而萌发了对古物的兴趣。1905 年，莫雷的首篇论文《古圣母马利亚教堂中的基督石棺》（"The Christian Sarcophagus in S. Maria Antiqua in Rome"）见刊，标志着他正式踏上基督教与中世纪艺术的研究之路，并显露了矢志不移的决心。1906 年，受阿兰·马昆德（Allan Marquand）之邀，莫雷前往普林斯顿大学艺术与考古系任教。1925年，他接替系主任一职，并足足为其奉献了 39 年。莫雷的影响力并不只限于美国，1922 至 1944 年间，他还两度担任《艺术通报》（*Art Bulletin*）的编委会委员，并被美国大学艺术学会（The College Art Association）推举为主席。1950 年 12 月，《艺术通报》刊登了他的门生约翰·马丁（John R. Martin）为其编纂的出版目录，整理了莫雷从业 44 年里发表过的论文与专著成果。其中《早期基督教艺术》（*Early*

7 翁贝托·艾柯，《中世纪之美》，刘慧宁译，南京：译林出版社，2021 年，第 43 页。

图 1. 查尔斯·莫雷与唐·乔瓦尼·弗朗西斯科·阿利亚塔·迪·蒙特雷勒王子（Don Giovanni Francesco Alliata di Montereale）在西西里岛塞格斯塔散步的明信片，1948 年。普林斯顿大学特藏部手稿，查尔斯·莫雷文献，C0511 © 中世纪艺术索引

Christian Art）与《中世纪艺术》（*Mediaeval Art*）最具影响力。[8] 退休之后，莫雷继续为世界艺术史献策献力，成为美国派往罗马的第一任文化专员，并协助意大利重建战后高校，组织演讲与展览，增进了两国的学术交流。时任纽约大都会博物馆馆长弗朗西斯·亨利·泰勒（Francis Henry Taylor）称他是"当代温克尔曼，长期帮助政府协调学术与资金分配"[9]。

莫雷的经历练就了他超群的管理才能，但"索引中心"的创建却始于他对图像志的兴趣。[10] 早年古典学与语文学的训练和陶冶，无疑对莫雷设计和运行"索引中心"产生了不小的影响。对莫雷而言，保存完好的古代艺术让我们得以了解那个时期的艺术形式，但形式的意义却随着历史的发展不断变化。新的题材在产生，而哲学和神学著作中描述它们的术语却没有跟上步伐，识别并描述现存古代艺术品中的图像志成为了"索引中心"最初的目标。研究基督教图像志

8 Rensselaer W. Lee, "Charles Rufus Morey, 1877–1955," *The Art Bulletin* 37, no. 4 (1955): iii.

9 Francis Henry Taylor, "Charles Rufus Morey, 1877–1955," *College Art Journal* 15, no.2 (1955): 141.

10 Colum Hourihane ed., *The Routledge Companion to Medieval Iconography* (New York: Routledge, 2017), 296.

的学者们面对图像时都会先查阅文献资料，试图找出直接或间接启发过艺术家创作的文本，对他们而言，图像是图解基督教教义中已经存在的东西，眼睛中的艺术永远落后于文字。

在研究者没有掌握足够资料的情况下，很容易产生图像志误读。莫雷也意识到这一问题，因此他产生了尽其所能地收集图片，并整理成有序的、可供查询的档案的念头。于是，莫雷写字台上的两个鞋盒成为"索引中心"最初的雏形，它们装满手写卡片和图片，对每件作品都进行了细致的描述，提供的信息包括时间、地点、材质、参考文献等元数据。在卡片上做索引，可以视作最灵活的标记方式，可以任意修改，并且不断添加。他认为如果能厘清图像志母题在中世纪的发展，那么对人们确定艺术作品创作的时间和地点会有巨大的帮助。如此一来，研究者就可以通过"索引中心"查阅到某个题材下的所有（或者说大部分的）图像，进而对同一题材的作品展开历史比较。"索引中心"最初的工作，简单来说，就是一方面竭尽全力收集材料，另一方面则系统地对细节进行描述和分类。这在艺术领域并没有先例可以参照，因此只能借助图书馆或商业机构的模式，在多次试错的过程中逐渐独成体系。在体例完成之前，大量的文献被搜集起来，这些材料也需要不断地更新以便适合体系的完整。很显然这项任务是极为艰巨的，其中有些材料是不连贯的，并且不适用于分类，也因为过于细节化而难以归类。出现无法归类的情况时，通常就先搁置，不确定性虽然存在，但是对人们查阅材料而言影响不大。需要警惕的反倒是那些为了迎合索引体系，不经过深入的细节研究就录入的描述，它们会使索引体系的可靠性降低。当录入人员的意见不同，对同一个场景有不同的见解，那几种解释都会被记录下来，并列出所有引文。在时间的标识上，也倾向于录入较广的时间范围，而不是确切的日期。如果题铭或者文献上对日期的考证非常明确，那便会打上星号。可见，"索

引中心"不仅仅是对题材和艺术作品描述的汇编，也集合了现代的研究和观点，是一个流动开放的体系。

值得注意的是，此时图像志研究正处于"十字路口"阶段。在瓦尔堡的影响下，1939 年，潘诺夫斯基在第一本英文著作中对"图像志"与"图像学"做出严格的区分，认为后者的任务是对视觉艺术的深层内涵进行文化科学的阐释；而图像志则依靠系统地描述艺术作品的内容，呈现它们有序的潜在意义。潘氏认为本就属于人文学科的艺术史，不应该仅停留在图像志阶段，甚至可以抛弃这一过时的方法。[11]潘氏的图像学方法体现了德语艺术史处处求深刻、试图穿透事物表象找出更隐秘的个人与文化的取向。在这一点上，莫雷显然与潘氏的观念有别。莫雷的研究对应的是"前图像志描述"阶段，他认为依靠内容本身便可以帮助确定中世纪艺术作品创作的日期和地点，至于意义则不是他最关心的部分。两位学者在具体研究的思路上存在差异，但并不妨碍他们并肩作战的决心。1935 年，潘诺夫斯基在莫雷的引介下前往普林斯顿大学任职，为美国艺术史学科带来了纯正的德国血统。在 1963 年，潘诺夫斯基致主任罗莎莉·格林（Rosalie Green）的信中也强调了这点，他不仅给予"索引中心"极高的评价，并且认为它是人文学科不可或缺的工具。潘诺夫斯基说到："我想告诉你的是，'索引中心'是如此重要，它提供给研究者各种意想不到的成果。它不仅仅是工具，更是一座灯塔。"[12]

另一方面，"索引中心"的建立也受到美国新教文化和中世纪学者崛起的影响。在此之前，中世纪一直被描绘为"黑暗时期"，但人们已

图像志文献库

11 Brendan Cassidy ed., *Iconography at the Crossroads* (Princeton: Princeton University, 1992), 33–34.

12 Rosalie Green, "The Index of Christian Art, Great Humanistic Research Tool," *Princeton Alumni Weekly* 63, no. 19 (March 1, 1963): 8–16.

经逐渐意识到文艺复兴的观念恰恰建立在中世纪的基础之上，古典观念——文学、哲学、科学和艺术并未消失殆尽，甚至在查理曼大帝统治时期慢慢复苏，渗透到社会的各个领域。只不过中世纪时期的古典艺术形式，与我们现今对古物的认知完全不同，正是文艺复兴时代对这些观念进行了重构。[13]中心通过梳理手抄本、圣经、诗篇、福音书、《圣经》选段、圣人传记和虚构文学中的图像题材，展示出观念流变的过程。

三、海伦·伍德拉夫与"基督教艺术索引"指南

"索引中心"达到如今的规模，也不是一蹴而就，而是经过了几代学人的努力［图 2］。二战之后，除了梵蒂冈使徒图书馆（Biblioteca Apostolica Vaticana）慷慨授予"索引中心"图片使用权之外，华盛顿敦巴顿橡树园拜占庭研究中心（Byzantine Research Center of Dumbarton Oaks）、乌特勒支大学图像学研究中心（Iconologish Instituut of the University of Utrecht）与洛杉矶盖蒂研究中心（Getty Research Institute in Los Angeles）均为其建立了档案副本库。在四大机构的支持下，普大的"索引中心"成为全球规模最大、收藏最全的中世纪艺术文献库，只要从事中世纪艺术的研究工作，就不得不借助它。

1917 年至 1932 年，莫雷与他的助手打造了"索引中心"的雏形。中心最初的目标较为单一，主要是对基督教艺术作品的图像志进行识别、精准描述和追踪，希图帮助研究者找到作品之间的关联，并提供文化参考。此阶段持续了约 15 年，发展较为迟缓，仅凭志愿者一腔热

13 Isa Ragusa, "Observations on the History of the Index: In Two Parts," *Visual Resources* 13, no. 3–4 (1998): 240.

图 2. 普林斯顿大学"中世纪艺术索引中心"的目录卡片库，摄影：约翰·布雷兹耶夫斯基（John Blazejewski）© 中世纪艺术索引

情开展的收集工作，难免存在不少疏漏。

1933 年，第三任主任海伦·伍德拉夫教授在莫雷的基础上，将中心又往前推动了一大步。毕业于韦尔斯利学院（Wellesley College）和拉德克利夫学院（Radcliffe College）的伍德拉夫，在校期间专攻中世纪艺术和手抄本插图，主持中心工作长达 9 年，直到 1942 年因入伍美国海军女子预备队才卸任，是位既有魄力又有行动力的传奇女性。她撰写的《基督教艺术索引指南》（*The Index of Christian Art at Princeton University: A Handbook*，后文简称《指南》）由莫雷代序，增设了档案的"编号系统"、材质类目分支和摄影工作室，确立了"索引中心"的

现代模式，并且沿用至今［图3］。与此同时，伍德拉夫还特别注重开发合作关系，使中心的受众范围变得更广，从而确保"索引中心"在整个艺术史界站稳脚跟。《指南》先是从整体上对"索引中心"的实施步骤和宗旨进行了详细说明，并对"题材""技术细节"深入讨论，最后附上"实例"和"索引类目表"，为入门者提供了参考。在伍德拉夫的努力下，"索引中心"基本上由两个实体档案库构成，一部分存储文字卡片，另一部分存储图

图 3. 第三任主任海伦·伍德拉夫教授撰写的《普林斯顿大学基督教艺术索引指南》，摄影：张弘星

片。其中文字卡片超过了 100 万张，并按颜色分类，隶属于 28000 个主类目，按照字母顺序编纂了艺术品的图像志，其中有 16 种材质的分类作为子目录，譬如珐琅器、玻璃象牙制品、手稿、镶嵌画、雕塑等。为方便起见，索引的题材共由五个分支组成：人物、场景、物件、自然和杂类。除了主类目之外，档案里还包括所有可能涉及的交叉类目。类目本身是既定的，由下级数据支持，包括关键词、范围、参考资料、图像分类标记。另一方面，查询者可以通过文字卡片的指引找到图片，虽然当时翻拍的照片是黑白的，但是图像的色调却有文字记录。索引的图片档案共有超过 20 万份翻拍的艺术作品照片，多数来自出版物以及图片机构。在当时，档案中的图片都是黑白的，它们统一印制在品质优良的相纸上，并且尺寸相同。一开始按照艺术作品的材质分类，而后按照地点分类，同一个地点又按照字母排序。值得注意的是，自

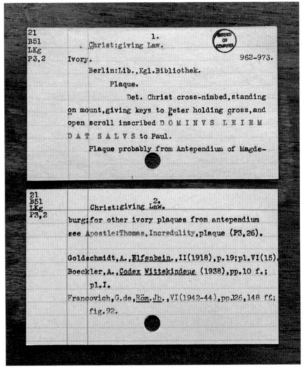

图 4. 一张关于柏林马格德堡古代象牙牌匾的描述卡片，摄影：约翰·布雷兹耶夫斯基 © 中世纪艺术索引

1917 年来，卡片的记载信息几乎保持一致，包括：作品名称、材质、地点、时间、来源、参考文献、书籍页码或清单编号。[14] 虽然图像志对艺术作品的细节描述没有特别的规定，但就描述形式而言，使用的词语有一定的限制。伍德拉夫在《指南》的"概况"部分曾提到过他们严格的索引语言，尽力用一致的形式去记录作品，保证客观且中立，避免私人或者主观的阐释是中心文字录入遵守的原则。可以说，中心

14 Colum P. Hourihane, "Classifying Subject Matter in Medieval Art: The Index of Christian Art at Princeton University," *Visual Resources* 30, no. 3 (2014): 255–62.

施行标准早过计算机化时代，它们不仅系统而且统一［图4］。

1963 年，由潘诺夫斯基的学生威廉·黑克舍（William Heckscher）及其助理安娜·埃斯梅尔（Anna Esmeijer）联合撰写的《基督教艺术索引》一文谈到："中世纪艺术史的研究在不断变化，索引中心这项'伟大的事业'，永远不会合卷。中心在向'百科全书'的方向努力，也同时肩负各类艺术史出版物'摘要'聚合器的重任，它在中心工作人员的努力下不断被测试、质疑、修正、扩充与权衡。"[15]1951 至 1982 年，罗莎莉·格林与同事们又对图像志材料进行了补充，中心也将时间范围拓展到 1400 年。她指出破解图像志之谜已经不是艺术史最重要的任务，人们需要的是对已知信息的不断审视、增添以及更正。她认为中心的标准需要不断评估，形成题材之间新的张力。

四、数字化时代的"中世纪艺术索引"

20 世纪 70 年代，"索引中心"面对"新艺术史"对传统"图像志"方法提出的质疑，进行了相应的调整。"新艺术史"的矛头直指"研究艺术作品应该更加注意细节，而不是一般化的原则"，实际上，"索引中心"自始至终的努力正是指向这种细微的差别。并且在这之后，"索引中心"从只注重"文献典籍"，逐渐开始考虑口头传诵和行为举止中隐含的"图像志"主题，而且收录了被伍德拉夫的《指南》排除的"非宗教"和"非正式"的主题。可以说，中心的宗旨从"尽可能收入所有的中世纪艺术"逐渐转向"与时俱进地更新原有的档案，重新审视那些固有的观念"。而这种做法不久就顺应了互联网的诞生，从 1991 年开始，中心的文字档案和图片逐渐数字化，但由于图书馆

15 Esmeijer and Heckscher, "The Index of Christian Art," 97–100.

编目软件功能的限制，只能暂时依靠转录纸质索引实现，同时添加了"风格"这一非图像志的类目。

到了 20 世纪中期，"索引中心"发展成由 18 种不同介质类别、近 20 万张卡片、35 万张图片组成的线上数据库，除了艺术史实、手抄本、权威论文，又加入了更多级层的内容，为研究人员提供了丰富的视觉参考。在内容涵盖上，从早期基督教图像志跨越到 16 世纪，从礼拜仪式中的贵重器物延伸至普通民用的日常用品。在图片质量上，受美国国会图书馆、纽约摩根图书馆、雅典贝纳基博物馆等多家机构的共同协助，更新了原有的视觉资源。线上数据库满足了全球各地使用者的访问需求，用简单的搜索工具便可以查阅。中心还与盖蒂词汇表、荷兰 Iconclass 图像志分类系统及其他权威语料机构展开合作，以便提供更标准化、更准确和更可靠的受控词表。

2017 年，"基督教艺术索引中心"走过百年风雨，正式更名为"中世纪艺术索引中心"，帕梅拉·巴顿（Pamela A. Patton）主任声称这标志着"索引中心"将变得更宽泛，更具有包容性，也包含更多的细节。巴顿教授指出，由于图像志本身的意义变得更广泛也更灵活，中心将不只针对受过训练的中世纪专家，也为所有需要中世纪资料的普通人提供便利。如此，图像志的意义也可以随着接受的过程纠谬补正。因此，"索引中心"在扩充条目的过程中又设计了新的方案，在对既有的主题关键词进行精炼简化的同时，建立了新的"双重标签系统"；"必须归为一个主要的题材"不再成为必要条件，各种题材类目，无论是主要的还是次要的，都可以通过搜索找到，无论是单个的字词或是复合词都可以进行搜索。这样一来，既可以以题材搜索，也可以以描述来搜索。

结语

自 1917 年成立以来，"索引中心"经历了两次世界大战、经济大萧条、冷战和数不胜数的政治动荡，保存完好的纸质卡片本身就成为上世纪学者在历史晦暗森林中摸索前行的见证，即使在电子化时代，他们的工作依然确保了这些档案的价值。正如潘诺夫斯基所言，"索引"是一座"灯塔"，是中世纪艺术史研究的向导，在 21 世纪的可用性、可及性和可发现性的海洋中航行。就中国古典艺术而言，"索引中心"的图像志分类方法对我们具有极重要的启示性。中国的文人画家本身就是图像志学者，因为他们是大量诗词、典故的运用者。中国的佛教艺术若能有一套规范的图像志索引必将使这一领域焕然成为一个崭新的世界。历代艺术史家和鉴赏者撰写的大量典籍和各类题跋，已为我们提供了无数图像志线索，中国美术史期待着一套图像志系统的产生。目前张弘星先生正领导着"中国图像志索引典"团队辛勤地工作，其成果日益丰富，这也许是中国艺术史领域研究的极重大事件。潘诺夫斯基曾经说过，如果我们不了解图像志，那么《最后的晚餐》传达的不过是一次愉快的晚宴。作为欧洲历史最悠久的图库，"中世纪艺术索引中心"为所有艺术研究者和爱好者带来了福音，为人们节约了时间和精力，如果没有它的存在，人们永远不可能观其全貌，只有掌握全貌，人们对中世纪艺术的认知才不会被个例所局限。同样，也许对顾恺之更深入的解释，也只有在中国图像志出现以后才能达到潘诺夫斯基所说的境界。

数字人文视野下艺术图像检索的挑战

高瑾

一、引言

数字人文是数字技术与人文学科的一个交叉领域。在过去的几十年中，数字人文得到了语言学、文学、历史、艺术史、音乐，甚至表演艺术、电子游戏等众多领域的关注，为日益增长的数字文化发展做出了巨大贡献。[1]具体来说，数字人文致力于探究数字技术与人文学科之间的双向影响，即如何利用数字技术来研究人文学问题，以及这些应用反过来对技术的影响。虽然数字人文涉及领域较广，类似"大帐篷"的形容带来了不少争议，[2]但随着其逐渐扩大的全球影响力，数字人文正深层次改变着社会学等一系列相关学科的研究模式，[3]并不断为人文科学和计算机科学等领域的科研和教学开拓新的思路。[4]

许多学者将数字艺术史也囊括在数字人文的"大帐篷"之内。[5]尽管数字艺术史与数字人文的其他领域有着不同的起源，但是两者的研究结构多有相似之处——具体到数字艺术史，指的是"由新技术激发的计算性方法论和分析技术在艺术史研究领域中的运用"[6]。数字技术不仅

1 Susan Schreibman, Raymond George Siemens, and John Unsworth, eds., *A New Companion to Digital Humanities* (Chichester: John Wiley & Sons Inc, 2016).

2 Patrik Svensson, "Beyond the Big Tent," in *Debates in the Digital Humanities*, ed. Matthew K. Gold (Minneapolis: University of Minnesota Press, 2012), 36–49, accessed August 8, 2019, https://doi.org/10.5749/minnesota/9780816677948.003.0004.

3 Koenraad de Smedt, "Some Reflections on Studies in Humanities Computing," *Literary and Linguistic Computing* 17, no.1 (2002): 89–101, accessed August 8, 2019, https://doi.org/10.1093/llc/17.1.89.

4 Melissa Terras, "Infographic: Quantifying Digital Humanities," *UCL DH Blog* (blog), January 20, 2012, accessed May 6, 2016, http://blogs.ucl.ac.uk/dh/2012/01/20/infographic-quantifying-digital-humanities/.

5 陈亮，《数字人文与数字艺术史浅议》，载《美术观察》，2017 年第 11 期，第 9—11 页。

6 克莱尔·毕夏普、冯白帆，《方法与途径——"数字艺术史"批判》，载《美术》，2018 年第 7 期，第 127—131 页。

扩大了艺术史研究的史料范围，显著丰富了其研究方法，同时也冲击着传统艺术史学家的研究思路和思维方式，例如艺术品的扫描与重构、数据库的远读与整合。随着图像等艺术史料数字化的普及，各国艺术史相关数据库不断涌现，例如欧洲数位图书馆（Europeana）、Artstor、ImageQuest、艺术英国（Art UK），以及由美国梅隆（Mellon）、盖蒂（Getty）等基金会所资助的一系列项目和谷歌等科技公司主导的项目。在大规模数字化浪潮下，这些项目及数据库为我们提供了海量的图像和数据，但也为图像检索带来了挑战，甚至让艺术史学者有"一种被图像潮所裹挟的感觉"，并产生了"在线图像世界的麻木效应"[7]。传统的以作品标题、艺术家人名等为前提的图像检索早已不能满足人们的需求，甚至人工智能"以图搜图"这种被认为更胜一筹的方式也有着很大局限。

本文是基于 2019 年 10 月"变化的前沿：图像志文献库的过去与现在"研讨会上第三场演讲的对谈内容改写而成。通过对荷兰"Iconclass 图像志分类系统"主编汉斯·布兰德霍斯特（Hans Brandhorst）的"Iconclass 图像志分类系统与人工智能"演讲内容进行补充并论述人工智能"以图搜图"的图像检索机制，旨在阐明现阶段艺术史领域内图像检索应用所面临的挑战。在探讨数字技术与人文学科竞合关系的同时，本文认为受控词汇在艺术图像检索中身负桥梁作用，可将原始数据转化为有用信息，成为机器学习的样本，从而帮助人工智能变得更聪明、检索更准确。艺术图像受控词汇的应用展示了数字技术与人文研究交叉领域内的良性实践，但这只是图像主题研究的开始，未来的动态发展仍须双方领域内更多的创新与实践。

7 克莱尔·毕夏普、冯白帆，《方法与途径——"数字艺术史"批判》，第 130 页。

二、"以图搜图"的图像检索机制

检索相似图像可以有多个维度，如何定义"相似"也具有很多潜在的角度。例如，同一个艺术品但取镜位置不同的图像、同一语义内容但形式迥异的艺术品图像、形式相同但语义不同的图像，以及相似语义或引申义的艺术品图像等，均符合广义上所述的相似图像定义。本文主要侧重于同一语义图像即艺术品所表现的图像内容来论述。

目前，计算机处理艺术图像内容的水平还处于初期起步阶段。要实现图像检索需要三个组成部分：数据库、检索特征和检索结构。[8]首先，一定规模的图像数据库是图像检索的基础。无论数据库是静态还是动态，图像及元数据的数量和质量都与检索结果的准确性密切相关。图像质量越好、数量越多，元数据整理越全面越准确，就越可能检索到需要的结果。其次，关于图像的任何数据都可以作为检索特征提取利用。除了传统检索会用到的艺术家、作品名等文本信息之外，图像颜色、像素等信息也能被提取作为特征。最后，检索结构即检索的过程，利用算法将提取的特征与数据库信息进行对比从而使查找快捷准确。包括传统检索利用文本关键词进行的对比在内，检索结构的本质目的是在准确率和时间上进行平衡。为达到这一平衡，遍历数据库中的每张图片进行检索特征的一一对比显然无法做到效率的提升，常见的解决方法包括利用自然语言语义处理、数据库聚类、关键词共现等算法缩短查找时间，获取图像结果。

"以图搜图"则是一种较新的搜索模式。它是以用户上传的图像数据作为检索特征，在数据库或互联网上查找相似图片。其主要检索机制

8 李习华，以图搜图技术演进和架构优化［EB/OL］，(2019)［2019-08-08］，https://zhuanlan.zhihu.com/p/65306548。

是将上传的图像的颜色分布、图案纹理、梯度统计量等信息进行量化以提取检索特征，从而与数据库中的图像进行对比得出相似图像。[9] 可提取的特征范围较广，从简单的图片单通道多通道颜色直方图、颜色矩特征，到人工智能兴起后基于深度学习并上升到语义的图像内容特征等。[10]

虽然"以图搜图"的技术已演进多年，数据量级和框架算法都有数轮迭代发展，[11] 但精确度较高的检索大多集中在以实物为主的图像照片。在检索艺术品图像方面，"以图搜图"虽然查找到相同实物图像的准确度较高（例如上述提到的同一个艺术品不同取镜位置的图像），然而很难用来获取相同语义内容及概念的图像（例如包含同一语义概念的艺术品图像）。此外，虽然从表面上看来，"以图搜图"似乎可以脱离单一的文本检索的桎梏而演变为利用图像本身的颜色图案等数据进行查找，但实际上"以图搜图"的高级发展阶段仍然离不开以文字为基础的语义检索。[12] 从语义角度考虑，艺术品图像内容较实物图像来说，更加复杂、抽象、风格多样。简单停留在量化归纳图像的颜色分布和图案纹理是无法准确识别出相同语义内容的。

汉斯在 Iconclass 图像志分类系统与人工智能的演讲中以谷歌搜图 API 为例，概述了目前西方常用的"以图搜图"（Reverse Image Search）检索机制。具体来说，采用人工智能算法的谷歌搜图对用户上传的图片进行特征提取后将其与谷歌数据库中数十亿张其他图片进行比较，试图找出相同匹配结果的图片。如果成功找到相同图片，谷歌

9 疏斌、陈隆耀，《以图搜图技术的发展及应用探究》，载《江苏通信》，2017 年第 6 期，第 52—53 页。

10 赵学敏、田生湖、张潇璐，《基于深度学习的以图搜图技术在照片档案管理中的应用研究》，载《档案学研究》，2020 年第 4 期，第 64—68 页，https://doi.org/10.16065/j.cnki.issn1002-1620.2020.04.009，2020 年 12 月 8 日。

11 赵家雷，《"以图搜图"算法浅析》，载《网友世界》，2014 年第 7 期。

12 李习华，以图搜图技术演进和架构优化［EB/OL］.

会获取该图片所在网页的文字信息及元数据，并进行自然语言处理以提取该图片网页内的相关描述性词汇，即图像语义关键词。然后利用这些关键词作为检索特征，再在其数据库中检索图片，从而得到与这些关键词相关的图片，最终作为"以图搜图"的相似图片结果呈现给用户。国内常用的类似搜索引擎，也大多采用这一检索机制，例如百度识图、360识图等。

这种检索机制看似智能，实则存在许多明显欠缺，在检索艺术图像时容易出现错误。首先，如果谷歌无法从自己的数据库中找出与用户上传的图片完全相同的那一张，那么提取相关描述性文字和元数据的任务就无法实现。这样一来，图片语义关键词就无法被精确提炼出来，图像内容也无法被识别出来，反馈给用户的"相似图片"也就变得模糊（例如汉斯举例"狮子"的图片因为无法识别而只能得到"动物"相关的宽泛结果）。其次，即使谷歌成功地从自己的数据库中找出相同图片并提取出相关的网页文字信息和元数据，这些文字不一定是在描述图像的内容，而可能是艺术家生平、艺术史背景、艺术品创作方法等。此外，图像所包含的表象内容与相关文字建构的形象在表达思想上存在一定的差异。[13] 利用从这些文字信息中提取的关键词进行图片查找，得出的结果图片可能与原本用户上传的图像内容大相径庭。

举例来说，笔者于 2019 年 8 月 12 日使用百度识图来验证"以图搜图"的检索机制。[14] 如图 1 所示，在上传了徐悲鸿的作品《猫》之后，百度识图通过特征提取，将其与数据库中其他图像进行比较，成功找出了相同匹配的图片。然而，因为百度提取了相同图片来源网页的文字信息及元数据［图 1 下方］，这些网页主题大多为画家徐悲鸿，

13 赵炎秋，《图像中的表象与思想——艺术视野下的文字与图像关系研究》，载《文艺理论研究》，2020 年第 1 期，第 108 页。

14 "百度识图"，图片搜索引擎，（2019）［2020-12-08］，https://image.baidu.com/?fr=shitu。

图 1. 使用百度搜图来检索徐悲鸿的《猫》的相似图像之检索特征提取

而非其描绘对象猫本身，所以百度通过自然语言处理最终获取的关键词为"图中可能是：徐悲鸿"［图 1 上方］。

因此，百度使用关键词"徐悲鸿"作为检索特征后再在自己的数据库中查找图片，最终得出的相似图片不仅包含猫，同时也包含了徐悲鸿所作的马、公鸡和当代画家范曾的人物画等［图 2］。这不仅与检索相似图片的原本目的背道而驰，同时为用户带来更多筛选和再检索的工作。

总体来讲，目前的"以图搜图"检索机制在查找"相似"艺术品图像内容方面有明显的局限性。用汉斯的话来说，人工智能似乎并没有足够聪明来帮助我们检索艺术图片。究其原因，除了目前技术水平有限带来的检索特征提取和检索结构优化相关的限制外，数据库本身也缺乏艺术图像内容的识别信息及相关标引数据。此外，对于"人工智能"的误解也使得相关发展频繁受到阻碍。

图 2. 使用百度搜图来检索徐悲鸿的《猫》的相似图像之结果展示

三、对人工智能和量化方法的误解

人工智能（AI）可简单理解为机器的智能，其与人和动物的自然智慧不同。它通常用于描述模仿人类以及与人类思维相关联的"认知"功能的机器。通用人工智能教科书将这一领域定义为"智能代理"的研究，即任何能感知其环境并采取行动以最大程度地成功实现其目标的设备。[15]作为当前人工智能的主流分支，机器学习使用统计学知识和算法从海量数据中不断解析、训练和学习，并对事件做出预测。人工智能这一研究领域始于 1956 年达特茅斯学院（Dartmouth College）的工作坊。当时，约翰·麦卡锡（John McCarthy）提出了"人工智能"一词，以区分该领

15 Stuart J. Russell, Peter Norvig and Ernest Davis, *Artificial Intelligence: A Modern Approach (Prentice Hall Series in Artificial Intelligence)*, 3rd ed. (Upper Saddle River: Prentice Hall, 2010).

域与控制论神经机械学。[16]学界公认的第一项人工智能研究是沃伦·斯特吉斯·麦卡洛克（Warren Strugis McCullouch）和沃尔特·皮茨（Walter Pitts）在 1943 年设计的图灵完备性"人工神经元"。[17]自此至今几经沉浮，甚至在 1975 年和 1990 年出现过两次"人工智能寒冬"，但总体而言，仍保持着技术不断向前发展的趋势。[18]

目前，得益于数据量的扩大、运算能力的大幅提升以及机器学习新算法的出现，新一代人工智能热潮登上国际舞台。这其中既有技术发展的必然，也有资金的推动、媒体的热议，以及人们过高的期待。[19]2015 年 AlphaGo 成功击败职业围棋选手之后，人工智能再次引起世界的广泛关注。[20]随着各国政要将人工智能纳入国家战略，各国媒体纷纷聚焦相关新闻，人工智能热潮继续升温。[21]尤其在中国，以"人工智能"为主题的报纸文章从 2013 年的 57 篇一跃上升到 2016 年的 1004 篇及 2017 年的 3613 篇。[22]媒体的热议加之政策资金的推动，人们对人工智能产生了过高的期待，有人直言真正的人工智能时代已经来临，甚至人类有可能在将来被人工智能所取代。[23]

16 John McCarthy, "Review of The Question of Artificial Intelligence Edited by Brian Bloomfield," *Annals of the History of Computing* (1989).

17 Russell, Norvig and Davis, *Artificial Intelligence: A Modern Approach (Prentice Hall Series in Artificial Intelligence)*.

18 苏露露、苏峰，《人工智能艺术刍议》，载《大众文艺》，2018 年第 5 期，第 114 页。

19 黄欣荣，《人工智能热潮的哲学反思》，载《上海师范大学学报（哲学社会科学版）》，2018 年第 4 期，第 34—42 页。

20 Michael Haenlein and Andreas Kaplan, "A Brief History of Artificial Intelligence: On the Past, Present, and Future of Artificial Intelligence," *California Management Review* 61, no. 4 (July 2019): 5–14, accessed December 8, 2019, https://doi.org/10.1177/0008125619864925.

21 尹丽波，《人工智能发展报告》，北京：社会科学文献出版社，2017。

22 黄欣荣，《人工智能热潮的哲学反思》，第 34 页。

23 李开复，《十年后 50% 工作将被人工智能取代》，载《智能城市》，2017 年第 5 期，http://www.cnki.com.cn/Article/CJFDTotal-ZNCS201705002.htm，2020 年 12 月 22 日。

以人工智能为代表的数字量化研究方法在学术界也掀起了一场数字人文热潮。包括人工智能在内的新技术激发出应用在艺术史领域的计算性方法论和分析思维为学者们带来新的视角，数字艺术史领域应运而生。[24] 如前所述，大规模艺术品档案数字化在世界各地的机构中进行，不仅为艺术史学者提供极大便利，同时还能展现传统研究不曾应用的优势（例如红外、X 光、多光谱拍照及 3D 复原等）。相关数据库的建设接受国家的政策支持和充裕的资金支持，数字化进程不断提速。然而，由于大家对人工智能的理解产生了偏差，忽视了其需要大量数据作为学习基础等，对相关技术的期待过高，于是感觉类似"以图搜图"相关应用在检索相似艺术图片上存在局限性。此外，需要明确的是，人工智能领域由许多不同甚至相距甚远的子领域组成。某个子领域内的高级的机器学习算法很难迁移到另一个子领域内，[25] 例如战胜围棋职业选手的 AlphaGo 在识别图像内容上必然无法胜任。因此，人工智能的每个子领域都基于技术考虑设置有特定的目标并使用特定类型的程序算法。[26] 另一方面，正因为每一子领域都只局限于自己较窄的应用范围，虽然人工智能可以胜任许多人类无法完成的复杂计算和预测，但同时也因各种理论困境和实践困难而备受批评。[27]

在艺术史领域，部分学者对趋向于量化技术研究的数字艺术史提出质疑，认为"似乎当今新奇性才是度量趣味和事实的标准"，人类原本复

24 Johanna Drucker, "Is There a 'Digital' Art History?," *Visual Resources* 29, no. 1–2 (2013): 5–13, https://doi.org/10.1080/01973762.2013.761106 (accessed December 8, 2020).

25 Pamela McCorduck, *Machines Who Think: A Personal Inquiry into the History and Prospects of Artificial Intelligence*, 25th anniversary update (Natick, Mass: A.K. Peters, 2004).

26 Russell, Norvig and Davis, *Artificial Intelligence: A Modern Approach (Prentice Hall Series in Artificial Intelligence)*.

27 何静,《具身性与默会表征：人工智能能走多远?》,载《华东师范大学学报（哲学社会科学版）》,2018 年第 5 期,第 38 页。

杂的对"美"的主观评价"被简化为统计学意义上的演算","经过仔细推敲的历史叙事被社交网络替代了",是一种"对统计数据内在价值想当然且不加批判的做法"。[28] 同时,以数字人文为代表的量化研究被指会使"教育产业市场化"。[29] 因为数字技术相关的项目更有机会申请到资金,而资金背后的驱动力以及对高科技高回报项目的趋之若鹜,使得学术研究变得市场化。这种"市场化"的数字艺术史被学者所排斥,[30] 他们认为这种现象会将高等教育推向经济利益最大化的价值观。[31]

此外,虽然部分学者肯定了技术热潮对艺术史研究的积极作用,但他们也表示数字人文的技术门槛过高导致无法开展类似研究。数字人文整体上偏重科技相关主题的缺点使得传统人文研究变得束手束脚,甚至有些人文学者开始怀疑和否定他们在这个数字时代开展研究的本质目的。[32] 编程的技能甚至一度成为进入数字人文学术圈的门槛。研究评审重视技术有时片面地超过了重视人文主题。部分大学管理制度盲目地将数字人文误认为人文学科新的替代领域,认为它能够带来新的技术、工作、资金和利益。研究领域宏观环境的影响使得艺术史学者接近和参与数字图像检索等研究变得困难。"以图搜图"等相关领域缺乏艺术史学者的专业知识合作,使数据库本身缺乏鉴别艺术图像内容的能力和相关标引数据,其发展和更新也变得艰难。

28 克莱尔·毕夏普、冯白帆,《方法与途径——"数字艺术史"批判》,第130—131页。

29 Matthew K. Gold, *Debates in the Digital Humanities* (Minneapolis: University of Minnesota Press, 2012).

30 Jerome J. McGann, *A New Republic of Letters: Memory and Scholarship in the Age of Digital Reproduction* (Cambridge, Massachusetts: Harvard University Press, 2014).

31 Richard Grusin, "The Dark Side of the Digital Humanities – Part 2," *Thinking C21: Centre for 21st Century Studies*, January 9, 2013, accessed April 9, 2018, http://www.c21uwm. com/2013/01/09/dark-side-of-the-digital-humanities-part-2/.

32 *Digital Humanities: Knowledge and Critique in a Digital Age*, ed. David M. Berry and Anders Fagerjord (Cambridge, England; Malden, MA.: Polity, 2017).

当然，从另一个角度考虑，这种被计算技术所"胁迫"的想法也是片面的。尽管量化研究存在误差而且只能用数据对问题进行统计表述，但它可以成为定性研究有力的数据线索，同时从宏观和个案角度为研究问题奠定客观基础，甚至可以使我们"对研究的看法发生根本性的转变"[33]。而且，它还可以帮助填补人们还未认识到的历史和结构空白。数字人文不仅以各种方式为传统人文做出贡献，同时人文学科欢迎和应用计算机文本处理的历史远早于其他科学工程领域。[34] 对数字人文的进一步了解可以缓和人文学对"数字"相关研究的负面印象，并且帮助人文学研究合理发展新的研究模式。[35] 反过来从"数字"角度讲，随着数字人文的发展，越来越多的计算机学者加入促进人文学科技和新模式发展的潮流中。计算机专业的许多机构和院系都聘请了人文学者来协助他们在人文主题中开展数字应用的工作和研究，例如阿兰·图灵大数据研究所 [36] 以及谷歌数字博物馆等。此外，许多著名的国际计算机会议也逐渐涌现人文研究的相关主题，例如 WWW 2018 会议。[37] 在坚定人文内容和批判性思维的核心地位的同时，人文学者更应该与相对应的数字技术领域加强联系，积极参与跨学科合作从而更好

33 Danah Boyd and Kate Crawford, "Critical Questions for Big Data: Provocations for a Cultural, Technological, and Scholarly Phenomenon," *Information, Communication & Society* 15, no. 5 (May 2012): 662–79, accessed December 8, 2019, https://doi.org/10.1080/136911 8X.2012.678878.

34 Johanna Drucker, "Humanistic Theory and Digital Scholarship," in *Debates in the Digital Humanities*, ed. Matthew K. Gold (University of Minnesota Press, 2012), 281–91, accessed December 8, 2019, https://doi.org/10.5749/minnesota/9780816677948.003.0028.

35 Berry and Fagerjord, *Digital Humanities: Knowledge and Critique in a Digital Age*, 662.

36 "Data Science and Digital Humanities," *The Alan Turing Institute*, 2018, accessed October 7, 2018, https://www.turing.ac.uk/research/interest-groups/data-science-and-digital-humanities.

37 WWW 2018, "Crowdsourcing and Human Computation for the Web," accessed October 7, 2018, https://www2018.thewebconf.org/.

地发展研究与交流，依此迎接新技术、新思路的来临。[38]

四、结语：受控词汇的桥梁作用

就像汉斯所述，技术的背后是人。数字和人文并不构成对立，两者是相辅相成的。双方的合作在图像检索方面体现在图像受控词汇的构建和研究中。因为"以图搜图"机器学习能够进行的首要前提是有一个准确校验过的相关数据样本，机器基于这个样本进行训练和学习才能不断提升检索准确性。没有已知数据样本来进行学习和优化结构，很难直接进行艺术品的图像内容识别。以"Iconclass 图像志分类系统"为代表的受控词汇研究可以为此铺路，作为机器学习的数据样本，从而在图像检索中起到桥梁的作用。其不仅能丰富前文提到的数据库中的相关标引数据，使提取图像内容的检索特征更精准，更重要的是能够补充数据库所缺乏的辨别艺术图像内容的能力，大大提升检索的效率，减少学者筛查整理资料的时间。

值得一提的是，虽然受控词汇研究具有很大潜力，可以作为一个起点、一座桥梁，来使人工智能变得更聪明，但这只是相关研究的开始，随着时间推移，词汇本身也需要动态地更新和发展。从事类似工作的学者们站在"数字"和"人文"两个领域的十字路口，在积极促进跨学科合作的同时也须寻求更多的创新与实践，不断探索其学科目标和本质在当前数字时代的定位。[39]

38 Ray Siemens, "Preface: Communities of Practice, the Methodological Commons, and Digital Self-Determination in the Humanities," in *Doing Digital Humanities: Practice, Training, Research*, ed. Constance Crompton, Richard J. Lane, and Raymond George Siemens (New York: Routledge, 2016), xxi–xxxiii.

39 Patrik Svensson, "The Landscape of Digital Humanities," *Digital Humanities Quarterly* 4, no.1 (April 2010), accessed January 10, 2016, http://digitalhumanities.org/dhq/vol/4/1/000080/000080.html.

中国艺术的"解释之圈"：
简论中国古代图像象征体系的几个来源[*]

郭伟其

* 本文最初是 2019 年 10 月 13 日"变化的前沿：图像志文献库的过去与现在"研讨会上的对谈人发言稿，此次发表有部分删改和补充。文章的标题是最后编辑时加上的，在这之前刚刚举办了《全球转向下的艺术史——从欧洲中心主义到比较主义》新书发布会。"解释之圈"就来自该书作者，2017 年 OCAT 研究中心年度讲座学者雅希·埃尔斯纳（Jaś Elsner）的措辞，他在讲座和著作中提倡不同文化的艺术"解释之圈"的多元比较。

作为现代学科的中国艺术史，在 20 世纪初经历了与中国哲学史、中国文学史等历史人文学科相似的命运。传统文献中的系统知识，需要打破之后重新装入现代框架中才能够与世界学术及现代生活衔接起来，成为学者身处其中的全新知识考古层的一个组成部分。在 20 世纪初的特殊语境之下，这在很大程度上也就相当于把中国传统知识装入西方学科的框架之内，因此从现代学科建设的第一刻开始，相关的争议就几乎没有停歇过。冯友兰在其 30 年代出版的《中国哲学史》开篇就说："哲学本一西洋名词。今欲讲中国哲学史，其主要工作之一，即就中国历史上各种学问中，将其可以西洋所谓哲学名之者，选出而叙述之。"[1] 而当时也有著述者明确反对以西洋的概念和名词来比附，主张"中国哲学"自成体系。[2] 同样，在中国艺术史领域，直到今天对于许多术语、概念与叙述框架的使用仍然莫衷一是。风格学与图像学作为西方艺术史研究的传统方法，固然与中国艺术史的具体案例存在很多排异现象，但也有不少学者坚持认为这些经典的西方范畴并不专属于西方艺术史，而是具有更大的普适性。在全球艺术史的视野下，寻找一种学科的"世界语"仍然是今天许多学者所追求的理想。

现代学科建设也伴随着新的学术研究技术手段共同发展，在中国的人文学科领域，检索方法的革新大概也起于 20 世纪 30 年代的引得学派。在古代学术传统中，如《佩文韵府》《古今图书集成》《子史精华》《史姓韵编》等，都从自己的角度或多或少地起到了方便检索的作用，但正如引得派代表人物洪业所言，这些都还不足以称为"引得"，所谓引得，需要具备"文""录""钥""目""注""数""引""得"各项元素，"从钥到注，通称为'引'；从数以到原书中之文，是为

1 冯友兰，《中国哲学史》，上海：华东师范大学出版社，2011 年，第 3 页。

2 石峻，《评黄子通先生著〈儒道两家哲学系统〉》，载《近代中国学术批评》，桑兵、张凯、於梅舫编，北京：中华书局，2008 年，第 80 页。

'得'。引得者，执其引以得其文也"³。洪业也坦言这种方便学者检索文献的方法是从西方借鉴而来，"中国文字与西洋文字，结构大不相同；中国学术与西洋学术，途径亦尚未一律。关于引得的原理，我们可感谢有西洋的典型可遵，关于编纂的手续，我们却要自行试验摸索"⁴。可见在技术问题上，西方与中国在检索原理上并无差别，但由于文字结构固有的差异，其检索手法则需要自辟蹊径。引得的编纂在 20 世纪的中国学术界确实做出了不可替代的贡献，仅洪业个人就主持编纂了 64 种引得类工具书，或许可以说正是有了这些奠基之作，今天文史领域的数据库发展才能如此迅猛。而且恰恰是在中国古代文献领域，学者们的收获最为丰富，许多乾嘉考据学家埋首故纸堆数十年所要解决的难题，在数据库的面前都可以瞬间完成，以至于今天的很多学术规则甚至远远跟不上技术的变化。

艺术史家曾经提到在文学史研究领域早已经完成了"确定文本"（establishing the text）的工作，而在艺术史研究中还需要先完成这一工作才能真正进入研究象征问题的阶段。⁵ 换句话说，需要对所有的文本进行排查，确定哪个是原创的，哪个是复制品，之后才有可能具体地谈论其象征意义，在文学领域这一准备工作大体上已经完成了。毋庸讳言，在过去 20 年的数据库发展中，图像检索技术远远落后于文字检索，尤其是在中国艺术史领域。这一方面是由于图像涉及到形状、颜色、肌理、像素、体量、材料、空间等错综变化的元素，远比文字要复杂得多；另一方面也是因为艺术史学科在一些基础工作上还不够

3 洪业，《引得说》，载《中国现代学术经典：洪业、杨联升卷》，刘梦溪主编，石家庄：河北教育出版社，1996 年，第 13 页。

4 同上书，第 43 页。

5 乔治·库布勒，《时间的形状：造物史研究简论》，郭伟其译，邵宏校，北京：商务印书馆，2019 年，第 43 页。

健全。相比之下，西方艺术史在基础工作方面要比中国艺术史完善得多。以图像志工具书为例，仅仅在范景中主编的《美术史的形状》下册目录学部分就收录了 100 种西方图像志与象征词典，又收录了 20 种以印度和佛教艺术研究为主的东方图像志工具书，而其中只有 1931 年的《中国象征符号和艺术纲要》和《中国神话词典》[6] 直接与中国艺术相关，这两本书实际上也并非图像志文献，而是插图本中国文化词典。具体到图像志数据库，正如本辑《世界 3》所介绍的，瓦尔堡研究院的"图像志图片库"、普林斯顿大学的"中世纪艺术索引"、盖蒂研究中心的"艺术与建筑索引典"、荷兰的"Arkyves 文化史图像数据库"等都已经成果斐然，中国艺术史方面的数据库则处于建设的起步阶段，其中具有代表性的有维多利亚与阿尔伯特博物馆（Victoria and Albert Museum）的"中国图像志索引典"。"中国图像志索引典"在创建之初不仅要面对数据库技术上的图片处理问题，更要面对中国人文学科从 20 世纪初以来的持续性难题：如何在分类法和概念术语上借鉴西方成果，在全球语境下促成不同系统的有机融合或有效合作。这在不少学者看来几乎是一个无法完成的任务。关于"中国图像志索引典"的技术问题与编纂体例，本辑《世界 3》中的《"中国图像志索引典"编纂原则述要》一文已经谈到了很多文献依据，这里则希望简要介绍中国古代图像象征体系的几个主要来源，虽然不是论文式的研究，但这或许对于数据库的建设者和使用者而言都有一定的补充意义。

6 Charles Alfred S. Williams, *Outlines of Chinese Symbolism and Art Motives* (Peiping: Customs College Press, 1931); Edward T. C. Werner, *A Dictionary of Chinese Mythology* (Shanghai: Kelly and Walsh, 1932).

一、兴观群怨

《诗经》系统应该算得上是中国古代象征体系的重要部分，正如孔子所说，"诗可以兴，可以观，可以群，可以怨，迩之事父，远之事君，多识于鸟兽草木之名"，不管是兴、观、群还是怨，《诗经》总是把道德、情绪等无形之物与"鸟兽草木"之物相匹配，从而形成了后世取之不尽的象征宝库。翻开《诗经》第一卷，《关雎》的"毛诗序"就开宗明义："《关雎》，后妃之德也，《风》之始也，所以风天下而正夫妇也。……是以《关雎》乐得淑女以配君子，忧在进贤不淫其色，哀窈窕，思贤才，而无伤善之心焉。"尽管后世方玉润《诗经原始》不同意这种经典解法，提出："《小序》以为'后妃之德'，《集传》又谓'宫人之咏太姒、文王'皆无确证。诗中亦无一语及宫闱，况文王、太姒耶？"[7] 由此可管见，尽管很多《诗经》名物的象征含义并不符合其原始含义，但这些象征的对应关系在古代知识体系中却是根深蒂固的。到了晚唐，诸如传为贾岛的《二南密旨》、释虚中的《流类手鉴》等文献都对象征物象进行过整理概括，这些"物象比附"也与《诗经》的传统不无关联。如《二南密旨》"论总例物象"条提到"兰蕙，此喻有德才艺之士也。金玉、珍珠、宝玉、琼瑰，此喻仁义光华也。飘风、苦雨、霜雹、波涛，此比国令，又比佞臣也。水深、石磴、石迳、怪石，此喻小人当路也。幽石、好石，此喻君子之志也。岩岭、冈树、巢木、孤峰、高峰，此喻贤臣位也。山影、山色、山光，此喻君子之德也。乱峰、乱云、寒云、翳云、碧云，此喻佞臣得志也……"[8] 此外，

7 参见周振甫译注，《诗经译注》，北京：中华书局，2002 年，第 3 页。

8 贾岛，《二南密旨（及其他两种）》，上海：商务印书馆，1960 年，第 11—12 页。

如《流类手鉴》也提到一系列相比附的物象，限于篇幅，兹不详述。[9]

更重要的是，主要源自于《诗经》传统的这些象征意象，有很多的确以图像的形式留存至今。南宋宫廷画家马和之曾经受命绘制整套《毛诗图》，以图文对照的方式提供了象征图像的典范，这套图在清代宫廷得到复制，显示出这一象征系统的稳定性与影响力。如《狼跋》一图描绘了一头老狼，题跋则抄录了《毛诗序》："狼跋，美周公也。周公摄政，远则四国流言，近则王不知。周大夫美其不失其圣也。"而北宋画家郭熙的《早春图》则通常被认为呈现出他在文字描述中对山水所作的君臣比附："大山堂堂，为众山之主，所以分布，以次冈阜林壑，为远近大小之宗主也，其象若大君赫然当阳，而百辟奔走朝会，无偃蹇背却之势也。长松亭亭，为众木之表，所以分布，以次藤萝草木，为振挈依附之师帅也，其势若君子轩然得时，而众小人为之役使，无凭陵愁挫之态也。"[10]

当然，以上所提到的这些比附关系，并没有稳定到使古往今来的画家与工匠都必须严格遵守的程度，中国艺术史上也很少有案例显示画者在创作时遵循了某一象征手册。而且，《诗经》的系统也仅仅是象征来源的一部分，我们需要从更多源头上来逐渐整理这些资料。

二、象数义理

六朝时王微在《叙画》一文的第一句话就说"以图画非止艺行，诚当与易象同体"，这恰恰说明了《周易》的易象在当时至关重要的地

9 关于此类喻象的介绍，可参见如高晓成，《试论晚唐"物象比"理论及其在诗歌意象化过程中的意义》，载《文学评论》，2016 年第 6 期。

10 郭熙、郭思，《林泉高致集》，载《画论丛刊》，于安澜编，北京：人民美术出版社，1960 年，第 19—20 页。

位，也说明了图画与易象之间密不可分的关联。传为孔子所作的"十翼"，也就是附于《周易》的十篇文字，解释了对于这部经典的用法。根据《说卦传》，从"乾""坤""震""巽""坎""离""艮""兑"这八个基本元素（八爻）开始，就分别匹配多种意象，如：

> 乾：马、首、天、圜（指圆或天体）、君、玉、金、寒、冰、大赤（指赤色旗）、良马、老马、瘠马、驳马（指毛色斑驳的马或独角兽）、木果；
>
> 坤：牛、腹、地、母、布、釜、吝啬、均、子母牛、大舆、文、众、柄、黑地；
>
> 震：龙、足、雷、龙、玄黄、旉（指敷衍、繁衍）、大塗（指大路）、长子、绝躁、苍筤竹、萑苇（指芦苇）、马之善鸣、馵足（馵指后左足白色的马）、作足、的颡（指白额）、稼之反生、究健、蕃鲜；
>
> 巽：鸡、股、木、风、长女、绳直、工、白、长、高、进退、不果、臭、人之寡发、广颡、多白眼、近利市三倍、噪卦……[11]

限于篇幅，此处只罗列一部分意象匹配，但这里面已经透露出不仅有动植物等自然物，还有颜色以及活动状态之类，甚至还包括了像"吝啬"这样的各种抽象概念。可以想象，当这些意象组合成六十四个复卦时，这些象征含义会更加复杂得多。胡适在其"整理国故"、将中国古代知识纳入西方现代框架的《中国哲学史大纲》中，就举了不少关于易象的例子：

> 六十四章《象传》全是这个道理，例如蒙是一个"山下出泉"的意象。山下出泉，是水的源头。后人见了，便生出一个"儿童教育"的意象。所以说："蒙，君子以果行育德。"又如随和复，一个代表

11 廖名春，《〈周易〉经传十五讲》，北京：北京大学出版社，2004年，第286页。

"雷在泽中",一个代表"雷在地下",都是收声蛰伏的雷。后人见了,因生出一个"休息"的意象。所以由"随"象上,生出夜晚休息的习惯;又造出用牛马引重致远以节省人力的制度。由"复"象上,也生出"七日来复"……[12]

胡适由此一步步延伸下去,揭示了由易象到社会制度、政治制度之间的关系,从而将象数之《易》与义理之《易》融汇一体。在中国图像史上,后世的谶纬之学包括颜色的使用等问题也多与这一源头有关,当学者分析民间图像时更是不能忽略这一资源。今天在《金瓶梅》和《红楼梦》等小说通行版本中都能读到关于这类图像的记载,例如在《红楼梦》第五回中,贾宝玉神游太虚境,就见到了"普天下之所有的女子过去未来的簿册",其中就包括预言书中许多人物命运的图画,如正册第一页图绘"四株枯木,木上悬着一围玉带,又有一堆雪,雪下一股金簪",下一页画着一张挂着香橼的弓,再下一页画着"两人放风筝,一片大海,一只大船,船中有一女子掩面泣涕之状"……每一页预示一人的命运。[13] 研究者早已注意到,这些图画实际上就是《推背图》一类的图像,与《周易》象数的传统一脉相承。

三、音形训诂

民间象征图像中,不乏出自谐音的案例。即如上文提及的"挂着香橼的弓",其对应的含义其实更多地来自"宫"和"元"的读音,因此预示着贾元春的宿命。翻开任何一本中国象征词典,几乎都可以看到诸如"五福临门""马上封侯""连年有余""耄耋图"这样的案例,

12 胡适,《中国哲学史大纲》,上海:上海古籍出版社,1997年,第62页。
13 曹雪芹著,脂砚斋评,《脂砚斋评石头记》,北京:线装书局,2013年,第77—79页。

分别描绘着蝙蝠、骏马、猴子、莲花、莲藕、鲤鱼、蝴蝶和猫，这显然就是出于谐音的作用。这种谐音象征图案的例子甚至可以在汉代画像石中看到，多少跟训诂传统的通俗化有所关联。"训诂"指的是解释古文献中文字的技术，即便从"训诂"两个字本身也能看出其两种基本做法"音训"和"形训"：

189

中国艺术的「解释之圈」：简论中国古代图像象征体系的几个来源

> 《说文》云："训，说教也。从言川声。"《释诂》："训，道也。"道与导通，仅为名动之别。训字又通作顺，《大雅·抑》"四方其训之"，《左传·哀公二十六年》引作"顺"，《广雅》云："训，顺也。"案训、顺、驯三字都从川声，盖即川字之孳乳分化，贯穿通流者谓之川，川不流则成灾，故灾字古写从一阻川，因此训、顺、驯三字都有疏通循从的意思。《说文》又云："诂，训故言也。从言古声。"案诂乃古字之分别文，古为古昔，古言仍是古，因为言，遂加言旁以别之，范围虽有广狭之殊，而语言本没有两样。《说文》云："古，故也。从十口，识前言者也。"故本为原故，引申之为故旧，故曰古故也。这样说来，故诂二字都是古字的孳乳分化。故汉人多书作训故，而后来则写成训诂了。[14]

这段话从字音、字形、字义等方面训诂了"训诂"两字本身，甚至带有强烈的画面感——"贯穿通流者谓之川，川不流则成灾，故灾字古写从一阻川"。这种例子，在汉代《释名》一类书中比比皆是，或许也相应地提供了意象的比附。中国艺术史上比较典型的音训器物，大概可以算上把"爵"与"雀"互训，正因为如此，聂崇义的《三礼图》中才将青铜器爵描绘成麻雀的模样，并且还导致北宋时一批模仿雀形的青铜器的出现。与此相关，早在汉代画像石和其他装饰艺术中，"加官进爵""马上封侯"等意象就已经通过描绘雀鸟、骏马和猴子来加

14 齐佩瑢，《训诂学概论》，北京：中华书局，2004年，第13页。

以表现。考虑到中国历史语言学上从上古音、中古音到近古音之间的巨大变化，这些象征组合能够流行两千年是很令人惊异的，或许正是字音和字义上的连结使得在读音发生剧烈变化时一组相比附的读音能够同步发生变化。学者在研究汉代时期北方草原上的"猴与马"造型时指出"在不同的环境里，猴也可以就是猴，用原义，而不用谐音义，其寓意也会有所不同"[15]，但也仍然承认中原地区的此类图像象征意义是比较稳定的。

《历代名画记》载颜光禄云："图载之意有三，一曰图理，卦象是也；二曰图识，字学是也；三曰图形，绘画是也。"[16] 可见易象之外，文字训诂即提供了解读图像的一大路径。

四、历史神话

以上粗略介绍的是能够体现出中国艺术史内在思维方式的三种图像志资源，用 OCAT 研究中心年度学者雅希·埃尔斯纳（Jaś Elsner）的话来说，就是在"潘氏之圈"以外建立多元文化各自的"解释之圈"的一种努力。[17] 除此之外，中国艺术史图像志史料中当然也存在着许多相对而言更接近于西方艺术史一般情况的材料，这些材料在具体使用中则能体现出有关版本、校勘等的文献学解释权限。相当一部分的历史图画，可以从经典文献中确认其内容和主题。比如武梁祠画像石上的人物，也大体上可以对应《左传》《史记》等文献的记载。当然艺术家和工匠在处理文字和图像的对应关系时，往往会做出一些变化。举

15 邢义田，《画为心声：画像石、画像砖与壁画》，北京：中华书局，2011 年，第 527 页。

16 冈村繁译注，《历代名画记译注》，俞慰刚译，上海：上海古籍出版社，2009 年，第 6 页。

17 雅希·埃尔斯纳，《全球转向下的艺术史：从欧洲中心主义到比较主义》，胡默然等译，上海：上海人民出版社，2022 年。

例而言，《金石萃编》所录《山左金石志》对武梁祠画像石的记载就反映了这一点：

武梁石室画像第一石……第四层一人冠服坐，题"齐桓公"。左一人俯身向右持匕首作劫刺状，题"曹子劫桓"。右一人执笏侍立，题"管仲"。又一人立曹子左，冠服同齐桓公，题"鲁庄公"。案：曹刿（《史记》作"沫"）劫桓时鲁庄公未尝在列。此画鲁庄公者，盖许反侵地时鲁庄公亦与盟也。次一人手执兵器，题"吴王"。前跪一人，两手捧鱼，鱼下似藏匕首，胸及臂有物相夹，两干甚长。后有二人曳之，上题"二侍郎"，又题"专诸炙鱼刺杀吴王"。案：《左传》云"门阶户庭皆王亲也，夹之以铍"。此二人所曳者殆即铍也。不云"王亲"而云"侍郎"，与《左传》异。……次一人佩剑乘马，榜题"追吏"。一儿跪，举手作求诉状，题"后母子"。一人被发卧地，榜题"死人"。一人执物立，题"前母子"。一妇人题"齐继母"。案：《列女传》有齐义继母者，齐二子母也。宣王时有人斗死于道者，吏讯之，被一创，二子兄弟立其旁。兄曰："我杀之。"弟曰："非兄也，乃我杀之。"期年吏不能决，言之于相……据此但称"吏"而不云"追吏"，且吏讯二子时母未尝在旁也。此画盖合前后总绘之。其云"追吏"必有所本，《列女传》略之耳。[18]

这些文字与图像之间的差异关系，能够反映出图像志的多个层次，比如所引用的不同版本、对经典的不同注疏等等。这可能就使得在编撰图像志数据库时，每一种文献都需要化身为多个资源，为数据库的使用者提供足够的选择与启发。

在中国艺术史研究中，常常难以像严格意义上的西方图像学研究案例那样，论证文献与图像之间的确切联系，这就成为今天艺术史家诟病中国图像学实践的原因之一，当然这同时也正是今天学术界急切

18 王昶，《金石萃编》，卷二十，上海：扫叶山房，1921 年，第 39 页。

需要做好中国图像志基础建设的重要原因。中国古代图像象征体系的重要资源，自然远远不止于以上所提到的几项，比如在图像东传的过程中进入中国的佛教象征图像就自成体系。另一方面，即便在上述几个象征体系的范围内，具体体现在一件图像中也往往融为一体，难以清晰区分其各个来源，这都为图像志的编纂者带来极大的困难。总之，这是一项积累性的工作，当进入数据库中的作品与词汇越来越多的时候，我们对象征体系的认识也会更加清晰。

前沿动态

"变化的前沿：图像志文献库的过去与现在"讲座及研讨报道

林逸欣

2019 年 10 月 12 至 13 日期间，由伦敦维多利亚与阿尔伯特博物馆（Victoria and Albert Museum，以下简称 V&A）与 OCAT 研究中心共同筹划的"变化的前沿：图像志文献库的过去与现在"（*Changing Frontiers: Iconographic Archives in the Past and Present*）讲座及研讨，于芝加哥大学北京中心隆重举办。本活动以过去百年来欧美地区四个图像志文献库为案例，探讨其建构发展的不同取径和视点，亦观察它们之间的历史联系与变化互动。会议由 OCAT 研究中心执行馆长巫鸿亲临致辞揭开序幕，与会人士包括文博教授、学院专家与莘莘学子。每场演讲发表后，另有评议问答活动，由中方学者分别担任主持与回应者。

瓦尔堡研究院的"图片文献库"

首场发言人是瓦尔堡研究院"图片文献库"（Photographic Collection, the Warburg Institute）主任保罗·泰勒（Paul Taylor）。报告中讲述约在 1888 年秋季，该院创办人阿比·瓦尔堡（Aby Warburg，1866—1929）兴起建立个人图书馆的念头，并开始收藏艺术品照片作为研究用途。最初馆藏以意大利文艺复兴时期作品为主，并采行地域或主题为区分，仅略增添个人意见。至 1929 年瓦尔堡去世前，院方所藏图版数量已达万张，但尚未进行任何系统性的分类工作。1933 年当图书馆迁移至伦敦后，担任文献库首任研究员的鲁道夫·维特科夫尔（Rudolf Wittkower，1901—1971）开始设计一套图像志分类体系，以欧洲文明为中心，图片数量逐渐扩充，至今已超过 40 万张。在目前馆藏 125 个档案柜内，共有超过 18,000 份存放各类照片的文件夹，基于传统意义上的题材与内容，呈现出图像志式的编排序列。

除了纸本图片外，近年来院方正研发一个线上数据库，虽然内容

现只包括原规模的 1/4，但其分类细部更加复杂，具有 33,000 条子目，是原纸本分类的两倍。报告中泰勒举例说明如何使用数据库，并强调其中一般主题查询、组图与单个人物间的独立与互涉关系。基本而言，该文献库与生物学的分类模式极为相似，采取层次分级的手法，直到使用者找到所需图像为止。每个主类目之下，依其学科惯例与图像志特征进行分类。例如在"众神与神话"之下，是按罗马拼音字母排列，而"魔法与科学"里头，则是以学门习惯方式显示。随着图片数量的扩大与内容的丰富，文献库也与时俱进，针对分类与排序做出适当调整与更新。

从 20 世纪 90 年代起，图片文献库增加非欧洲艺术项目，包括前古典时代（西亚与近东）与南亚雕塑（印度佛教）部分。考量到国家、地域与部落文化等差异特性，并顾虑实际操作检索的可行性，泰勒将之统称为"亚洲图像志"，并在数据库中增列新的分类子集。其不仅借此检讨过去以欧洲文明为主的图像分类体系，更期待日后能继续深入专研，以朝向一个"世界艺术史"的目标发展。最后，回到当前环境中，泰勒反思眼前因全球化资本主义兴起等效应，各个传统文化面临消逝危机。他希望透过图像的汇聚与研究，能够把这些断裂的往昔传统与当代社会再次连接起来。

作为回应人的中国美术学院副教授范白丁，首先点出了泰勒报告说明纸本档案与数据库内容存在差异，为许多使用者解答疑惑。他亦提醒日后研究者，除了利用馆藏实地收藏外，更不可忽视线上的图片文献库，必须了解当中的图像志分类实际上比抽屉里的照片分类丰富许多。此外，范氏补充举出图片文献库的双重特点，即索书号惯例与"佳邻法则"。前者是指读者可以按照固定编号锁定确切资料，如同图书馆中的寻书通例；后者说明透过关键词分类系统，虽然与研究对象无直接关系，却可能从中发现相关联系和背后蕴藏的知识体系。透过

追溯某一图像主题的前世今生，探索与之相应的时代、地域与社会等多重变化因素，从而进入整体文化史的范畴当中。

在范白丁的回应里，他亦讨论关于前图像志与图像志的词源学意义与发展史，列举瓦尔堡、欧文·潘诺夫斯基（Erwin Panofsky，1892—1968）与其他艺术史家的辩论与见解。他强调不只词语具有多义性，图像本身亦是如此。若欲以一种话语模式或思维框架来处理所有的视觉文化传统，势必会出现某种不适应，遂不得已做出妥协限制，借此带出在研究世界艺术史时可能会遭遇的困难。最后呼应泰勒之言，面对现代社会许多文化纽带被摧毁，予以复兴并与传统产生联结，应是众人努力的目标，如同当年瓦尔堡创建其资料库的初衷宏愿。

图像志与"中世纪艺术索引"的演变

第二场发言人为帕梅拉·巴顿（Pamela Patton），她是普林斯顿大学"中世纪艺术索引"中心（Index of Medieval Art）主任，其报告共分为三部分。首先，她说明索引中心的历史发展与使命任务。1917年查尔斯·鲁弗斯·莫雷（Charles Rufus Morey，1877—1955）在普林斯顿大学通过收集图档和建立卡片的方式，创立"基督教艺术索引"（Index of Christian Art）。当时他的目标单一，专注于识别并精准表述图像志的细节，借以寻找相关作品，希望更加理解中世纪基督教艺术的起源。日后在大战期间，中心聘请许多优秀女性艺术史家如海伦·伍德拉夫（Helen Woodruff，1899—1980）参与计划，不但以严谨规范的原则进行编目，同时加入细节词汇，让使用者能够容易理解分类检索语言的逻辑性。如今中心累积图档已达 35 万份，除了创建数据库外，中心亦积极举办学术活动与出版图书刊物。该中心期待能与图像志的发展并进，同时也激励并反思学科自身。

其次，论及索引中心对中世纪图像志发展变革的应对方式，巴顿也提出个人观察。她认为由于20世纪80年代后结构主义的理论风潮，很多学者对图像志提出质疑与批判，认为这是一种生硬、主观及过时的研究范式。对此，中心曾在1990年举办"十字路口的图像志"（*Iconography at the Crossroads*）学术会议，其间提出图像学家须扩大视野，除了关注文本外，也要重视图像生成与传递的社会语境，更不可忽视观众的背景、经历与素养。顺应此股自省思潮，中心开始建构数据库，充分利用电脑与网络的灵活性。在内容方面，也于宗教题材外加入更多世俗主题。近年来，藏品地域范围已超越欧洲和拜占庭，囊括北非和西亚，包括伊斯兰与犹太教图像，日后更有机会涵盖亚洲艺术。因此，从2017年起，中心更名为"中世纪艺术索引"，凸显其对广泛内容的包容性。

巴顿在讲座最后阶段，还提及索引中心百年来的发展心得，并期待与中国同侪分享。她强调处于后现代时期，所谓的"客观性"早已不存，所以就如何命名题材与建立索引典来说，若要获得公众认可极具挑战。唯有广泛考虑不同背景的视角，同时包容符号歧异性的存在，才能维持健全合宜的图像学研究。尤其在数据库建立后，中心人员时常与来自世界各地的专家学者联系，进行沟通与交流。通过采纳对方的学术成果，来改良原本的索引系统及内容。对新建立的中国图像志数据库，她寄予高度期待，相信双方都能在艺术史上激发出具有建树的研究成果。

在回应部分，对谈嘉宾、上海师范大学讲师张茜在总结巴顿的重点后，又分别针对索引中心的创办人莫雷，以及中心最知名的使用人和推崇者潘诺夫斯基提出疑问。就巴顿而言，莫雷设计索引模式的初衷是与个人研究相关，通过收集图片（翻拍、剪辑、摄影、标注）来建构资料库，但最初是用他自己认为最方便的方式进行记录编辑。等

到伍德拉夫任职后，整批藏品材料才有标准化与系统性的梳理分类。至于潘诺夫斯基，他曾亲口夸赞中心的存在犹如灯塔，指引研究者前进的方向。图像研究的最终目的是挖掘图像意义为何，并探索与社会的关系，找到更深刻的文化意涵。

至于新手学子如何使用档案室与数据库等，巴顿说若能亲自来到中心，可实际检索纸本材料，内容会比现有线上图库更加丰富。另外任职中心的 4 名专员也会乐意提供协助，告知应该如何使用关键词与术语来进行查找。若无法亲至的话，巴顿推荐大家以付费方式使用数据库，里头会提供使用说明与操作流程。此外，会议中其他与会者对于付费一事后续出现讨论，凸显学界建立人文研究性质资料库的营运困境与挑战，也涉及图像版权收费与公众教育使用等热门话题。

"图像志分类系统"与人工智能

身为荷兰"图像志分类系统"（Iconclass）与"文化史图像数据库"（Arkyves）编辑，汉斯·布兰德霍斯特（Hans Brandhorst）是第三场报告的主讲人。文中他以狮子为例，说明不论直观还是隐喻，只要识别和分析图像，就可以揭开蕴含的道德、政治和宗教等信息。其认为建构系统化图像志的要务，是把图中细节、叙事和抽象主题全部包含在内，从而形成一种连续体。他强调图像在视觉沟通中扮演关键角色，虽然在不同时代、由不同学者不断地进行评估和识读，但它们都可被包含在系统化图像志的范畴内，构成学术科研议题，进而成为历史文献，储存于数据库里供大众检索。如果不去系统地描述图像的话，它们会处于休眠状态，只能算是某种原始数据，而不会形成更具价值的历史信息。因此建立一套系统化图像志，就需要通过观察积累或人工编目把原始数据加以转化，其过程仿如智力游戏，极为耗时

费力。

接着布兰德霍斯特把话题转移至科技方面，他相信技术革新会影响我们的想法和志趣。随着电脑运算程式和人工智能的发展，一个崭新前景已在眼前展开。特别是面部和物体识别软件，带来了无穷可能性，对编目者和研究者来说，更是利器之一。会议中他利用 Google Cloud Vision API（谷歌云视觉应用程式界面），为听众举例说明该系统识别和搜索相似图像的逻辑过程与使用方法。总的说来，用户可上传图片，在谷歌中找到相同或类似图像，然后充分利用图像周边的原始数据和文本，把所获反馈呈现给使用者，或使用图像搜索的反向模式来进行作业。但有时候结果不如人意，显示需要一套系统化关键词从旁协助的迫切性。

从"二战"期间起，一批艺术史家开始构思建立"图像志分类系统"。为了提取图像当中的历史信息，就必须对其进行描述，此举势必会使用语言文字。如果能降低语言文字的多元性与复杂度，单纯视之为某一概念的话，便可打造一个系统式的结构模式。也就是说，使用"图像志分类系统"的概念来标注图像，就像是帮档案柜中的文件夹贴上标签般，能更好地帮助使用者进行检索或查找主题。布兰德霍斯特提及现今利用"图像志分类系统"进行标注的最大图库集就是"文化史图像数据库"。它属于整合型的数据库，把不同机构的图档和资料联结一起，设置单一集中化的检索入口，让用户能够迅速查找与方便使用。

本场对谈人高瑾为 V&A "中国图像志索引典"（Chinese Iconography Thesaurus，或简称为"中图典"）数据标准编辑，她对"图像志分类系统"与"文化史图像数据库"的成立背景加以补充说明。前者由亨利·凡·德·瓦尔（Henri van de Waal，1910—1972）创建，是当今世上规模最大的图像分类系统，共有超过 3 万类的图像主题概念。通过在

层次结构中组织概念从而确定语义，另外还可创建词汇选项来扩大和缩小检索范围。由于具备系统结构式的特色，也更容易进行其他语言的翻译，超越国度与文字隔阂，让全球更多人士参与使用。后者包括来自欧美各大博物馆与图书馆的典藏图片，总数高达 90 万张。其重点特色之一，就是它们都是采用"图像志分类系统"进行标注，得以建构强大的交叉参考网络，为不断发现和研究图像志问题提供新的渠道。

在科技应用方面，高瑾以"百度识图"为例，说明利用运算程式辨识查找图像的过程。她认为图像主题词汇其实身负沟通作用，如同桥梁般将原始数据转化为有用的历史信息，可以帮助人工智能变得更聪明。但这只是图像志研究的一个开始，随着时间推移与地域扩展，词汇本身亦需较多创发和更新调整。最后，高瑾讲述人工智能的发展历程与未来前景，强调数字与人文学科的竞合关系，并评估可能存在的优缺点。她期待中西双方的图像志分类系统日后能作为电脑机器学习的数据样本，帮助开发相关多元应用程式，为彼此提供更大的研究助力。

"中国图像志索引典"的缘起和建构原则

第四场的专题报告由 V&A "中国图像志索引典"主编暨中国艺术资深研究员张弘星主讲。首先在计划缘起方面，他回顾东西方自 60 年代以来关于中国艺术图像文献的发展，体认到其基础工作远落后于学界研究重心的转移和领域扩展，特别反映在作品著录方面。他发现当前中国艺术品著录的通则仍较为传统保守，仅列出时代、形制、作者、材质、尺寸等，就信息学角度而言，这些都属于原始数据。如果要对作品内容进行描述的话，则毫无规范可言，导致图像志式的著录条目全然缺席。因此，若要使图像内容研究有所进展，就必须对图像志文

献库的原始数据进行改造，采用系统方式加以整理、记录和分析。在以强调真伪鉴定与风格分析为主的中国艺术史研究中，开创一条不同的学术路径。

接着在建构原则与思考模式上，张弘星表示在第一阶段内，"中图典"的处理时间维度控制于唐代至清代，依据《石渠宝笈》和《秘殿珠林》等古籍中的绘画著录建构词表，期待日后能增加版画及器物部分。现在该计划已跟三家博物馆合作，分别是纽约大都会艺术博物馆、台北故宫博物院及伦敦 V&A 博物馆，持续以"中图典"系统标引其藏品。此外，参照"图像志分类系统"与"艺术与建筑索引典"（Art & Architecture Thesaurus）的架构模式，"中图典"发展出七大类目：自然界、人类、社会与文化、宗教、神话与传说、历史与地理及文学作品，且以树状模式显示。其包含三种语意关系，也就是等同、层级、联想以及彼此的属性结构。

张弘星希望文博机构能够使用"中图典"来作为标引工具，协助更多网络用户接触中国艺术，进一步了解图像内容与意义。以学术领域而言，发展成熟后的"中图典"，可以成为一套研究中国图像学的专门辞书，作为专家学者书案前的参考资源。最后，他还向观众演示"中图典"网站的检索功能与特色。其总结提及，建立互联互通网络的基础设施是全球学界的共同目标，标准规范则是达到此一目标的必要工具。期待通过建立具有受控词汇特性的"中图典"，与国际单位进行合作，为中国图像志打造一个开放共享、跨越共创的公共教育研究平台。

在 OCAT 研究中心学术总监郭伟其的回应中，他为观众勾勒了一个复杂的历史背景，说明中国视觉文化发展的往昔脉络。以著录来说，虽然自古以来便存在相关文献，但似乎很难适用于今日艺术史的研究范畴，遑论与西方系统对接。谈到图像志方面，情况亦是如此。接着

他解释中国象征体系来源，可说是出自《周易》（象数、义理）、《诗经》（赋、比、兴）与谐音三大体系。又以图像分类为例，明清时期出版的《三才图会》《程氏墨苑》及《十竹斋画谱》等都提出各自见解。该如何使这些内容与当下的艺术史研究趋势及欧美国家的数据库产生联系？怎样让古代艺术与当代语境产生关联？这些问题都值得吾人深加思索。

最后郭伟其询问在建构"中图典"的过程中，工作人员如何拿捏标注准则，是否有可能如维基百科般让大众加入。对此张弘星给予肯定回复，他提及"中图典"计划发展至今仅有三年，碍于经费、时间与人力限制，许多部分都还有待改进。他期待日后能成立一个编辑团队，邀请专家学者组织研讨小组，优化"中图典"的内容与数据库的使用功能。另外，他也阐明该图像库虽然是以图像志研究为主，但具有与原收藏单位作品记录网页互联的特色，因此使用者能便利地查询其他相关信息，可完成一键式的跨库资料检索服务。

圆桌讨论与未来展望

最后登场的圆桌讨论，巫鸿首先发表感想，说到参加本次会议他个人所获甚多。他表示对于图像志的定义与其前沿发展，以及图像志与科学技术的关系，日后仍有许多讨论空间。除此之外，各场发言人不但积极参与其中，回应彼此的观点和想法，对于台下观众的提问，亦热切往来互动。通过这次的讲座研讨，欧美知名的图像志文献库代表聚集北京一地，彼此表达意见，分享心得，并相互聆听，进而激发出丰富的思考和灵感。大家都期待来日能有合作机会，承先启后，继往开来，为世界图像志的比较研究奠定深厚的实践基础。

中世纪艺术的图像志与图像学研究：
一项史学史调查 *

莉娜·李佩（Lena Liepe）

姚露　译

* 文章首发于 Lena Liepe, ed., *The Locus of Meaning in Medieval Art: Iconography, Iconology, and Interpreting the Visual Imagery of the Middle Ages*, Studies in Iconography (Kalamazoo: Medieval Institute Publications, 2019)。

图像志（Iconography）和图像学（Iconology）两个术语源于希腊语中图像（εἰκών）一词，然后分别与文字书写（γράφειν）和逻各斯（λὸγος）组合。这两个概念的组合指代视觉与其意义之间的关系。根据艺术史学科的习惯用法，图像志致力于识别和解释艺术品中所描绘的主题（subject matter）的直接或间接含义，而图像学旨在揭示一个母题（motif）更深层次的或主要的含义，这种含义可以是一种哲学和形而上学的观念、世界观，以及对时间地点进行区分。

对主题的视觉表现的系统研究可以追溯到 16 世纪。[1]起初，它以手册的形式出现，这些手册汇集了取自古典著作中的象征（symbol）、寓意（allegory）和拟人像，其中最著名的是切萨雷·里帕（Cesare Ripa）的《图像手册》（*Iconologia*），于 1593 年首次出版。《图像手册》书名符合现今图像志的意思，即识别和解释各种表现的图像元素的象征意义。[2]图像志和图像学之间的区别是近期才产生的，在 19 世纪之前，这两个词几乎作为同义词使用，它们的含义比较狭窄。里帕之后，图像学一词主要指艺术家所创造和使用的意义知识，而图像志这一术语指的是历史学中专门研究图像的一个分支，其对象主要是古典遗迹，

1 Willem F. Lash, "Iconography and Iconology," in *The Dictionary of Art*, ed. Jane Turner, 34 vols. (London: Macmillan Publishers Ltd., 1996) , 15:89.

2 参见 Ralph Dekoninck, "Idolatry, Ideology, Iconology: Towards an Archaeology of the Visual Studies," in *New Perspectives in Iconology: Visual Studies and Anthropology*, ed. Barbara Baert, Ann-Sophie Lehmann, and Jenke van den Akkerveken (Brussels: Academic and Scientific Publishers, 2011), 19。拉尔夫·德科南（Ralph Dekoninck）将里帕的图像学概念翻译为："艺术，'赋予我们的思想以形体，从而使它们可见'。"

处理图像作为历史来源的可靠性和真实性的问题。³ 因此，1928 年在奥斯陆举行的第六届国际科学史大会图像志分组里，法国历史学家阿尔伯·德普罗（Albert Dépreaux）发表了一篇题为《图像志，历史的辅助科学》（"L'iconographie, science auxiliaire de l'histoire"）的论文，主张使用统一的图像志范畴来记录艺术品、版画、电影和摄影作品，以促进历史研究。⁴

在大会的同一分组里，荷兰艺术史学者戈德菲里杜斯·约翰·霍格韦尔夫（Godefridus Johannes Hoogewerff）发表了题为《图像学对基督教艺术系统研究的重要性》（"L'iconologie et son importance pour l'etude systematique de l'art chrétien"）的演讲。霍格韦尔夫也同样认为图像志是一种描述性和分类性的活动，但他的演讲的主旨是宣传

3 Jan Bialostocki, "Iconography and Iconology," in *Encyclopedia of World Art*, 17 vols. (New York: McGraw-Hill Book Company, 1958–1987), 7: 770, 773；Lash, "Iconography and Iconology," 89；Peter Schmidt, *Aby M. Warburg und die Ikonologie. Mit einem Anbang unbekannter Quellen zur Geschichte der Internationalen Gesellschaft für Ikonographische Studien von Dieter Wuttke* (Bamberg: Stefan Wendel Verlag, 1989), 19–20. 根据威廉·黑克舍（William S. Heckscher），"图像学" 这一术语在早期文学作品中非常少见，在 1593 至 1850 年间只有 8 本书的书名使用了这一名词 [William S. Heckscher, "The Genesis of Iconology," in *Stil und Überlieferung in der Kunst des Abendlandes*. Aketen des 21. Internationalen Kongresses für Kunstgeschichte in Bonn 1964, Band 3 Theorien und Probleme (Berlin: Verlag Gebr. Mann, 1967), 261, n. 52]. 也可参见迪特尔·武特克（Dieter Wuttke）在 20 世纪早期于国际图像志研究学会（Internationalen Gesellschaft für Ikonographische Studien）提出的 "图像志" 和 "图像学" 术语的考量。在 1902 年因斯布鲁克（Innsbruck）的会议上，该学会主张继续使用 "图像志" 指涉狭义上的肖像画以及对一般艺术中各种主题的研究。用 "图像学" 取代 "图像志" 被认为是不明智的："尝试创新总是危险的"（Neuerungen zu versuchen, ist immer gefährlich）[Dieter Wuttke, "Nachwort," in *Aby M. Warburg: Ausgewählte Schriften und Würdigungen*, ed. Dieter Wuttke and Carl Georg Heise (Baden-Baden: Verlag Valentin Koerner, 1980), 627–28；又见 Schmidt, *Aby M. Warburg und die Ikonologie. Mit einem Anbang unbekannter Quellen zur Geschichte der Internationalen Gesellschaft für Ikonographische Studien von Dieter Wuttke*, 21–23].

4 Albert Dépreaux, "L'iconographie, science auxiliaire de l'histoire," in "VIᵉ Congrès international des sciences historiques, Oslo, 1928: Rapports présentés au Congrès," special issue, *Bulletin of the International Committee of Historical Sciences* (Washington DC) 1, part 5, no. 5 (1928): 731.

图像学领域的活动，即对艺术品的意义进行解释，澄清其象征的、教义的或神秘的意义。[5]霍格韦尔夫的论文首次以书面形式提出图像志与图像学之间的区别，前者对图像母题进行描述和识别，后者则是作为观念史与心态史的一部分，对图像进行研究。[6]然而，在1907年，阿比·瓦尔堡（Aby Warburg）在佛罗伦萨圣特里尼塔的萨塞蒂礼拜堂的一次演讲中使用了一个形容词"图像学的"（ikonologisch），其实已经把图像学看成对过去文化史遗迹的图像研究。[7]五年之后，在1912年罗马国际艺术史大会（International Congress of Art History）上，瓦尔堡发表关于费拉拉忘忧宫（Palazzo Schifanoia）的壁画的演讲，提出"图像学式的分析"（ikonologische Analysis）的概念，认为这一概念作为一种方法论的策略能使艺术史学科从研究艺术的风格变化扩展到研究不同语境中的视觉程式和主题如何成为跨越时空的文化变革的

5 Godefridus Johannes Hoogewerff, "L'iconologie et son importance pour l'étude systématique de l'art ancient," in *Résumés des communications présentées au Congrès*, VI^e Congrès international des sciences historiques (Oslo: A. W. Brøggers boktrykkeri A/S, 1928), 368; Godefridus Johannes Hoogewerff, "L'iconologie et son importance pour l'étude systématique de l'art chrétien," *Rivista di archeologia Cristiana* 8 (1931):53–54, 57–59. 关于会议议程，参见"VI^e Congrès international des sciences historiques, Oslo, 1928: *Actes du congrès*," special issue, *Bulletin of the International Committee of Historical Sciences* (Washington DC) 1, part 1, no. 6 (1929): 138–40。

6 据说是埃米尔·马勒（Émile Mâle）在他1927年发表的关于切萨雷·里帕的《图像学》的论文中首次使用了"图像学"一词（Heckscher, "The Genesis of Iconology," 261）。但是，马勒并没有把这个词作为一个独立的概念使用，它只在引用里帕作品的标题时才出现 [Émile Mâle, "La clef des allégories peintes et sculptées au XVII^e et au XVIII^e siècle. I: En Italie," *Revue des Deux Monde* 39 (1 May 1927): 106–29]。

7 Aby Warburg, "Francesco Sassettis letztwillige Verfügung." In *Gesammelte Schrifsten Herausgegeben von der Bibliothek Warburg* (Leipzig: B. G. Teubner, 1932), 1: 157. "typologische Ikonologie"一词最早出现在瓦尔堡1903年的文档中，但根据上下文此处"Ikonologie"应被理解为图像志的同义词。Wuttke, "Nachwort," 630–33；又见 Schmidt, *Aby M. Warburg und die Ikonologie. Mit einem Anbang unbekannter Quellen zur Geschichte der Internationalen Gesellschaft für Ikonographische Studien von Dieter Wuttke*, 24–26。

推动者。[8]

　　显然，瓦尔堡的"图像学的分析"的目的不仅仅是收集切萨雷·里帕传统中的象征和寓意，但我们尚未知晓瓦尔堡使用"图像学的"一词的灵感来源（他在文稿中有时也会用其名词形式——"Ikonologie/Iconologie"）。[9]二十年后，霍格韦尔夫在奥斯陆大会上谈及图像学时，已经明确提到了里帕。[10]欧文·潘诺夫斯基（Erwin Panofsky）在其具有重大影响的论文《图像志与图像学：文艺复兴艺术研究导论》（"Iconography and Iconology: An Introduction to the Study of Renaissance Art"）1955 年版中，把"图像学"称为"古老的好词"并在他的解释理论模型的第三层次中使用，但他也没有详细说明词源。[11]后来许多人指责潘诺夫斯基把瓦尔堡对"图像学的分析"的定义从艺术母题变革的研究转换成母题与文本之间相互作用的研究，换句话说，

8 Aby Warburg, "Italienische Kunst und international Astrologie im Palazzo Schifanoja zu Ferrara," in *Gesammelte Schriften Herausgegeben von der Bibliotheke Warburg* (Leipzig: B. G. Teubner, 1932), 2: 478–79 [英译版见 "Italian Art and International Astrology in the Palazzo Schifanoia in Ferrara," trans. Peter Wortsman, in *German Essays on Art History*, ed. Gert Schiff, The German Library 79 (New York: Continuum, 1988), 234–54]。参见 Heckscher, "The Genesis of Iconology," 239–62; Ernst Gombrich, *Aby Warburg: An Intellectual Biography* (London: The Warburg Institute, University of London, 1970), 312–13; Schmidt, *Aby M. Warburg und die Ikonologie*, 27–33; Richard Woodfield, "Warburg's 'Method'," in *Art History as Cultural History: Warburg's Projects*, ed. Richard Woodfield, Critical Voices in Art. Theory and Culture (Amsterdam: G+B Arts International, 2001), 263。又见本卷中关于瓦尔堡对图像学的使用的论述。

9 Heckscher, "The Genesis of Iconology," 261; Schmidt, *Aby M. Warburg und die Ikonologie*, 24–27; Wuttke, "Nachwort," 631–33.

10 Hoogewerff, "L'iconologie et son importance pour l'étude systématique de l'art chrétien," 54–55.

11 Erwin Panofsky, "Iconography and Iconology: An Introduction to the Study of Renaissance Art," in *Meaning in the Visual Arts: Papers in and on Art History* (New York: Doubleday Anchor Books, 1955), 31. 在《图像学研究：文艺复兴时期艺术中的人文主题》（*Studies in Iconology: Humanistic Themes in the Art of the Renaissance*）1939 年的版本中，潘诺夫斯基称第三层级为"深层意义的图像志"(Erwin Panofsky, Introductory to *Studies in Iconology: Humanistic Themes in the Art of the Renaissance* (New York: Oxford University Press, 1939), 8。

图像学变成了图像志。[12] 尽管如此，在 20 世纪的大部分时间里，正是潘诺夫斯基对图像志和图像学概念的整理，主导了主流艺术史学对于这两个概念的认识。从 1980 年代开始，出现了另一种替代方案，主张回到瓦尔堡当初更加广阔的、人类学为基础的道路上，对图像学的概念进行重新定义。[13]

学术专业的形成

图像志在最初的 200 年里作为对古物和考古领域的研究，它的主要焦点是古典艺术。到了 19 世纪，图像志开始包括基督教图像，这个现象在法国和德国学术界平行发展。1843 年，阿道夫－拿破仑·狄德隆（Adolphe-Napoleon Didron）出版了《基督教的肖像：神的历史》（ *Iconographie chrétienne: histoire de Dieu* ），意在提供一份基督教图像志

12 Georges Didi-Huberman, *Devant l'image. Question posée aux fins d'une histoire de l'art* (Paris: Les Editions de Minuit, 1990) [英译本见 *Confronting Images: Questioning the Ends of a Certain History of Art*, trans. John Goodman (University Park: Pennsylvania State University Press, 2005)]; Georges Didi-Huberman, *L'image survivante. Histoire de l'art et temps des fantômes selon Aby Warburg* (Paris: Les Éditions de Minuit, 2002); Renate Heidt, *Erwin Panofsky: Kunsttheorie und Einzelwerk*, Dissertationen zur Kunstgeschichte 2 (Cologne and Vienna: Böhlau Verlag, 1977), 252–60; Michael Ann Holly, *Panofsky and the Foundations of Art History* (Ithaca, NY, and London: Cornell University Press, 1984), 171–74; Donald Preziosi, *Rethinking Art History: Meditations on a Coy Science* (New Haven, CT, and London: Yale University Press, 1989), 112; Jean-Claude Schmitt, "L'historien et les images," in *Le corps des images. Essais sur la culture visuelle au Moyen Âge*, Le temps des images (Paris: Gallimard, 2002), 41–42 [英译版见 "Images and the Historian," in *History and Images: Toward a New Iconology*, ed. Axel Bolvig and Phillip Lindley, Medieval Texts and Cultures of Northern Europe 5 (Turnhout: Brepols, 2003)]; Woodfield, "Warburg's 'Method'," 263; Henri Zerner, "L'art," in *Faire de l'histoire: Nouveaux problems* 2, ed. Jacques LeGoff and Pierre Nora (Paris: Editions Gallimard, 1974), 188.

13 所谓 "新图像学" 的主要支持者是 W. J. T. 米切尔（W. J. T. Mitchell）、汉斯·贝尔廷（Hans Belting）和乔治·迪迪－于贝尔曼（Georges Didi-Huberman），参见后文中的 "图像学和图像人类学"。

目录，但他只完成了第一卷，介绍基督教艺术中的光环和"三位一体"中人物的象征意义。狄德隆是法国政府在 1830 年成立的艺术和历史纪念碑委员会的秘书长，由此《基督教的肖像》便成为委员会解释中世纪艺术的模型。[14] 狄德隆的著作是以史料为导向的、文献性的和百科全书式的法国传统的早期代表。这一传统此后进一步体现在费尔南·卡布罗尔（Fernand Cabrol）和亨利·勒克莱尔（Henri Leclercq）编纂的《基督教考古学和礼仪字典》（*Dictionnaire d'archéologie chrétienne et de liturgie*，15 卷，1907—1953）一书，其中包含了大量关于基督教主题的条目；以及路易·雷奥（Louis Réau）的《基督教艺术的图像》（*Iconographie de l'art chrétien*，3 卷，1955—1959），此书按主题分为"旧约""新约"和"圣徒"。[15] 最近出版的弗朗索瓦·加尼耶（Francois Garnier）的《中世纪的图像语言》（*Le langage de l'image au Moyen Âge*，2 卷，1982—1989），则运用结构主义理论对中世纪艺术中肢体语言的形态和句法进行分类，并根据手势、身体的位置和态度，以及身体与其他物体的关系进行了系统编目。

毫无疑问，在法国图像志学派的学者中，被翻译和阅读最多的是埃米尔·马勒（Émile Mâle）。[16] 在他的《13 世纪的法兰西宗教艺术，中世纪图像学及其灵感来源研究》（*L'art religieux du XIIe siècle en France.*

14 Lee Sorensen, "Didron, Adolphe Napoléon," in *Dictionary of Art Historians: A Biographical Dictionary of Historic Scholars, Museum Professionals and Academic Historians of Art*, Dictionary of Art Historians, accessed May 6, 2009, https://arthistorians.info/didrona.

15 费尔南·卡布罗尔和亨利·勒克莱尔的词汇中，"基督教考古学"（*Archéologie chrétienne*）不仅涉及基督教建筑学，而且涵盖中世纪的一般文化史，包括"以各种形式表现的（以其各种表现形式）"图像志和视觉艺术 [Fernand Cabrol and Henri Leclercq, *Dictionnaire d'archéologie chrétienne et de liturgie*, 15 vols. (Paris: Libraire Letonzey, 1907–1953), 1: xvi]。关于法国传统，参见 Eugene W. Kleinbauer and Thomas P. Slavens, *Research Guide to the History of Western Art*, Sources of Information in the Humanities 2 (Chicago: American Library Association, 1982), 60。

16 "法国图像志学派"（the French iconographic school）的称号就是源自 Lash, "Iconography and Iconology," 89。

Etude sur l'iconographie du Moyen Âge et sur ses sources d'inspiration，首次
出版于 1898 年，1913 年出版英文版）一书的前言中，马勒指出，狄
德隆提出的对中世纪教堂图像志的完整调查要终其一生才能完成。[17] 因
此，马勒选择了一种不同的方法：他将自己的关注范围限定在 13 世
纪，他认为，在这个时期基督教艺术达到了百科全书式的顶点，涵盖
了当时知识和信仰的所有基本方面，同时将其研究对象限定为法国教
堂，因为在他看来，在这里基督教教义得到了最充分的视觉展现。"当
您了解了沙特尔、亚眠、巴黎、兰斯、拉昂、布尔日、勒芒、桑斯、
欧塞尔、特鲁瓦、图尔、鲁昂、里昂、普瓦捷、克莱蒙特等地的教
堂……外国的教堂几乎没有什么需要了解的。"[18]

 马勒以博韦的樊尚（Vincent of Beauvais）的百科全书《大镜》
（*Speculum Maius*）为楷模来组织他对图像志的主题调查。与樊尚相似，
马勒将其研究主题分为四本书——《自然之镜》《教导之镜》《道德之
镜》《历史之镜》——并努力解释雕刻装饰和彩绘玻璃窗的丰富主题，
以此作为 12—13 世纪主要教义、精神和科学信条和信仰的例证。[19] 马
勒的阐述引人入胜，获得了巨大的成功，但也招致了许多权威人士的
批评，如安德烈·格拉巴尔（Andre Grabar）、欧文·潘诺夫斯基和迈

17 Émile Mâle, *L'art religieux du XIII^e siècle en France. Étude sur l'iconographie du Moyen Âge et sur ses sources d'inspiration* (Paris: Librairie Armand Colin, 1902; 1st ed., 1898) :4. [根据第三版翻译的英译本见 *Religious Art in France, XIII Century: A Study in Mediaeval Iconography and its Sources of Inspiration*, trans. Dora Nussey (New York: E.p. Dutton & Co., 1913); 又见 *The Gothic Image: Religious Art in France of the Thirteenth Century*, trans. Dora Nussey, Harper Torchbooks: The Cathedral Library (New York: Harper & Row Publishers, 1958)。]

18 Mâle, *L'art religieux du XIII^e siècle en France. Étude sur l'iconographie du Moyen Âge et sur ses sources d'inspiration*, 6.

19《大镜》（*Speculum Maius*）的初版包括《自然之镜》（"Speculum Naturale"）、《教导之镜》（"Speculum Doctrinale"）和《历史之镜》（"Speculum Historiale"），部分版本中有第四部分《道德之镜》（"Speculum morale"），但其真实性受到质疑 (The Catholic Encyclopedia, s.v. "Vincent of Beauvais," http://www.newadvent.org/cathen/15439a.htm)。

克尔·卡米尔（Michael Camille），他们认为它过于片面、文学化和简单化。[20]

《13世纪的法兰西宗教艺术》之后，马勒又出版了《中世纪末期的法兰西宗教艺术》[*L'art religieux de la fin du Moyen Âge en France*，1908；1986年英译为《法兰西宗教艺术：中世纪晚期：中世纪图像志及其起源的研究》（*Religious Art in France: The Late Middle Ages: A Study of Medieval Iconography and Its Sources*）] 和《12世纪的法兰西宗教艺术》[*L'art religieux du XIIe siècle en France*，1922；1978年英译为《法兰西宗教艺术：12世纪：中世纪图像志起源的研究》（*Religious Art in France: The Twelfth Century: A Study of the Origins of Medieval Iconography*）]。后者与1898年版本的《13世纪的法兰西宗教艺术》大相径庭。在《12世纪的法兰西宗教艺术》的前言中，马勒指出，自他30年前开始研究中世纪艺术以来，学界对罗马式艺术风格起源的理解发生了根本性的变化。[21] 因此，《12世纪的法兰西宗教艺术》反映了当时最新的学术探索和发现，而不是固守一种既定的传统。在对这些古迹的讨论中，马勒不再局限于法国语境，也不再像《大镜》那样使用单一权威密钥来破译作品的图像志。恰恰相反，马勒在前言中写道"局限于12世纪法兰西的艺术史学者注定对他想要解释的作品一无所知"，并明确承认罗曼风格图像志的复合起源。[22] 马勒从各种材料中寻

20 Lee Sorensen, "Mâle, Émile," in *Dictionary of Art Historians: A Biographical Dictionary of Historic Scholars, Museum Professionals and Academic Historians of Art*, Dictionary of Art Historians, accessed April 18, 2010, https://arthistorians.info/malea.

21 Émile Mâle, *L'art religieux du XIIᵉ siècle en France. Étude sur les origines de l'iconographie du Moyen Âge* (Paris: Librairie Armand Colin, 1922), I. [英译本见 *Religious Art in France. The Twelfth Century: A Study of the Origins of Medieval Iconography*, ed. Harry Bober, trans. Marthiel Mathews, Bollingen series XC 1 (Princeton, NJ: Princeton University Press, 1978)。]

22 Mâle, *L'art religieux du XIIᵉ siècle en France. Étude sur les origines de l'iconographie du Moyen Âge*, I.

找其根源，认为小亚细亚、中东和拜占庭的绘画和雕刻作品扮演着重要的角色，它们是通过诸如加洛林时期的手稿和艺术品等中介传递给 12 世纪的工匠。书中他还描绘了一系列母题在法国境内外的进一步转变，同时将它们与仪轨、礼拜剧、朝圣，以及对当地圣徒的崇拜等一系列背景相关联。

从 19 世纪上半叶开始，德国也出版了许多专门针对基督教图像志的手册和词典。[23] 在最近的出版物中值得一提的是《基督教图像志百科全书》（*Lexikon der christlichen Ikonographie*，8 卷，1968—1976）和格特鲁德·席勒（Gertrud Schiller）的《基督教图像志》（*Ikonographie der christlichen Kunst*，5 卷，1966—1991；卷 1 和卷 2 在 1971 和 1972 年出了英译本）。《基督教图像志百科全书》具有字典的结构，其价值不仅在于它对主题的文本来源的全面考证。类似上述路易·雷奥的《基督教艺术的图像》，席勒的五卷本插图丰富，按照圣经的年代顺序编排，但集中针对基督救赎时代（*sub gratia*）的图像志——《新约》以及马利亚和教会的图像志。

除了手册和词典，20 世纪初的日耳曼学者大部分致力于揭示形而上学的世界观，这种世界观以图像的形式和风格特征表现出来。奥地利维也纳学派的马克斯·德沃夏克（Max Dvořák）在他的著作中倡导艺术的理想主义思想，即艺术是精神世界的反映，这种反映可以在所有的生命变化中看到。[24] 在其论文《哥特式雕塑和绘画中的理想主义和自然主义》（"Idealismus und Naturalismus in der Gotischen Skulptur und Malerei"，

23 Bialostocki, "Iconography and Iconology," 771–72；Kleinbauer and Slavens, *Research Guide to the History of Western Art*, 60–61；Schmidt, *Aby M. Warburg und die Ikonologie*, 20.

24《作为精神史的美术史》（*Kunstgeschichte als Geistesgeschichte*）是 1924 年（彼时马克斯·德沃夏克已逝世）出版的多篇文章合集论著的标题，其中有一篇《哥特式雕塑和绘画中的理想主义和自然主义》（"Idealismus und Naturalismus in der Gotischen Skulptur und Malerei"）的再版。

1919；1967 年英译为 *Idealism and Naturalism in Gothic Art*）中，德沃夏克明确指出，艺术与思想之间的联系不应以因果关系来定义。哥特式艺术的精神品质不能从当时神学和哲学论著中推论出来，它们源于历史真理，其基础是中世纪基督徒的世界观（*Weltanschauung*）。[25] 然而，在德沃夏克那里，重点不是对意义本身的解释，而是将主题以及风格和形式解释为这种世界观的精神力量之体现。[26]

瓦尔堡学术圈

日耳曼语图像志学术研究的另一条发展线索——从长远来看，它更具有决定性的影响力——是在阿比·瓦尔堡和瓦尔堡文化研究图书馆（*Kulturwissenschaftliche Bibliothek Warburg*）周围的圈子中形成的。潘诺夫斯基在《图像志与图像学：文艺复兴艺术研究导论》中为图像志和图像学研究的方向和方法论奠定了基础性的共识［"Iconography and Iconology: An Introduction to the Study of Renaissance Art"，1939 和 1955 年；在此之前，他还在 1932 年发表了《论造型艺术作品的描述与解释问题》（"*Zum Problem der Beschreibung und Inhaltsdeutung von Werken der bildenden Kunst*"）］。与瓦尔堡的兴趣一致，瓦尔堡学派的主要研究方向是文艺复兴时期艺术中的古典遗产。不过，与瓦尔堡研究院（1939 年移至伦敦，从 1944 年起成为伦敦大学的一部分）有关的许多学者也为中世纪图像志的研究做出了贡献，其中包括潘诺夫斯基和弗里茨·扎克斯尔（Fritz Saxl）合作撰写的论文《中世纪艺术中的古典神话》（"Classical Mythology in Medieval Art"，1933）。潘诺

25 Max Dvořák, "Idealismus und Naturalismus in der Gotischen Skulptur und Malerei," *Historische Zeitschrift* 119 (1919): 7–9.

26 参见 Holly, *Panofsky and the Foundations of Art History*, 103–5。

夫斯基 1927 年有关"忧患之子"（*Imago pietatis*）的研究对于将灵修图像作为 14 世纪以来宗教图像库中的一个独特类别来处理至关重要。他的《早期尼德兰绘画：起源和特点》（*Early Netherlandish Painting: Its Origins and Character*，1953）中专设一章讨论"早期尼德兰绘画中的现实与象征"。潘诺夫斯基在此提出了"隐藏的象征"（disguised symbolism）的概念，即非凡的真实性——15 世纪的尼德兰艺术中对细节的精心渲染——是一种伪装成现实主义，实际上传达象征意义的复杂的工具。

　　瓦尔堡逝世后，弗里茨·扎克斯尔于 1929 年继任瓦尔堡图书馆馆长。扎克斯尔被公认为瓦尔堡意义上的图像学的主要代表。他对基督教艺术中的犹太遗产以及中世纪手稿中的占星学和百科全书图像的研究，表现出通过图像追溯宗教和神话观念的跨文化传播的持久兴趣。[27] 瓦尔堡学术圈内其他发表过中世纪主题著作的艺术史学者包括：阿道夫·卡泽内伦博根（Adolf Katzenellenbogen），著有《中世纪艺术的美德与罪恶的寓言》（*Allegories of the Virtue, and Vices in Medieval Art*，1939）、《维泽莱的中央顶饰：它的百科全书的意义及其与第一次十字军东征的关系》（"The Central Tympanum at Vézelay: Its Encyclopedic Meaning and Its Relation to the First Crusade"，1944）以及《沙特尔大教堂雕塑项目：基督、马利亚、教会》（*The Sculptural Programs of Chartres Cathedral: Christ, Mary, Ecclesia*，1959）；尤尔吉斯·巴尔特鲁沙蒂斯（Jurgis Baltrusaitis），著有《奇幻的中世纪：古典和异国风情对哥特艺术的影响》（*Le Moyen Âge fantastique. Antiquités et exotismes*

27 Fritz Saxl, *Lectures*, 2 vols. (London: The Warburg Institute, University of London, 1957); Lee Sorensen, "Saxl, [Friedrich] 'Fritz'," in *Dictionary of Art Historians: A Biographical Dictionary of Historic Scholars, Museum Professionals and Academic Historians of Art*, Dictionary of Art Historians, https://arthistorians.info/saxlf.

dans l'art gothique，1955；1999 年英译为 *The Fantasitci in the Middle Ages: Classical and Exotic Influences on Gothic Art*）。这些著作结合了对古典时期、哥特时期和东方艺术中想象的和怪诞的母题的图像志研究，与对形式和形式变化的研究。巴尔特鲁沙蒂斯通过分析哥特式视觉语汇与伊斯兰世界以及远东地区的艺术传统之间的联系，提供了中世纪存在着一种非常多元的文化的证据。

美国的图像志研究

潘诺夫斯基移居美国后，于 1934 年成为普林斯顿高级研究所历史研究学院教授。那时，普林斯顿大学艺术与考古系因 1917 年查尔斯·鲁弗斯·莫雷（Charles Rufus Morey）创建的"基督教艺术索引"（现称为"中世纪艺术索引"），已经成为一个图像志研究中心。自莫雷的时代以来，该索引已发展成现存最大的中世纪艺术品档案馆，记录了从使徒时代早期到大约 1550 年间的近 8 万件艺术品。[28] 从学术上说，普林斯顿艺术史学派代表了使用分类学的方法对图像志进行的一种研究。这一学派以母题的识别为手段来确定作品制作的地理位置和

28 索引被分为两个文件，分别根据媒介、位置和主题对艺术品进行分类。总共列出了 28000 多个主题词，分为主要类别和子类别；交叉引用将用户引向所选作品的次要主题。参考"基督教艺术索引"（Index of Christian Art）网站（https://theindex.princeton.edu/）；Irving Lavin, "Iconography as a Humanistic Discipline（'Iconography at the Crossroads'），" in *Iconography at the Crossroads*, ed. Brendan Cassidy (Princeton: Index of Christian Art, Department of Art and Archaeology, Princeton University, cop., 1993), 39–40 及其参考文献。欧文·拉文（Irving Lavin）比较了"基督教艺术索引"和 Iconclass，后者是由莱顿大学艺术史教授亨利·凡·德·瓦尔（Henri van de Waal）在 20 世纪 50 年代开发的图像分类系统。Iconclass 是用于以标准化形式对图像进行描述和分类的工具。该系统由 28000 个对象、人物、事件和抽象概念的定义组成，按十个分区排序，每个分区又分为二级、三级等层次结构，原则上可以无限地添加这些类别；参见 Iconclass 网站（http://www.iconclass.org/help/outline）。

时间。[29]1947年，莫雷的继任者库尔特·魏茨曼（Kurt Weitzmann）出版了《卷本与抄本中的插图：文本插图的起源和方法的研究》（*Illustrations in Roll and Codex: A Study of the Origin and Method of Text Illustration*）。在这里，魏茨曼用一种类似文献学家建立书面作品的原始"文本"的校勘学的分析程序，对早期基督教和中世纪插图手稿的构成和布局进行分类。在对早期拜占庭抄本《考顿创世记》（*Cotton Genesis*，1955）的研究中，魏茨曼再次证明了其文献学方法的有效性。他将手稿残片中的细密画与许多埃及象牙制品、纸莎草画和壁画并列放置，以便确立抄本的图像志的版本，进而初步确定其制作地点为亚历山大（Alexandria）。1984年，魏茨曼与赫伯特·凯斯勒（Herbert Kessler）合作，出版了他一生最伟大的作品，即复原的《考顿创世记》抄本。[30]

可以说，20世纪美国中世纪艺术史学者中读者最广泛的是迈耶·夏皮罗（Meyer Schapiro）。夏皮罗在纽约哥伦比亚大学从事他的学术工作。他的学术成就具有超凡的广度和多样性：他针对许多课题撰写过论文，其中包括古典时代晚期、中世纪和拜占庭艺术，以及当代抽象表现主义，而且他的理论构架也是多维度的，他的著作包括形式分析、母题研究，理论上受到社会史、马克思主义的政治理论，以及（从1950年代开始）精神分析的多重影响。1939年，他发表了两篇极具影响力的关于罗马式艺术的论文，分别是《苏雅克雕塑》（"The

29 Kleinbauer and Slavens, *Research Guide to the History of Western Art*, 62, 66; Lavin, "Iconography as a Humanistic Discipline（'Iconography at the Crossroads'）," 39–40.

30 库尔特·魏茨曼和赫伯特·凯斯勒的另一项共同努力是关于叙利亚杜拉犹太教堂（Dura synagogue）的3世纪壁画及其与基督教艺术的关系的专著［Kurt Weitzmann and Herbert Kessler, *The Frescoes of the Dura Synagogue and Christian Art* (Washington, D.C.: Dumbarton Oaks Research Library and Collection, 1990)］。在对早期基督教手稿作为壁画模型的论证中，魏茨曼实质上采用了半个世纪前他提出的相同的结构主义分析原理（参见 Weitzmann and Kessler, *The Frescoes of the Dura Synagogue and Christian Art*, 5–13）。

Sculptures of Souillac"）和《从莫札拉布式到罗马式的贮仓》（"From Mozarabic to Romanesque in Silos"）。在此，夏皮罗阐述了浅浮雕和插图抄本的构图结构和形式元素的内在表现力，并将图像志主题的意义以及风格特征和设计，解释为社会文化和经济状况及其变化的一种症状。夏皮罗对罗马式形式语言表现力的赞美和对形式和意义融合而不是分离的坚守，与 1930 年代中世纪艺术史学者将这些元素划分为形式主义和图像志研究的流行趋势形成了鲜明对比。[31]

在处理主题和母题问题时，夏皮罗常常超越对原典的直接识别，把作品放在当时的社会潮流和文化动态（比如宗教与世俗之间的对抗）的背景下考察其含义。[32] 在关于梅罗德祭坛画（*Mérode Altarpiece*，1945）的研究中，他对"天使报喜"（Annunciation）场景性和性别意义层的解读，比女性主义批评理论超前了三四十年。

夏皮罗也是符号学领域的先驱。《论视觉艺术符号学中的一些问题：图像符号中的场域与媒介》（"On Some Problems in the Semiotics of Visual Art: Field and Vehicle in Image Signs"）发表于 1969 年《符号学》（*Semiotica*）杂志的第一期。在这篇文章里，他描述了图绘语法的原理，考察了非绘画性元素（例如画框、画幅尺寸和空间位置）如何被用来制造和传达作品的含义。在《言辞与图画：论文本插图中的文字与

31 参见 Michael Camille, "'How New York Stole the Idea of Romanesque Art': Medieval, Modern and Postmodern in Meyer Schapiro," *The Oxford Art Journal* 17, no. 1 (1994): 66–67。

32 Meyer Schapiro, "From Mozarabic to Romanesque in Silos," *The Art Bulletin* 21, no. 4 (1939): 341–48; Meyer Schapiro, "The Image of the Disappearing Christ: The Ascension in English Art around the Year 1000," *Gazette des Beaux-Arts* 6th series, 23 (1943); Meyer Schapiro, "'Muscipula Diaboli': the Symbolism of the Mérode Altarpiece," *The Art Bulletin* 27, no. 3 (1945). 参见 John Williams, "Meyer Schapiro in Silos: Pursuing an Iconography of Style," *The Art Bulletin* 85, no. 3 (2003): 448。夏皮罗关于中世纪艺术的著作再版见 Meyer Schapiro, *Selected papers I: Romanesque Art* (London: Chatto and Windus, 1977); *Selected papers II: Late Antique, Early Christian, and Medieval Art* (London: Chatto and Windus, 1980)。

符号》(*Words and Pictures: On the Literal and Symbolic in the Illustration of a Text*, 1973）一书中，夏皮罗则使用圣经故事插图的情节来演示图像的媒材影响文本含义的各种方式，如对文本叙事的扩展、压缩、修改、具体化或概括。

理论转向及其先行者

1993 年,《十字路口的图像志》(*Iconography at the Crossroads*) 论文集的出现反映了图像志和图像学研究领域的转变。这本书包括了 3 年前普林斯顿基督教艺术索引中心主办的一次学术会议上发表的论文。其中有几篇文章代表了 1990 年代初学界对图像志学术传统的批判态度，当时后结构主义思潮倡导对艺术史研究的主流学术标准和规范进行重新评价，导致对学科的理论和方法论基础的自我批判。在《十字路口的图像志》的引言中，布伦丹·卡西迪（Brendan Cassidy）提出了对图像志的主要指控：图像志——特别是基于潘诺夫斯基传统的图像志——倾向于将图像志的解释等同于对母题背后原典的识别，从而将视觉艺术的功能降低为纯粹的说明。[33] 结果是，图像志研究有时变成了一种寻求深奥难解的文本作为解释基础的学术狩猎活动。按照学术路径，图像志研究便脱离了图像制作和接收的历史环境，同时忽视了视觉媒介的传播方式不同于口头文本的基本事实。[34]

后现代之前，有一些质疑图像志原理的先例。潘诺夫斯基本人深知运用"隐藏的象征"原则时过度解释的风险。早在 1945 年，鲁道

33 Brendan Cassidy, "Introduction: Iconography, Texts, and Audiences," in *Iconography at the Crossroads* (Princeton: Index of Christian Art, Department of Art and Archaeology, Princeton University, cop., 1993), 6–7.

34 Brendan Cassidy, "Introduction: Iconography, Texts, and Audiences," 3–15.

夫·贝利纳（Rudolf Berliner）就强烈呼吁人们要更多地了解"中世纪艺术的自由"，即中世纪艺术家的自由。也就是说，中世纪艺术家具有不拘泥于基督教教义的自由。[35]为了支持他的论点，贝利纳引用了一位西班牙主教的话，这位主教在1230年左右声称，既然宗教艺术的目的是唤起观众的内心的情感，那么必须赋予艺术家自由创作的权利，不受传统图稿和程式的限制，设计出独特的母题和发明新颖的观念，即使这些观念与母题并非忠实于字面之真。[36]对于贝利纳而言，面对这种关于教会艺术与教会学说之间关系的自由主义观点，人们必须放弃把图像看作原典去逐字逐句翻译的期待。

通过强调宗教艺术的主要功能在于引起观众的情感反应，同时认为语言推理与视觉交流之间不具有可比性，贝利纳可以被视为1980年代以来中世纪艺术史学界呼吁重新定位的先驱。[37]反图像志的另一位先驱是乔治·库布勒（George Kubler），他在《时间的形状》（The Shape of Time，1962）里把艺术定义为"物质文化"。库布勒从考古学和人类学的角度出发，根据内部时间表而不是外部编年史制定了一系列结构原则来描述形式序列的变化周期。以这样的观点来看，图像志和图像学所描述的经典性的演变太简单化：事物的丰富性被削减为基于原典的程式，整个研究领域近似于一个"按作品标题排列的文献主题索引"[38]。除此之外，约兰·贺美伦（Göran Hermerén）在其1969年出版的《视觉艺术中的再现与意义》（Representation and Meaning in the Visual Arts）一

35 Rudolf Berliner, "The Freedom of Medieval Art," *Gazette des Beaux-Arts* 6th series, 28 (1945): 263–88; Erwin Panofsky, *Early Netherlandish Painting: Its Origins and Character* (Cambridge, MA: Harvard University Press, 1953), 142–43.

36 Berliner, "The Freedom of Medieval Art," 278.

37 Ibid., 263–64.

38 George Kubler, *The Shape of Time: Remarks on the History of Things* (New Haven, CT, and London: Yale University Press, 1962), 127.

书中，对潘诺夫斯基意义上的图像志和图像学概念进行了严格的概念分析，揭示其程序中存在的许多概念上的含混与矛盾。

图像学和图像人类学

自后现代主义登场以来，艺术史学者和其他学科的学者一样，被迫把本学科的基本原理作为历史现象来进行反思。人们开始认识到，历史不是一件等待发现和解释的东西，而是学者对于过去的叙事与再叙事，这种认识为在中世纪图像志以及中世纪艺术史其他分支的研究领域中采取一系列新方法扫清了障碍。在《艺术史的终结？》（*Das Ende der Kunstgeschichte?*，1983；1987 年英译为 *The End of the History of Art?*）中，汉斯·贝尔廷（Hans Belting）总结了 1980 年代初艺术史面临的新情况，当时以传统方式进行的学术研究似乎注定要结束，而整个"艺术"这个范畴也已成为历史，并根据自身的法则不断演变。

为了更新艺术史学科处理实证研究的途径，贝尔廷提出了许多未来艺术史研究的可能领域，在这些领域中，艺术不再作为唯一的研究对象，不再成为艺术史叙事的焦点，艺术是社会和文化环境不可分割的组成部分。[39] 在他自己的艺术史研究中，贝尔廷贯彻了这种学术主张，主要关注所谓"艺术时代"（16—18 世纪）之前和之后的图像问题。在《中世纪的图像及其观众：早期受难绘画的形式与功能》（*Das Bild und sein Publikum im Mittelalter. Form und Funktion früher Bildtafeln der Passion*，1981；1990 年英译为 *The Image and Its Public in the Middle Ages: Form and Function of Early Paintings of the Passion*）和《相似与在场：艺

39 Hans Belting, *Das Ende der Kunstgeschichte?* (Munish: Deutscher Kunstverlag, 1984; 1st ed., 1983), 34–38. 由第二版翻译的英译本见 *The End of the History of Art?* trans. Christopher S. Wood (Chicago and London: University of Chicago Press, 1987)。

术时代之前的图像史》（*Bild und Kult. Eine Geschichte des Bildes vor dem Zeitalter der Kunst*，1990；1994 年英译为 *Likeness and Presence: A History of the Image before the Era of Art*）中，他从精神功能的角度分别检讨了中世纪早期与盛期作为祈祷仪式一部分的拉丁灵修图像和拜占庭圣像。

　　将贝尔廷论述灵修图像的方法与潘诺夫斯基在 1927 年发表的关于"忧患之子"主题的文章做比较是有启发性的。潘诺夫斯基的文章从类型史（*Typengeschichte*）的角度追溯"忧患之子"主题的谱系，对主题的前兆、变体及后来的修正进行整理和分类。此文预示了在几年后发明的三层意义模型中第二个层级图像志的识别理论。[40] 而在贝尔廷对"忧患之子"主题的研究中，视觉形式的多样性扮演了中心角色。在 1981 年出版的关于 13 世纪拜占庭和意大利基督受难画像的著作中，他将形式和功能一起作为书名，该书的第二章描述了该图像类型从拜占庭起源到拉丁西方接受的世系。然而重要的是，对于贝尔廷来说，形式的概念不仅涉及外观本身。他的分析论述的基础是形式与功能不可分割原则，即形式是象征的符号或发挥功能的手段，而不仅仅是其反映。[41] 一方面，死去的基督画像在不同教派里扮演的角色影响和改变了主题的呈现方式以及公众对其的接受；另一方面，公众不断变化的精神需求会导致对主题的修改。在这里，贝尔廷以公众不同的灵修需

40 潘诺夫斯基强调说，"忧患之子"（*Typengeschichte*）的轮廓暗示着形式和意义的概念以复杂的方式完全融合在一起。此外，他告诫在研究类型史的过程中，要防止图式主义的内在危险：建议始终将"x = a + b"方程的规律理解为受到未知数的限制——例如艺术家的个性。Erwin Panofsky, "'Imago Pietatis.' Ein Beitrag zur Typengeschichte des 'Schmerzenmanns' und der 'Maria Mediatrix'," in *Festschrift für Max J. Friedländer zum 60 Geburtstage* (Leipzig: Verlag von E.A. Seemann, 1927), 294–95.

41 Hans Belting, *Das Bild und sein Publikum im Mittelalter. Form und Funktion früher Bildtafeln der Passion* (Berlin: Gebr. Mann Verlag, 1981), 77. [英译本见 *The Image and Its Public in the Middle Ages: Form and Function of Early Paintings of the Passion*, trans. Mark Bartusis and Raymond Meyer (New Rochelle, NY: Aristide D. Caratzas, 1990)。]

求以及艺术家对"忧患之子"主题的表现形式做出相应调整来回应这些需求，来阐明这类图像的功能——作为其分析的基础，这种"功能模型"（das Funktionsmodell）事实上具有逆向因果论的特点。[42]

在《图像人类学：图像科学的诸方案》（*Bild-Anthropologie. Entwürfe für eine Bildwissenschaft*，2001；2010 年英译为 *An Anthropology of mages: Picture, Medium, Body*）中，贝尔廷致力于撰写一种图像史而不是艺术史，不再讨论特定类别图像信仰与灵修功能。在该书的开头，他直言"旧的图像学"亟须更新。[43] 但是，贝尔廷希望更新的图像学不是基于文本寻找作品含义的图像学（即潘诺夫斯基的图像学）。贝尔廷所指的图像学的根本目的是解决在本体论上图画是什么的问题，并从人类学的角度探讨人类如何使用图画来应对生与死最基本的状态。[44] 贝尔廷这个课题的核心基于以下洞见，即在文明之初，物理图像的出现源于人类召回消亡之物的渴望。像史前人类制作"死亡图像"（*Todesbilder*）是为了让逝去的死者重新具有形体一样，所有时代的图像的根本目的是使用象征的手段为不在场的某人或某物寻找一个替代物。[45] 因此，图像的固有性质可以定义为一种不在场的在场，换句话说，图像证明了一种不在场的存在。此外，图像不一定是纯粹的物理存在，而是通过观者与绘画媒介之间互动——贝尔廷称为传播与感知的双重行为——产生的一种非物质性的实体。[46] 在贝尔廷看来，图像和媒介在一个三重结

42 参见 Belting, *Das Bild und sein Publikum im Mittelalter. Form und Funktion früher Bildtafeln der Passion*, 278。

43 Hans Belting, *Bild-Anthropologie. Entwürfe für eine Bildwissenschaft* (Munich: Wilhelm Fink Verlag, 2001), 15. [英译本见 *An Anthropology of Images: Picture, Medium, Body* (Princeton, NJ, and Oxford: Princeton University Press, 2011)。]

44 Belting, *Bild-Anthropologie. Entwürfe für eine Bildwissenschaft*, 15.

45 由此得出结论，贝尔廷所说的"图像"仅指具象的绘画对象，抽象艺术品不包含在此概念中。参见 Belting, *Bild-Anthropologie. Entwürfe für eine Bildwissenschaft*, 33。

46 Belting, 《*Bild-Anthropologie. Entwürfe für eine Bildwissenschaft*, 54.

构中得到结合，而第三个元素是身体，身体同时也是媒介，因为图像需要一种媒介才能得到体现，这种媒介可以是带有记忆和视知觉的人体，也可以是人造物。

虽然贝尔廷在《图像人类学》中没有涉及中世纪艺术，但其图像即不在场事物的在场观念与中世纪关于圣像主要功能的思想很默契。圣像是将更高的、看不见的存在在场化。[47]同样，贝尔廷对物质和非物质图像之间区分的消解对应中世纪关于"内在"图像——如幻觉与梦境——重要性的理论。[48]最后，贝尔廷关于媒介重要性，以及人们对艺术作品物理表象的感知是超越自然的途径的论述，与中世纪神学上对物质性的理解非常一致，即物质性是物理形象本体论的本质特征。

贝尔廷的人类学转向的先兆是 1980 年代中期 W. J. T. 米切尔（W. J. T. Mitchell）在《图像学：形象、文本、意识形态》（*Iconology: Image, Text, Ideology*，1986）中对图像学的关注。米切尔将图像学定义为关于"逻各斯"（*logos*）的研究，即研究图像、图片或相似物中的思想观念，或关于它们的思想观念，也就是图片的表述以及关于图片的表述。[49]这本书的研究对象（如副标题所示）更多是文本而不是图像：它探讨的是关于艺术与语言的本体论地位的各种文本中图像作为一种概念的营造。这本书副标题的第三个关键词——意识形态——展现了米切尔对许多思想家关于语词和图像差异的论述背后动机的推断。他认

47 参见 Jean-Claude Schmitt, introduction to *Le corps des images. Essais sur la culture visuelle au Moyen Âge*, Le temps des images (Paris: Gallimard, 2002), 24, 26。中世纪的图像作为无形的现实的标志，使其存在而非代表。

48 参见 Schmitt, introduction, 26–27; Jean-Claude Schmitt, "L'iconographie des rêves," in *Le corps des images. Essais sur la culture visuelle au Moyen Âge*, Le temps des images (Paris: Gallimard, 2002), 297–321。

49 W. J. T. Mitchell, *Iconology: Image, Text, Ideology* (Chicago and London: University of Chicago Press, 1986), 1–2.

为图像之所以被严格隔离和规范，是为了约束其在政治、文化、社会，尤其是性别价值观方面的影响。针对西方哲学对意象的批判，米切尔提出图像学不是那种时代精神或类似的伞状结构下各种艺术和文化表征相互连接的宏大理论意义上的图像学，而是关于各种形式的、与纯审美艺术作品相对的、"不纯粹"图像的研究，这些"不纯粹"图像包括人类学家所研究的"前美学"文化里的法器、偶像和图腾。[50] 在其后来的著作《图像何求：形象的生命与爱》(*What Do Pictures Want? The Lives and Loves of Images*，2005）中，米切尔强调，现代人对物件、尤其是对图片持有神奇的兴趣，本质上是图腾崇拜和恋物癖，呼吁在潘诺夫斯基的"前图像学"之前，即所谓"前–前图像学"层次上进行分析与解释。这个层次上的研究关注观者与艺术作品初次相遇的一刹那两者之间的关系。[51]

在最近出版的《图像学的新视角：视觉研究与人类学》(*New Perspectives in Iconology: Visual Studies and Anthropology*，图像学系列丛书的第一本，由乌得勒支大学和鲁汶大学的图像学研究小组编辑）一书中，贝尔廷、米切尔和乔治·迪迪–于贝尔曼（Georges Didi-Huberman）被命名为"新图像学"之父，这种"新图像学"是将人类学和视觉研究融合到艺术研究中的一种构想。[52] 在中世纪与文艺复兴艺术领域，于贝尔曼是赞成人类学方法、亲瓦尔堡、反潘诺夫斯基的主要人物。于贝尔曼认为，

50 Mitchell, *Iconology: Image, Text, Ideology*, 157–58. 值得注意的是，米切尔并没有提及瓦尔堡，瓦尔堡的作品也没有出现在参考书目中。

51 W. J. T. Mitchell, *What Do Pictures Want? The Lives and Loves of Images* (Chicago and London: University of Chicago Press, 2005), 48–49.

52 Barbara Baert, Ann-Sophie Lehmann and Jenke Van den Akkerveken, "A Sign of Health: New Perspectives in Iconology," in *New Perspectives in Iconology: Visual Studies and Anthropology*, ed. Barbara Baert, Ann-Sophie Lehmann and Jenke Van den Akkerveken (Brussels: Academic and Scientific Publishers, 2011), 10.

潘诺夫斯基的图像学代表了一种新康德式的信仰，相信理性的意义和知识的确定性，这一信条把图像学确立为一门客观性的学科，与他所说的"非知识"正相反。于贝尔曼的"非知识"是一种悖论式的知觉，触及图像的隐秘层，超出了理性的限制。在探究图像的来世及其无穷无尽的意义转化与组合的过程中，于贝尔曼想要释放这门学科的"幽灵"。这些幽灵曾经被"幽灵之父"及天才创始人阿比·瓦尔堡召唤出来，[53]然而，自从潘诺夫斯基的图像志—图像学范式占据主导地位之后，这些幽灵就被彻底地驱除了。

于贝尔曼的大部分争论都是针对潘诺夫斯基和他的门徒们制造了文本和图像之间的对立，在这个对立体中，文本被视为图像的来源和解释之钥。于贝尔曼认为，瓦尔堡通过一种"间隔的图像学"的方法解决了这个对立，在这里，两种媒体之间的区别变成了一个通风口或渠道，意义可以从一方传递到另一方。[54]与潘诺夫斯基的"可见和可读的暴政"（即对可见图像的可读含义的解读）形成对比，于贝尔曼提出了可视物的含义。[55]在这里，可视物由作品中物理性的存在所构成，但不是描绘性的具象存在，而是一个色块，作品表面的颜料。

这种可视物的概念与中世纪灵修和神学冥想的传统直接相通。在对弗拉·安杰利科（Fra Angelico）的画作进行分析时，于贝尔曼阐述了安杰利科"天使报喜"描绘中可见物中的可视物如何通向不可见物、神

53 Didi-Huberman, *L'image survivante. Histoire de l'art et temps des fantômes selon Aby Warburg*, 436；英文翻译见 Didi-Huberman, *Devant l'image. Question posée aux fins d'une histoire de l'art* 的英译本前言：Georges Didi-Huberman, "Preface to the English Edition: The Exorcist," in *Confronting Images: Questioning the Ends of a Certain History of Art*, xx.

54 Didi-Huberman, *L'image survivante. Histoire de l'art et temps des fantômes selon Aby Warburg*, 501. 于贝尔曼还在更确切的意义上应用了"间隔的图像学"的概念，涉及框架、边框、壁龛、壁柱和适用于复合墙面的装饰等（Didi-Huberman, *L'image survivante. Histoire de l'art et temps des fantômes selon Aby Warburg*, 497–98）。

55 Didi-Huberman, *Devant l'image. Question posée aux fins d'une histoire de l'art*, 223.

性，发挥了一种释经的作用，一种中世纪神学意义上的预表，一种通过表达方式而不是可见物来表达的东西。归根结底，在切萨里·里帕之前的基督教图像中，象征的核心是道成肉身的观念：不可见通过可视物变为可见，就像逻各斯化为肉体。于贝尔曼认为，只有把基督教图像理解为神迹与征兆，才能充分理解基督教图像在人类学意义上的效能。[56]

1990 年代：符号意指与颠覆

从 1980 年代起，迈克尔·卡米尔极大地推动了研究重心从图像的视觉特性向图像在社会环境中行使的力量的转移。在他短暂但多产的生涯中，他的出版物，特别是关于中世纪不文雅图像的研究著作，持续对学术界产生巨大的影响。在《哥特式偶像：中世纪艺术中的意识形态与形象塑造》(*The Gothic Idol: Ideology and Image-Making in Medieval Art*，1989) 中，卡米尔的论点建立在这样一个假设之上：中世纪教会对偶像制造和偶像崇拜的指控，针对的是它们包含了各种外部的"他者"，如异教徒、犹太人和穆斯林，其根源在于教会内部对于图像及制像暧昧而混乱的态度。卡米尔用插图抄本和其他材料的大量示例筑解构主义的颠覆性策略，通过展示图像的互视性，来揭示它们如何动摇与改变与之相连的文本所传达的言辞信息。[57]

反向阅读，即揭示图像的潜在意义与文本之间相互矛盾而不是

56 Georges Didi-Huberman, *Fra Angelico: Dissemblance et figuration* (Paris: Flammarion, 1990) [英译本见 *Fra Angelico: Dissemblance and Figuration*, trans. Jane Marie Todd (Chicago and London: The University of Chicago Press, 1995)]; Didi-Huberman, *Devant l'image. Question posée aux fins d'une histoire de l'art*.

57 Michael Camille, *The Gothic Idol: Ideology and Image-Making in Medieval Art* (Cambridge, New York, and Melbourne: Cambridge University Press, 1989), xxvii. 卡米尔的标题 "哥特式偶像" 暗指 1958 年埃米尔·马勒英文版的《13 世纪的法兰西宗教艺术》(*L'art religieux du XIII^e siécle en France*, 1898)，题名为《哥特式图像》(*The Gothic Image*)。

相互补充的关系，是卡米尔另一部著作《边缘图像：中世纪艺术的边沿》(*Image on the Edge: The Margins of Medieval Art*，1992) 的一个指导原则，这里卡米尔从俄罗斯文学理论家米哈伊尔·巴赫金 (Mikhail Bakhtin) 那里得到启发，展示手稿边缘和建筑立面不太引人注目的位置上的滑稽、怪诞和或淫秽的图像，这些图像既可以理解为谐谑，也可以说符合作品主要部分传达的权威信息。[58] 另外，性和性别问题已经被牢固地纳入了中世纪艺术的研究中，这在很大程度上要归功于卡米尔。卡米尔个人的倾向是对身体或"肉体的"的各方面意义的研究，而马德琳·哈里森·卡维内斯 (Madeline Harrison Caviness) 从 1990 年代起就采取了明确的女权主义立场，有时，她的女权主义政治计划导致了明显的、也许是故意的、有倾向性的解释。[59]

上文提到的《十字路口的图像志》收录了卡米尔《嘴巴与意义：论中世纪艺术的反图像志》("Mouths and Meanings: Towards an Anti-Iconography of Medieval Art"，1993) 一文。在这篇文章中，卡米尔强烈反对用图像志方法解释艺术作品的意义，认为这是一种将作品作

58 参见 Mikehail Bakhtin, *Rabelais and His World*, trans. Helene Iswolsky (Cambridge, MA: MIT Press, 1968)，初版见 *Tvortjestvo Fransua Rable i narodnaja kultura srednevekovja i Renessansa* (Moscow: Izd. Chudož. Literatura, 1965)。

59 其中一个例子就是"男性对男性的话语"，卡维内斯通过"像女人一样阅读"的练习，发现了《法国女王让娜德弗的时祷书》(the book of hours of Jeanne d'Evreux) 的插图 [Madeline Harrison Caviness, "Anchoress, Abbess, and Queen: Donors and Patrons or Intercessors and Matrons?" in *The Cultural Patronage of Medieval Women*, ed. June Hall McCash (Athens and London: University of Georgia Press, 1996), 111–12; Lucy Freeman Sandler, "The Study of Marginal Imagery: Past, Present, and Future," *Studies in Iconography* 18 (1997): 31–33; Jean Wirth, "Les marges à drôleries des manuscrits gothiques: problems de méthode," in *History and Images: Toward a New Iconology*, ed. Axel Bolvig and Phillip Lindley, Medieval Texts and Cultures of Northern Europe (Turnhout: Brepols, 2003): 292–93]。卡维内斯本人将这种方法定义为在后现代理论与历史之间产生张力的一种方式，从而产生新的真理并揭示潜在的意识形态结构 [Madeline Harrison Caviness, "The Feminist Project: Pressuring the Medieval Object," *Frauen Kunst Wissenschaft* 24 (1997): 14–15]。

为线性序列的符号的"阅读"行为。然而，他的手法也具有坚实的符号学基础，这明显地表现在他通过对图像的视觉构成方式的分析，触发主要是意识形态内容的意义话语链。施塔尔·辛丁－拉森（Staale Sinding-Larsen）在其《图像志与仪式：分析视角的研究》（*Iconography and Ritual: A Study of Analytical Perspectives*，1984）中强调指出，对中世纪教堂图像的任何解释的基础都必须是把仪轨和图像志理解为相互映射的再现性符号学系统，根据教会法规中的统一性原则，图像志的主要参照系是弥撒与日课仪轨。布丽吉特·比特纳（Brigitte Buettne）的《薄伽丘的牧师和名媛：一部插图抄本中的意义系统》（*Boccaccio's "De cleres et nobles femmes": Systems of Signification in an Illuminated Manuscript*，1996）是一个令人信服的范例，说明了符号学知识的原则可以被用来研究 15 世纪早期一部插图抄本中多层意义和视觉传达的架构。

中世纪艺术品意义的最新研究

目前对中世纪艺术意义的研究已经超出了图像志和图像学的传统疆界，可以伊丽莎白·西尔斯（Elizabeth Sears）和西尔玛·K. 托马斯（Thelma K. Thomas）合编的论文选集《阅读中世纪图像》（*Reading Medieval Images*，2002）和赫伯特·凯斯勒撰写的《观看中世纪艺术》（*Seeing Medieval Art*，2004）为例。选集中的文章是一系列个案研究的汇总，旨在通过案例来说明阅读图像是一种分析实践（编辑将其定义为"为了重构物品制作与观看环境，一个分析形式与内容之间互动的过程"）[60]。全书分为如下几章："中世纪符号理论""视觉修辞""观众""绘

60 Elizabeth Sears, "'Reading' Images," in *Reading Medieval Images: The Art Historian and the Object*, ed. Elizabeth Sears and Thelma K. Thomas (Ann Arbor, MI: University of Michigan Press, 2002), 2.

画范式"，以及"叙事"，每一章以一个简介开始，介绍本章论文的概念框架。论文的范围包括相当传统的图像志分析，以及基于媒介、物质、风格特征和空间秩序、手势和身体语言等特征的解释。大多数论文的共同特点是努力将阅读建立在制作作品和观看的更广泛的环境背景下。

与《阅读中世纪图像》不同，《观看中世纪艺术》在书名中保留了艺术一词。这是一本中世纪艺术研究领域过去十五年发展的综述。[61] 凯斯勒明确表示，此书不涉及传统图像志和搜寻原典，而关注（观念性的和具体的）可视物在中世纪是如何被概念化、操作和感知等与当代理论相关的一些问题。[62] 在他自己的学术研究中，凯斯勒专注于探索中世纪早期人们如何充分利用视觉手段增强图像表达概念内涵与外延的能力，来阐明基督教的中心教义。[63]

在《观看中世纪艺术》的引言里，凯斯勒指出，艺术史以外的学者，如历史学家、文学史学家和神学家，对"可视物"在中世纪文化中的作用越来越感兴趣。[64] 历史学家让－克洛德·施密特（Jean-Claude Schmitt）在他的论文集《图像的主体》（*Le corps des images*，2002）中称自己为"图像史学家"（historien des image），并用书的副标题"中世纪视觉文化随笔"（*Essais sur la culture visuelle au Moyen Âge*）对此进行强调。像贝尔廷一样，施密特在探索中世纪视觉文化的各个方面时，谈论的是图像而不是艺术。施密特的研究方法源于中世纪关于图像的

61《观看中世纪艺术》（*Seeing Medieval Art*）是凯斯勒 1988 年的文章《关于中世纪艺术史的现状》〔Herbert Kessler, "On the State of Medieval Art History," *The Art Bulletin* 70, no. 2 (1988): 166–87〕的续集。

62 Herbert Kessler, *Seeing Medieval Art*, Rethinking the Middle Ages 1 (Peterborough, ON: Broadview Press, 2004), 14.

63 Herbert Kessler, *Spiritual Seeing: Picturing God's Invisibility in Medieval Art*, The Middle Ages Series (Philadelphia: University of Pennsylvania Press, 2000).

64 Kessler, *Seeing Medieval Art*, 14.

概念，即形象，他把它看成一种最根本的人类学概念：上帝以他自己的形象创造了人——*ad imaginem et similitudinem nostram*（创世记 1：27），因此 *imago* 这个词代表了上帝与人之间的关系，而上帝与世界之间的关系为 *Imago mundi*，它反映了上帝的绝对力量。

作为历史学家，施密特并不觉得必须与（不是他自己的）学术传统进行斗争，他对从教皇格里高利（Gregory the Great）起不同教派和灵修图像的分析几乎完全摆脱了汉斯·贝尔廷和迈克尔·卡米尔那种对艺术史和图像志进行的争论。此外，施密特倾向于认为中世纪图像的美学元素具有潜在重要性，因此在一定程度上承认其艺术价值。他认为研究者在处理图像材料时需要考虑其视觉形式（如空间安排、韵律和构图）——这让人想起了迈耶·夏皮罗对"图像符号"中非再现性元素交流潜力的研究。[65]

关于中世纪图像志研究的最新成果可以施密特的同事热罗姆·巴舍（Jérôme Baschet）最近出版的《中世纪的图像志》（*L'iconographie médiévale*，2008）[66] 为代表。为了使图像志重新成为一种学术实践，巴舍提倡一种"超图像志"（或一种"元图像志"），目的是把各个单一图像——用巴舍的术语来说，是一个图像—物件（image-object）——的意义编织成一个特定情境中的意义网络，在此，这些图像具有的宗教和社会催化剂效果能被激活。[67] 这种意义网络需要由一种"关联图像

65 Meyer Schapiro, "On Some Problems in the Semiotics of Visual Art: Field and Vehicle in Image-Signs," *Semiotica* 1, no. 3 (1969): 223–42; Schmitt, "L'historien et les images," 43–50, 51, 53.

66 热罗姆·巴舍隶属在巴黎社会科学高级研究学院（EHES）的中世纪西方历史人类学研究小组（Groupe d'anthropologie historique de l'Occident médiéval），该小组由让－克洛德·施密特领导。

67 Jérôme Baschet, *L'iconographie médiévale* (Paris: Gallimard, 2008), 19–21, 195 and chapter 4；关于"图像—物件"（image-object），参见 Baschet, *L'iconographie médiévale*, 33–39。这个术语用来强调形象不能脱离其载体的物质方面，也不能脱离其作为媒介的功能，在特定的地方和特定的情况下运作，是由它与社会环境和超自然的动态关系所定义的。

志"来进行研究，而这种"关联图像志"关注各种形式与意义的交汇点，以及产生与传达意义相似性与差异性的各种群组。[68]

将其理论付诸实施时，巴舍以结构主义的方式探寻各种形式和（在视觉意义上）语义[69]图式，这些模式或者被解读为单件作品中不同的特征，或者被用来对某个主题在一系列（在理想情况下，全部）作品中出现的情形进行分类。在此书的最后一部分系列个案研究中，巴舍对于作品意义的阐释更多地依赖《圣经》和经解，至于将图像放进其他象征系统的网络——文字、语言、手势、音乐等——来阐述，实际上只是一个选项，而不是必须的。

中世纪图像志与图像学领域最新的著作是科拉姆·霍里哈恩（Colum Hourihane）编辑的《劳特利奇中世纪图像志指南》（*The Routledge Companion to Medieval Iconography*，2017；下文简称《指南》），在写作本文时，此书即将出版。《指南》旨在为中世纪艺术研究图像志的含义及其在当下的含义，提供一个全景式的概论。此书主要由两部分组成，一部分是自文艺复兴时期以来"伟大的图像志学者"（最近一位是迈克尔·卡米尔）的传记，另一部分是中世纪艺术各类重要主题与母题的一系列研究论文，这些主题包括研究基础深厚的宗教和仪轨图像学、政治权力图像学、中世纪艺术中的性别和性，也包括新近发展出来的研究兴趣，如科学图像、"他者"问题以及关于动物和怪兽的研究。用霍里哈恩的话来说，这些论文一方面表现了"中世纪艺术领域的图像志研究的健康状态"，同时也展示了过去半个世纪中方法论发生的巨大变化。

68 Baschet, *L'iconographie médiévale*, 227–28.

69 Ibid., 164–65。

书

评

切萨雷·里帕的拟人形象及其首个英文版
——兼《里帕图像手册》书介

黄燕

在现代学者眼中，意大利人切萨雷·里帕（Cesare Ripa）16世纪末出版的《图像学》（*Iconologia*）是西方人文主义的寓意图像志体系建立的关键性作品。尽管在它之前，将文字和图像结合起来的各种"画谜"（painted enigma）式图谱手册已经层出不穷，但当时的人们似乎不满足于徽铭（impresaes）、徽征（devices）、徽志（emblems）设计中过于隐晦的玄秘符号及其精英式游戏属性，渴望一种有别于传统徽志书（emblem books）的寓意（allegory）图像手册，能够将古典艺术中的文学传统和视觉传统（古代神祇、拟人化形象、象形文字、符号和徽志等）结合为一，以帮助艺术家再现抽象观念（道德、哲学、科学观念）以及其他象征化的观念，使艺术能够表现复杂的思想。[1]

里帕所再现的抽象观念以人类形态为载体，并配合罗马教廷"反教改运动"（Counter-Reformation）需求，以纯正的基督徒道德将众多"拟人化形象的相貌和属像进行标准化统一"。[2]出版后至少两个世纪中，他的《图像学》不断增补、再版，各种插图译本风行欧洲大陆，为视觉艺术领域提供了实用性帮助（也正是受益于这部"带有插图的寓言词典"在17至18世纪的巨大影响力，现代学者才能"辨认出某些穿着高贵的概念的化身"，译解古典艺术作品中大量寓意化阐述[3]）。

但象征寓意对视觉艺术的帮助有多大，艺术挣脱文本束缚的"自由意志"就有多强烈。此外，伴随欧洲启蒙运动到来的理性思潮，对旧有人文主义传统发起了一轮又一轮冲击。古老的图像志体系也在18世纪

1 Jan Białostocki, "Iconography," in *Dictionary of the History of Ideas: Studies of Selected Pivotal Ideas*, ed. Philip Paul Wiener, vol. II (New York: Charles Scribner's Sons, 1973), 524–41.

2 "Iconographic handbook: *(iii)Personification*," in *The Grove Dictionary of Art*, ed. Jane Turner (New York: Grove Dictionaries, 1996), 15: 83.

3 Émile Mâle, *L'Art religieux après le Concile de Trente* (Paris: Librairie Armand Colin, 1932); 删节版中译见埃米尔·马勒，《特林特议会的宗教艺术》，载《图像学：12世纪到18世纪的宗教艺术》，梅娜芳译，杭州：中国美术学院出版社，2008年，第173—175页。

下半叶开始瓦解，包括里帕《图像学》在内的徽志书传统日渐式微。

1709 年，这本《图像学》在伦敦出版之时，对里帕最猛烈的攻击尚未到来，寓意群像在欧洲艺术中的"高光时刻"也未黯淡。尽管相比 17 世纪中叶就十分流行的两个外语版本（法语版和荷兰语版），这个英文版里帕显得过于粗疏草率。但因其"第一个正式出版的英语译本"的特殊身份，它在里帕研究中的价值难以忽视。此外，对于每个希望进入里帕的寓意王国，一探其"拟人形象"究竟的人而言，这个有着 326 帧配图和简短说明的版本，无疑是拾阶而入的一个轻松起点。

I

佩鲁贾人切萨雷·里帕——后人眼中的圣毛里齐奥和拉扎罗骑士（ *Cavaliere de' Santi Mauritio et Lazaro* ）、一位著述行文处处流露基督徒绅士品位的文艺复兴式学者——有着现代学者穷竭档案文献也难于钩沉的寒微出身，[4] 却成功交付了一项整理、汇编近千个拟人化"形象"的人文领域"大工程"，[5] 对欧洲寓意艺术的贡献难以估量——这绝非仅仅以"幸运"或"偶然"可以解释。

年轻时进入枢机主教安东尼奥·马利亚·萨尔维亚蒂（Cardinal Antonio Maria Salviati，1537—1602）家中任职"切肉侍者"（ *Trinciante* ）[6]，

4 里帕生卒时间，从厄纳·曼多夫斯基（Erna Mandowsky）开始，已有多位学者辩难循迹。考证 18 世纪切萨雷·奥兰迪（Cesare Orlandi）等人对里帕生平信息的说法，目前学界将其生卒时间确定为约 1555—1622。参见 Erna Mandowsky, *Untersuchungen zur Iconologie des C. Ripa* (Hamburg: Proctor, 1934); Chiara Stefani, "Cesare Ripa New Biographical Evidence," *Journal of the Warburg and Courtauld Institutes* 53 (1990): 307–12.

5 1593 年罗马版，即里帕《图像学》初版，推出了 354 个拟人形象的主题（subjects），共计 699 个条目（entries）。1603 年罗马版的条目总数已增至 1085 个之多。至 18 世纪，条目几乎一直维持扩增趋势。

6 关于这一礼仪性工作的具体情况，参见 Vincenzo Cervio, *Il Trinciante* (Venice, 1581).

是里帕完成著述的首要条件。这一机缘使他本人及其《图像学》能够在多个层面获得"资源"支持：主教家中的藏书、主教与教廷的各种关系网络等，不一而足。[7] 但获得"外力"助推只是事情的一面，"内因"或许更值得重视：他加入意大利各地多所"学会"（Academies）及人文圈子的经历，[8] 他秉持着纯正的基督徒道德取向和勤谨务实的做事态度。[9] 加上当时的整体文化氛围，即包括里帕在内的人文主义者们共同抱持的对古代知识学问的探求热情，对古典文化传统的崇敬追慕，或许才是一系列拟人化人物形象被创作出来的真正内在动力，也是里帕及其"*invenzione*"（发明之物）在随后的两个世纪中广受欢迎的关键所在。

这是一部意在"服务于当时的诗人、布道者、演说家、艺术家甚至舞台设计者们"的"拟人形象"（personifications）手册，几乎所有意大利版本的扉页（titlepage）上里帕和他的出版商都如是申明，但作者在书中从未使用过"personifications"这个词来指称其"发明之物"——他用的是"*imagini*"（形象）[10]。现代人想要准确把握这一术语

7 教廷"萨尔维亚蒂档案"（Salviati Archive）包含有"图书室书目详单"（The library inventory），显示出部分图书资料与《图像学》高度相关。人际资源方面，教宗克雷芒八世（Clement VIII，1536—1605，1592—1605 年在任）的外甥钦奇奥·阿尔多布兰迪尼（Cinzio Aldobrandini，1551—1610）提供了"实质性"帮助［他向教廷为里帕申请出版"特许令"（*privilegio*）和骑士头衔］。此外，也有大量文献证据表明里帕的"拟人形象"创作得到了众多人文主义者的"创意"支持，如富尔维奥·马里奥泰利（Fulvio Mariottelli，1559—1639）、普罗斯佩罗·波迪亚尼（Prospero Podiani，1535—1615）、富尔维奥·奥尔西尼（Fulvio Orsini，1529—1600）及其 1625 版合作者乔万尼·扎拉蒂诺·卡斯蒂利尼（Giovanni Zaratino Castellini，1570—1641）等。

8 曼多夫斯基在她的学位论文中，确立了里帕与佩鲁贾"愚人学会"（*Accademia degli Insensati*）、锡耶纳"困惑学会"（*Accademia degli Intronati*）的联系，找到了他在锡耶纳"爱知学会"（*Accademia dei Filomati*）留下的记录。参见 Mandowsky, *Untersuchungen zur Iconologie des C. Ripa.*

9 里帕的学识教养与道德信仰可以借由《图像学》窥见一斑，他是否具备高水平"切肉侍者"的技巧尚未见载，但从他能够在主教去世后继续留任，服侍其继承人洛伦佐·萨尔维亚蒂（Lorenzo Salviati）侯爵，后又进入枢机主教蒙泰尔帕罗的宅邸从事同样的职务也不难推断。

10 "*imagini*"系意大利语"*immagine*"的复数形式。该词条的释义之一，即"存在于记忆，或想象、愿景中的结构形态的具象化实现。是寓意的，或象征义或隐喻性的术语的转化形态"（见 *Dizionario della Lingua Italiana*. © 2012, Le Monnier）。因此里帕的"*imagini*"并不能完全与英文"images"的语意对接，无论以"形象""意象""影像"还是"图像"来转译都颇难尽意。

所指向的那个视觉语境，则不能脱离当时人文主义者所承续的古典传统文化体系。里帕坦言书中"形象"皆"*cavate dall'antichità*"（撷取自古代）[11]——古代埃及人、希腊人、罗马人的古迹古物上的图像或形象，但他未曾言明的是，其"创作"中真正依托的古典遗产是助记术传统、拟人化传统、寓意和象征体系下衍生的徽志书传统。

*

认知与思考都不可能离开影像（imagines）而存在。[12]

亚里士多德有关"记忆"的"认识论"基于他对"心灵"和感官知觉的思考：没有（精神）影像，（灵魂）就无法思想。[13] 而要想记起那些"不在场的事物"以及"内在的精神影像"，亚里士多德建议我们借助其与相似物——记忆的辅助工具——的关系来加以考察。[14]

记忆的辅助手段，即古代演说家"*ars memoriae*"（记忆术）训练的核心是：为"不在场的事物"，包括抽象的概念，赋予有形实体（bodily shape）的形象（figure），投射于心灵（mind）中，使之成为"令人印象深刻、引人瞩目、清晰明确的象征符号（symbols）"，[15] 成为可供思考的精神性意象（imagery）。托伪西塞罗（Cicero）的修辞学拉丁文本《致赫伦尼》（*Rhetorica ad Herennium*）中写道：

我们必须以某种方式来建构图像（形象），使它们长久铭刻于

11 见图 1 所示，1593 年及 1603 年罗马版卷首标题页。

12 Aristotle, *De memoria et reminiscentia*, Book I.

13 Aristotle, *De anima*, Book III, chap. 7, par. 431b.

14 Aristotle, *De memoria et reminiscentia*, Book I, par. 450a ff.

15 Cicero, *De oratore*, Book II, part 87, par. 358.

心。当我们能够尽可能多地将它们与我们所知事物建立起联系，这一点就能实现了。暗哑或含糊的（形象）不行，需要赋予其惊魂动魄之美，或难以名状之丑，才能使之生动鲜活。我们必须用诸如花环或紫色长袍之类的东西妆点这些形象，使它们之间的关联性明确无疑。要不然，我们就把它们扭曲变形，画得血腥残暴，或者以灰泥或白垩覆盖，总之使它们尽可能地令人难忘。最后，我们应该再给它们一些荒唐可笑的属像之物——这同样是为了将它们记得更清楚。[16]

上述暗合亚里士多德"记忆"理论的观点被西塞罗、昆体良（Marcus Fabius Quintilianus）等学者纳入其修辞学体系。[17]助记术与拟人化的联系由此建立。

为无生命（或不在场）的事物——自然现象或抽象概念——赋予具备人格化特征的有形实体，或对语言的隐喻做字面解释，使一个修辞格（figures of speech）同时可以被看成一个介于"神明或抽象概念朦胧地带的形象"，这种思维意向（disposition），最终衍化成一种既生动又富于活力的文化程式，作为心灵的潜在工具，借由传统延续下来。[18]在修辞学家[19]和古典作家[20]的共同努力下，拟人形象——拟人化

16 *Rhetorica ad C.Herennium*, Book III, chap. 22, par. 37; Quintilian, *Institutio oratoria*, Book XI, chap. 2.

17 Cicero, *De oratore*; Quintilian, *Inst. orat.*

18 E.H. Gombrich, "Personification," in *Classical Influences on European Culture, A.D.500–1500*, ed. R.R. Bolgar (New York: Cambridge University Press, 1971), 247–57.

19 西塞罗《论演说家》（Cicero, *De Oratore*, Book III, part liii, par. 205）和昆体良《演说术原理》（Quintillian, *Inst. Orat.* Book VI, chap. i, 25）都将"拟人化"手法描述为"虚构人物引入演讲中"。公元 3 世纪下半叶的拉丁文法家阿奎拉·罗曼努斯（Aquila Romanus）也在其《论表达与演说的形式》（*De Figuris Sententiarum et Elocutionis*）中明确提到了"拟人化"与"人物虚构"的关系。

20 中世纪文学中的拟人化与人格隐喻，以及拟人形象与古典神话的联系，相关研究参见 C. S. Lewis, "Allegory," in *Allegory of Love: A Study in Medieval Tradition* (Oxford: The Clarendon Press, 1936); Ernst Robert Curtius, *European Literature and the Latin Middle Ages*, trans. Willard R. Trask (New York: Pantheon Books, 1953), 131–33。

（personify）习惯的产物——开始与古代诸神建立起亲缘关系（有些甚至彻底与神明同化）。因为它与古代神话愈加紧密的联系，中世纪将古典神话用作道德寓意的传统，便将之吸收纳入其寓意与象征表达体系。最终"她们"在里帕的书中实现了从年龄性别、相貌衣着到属像（attributes）寓意的标准化统一。

就"寓意"（allegory）与"象征"（symbol）这两个术语指涉的范畴而言，"象征"几乎是一切文化中都存在的一种现象，会与不同的理念（ideas）结合起来。若脱离上下文情境，象征要么可以理解，要么难以阐释。[21] 而"寓意"在本质上是西方艺术（美术、文学、修辞等）的一项主要特征，是基于概念和再现之间的一种惯例性的认可关系，用以表达艺术作品的理念。[22] 寓意包含了拟人形象与（或）象征符号的组合，[23] 换言之，拟人形象是寓意化表达的形式之一。[24] 这个定义与里帕从"助忆式修辞概念"（mnemonic-rhetorical concepts）中得来的"imagini"（形象）一词完全契合，因为他在构想其拟人形象时从未单纯地将之视作象征符号，而是以各种属像、伴侣动物等符号化象征物，为其"imagini"进行"标准化"组合拼装。

21 Rudolf Wittkower, "Interpretation of Visual Symbols," in *Allegory and the Migration of Symbols* (London: Thames and Hudson, 1977), 173–87.

22 "Allegory," in *The Grove Dictionary of Art*, ed. Jane Turner, (New York: Grove Dictionaries, 1996), 1:651.

23 Erwin Panofsky, *Studies in iconology*, (New York: Oxford University Press, 1939)。中译见潘诺夫斯基，《导论》，载《图像学研究：文艺复兴时期艺术的人文主题》，戚印平、范景中译，上海：上海三联书店，2011 年，第 4 页，脚注 1。另：潘诺夫斯基的阐释被认为是"能见到的几乎最佳的'寓意'释义"。见 Göran Hermerén, *Representation and Meaning in the Visual Arts: A Study in the Methodology of Iconography and Iconology* (Lund: Berlingska Boktryckeriet, 1969), 116–17。

24 多数情况下，"拟人形象"与"寓意人物 / 形象"（allegorical character/ allegorical figure）指涉的对象是一回事，也常见有学者［如马里奥·普拉茨（Mario Praz）等］用"allegories"指称里帕"拟人形象"的情况。

*

　　里帕《图像学》问世之前，文艺复兴时期的寓意式艺术其实不乏视觉象征资源，无论是文学性的还是图像性的：前人图解过的宗教文本和古典著作，以及伴随印刷术发展大量涌现的古物（纪念章、钱币）图册、诸神图谱、中世纪动物志、埃及人的象形符号手册等。形形色色的图集和图像志文本是欧洲艺术家创作寓意作品时的参考来源，当然也是里帕借鉴的重要资源。[25]

　　将这些良莠参差的图像志资源有效整合为一种文学体例，以满足文艺复兴时期人文主义者品位的是 16 世纪米兰法学家安德烈亚·阿尔恰托（Andrea Alciato，1492—1550）。在写给书商卡尔维（Francesco Giulio Calvi）的信中，他提及自己"将一本警言诗小书命名为 Emblemata，是单独描述了一些来自历史、自然或象征优雅的警言隽语"[26]。如其所言，受古典文学中 "epigramma"（"警言诗"）体例启发的《徽志集》（Emblematum liber, Augsburg: Heinrich Steiner，1531）每个"主题"都可以追溯源流。完整的"徽志"包含主题性箴言、图画式再现和警言式阐释，三部分缺一

25 里帕引用的资源：神话手册大致有 Giovanni Boccaccio, *Genealogie deorum gentilium* (Venice, 1472)；Natale Conti, *Mythologiae* (Venice, 1567) 等；中世纪动物志类有《博物学者》（*Physiologus*）、《动物寓言》（*Bestiarius*），以及康拉德·格斯纳（Conrad Gesner，1516–1565）的五卷本《动物志》[Conrad Gesner, *Historia Animalium* (Zurich, 1551–1558)]。流行的徽志书类借鉴更多，有阿尔恰托《徽志集》[Andrea Alciato, *Emblematum liber* (Augsburg, 1531)]，温琴佐·卡尔塔里《古代众神图像志》[Vincenzo Cartari, *Le imagini de i Dei de gli antichi* (Venice, 1556)]，以及皮耶罗·瓦莱里亚诺《象形文字》[Pierio Valeriano, *Ieroglifici* (Basel, 1556)] 等。

26 Peter M. Daly, et al., *Andreas Alciatus: Index Emblematicus* (Toronto,1985), 1:XX: "*libellum composui epigrammaton, cui tituli feci Emblemata: singulis enim epigrammatibus aliquid describo, quod ex historia, vel ex rebus naturalibus aliquid elegans significet.*"

不可。[27]

　　无论何人想要合理地制作一个象征符号或徽志，都必须首先注意到这些东西：灵魂与身体之间存在一个恰当的比例（通过"灵魂"，我指的是用一两个词，或寥寥数语表达出来的箴言；术语"身体"，意即对应的图像本身）。[28]

　　身体是灵魂的有形载体。一个"徽志"的图画（*pictura*）部分——"身体"，可以鲜明地再现警言短诗的"主题"——"灵魂"，最终由"恰当的比例"来实现完美的徽志设计，升华或拓展"主题"的精义本质。法国学者克劳德·米格诺（Claude Mignault，约1536—1606）借此寓指，阐明了徽志书体例中图像与文本的关系本质。

　　《图像学》虽然在编排上采用了新颖的词典索引形式，但里帕呈现"主题"的方式仍未脱离徽志书体例：对"主题"人物进行艺格敷词式的文学描述——"形象"再现（1603版以后配以木刻插图，强化了"图像"再现）；对"主题"方案的方方面面，引经据典给出道德寓意阐释。

　　既然《徽志集》是里帕频繁引用的资源之一，他自然深谙阿尔恰托将积淀悠久且传播广泛的知识传统汇集整理、萃取重构、焕然出

27 意即：由一行简短的（往往是经典的）"*motto*"（箴言）或"*lemma, inscriptio*"（主题、题铭），一幅"*pictura*"（图画式再现）或"*icon*"（图像），一首解释其中图文关联性的"*epigramma*"（警言诗）三个部分组成。

28 Adrea Alcatio, *Emblemata cum Commentariis Claudii Minois, et notis Laurentii Pignorii* (Padua: Petrus Paulus Tozzius. 1621), LXI: "*Ars quedam inueniendorum & excogitan dorum symbolorum: ..., qui symbolum aliquod vel schema commode volet effingere, spectanda haec primum proponuntur, vt iusta sit animi & corporis analogia (per animum, sententiam vno, altero, vel certe paucis comprehensam verbis intelligo: nomine corporis, sybolum ipsum designari placet.)*"

新的创作意图。[29] 有别于一般性知识内容的图解，"*emblema sapientum duntaxat*"（徽志仅为智者而在）[30]，它是一种启智或（道德）教谕的交流成果。以此为标尺，里帕精心剔除寓意资源中残留的异教内容，最终"重组"出的拟人形象就其本质来说更切近徽志（emblem），而非道德教谕"缺席"的寓意（allegory）。

里帕的拟人形象手册尽管在视觉呈现的方式上与普通的徽志类图书有所区别，但在当时看来，它们图文互释的"本质"和道德性"内核"却并无不同。1709 年的英文版以"道德寓意徽志集"（*Moral Emblems*）为副标题解释意大利文原书名"*Iconologia*"，虽然不乏时人在徽志徽铭之类术语的使用上宽松随意，但也适足表明里帕《图像学》与徽志书传统的潜在关联。

<center>*</center>

1593 年，首部《图像学》在罗马出版，正文内容仅有 301 页，出现了 354 个拟人形象主题（subjects）共计 699 个条目（entries）。其组织方式，有时是将"四季""五感""四体液"（four humors）之类的条目归集一个主题下；有时是为某个寓意或概念主题，设计出ABC 排序的选项方案。每个条目都由一个固定不变的段落构成（后来的版本中常常分割为若干小段落），对构成一个拟人形象的样貌特征等特定内容依次描述与阐释。或许是因为没有插图，这个四开本并未引起关注。在接下来的十年中，里帕为他的拟人形象手册不断收集

29 James F. O'Gorman, "More about Velázquez and Alciati," *Zeitschrift für Kunstgeschichte* 28, H. 3 (1965): 225–28.

30 Andrea Alciati, *Emblemata* (Antwerp: Christopher Plantin, 1573), 30.

资料和修改建议，使大幅扩充后的 1603 版，[31] 以其图文并茂的排版形式和便利的目录索引，受到艺术家群体和出版商的欢迎。虽然里帕本人对 1603 版评价不佳，[32] 但《图像学》的影响力却正是从这个不尽如意的插图本开始。恰如厄纳·曼多夫斯基（Erna Mandowsky）所言，1603 版后接踵而至的再版都是里帕大获成功的证据，它们无一例外全都配有插图。[33]

现代学者在研究中最为倚重的几个版本都是里帕生前参与增补修订的版本，除了 1593 年的初版（*Iconologia*, Rome: G. Gigliotti, 1593）和首部配有插图的 1603 年版（*Iconologia*, Rome: L. Favius, 1603），还有 1611 年的帕多瓦版（*Iconologia*, Padua: P. P. Tozzi，1611）、1613 年的锡耶纳版（*Iconologia*, Siena: Florrimi, 1613）、1618 年的帕多瓦版《新图像学》（*Nova Iconologia*, Padua: P. P. Tozzi，1618），以及学者乔万尼·扎拉蒂诺·卡斯蒂利尼（Giovanni Zaratino Castellini，1570—1641）深度参与的 1625 版（*Della novissima Iconologia*, Padua: P. P. Tozzi，1625）。这其中帕多瓦出版商保罗·托奇（Pietro Paolo Tozzi）

31 学者在研究中常视 1603 版为第一个"正式"版本。因为里帕修订了首版中的一些错误，而且增加了 70 个全新的主题，并在 1593 版原有的主题里面又添加百十余条目，这样就使得 1603 版的寓意形象条目总数增至 1085 个之多（较 1593 版多出三分之一）。但更为重要的变化是添加了 152 幅插图，据 1630 年帕多瓦版出版商多纳托·帕斯利（Donato Pasquari）在卷首《致读者》中的说法，"1603 年罗马版中大部分插图由著名画家阿尔皮诺骑士（Cavaliere D'Arpino）设计"，即朱塞佩·切萨里（Giuseppe Cesari，1568—1640），但现代学者的研究则倾向于插图设计者为乔万尼·盖拉（Giovanni Guerra，1544—1618）。参见 Stefano Pierguidi, "Giovanni Guerra and the Illustrations to Ripa's *Iconologia*," *Journal of the Warburg and Courtauld Institutes* 61 (1998): 158–75。

32 里帕本人对 1603 版插图中出现的多处明显的文本误读与疏漏大为不满［譬如"秘行"（Stealth）被遗漏了脚上的翅膀，"欢愉"（Pleasure）穿上了衣服］，以致在随后的版本中将书中错误一一列出，并极力建议读者忽略那些偏离了他文本内容的插图。参见 Elizabeth McGrath, "Personifying Ideals," *Art History* 6, no. 3 (1983): 363–68。

33 Erna Mandowsky, Introduction to *Iconologia*, by Cesare Ripa (Hildesheim, New York: Georg Olms, 1970). Re-Print of Cesare Ripa, *Iconologia* (Roma: L. Favius, 1603).

的贡献值得一提。除了增配插图，[34] 托奇极为重要的创新之举，就是从
1611 年首次合作开始便悉心为《图像学》整理出数十页分类"*Tavola*"
（目录列表）。[35] 新版本让里帕十分满意，[36] 不仅因为之前罗马版中的错
误得到修订，而且托奇所拓展和完善的索引功能，更符合里帕为《图
像学》所设想的"功用"：以其精心装配组合的拟人形象，为使用者提
供一套针对寓意和象征系统的清晰简明的编码。这种便于查阅的分类
"目录"索引形式，在此后的《图像学》版本中，或多或少被编辑者和
出版商保留下来。

然而，意大利语里帕版本的这种"经典结构"，并没有成为其他语
种翻译、翻刻或重绘、重编《图像学》时依循的出版范式。

II

里帕耗费半生心力编写的《图像学》，尽管源出徽志书传统，但
与市面上那些求新逐异的徽志汇编和图谱绝不相同。因为里帕严肃的
道德信仰和创作动机决定了他为自己的拟人形象手册制定的将是一种
"致敬"古代经典的著述形式：

34 1611 版采用了约 200 幅全新的木刻插图。其中"*Carità 3*"和"*Vitio*"的插图被删去，新添
加 52 幅。大部分仿效 1603 年罗马版重新刻制，但纠正了旧插图制作中出现的多处文本误读
和遗漏。

35 除了 1593 和 1603 版本已存在"主要形象目录"（*Tavola delle Immagini principali*）（当然所用
标题不同），托奇整理出"典故目录"（*Tavola d'alcune cose più notabili*）、"各种兵械及人造之物
目录"（*Tavola d'Ordigni diversi e altre cose artificiali*）、"涉及的动植物目录"（*Tavola de gl' animali
e delle piante citati*）、"人体各部位目录"（*Tavola delle parti del corpo humano*）、"色彩目录"
（*Tavola de' colori*）、"引用的作者目录"（*Tavola degl'autori citati*）。参见 Cesare Ripa, *Iconologia*
(Padova: Pietro Paolo Tozzi, 1611), VII–XXX。

36 里帕曾致函出版商托奇表达对新版本的满意，这封信被全文引述于 1746 年佩鲁贾版《图像
学》卷首部分的一篇"附注"（*Annotazioni Alle Note del Zeno*）中。参见 Cesare Ripa, *Iconologia*,
ed. Cesare Orlandi (Perugia, 1764), I: xxvii。

… overo Descrittione dell'imagini universali cavate dall'antichità et da altri luoghi… Opera non meno utile, che necessaria à Poeti, Pittori, & Scultori, per rappresentare le virtù, vitij, affetti, & passioni humane…[37]

标题页上醒目的"DESCRITTIONE"表明（自1593年罗马版开始几乎所有意大利文版本的卷首页副标题均可见），他并非单纯在搜集"来自古代和散落各处的包罗万象的形象 / 图像"，而是要对这些"*imagini*"图像做出"描述"（Descrittione），以便"诗人、画家和雕塑家去表现美德、恶行以及人类的情感与情绪"时，可以从他的"描述"与阐释中获得有益启发乃至实用性帮助［图1］。

严格来讲，里帕所要做的事情，是以一个真正的文艺复兴式学者方式，像古代先贤那样，以严肃的"图像书写"[38]而非搜罗汇集图形图画的方式，来编撰一本学术性文献，这也是他为自己的书以 *Iconologia* 命名的原因所在。至于无法符合20世纪学科的术语分类标准，则远不是这位17世纪的作者所能预见。[39]

对里帕而言，艺格敷词式的视觉化描述，能使他的拟人群体"栩栩如在眼前"；旁征博引的学者式阐释，能使他提供的人格化形象"方案"令人信服。里帕的"学术性引用"经常相当随意（在他觉得有必要或想

37 Cesare Ripa, *Iconologia* (Roma: G. Gigliotti, 1593).

38 "Icon (eikon)"在古希腊意味着"图画"，"graphy (graphe/ graphia)"意味着"书写"或"描述"，所以直译就是"图像描述"或"图像书写"，这个术语暗示出，在书写过程中一个主题很容易就呈现出来，替代通过一幅图像来传达的方式。

39 正是由于原著副标题对书名"Iconologia"的阐释，笔者很难认同引用《图像手册》作为早期那些以文本描述为主的里帕版本的中文译名，而倾向于直译为《图像学》，或按照20世纪潘氏提出的图像学学科分类标准，据其性质译为《图像志》。关于潘诺夫斯基的相关定义，参见：潘诺夫斯基，《图像学研究：文艺复兴时期艺术的人文主题》，第6页，注1。英文版见 Erwin Panofsky, *Studies in Iconology: Humanistic Themes in the Art of the Renaissance* (Boulder: Westview Press, 1967)。

图 1. 1593 年（左）和 1603 年（右）两个罗马版《图像学》的卷首标题页

要为书中的象征性内容提供文学来源时，"资料"就有了，而完全不会详细注明这些资料来源在当时的版本状况）。需要明确的是，里帕所重视的，始终都是他的文学性描述内容，即《图像学》的文本部分，而从来不是那些通常由出版商擅自组织刻印的容易出错的版画插图。

阿姆斯特丹书商之子迪尔克·皮耶特·珀森（Dirck Pietersz. Pers，1581—1659）深谙其旨：《图像学》中略显繁冗的大量引文和详尽说明，正是里帕凸显其著述权威性的关键。因此除了缩减一些在北方新教国家易惹麻烦的天主教内容，珀森的荷兰语译本[40]没有对里帕的原文做更多删减或"矫正"，反而还通过减少配图（仅 196 幅）、添加注释、补充条目等方式，强化了文本的主导地位。

40 Cesare Ripa, *Iconologia of Uytbeeldinghe des Verstands* (Amstelredam: Dirck Pietersz. Pers, 1644).

与珀森的荷兰语译本形成对比的，是同时期法国让·博丹（Jean Baudoin，1590—1650）的译本：1644 年完整面世的法语《图像学》两卷本，里帕原有的阐释内容被删去三分之二还多（第二卷尤其明显），但书中每个拟人形象方案都配有插图，两卷共计 458 幅之多（较之 1630 年的帕多瓦版还多出 100 余幅）。[41] 由北方雕版画家雅克·德·毕（Jacques de Bie，1581—1640）重新刻制圆形的"大像章式"（medallion）插图，[42] 没有（像意大利版本那样）插入内页与文本互释，而是以每页 4 或 6 帧的排版方式，集中出现在每一小节的起始部分。[43]［图 2］

加重图像的份额，以诉诸视觉的"*imagines*"，替代了唯由阅读、思考（联想）才能投射于心灵之眼的"形象 / 影像"，"博丹—里帕"版意在赢得更广泛的（受教育程度不高的）读者，它确实做到了——以之为底本的其他语言译本直到 19 世纪初仍改头换面不断问世。但大量删减拟人形象的寓意性说明，使用者不可避免会出现理解上的偏差、困惑。考虑到法语当时在欧洲的通用程度，"博丹—里帕"版简化文本的弊端，在一次次转译过程中只会更加放大。

41 虽然 1636 年在巴黎出版的博丹的法语版 *ICONOLOGIE*，被视作里帕的第一个外语译本和插图重绘本，但这一版本只是出版计划中的"第一部"［雅克·维莱瑞（Jacques Villery）于 1637 年重印此部分］。七年后，即 1644 年，完整的两卷本"博丹—里帕"版才问世，而两卷的卷首标题页所刻日期皆为 1643 年。1644 版的"第一部分"基本是 1636 版原样保留，"第二部分"因出版时间跨度较大，最终是以截然不同的组织原则（主题相关性等方式）编排内容和顺序。

42 也有观点认为是来自安特卫普的古币图案复制专家德·毕主导了法语版里帕《图像学》的出版，是他雇佣博丹为其已经刻绘完成的"大像章式"插图译配文字说明。Hans-Joachim Zimmermann, "English Translations and Adaptations of Cesare Ripa's *Iconologia*: From the 17th to the 19th Century," in "Ripa en de zeventiende-eeuwse beeldspraak," special issue, De Zeventiende Eeuw 11, no. 1 (1995): 17–26.

43 由于编排体例不同，第一卷以字母顺序为单元划分小节，第二卷多以主题划分。

图 2. 让·博丹 法语译本"第一部"（上）"第二部"（下）扉页插图及内页版式

*

或许是"博丹—里帕"法语版在相当程度上缓解了 17 世纪英国文艺领域对寓意性资源的迫切需求，因此迟至 1709 年，英国出版商皮尔斯·坦皮斯特（Pierce Tempest，1653—1717）才在伦敦出版了以"道德寓意徽志集"为副标题的里帕《图像学》。[44] 这是个配有全新插

44 1709 年英文版《图像学》扉页："*Iconologia:/ or;/ MORAL EMBLEMS,/ BY/ CAESAR RIPA/ Wherein are Expresse'd/ Various Images of Virtues, Vices, Passions, Arts,/ Humors, Elements and Celestial Bodies; As DESIGN'D by/ The Ancient Egyptians, Greeks, Romans, and Modern Italians:/ USEFUL/ For Orators, Poets, Painters, Sculptors, and all Lovers of Ingenuity:/ Illustrated With/ Three Hundred Twenty-Six HUMANE FIGURES,/ With their EXPLANATIONS; Newly design'd, and engraved on Coffer, By I. (Isaac) Fuller, Painter,/ And other Masters./ By the Care and at the Change of/ P. TEMPEST./ LONDON:/ printed by Benz Motte. MDCCIX.*"

图的小型四开本，正文仅有 81 页，每页描述 4 到 6 个拟人形象，共计 326 个，与编号对应的插图同样以每页 4 到 6 幅的密度被安排在文本页的背面［图 3］。

颇具原创性的 300 余帧像章式椭圆形蚀刻插图，据称出自"画家艾萨克·富勒及其他大师"，采用的是 17 世纪末盛行的手法主义风格。如果与雅克·德·毕精心为法语版绘制的那些插图［图 2］做比较，会形成一种非常直观的"画家作品"与"插图师作品"的差异感受。尽管插图尺寸差不多，但英文版的绘制刻画，无论是画中人物还是情节背景，都远较法语版的细节丰富。更进一步说，依据坦皮斯特这个删削严重、乖离原著的文本［图 3（上）］，艾萨克·富勒（Isaac Fuller，1606—1672）等画家绝无可能创作出相应内容的插图，而更像是参考过其他版本《图像学》的文字或插图内容的重新绘制。

如果说在过去，"读懂"那些"图解"的拟人形象很难离开文本阐释，那么眼前这个英文版里帕的情况已经反转：文本非但

图 3. 1709 年英文版里帕《图像学》内页版式

不能对图像做出充分解释，反而要借助图像为"内容"补阙拾遗。诚然，摆脱相互依存，独立成为信息载体，应视作图文关系发展的一种全新趋势，但这个英文版莫名其妙的品质反差——制作精良的配图相比过分简略又错漏频出的文本——还是引起了学术研究领域的重视。[45]

*

英文版里帕《图像学》在卷首页明确表示，是由"I. Fuller, Painter, And other Masters"（画家艾萨克·富勒及其他大师）负责插图的设计和雕刻。从椭圆形插图底端的花押（monogram）可以辨认出至少五款签名：除了"画家富勒"的"I.F"与斜体"F"两个签名，还有"HC"和"c.g.c"，以及联署者"J. Kip"（与"I.F"和"c.g.c"联署较多见）[图 4]。

艾萨克·富勒是英国 17 世纪小有名气的肖像画家，也擅长宗教题材及装饰绘画，他长期居住在伦敦布卢姆茨伯里广场（Bloomsbury Square）一带，卒于 1672 年 7 月。[46]"HC"即富勒的邻居亨利·库克（Henry Cooke，1642—1700）。"c.g.c"的身份迄今没有明确证据能够证实。[47]"J. Kip"即居于伦敦的荷兰雕版师约翰内斯·基普（Johannes Kip，1652/53—1722），擅长雕版复刻技术（或许可以从这一点理解

45 1709 年里帕英译本的版本相关研究，内容详见 Hans-Joachim Zimmermann, "English Translations and Adaptations of Cesare Ripa's *Iconologia*: From the 17th to the 19th Century," 17–26。有关里帕的版本、翻译及改编的书目数据和历史背景的更全面的研究，另见 Hans-Joachim Zimmermann, *Der akademische Affe: Die Geschichte einer Allegorie aus Cesare Ripas "Iconologia"* (Wiesbaden: Reichert Verlag, 1991)。

46 Lionel Henry Cust, "Isaac Fuller," in *Dictionary of National Biography, 1885–1900*, ed. Leslie Stephen, vol.20 (New York: Macmillan and Co.; London: Smith, Elder, and Co., 1889), 311–12.

47 学者汉斯 – 约阿希姆·齐默尔曼（Hans-Joachim Zimmermann）在研究中推断此人是雕塑家凯厄斯·加布里埃尔·西伯（Caius Gabriel Cibber），详见下文。

图 4. 1709 年英文版里帕《图像学》六种签名组合
从左至右，从上至下依次为：1-I.F, 2-I.F & J. Kip, 3-F, 4-HC, 5-c.g.c, 6-c.g.c & J. Kip

图版没有他独立署名的情况）。作为英文版《图像学》插图刻绘者中最
年轻的一位，他大概是唯一见到自己作品的艺术家。

　　这个英文版"插图绘制团队"的非比寻常处，并不在于参与人数
众多或合作关系复杂，而是上述签名的"大师"中，多数人的生卒时
间难与 1709 年这一出版时间相吻合，并且也没有证据表明出版商坦
皮斯特与这些艺术家曾有过私人往来或间接联系。此外，如果将椭圆
形图版中包含"I.F"与"F"花押签名的作品，都视作卒于 1672 年的
画家艾萨克·富勒在蚀刻版画方面的艺术成就，那么疑点也随即浮现，
即富勒在配图时运用了明显不同的绘制风格与蚀刻技术，然后又以两
种不同的花押形式在图版上署名［图 7］。

同样令人费解的还有扉页插图［图 5］：一群兵士像是乘船登陆在一个异国的港口，画面中心两个首领模样的人在讨论着什么，其中的年长者伸出右手，指向一根巨柱，似乎在为年轻将领解除困惑。画面左侧方形立柱的柱础只露出部分图案，上面的浮雕作品清晰可见。扉页插图运用了 17—18 世纪较为流行的一种涡旋装饰边框（cartouche），但却没有按照惯例，用拉丁箴言或镌辞诗句等形式，在装饰边框下方对其寓意性内容做出说明或提示，而只是将书名、作者、出版商等信息简单排列在底部。图画与文字结合生硬，显然缺乏应有的整体设计感。

画面上的柱础浮雕虽未完整呈现，但依旧能辨认出是"伦敦大火纪念碑"（Monument to the Great Fire of London）[48] 碑基南侧的一件浅浮雕作品。图 6 画面所展现的内容，是英王查理二世（Charles II of England，1660—1685 年在位）和约克公爵詹姆斯 [49] 准备为遭遇了"伦敦大火"的城市采取重建行动，两人身边环绕着"自由""建筑"和"科学"等拟人形象，她们纷纷为君王建言献策。结合当时的历史事实，即火灾后，众多艺术家、建筑家和画家都受命承担起城市重修、复建及公共装饰等工

图 5. 1709 年英文版里帕《图像学》扉页插图

48 伦敦地标性建筑物，作于 1671—1677 年，以纪念遭遇了 1666 年"大火灾"之后"重生"的伦敦城，由当时著名建筑师克里斯托弗·雷恩爵士（Christopher Wren，1632—1723）设计，迄今仍好保留于伦敦桥北端原址，柱础部位装饰有波特兰石雕刻的浮雕作品。

49 查理二世的弟弟，即后来的詹姆斯二世（James II，1685—1688 年在位）。

图 6. "伦敦大火纪念碑"基座浮雕（南面）与 1709 英文版扉页插图（局部）

作，以期恢复伦敦城的昔日荣光，这件寓意性作品的设计构思并非毫
无依据。

　　"大火碑"浮雕的创作者有据可考，系丹麦裔雕塑家凯厄斯·加布
里埃尔·西伯（Caius Gabriel Cibber，1630—1700）。被威廉三世任
命为"国王衣橱的雕刻师"之前，西伯曾在意大利雕塑家乔凡尼·洛
伦佐·贝尼尼（Gian Lorenzo Bernini，1598—1680）的工作室以及
阿姆斯特丹的皮耶特·德·凯瑟（Pieter de Keyser，1595—1676）工
作室做过学徒。结合西伯驾轻就熟的拟人形象应用和寓意性表达技巧
（"伦敦大火纪念碑"浮雕和他的其他灰泥雕塑作品中都有体现），他
的从业经历很容易引人猜想：在定居伦敦之前，他大概已经较为熟悉
意大利原版或珀森荷兰语版的《图像学》，甚至还可能积累了不少实
践经验。再考虑到他和富勒、亨利·库克一样，都住在布卢姆茨伯里
广场附近，种种关联性使得西伯在 1709 版的插图相关研究中，成为
"c.g.c"花押的疑似归属者。

1939 年，哈佛大学接受了一个爱书人的捐赠：一部从古董书商那里买到的足本的里帕《图像学》英译手稿，其译文底本出自卡斯蒂利尼主持编修的 1630 年帕多瓦版，手稿中的配图与 1709 版相差无几（或由同一套雕版翻印）。据其版式推断，筹备者原计划要出的英译《图像学》版本是一部三卷之巨的"对开本"（folio）或"大度四开本"（large quarto）。

这部手稿中，那幅带有"伦敦大火纪念碑"浮雕壁画的扉页插图尺寸较大，扉页插图下方涡旋装饰边框底部留白——即前所见写有书名及作者信息的位置，但手稿中保留着一则阐明了画中典故的条目：雅典人昔兰尼的阿瑞斯提普斯（Aristippus of Cyrene，约 435—约 345 BC）一行人遭遇风浪，搁浅在罗德岛（Island of Rhodes）。登陆的众人对岛上风习一无所知，因而生出忧惧警惕。阿瑞斯提普斯指着沙地上的图形，乐观断定罗德岛上有受过教育的人，并且就在不远处——"遇难众人毋须惧怕，巧思智者就在此岛"。这则轶事见载维特鲁威《建筑十书》（De Architectura）的"第六书"。但是，扉页插画中的阿瑞斯提普斯所指之处，不是沙地，而是"大火碑"基座上西伯的"重建伦敦城"浮雕——罗德岛被置换为英格兰岛。扉页插图设计者的寓意再明显不过——"巧思智者就在此岛"。

上世纪中叶，一张签有"艾萨克·富勒"名字的收据在旧档案中被发现，系 1678 至 1683 年期间支付给当时参与伦敦城火灾重建的艺术家们的相关票据文书。[50] 逝于 1672 年的艾萨克·富勒显然无法亲自签署，它更可能出自富勒的长子，即与父亲教名完全相同的"小富勒"

50 担任大英博物馆"版画与图绘部"（Department of Prints and Drawings）负责人的爱德华·克罗夫特 - 莫里（Edward Croft-Murray，1954—1973 任职），在为《不列颠图绘编目》[Catalogue of British Drawings (London: British Museum, 1960)] 整理传记资料的过程中发现。

（Isaac Fuller the Younger）。后人对其所知不多，他的作品也在战乱中佚失无存。18 世纪古物研究者乔治·弗图（George Vertue，1684—1756）曾在笔记中提到这位年轻的富勒，称他"颇具天赋巧思，但生活无序致英年早逝"[51]。研究者通过蚀刻版画真迹的分析对比，认为"小富勒"就是使用了不同样式的斜体"F"花押的署名者，即 1709 年英文版里帕的主要插图画家。从风格特征来看，父子两人的版画无论在构图背景、人物表现还是用线技巧等方面都存在微妙差异：他比父亲显得更"现代"一些［图 7］。

英文版里帕的最终"面貌"，无法脱离当时欧洲的宗教改革背景孤立地理解。肩负罗马教廷"反教改运动"重任的《图像学》，在新教国家荷兰幸运地遇到了颇具远见卓识的珀森——他巧妙规避审查，仅调整了书中与新教教义相抵牾的天主教内容，尽量保留里帕那些拟人形象的原貌。但在英国则不然。如果说荷兰语版是宗教理念扞格折中的结果，那么英文版里帕的插图画家们就是毫不遮掩的新教徒：凡是与天主教相关的寓意性条目，诸如"天主教信仰"（Fede Cattolica）、"告解圣事"（Confessione Sacramentale）之类被删除干净。里帕所构思的一手拿橄榄枝、一手拿标枪和护盾的"共和国政府"（*Governo della Republica*）拟人形象，[52] 在英文版中也化身为"不列颠尼亚"（Britannia）——即人格化的英国的"国家"（commonwealth）拟人形象，画中人物身旁护盾的盾面，也特意绘上英国的米字旗图案［图 8］。[53]

即便如此，这样一部获得了英国宗教审查机构官员查尔斯·奥尔

51 George Vertue's MSS (Addit. MSS. Brit. Mus. 23068, etc.): "*principally was imployed in torch-painting, a very ingenious man, but living irregularly dyd young*"; Horatio Walpole, "Isaac Fuller," in *The Works of Horatio Walpole, Earl of Orford* (London, 1798), 3:282–84.

52 Ripa, *Iconologia* (Roma: L. Favius, 1603), 194.

53 Cesare Ripa, *Iconologia, or Moral Emblems* (London, 1709), 80.

斯顿（Charles Alston）代表伦敦大主教于 1694 年 10 月 1 日签发"*imprimatur*"（出版许可）的三卷本《图像学》英文版手稿从未面世，迄今仍在哈佛大学的善本书藏品录中。当然，停留在手稿阶段始终未能付梓的英译本里帕，不止这一部。[54]

难以获知那个热衷从早期或翻刻的图版上整理再版作品的伦敦出版商坦皮斯特出于何种原因（或许他只是从富勒及其合作者那里便宜收购到这个版本的插图图版），不仅割舍了大量阐释性说明文字，而且以牺牲画面重要细节为代价缩减版式，最终在 1709 年以"小四开本"出版了首个英语版里帕《图像学》。恰如我们今日所见，诸位"大师"精心绘制的拟人形象版画，与鄙陋的英文"摘要"合并呈现，其面貌始终予人一种莫名其妙的拼凑

图 7. 1709 年英文版里帕《图像学》："I.F"与斜体"*F*"签名的蚀刻版画风格对比

54 另有一部收藏于大英博物馆，被归在"其他手稿"（Additional Manuscripts）类，藏品编目：British Library Ms. Add. 23195。藏品目录简介中称之"译自 1669 年威尼斯出版的意大利语版本"（底本 1630 年的帕多瓦版），但实际上是以珀森 1644 年的荷兰语版为底本译为英语。手稿扉页："*Iconologia or Hieroglyphical figures of Cesare Ripa, knight of Perugia, where in general is treated of divers formes with their ground rules.*"

图 8. 1709 年英文版里帕《图像学》中的
Governo della Republica（共和国政府）

感。[55] 然而一旦了解其坎坷的出版过程，不免会感到遗憾。

目前的中译本《里帕图像手册》较为忠实地保留了 1709 年英文版原有版式，但数字影印技术对页面质量的提升毕竟有限。兼之原开本较小，不仅图像漫漶不清，字母笔画也多有残损，更有 18 世纪英语拼写变化的误导［如 "*f*" 与 "*ʃ*"（s）、"u" 与 "v" 等］，以及原文的拙劣语法和不负责任的拉丁谚语引用，凡此种种，都使中译者的任务不曾因原文简短而轻松分毫。

III

17—18 世纪，里帕的拟人形象在欧洲大陆被热烈追捧：安尼巴莱·卡拉奇（Annibale Carracci，1560—1609）、多梅尼基诺（Domenichino，1581—1641）、尼古拉斯·普桑（Nicolas Poussin，1594—1665）、乔凡尼·洛伦佐·贝尼尼、夏尔·勒布伦（Charles LeBrun，1619—1690）、卡洛·马拉塔（Carlo Maratta，1625—1713）、卢卡·焦尔达诺（Luca Giordano，1634—1705）、乔凡尼·巴蒂斯

55 曾有学者推测出版商坦皮斯特拿到图版底稿之后，是低价雇佣底层文人为该图版配上文字，因此文本部分从拼写、语法到内容皆错漏百出。我本人在翻译校对过程中也发现该版本中有不少条目拟人形象的文字描述与图片内容出现方向性错误，譬如插图中是左手持某物，文字描述却是右手（见于 1709 年英文版中 fig.28、fig.33、fig.35、fig.54、fig.110、fig.162、fig.302 等）。这显然是依据插图底版（负像）配文字时没能转换（正像）描述的有力证据。

塔·提埃坡罗（Giovanni Battista Tiepolo，1669—1770）和约翰内斯·维米尔（Johannes Vermeer，1632—1675）……这份名单甚至可以不断开列下去，无数画家、雕塑家、建筑师、装饰大师、舞台设计师、假面剧作家等，都曾经直接或间接地借鉴过里帕的寓意方案。活跃在巴洛克艺术中的这些寓意性拟人形象济济一堂蔚为壮观，里帕"服务于艺术"的创作愿景已然成真。

里帕的成功很大程度上得益于拟人形象手册完美的出版时机。罗马天主教会在 16—17 世纪与新教徒的激烈斗争中，迫切希望从艺术家那里获得帮助，利用视觉手段来影响信众，激发情感与忠诚。这一需求促使耶稣会士们成为绘画及雕塑的最大赞助人，寓意人物被当作宗教和道德教谕的武器源源不断地创造出来。虽然在收复天主教失地方面，里帕虔诚谨慎的寓意方案收效甚微，但新教国家仍以自己的方式——类似 1709 年英文版的各式各样重绘改编本形式——接受了里帕那些生动美好的拟人形象，《图像学》在寓意艺术中的地位因此维持了两个世纪之久。

到了 18 世纪中叶，两种声音同时出现：一方面，最精美的两个《图像学》版本（德国"赫特尔—里帕"版[56]和意大利"奥兰迪—里帕"版[57]）相继问世，里帕的著述被视作意大利的文学丰碑之一；[58]另

56 1758—1760 年赫特尔版《图像学》扉页："*PARS I. (-X)/ des berühmten Italiänische: Ritters,/ Caesaris Ripae,/ allerlei Künsten, und Wissenschaften,/ dienlicher/ Sinnbildern, und Gedancken,/ Welchen/ jedesmahlen eine hierzu taugliche/ Historia oder Gleichnis,/ beijgefüget./ dermahliger Autor, und Verleger,/ Ioh: Georg Hertel,/ in Augspurg.*"

57 1764—1767 年奥兰迪版《图像学》扉页："*Iconologia del Cavaliere Cesare Ripa Perugino Notabilmente accresciuta d'Immagini, di Annotazioni, e di Fatti dall'Abate Cesare Orlandi patrizio di Città dell Pieve Accademico Augusto. A Sua Eccellenza D. RAIMONDO DI SANGRO Principe di Sansevero, e di Castelfranco, Duca di Torremaggiore, … Tomo Primo-(Quinto). In Perugia. MDCCLXIV-(MDCCLXVII).*"

58 Abate Cesare Orlandi, "Memorie Del Cavaliere Cesare Ripa," in *Cesare Ripa's Iconologia* (Perugia, 1764) 1: xv–xxv.

一方面，英国的约瑟夫·斯彭斯（Joseph Spence，1699—1768）率先向里帕攻讦发难；[59] 约翰·约阿希姆·温克尔曼（Johann Joachim Winckelmann，1717—1768）在德国，以古典主义风格仲裁者的权威姿态，措辞严厉地否定了里帕"来自古代"的寓意方案。[60] 恰亦因此，18 世纪最后一个英语版里帕的出现就显得意味深长——由英国皇家学院成员、建筑师乔治·理查德森（George Richardson）编辑，威廉·汉密尔顿（William Hamilton）设计的两卷本《里帕徽志人物集》[61]，已然变成一个为装饰大师们准备的图样合集。在此之后，进入 19 世纪，里帕的声名和著述一起销声匿迹——他为巴洛克艺术提供的那些象征寓意也逐渐成谜——直至 20 世纪 20 年代埃米尔·马勒（Émile Mâle）为艺术史"重新发现"了里帕及其《图像学》。

<div style="text-align:center">*</div>

赋予寓意形象（allegories）名称，将抽象理念作为人格化实体来对待，其首创者并不是里帕本人。中世纪哲学家波爱修斯（Boethius，约 480—524）就曾在《哲学的慰藉》（*Consolation de philosophie*）中描述过与他对谈的"哲学夫人"（Lady Philosophy）［图 9］。虽然缺乏字面意义上的真实性，但那位一袭蓝衣的女士，为身陷囹圄的波爱修斯带来真正的慰藉和智慧，使他获得内心的宁静和力量，并超脱于反复无常的命运

59 Joseph Spence, *Polymetis: or An enquiry concerning the agreement between the works of the Roman poets, and the remains of the ancient artists* (London, 1747), 292–94.

60 Johann Joachim Winckelmann, *Gedanken über die Nachahmung der griechischen Werke in der Malerei und Bildhauerkunst* (1755); 英译版见 Johann Joachim Winckelmann, *Reflections on Painting and Sculpture of Greeks*, trans. Henry Fuseli (London, 1765)。

61 George Richardson, *Iconology: A Collection of Emblematical Figures, Moral and Instructive*, 2 vols. (London, 1777–1779 and 1785).

和不可靠的现实。这"故事"本身，就是一个启示性的"allegory"。

从古代经典中获取资源的里帕，必然知晓先贤们寄寓其中的深意：所有渴望在智力、道德和精神上成长的人，他们关注的知识和必需的智慧，完全可以借助一个个拟人化或寓意式的"形象"保存与再现。在此意义上，里帕的《图像学》最终能够超越宗教和道德的观念纷争获得长久的生命力，与一部分热衷智性生活的人类追问"意义"、省察"真实"的本能欲求，或许已经牢牢绑定。

图 9.《哲学的慰藉》抄本彩绘：安慰波爱修斯的"哲学"与转动轮子的"机运"（Boethius, *Consolation de philosophie*, Paris, France, 1460–1470, Ms. 42. f.1v / 91. MS.11.1.v, The J. Paul Getty Museum. Digital image courtesy of the Getty's Open Content Program.）

图像学之外
——评王惠民《敦煌佛教图像研究》[*]

祁晓庆

* 王惠民，《敦煌佛教图像研究》，杭州：浙江大学出版社，2016 年。

一、敦煌佛教图像研究史的回顾

"一时代之学术，必有其新材料与新问题。"这是 1930 年陈寅恪在《陈垣敦煌劫余录序》中留下的一句名言。在 20 个世纪二三十年代陈寅恪写作之时，敦煌藏经洞文书刚刚进入国内外学者的研究视野，包括敦煌藏经洞文书和敦煌石窟艺术在内的敦煌材料对于学术界而言确实是一批新的材料。时至今日，敦煌学经历了一百年的发展，存放在世界各地的敦煌文书资料基本影印出版，或者以数字化的形式在互联网上公布；敦煌石窟壁画等艺术内容也随着高清数字技术的发展出版了精美的画册。敦煌学各领域的研究成果硕果累累。如巫鸿所言："如果百年之前的情况是敦煌文献和敦煌艺术的新材料将引出新的研究问题，今天的情况则更多的是以研究中产生的新问题带动对材料的再发掘。没有研究就不会有问题，但如果问题不存，即使是新的材料也只能附着于以往的视野。"[1]

由浙江大学出版社发行的"浙江学者丝路敦煌学术书系"中，王惠民研究员的《敦煌佛教图像研究》即以研究中产生的新问题带动了对材料的再发掘的范例。本书是由已发表的论文集结而成，题目略散，却也如实反映出作者立足于整个敦煌石窟，以小处着眼，将自己的学术生涯贡献给完善敦煌石窟图像库的事业。

敦煌图像研究的成果已经非常丰硕了，这里仅就有代表性的著作做一点回顾。从 1944 年国立敦煌艺术研究所（现敦煌研究院的前身）成立迄今已过 70 多个春秋。"敦煌"已然成为人类共同的遗产。在这个全球开放的平台上，所有热爱它的人，都可以凭借自己的学识"传

1 巫鸿，《"石窟研究"美术史方法论提案——以敦煌莫高窟为例》，载《文艺研究》，2020 年第 12 期，第 138 页。

灯接力"。1931 年贺昌群的《敦煌佛教艺术的系统》[2]是中国学者关于敦煌石窟艺术的第一篇专论，此后梁思成对敦煌壁画中的建筑与内地的古建筑进行了比较研究。[3]作品研究方面，宿白先生在对莫高窟、云冈石窟、龙门石窟、克孜尔石窟等考察的基础上，将考古学方法运用到石窟寺的分期排年以及石窟演变规律的探索和归纳中，涉及艺术风格学和考古类型学的问题，强调"类型"的重要性，包括"石窟形制""题材布局""纹饰与器物""艺术造型与技法"等。[4]其中的"题材布局"，也就是"石窟图像和图像组合研究"，其实已经涉及图像学方法，比如，在讨论甘肃炳灵寺石窟西秦佛造像与河西石窟中的早期佛造像年代孰先孰后的问题时，以窟内龛像是单个造像为单位，还是组合造像为单位，来确定二者之间的年代关系。宿白认为："西秦时期在炳灵寺龛像的布局皆以一铺为单位，各铺间没有联系，这显然比若干单位有系统地组合在一起的洞窟设计更为原始。第一期各单位的主要佛像有释迦坐像、立像、二立像、三立佛和无量寿佛……第二期出现了七佛、交脚菩萨坐像和一菩萨一天王组成的胁侍像。这后一种胁侍组合既见于肃南金塔寺东窟、西窟，又见于敦煌莫高窟现存早期洞窟之一的 257 窟。而这种胁侍组合在炳灵寺第二期最晚的一组龛像之中。看来，炳灵寺第一期龛像比肃南金塔寺、酒泉文殊山前山千佛洞为早，是无可置疑的。"[5]又如，关于龟兹、于阗佛教造像与河西佛教造像之间关系的讨论，宿白指出："龟兹多凿石窟，于阗盛建塔寺。这两个系统

2 贺昌群，《敦煌佛教艺术的系统》，载《风土杂志》，1931 年 1 月号；又见《敦煌学文选》（上），兰州大学历史系敦煌学研究室、兰州大学图书馆编，兰州：兰州大学历史系敦煌学研究室、兰州大学图书馆，1983 年，第 400—437 页。

3 梁思成，《伯希和先生关于敦煌建筑的一封信》，载《中国营造学社汇刊》，1932 年，第 3 卷第 4 期，第 126 页。

4 宿白，《中国石窟寺研究》，北京：文物出版社，1996 年。

5 同上，第 48 页。

的佛教及其艺术，于新疆以东首先融汇于凉州地区。沮渠蒙逊设置丈六大型佛像于石窟之中，炳灵寺贴塑大像于崖壁和天梯、肃南金塔寺、酒泉文殊山前山千佛洞等处的方形或长方形塔庙窟，应都与龟兹有关，北凉石塔和凉州系统各窟龛所雕塑的释迦、交脚弥勒、思惟菩萨等，也都见于龟兹石窟。"[6]很显然这种图像的分类与比较方式是典型的图像志研究。

对敦煌石窟艺术进行图像志层面考察的研究成果中，具有代表性的还有日本学者松本荣一1937年出版的《敦煌画研究》，[7]该书是第一部系统研究敦煌画的著作，在系统整理马尔克·斯坦因（Marc Stein）、保罗·伯希和（Paul Pelliot）和谢尔盖·奥登堡（Sergey Oldenburg）等人收集的敦煌石窟壁画残片及藏经洞绘画品资料的基础上，分八个章节探讨敦煌画中的经变画、佛传图、本生图、尊像图、罗汉图等，从图像学的角度分析了其绘画特色，并与西域、日本绘画进行比较分析。该书着重对壁画内容所依据的佛经经典进行考证，在敦煌绘画的主题分类和研究方法方面的讨论也具有开创性，可谓20世纪初敦煌佛教美术研究领域的金字塔。王惠民先生认为自己的工作主要是对松本荣一《敦煌画研究》一书未收的经变画进行调查。松本荣一的书中对敦煌石窟中的18种经变画进行了研究，在松本之后，敦煌学者又陆续厘清了另外11种经变画。王惠民在此基础上对比佛经内容，陆续完成了"天请问经变""思益梵天所问经变""密严经变""楞伽经变""佛顶尊胜陀罗尼经变""十轮经变""孔雀明王经变"等的调查与研究。从书中文章发表的时间来看，经变画题材的文章基本集中发表于20世纪末。这是作者在施萍婷、贺世哲等先生的指导下，继承了敦煌研究

6 宿白，《中国石窟寺研究》，第49页。

7 松本荣一，『燉煌画の研究』，东京：东京文化学院东京研究所，1937年。中译见松本荣一，《敦煌画研究》，林保尧、赵声良等译，杭州：浙江大学出版社，2019年。

院上一代学者们的工作成果，补充了松本荣一书中没有提及的经变画，同时订正了一些过往辨识上的错误。

在王惠民先生的这部专著发表之前，已有多部有关敦煌佛教图像研究的书籍。2002 年出版的史苇湘《敦煌历史与莫高窟艺术研究》[8]一书是作者多年来研究成果的汇集。该书虽然有三分之二的篇幅讨论的是莫高窟艺术，但其实更多关注的是敦煌石窟艺术所反映的社会史，并未对作品进行图像志或者风格方面的具体分析。例如，在讨论 9 世纪中叶开始出现的张议潮、曹议金、慕容归盈等人的统军出行图时，作者认为："统军图、出行图是一种颂扬性的图画，有很重要的历史价值。这些作品和藏经洞中所保存的《张议潮变文》《张淮深变文》一样，说明了敦煌佛教徒热情地关心着地方的政治与社会生活。"[9]再如，在讨论敦煌石窟的各类故事画时，作者认为："都带有鲜明的地区特色，在题材上，除了常见的经变，还描绘了与西北地区、敦煌地方有关系的历史人物、事件和有关系的瑞像、高僧与各类传说。特别可贵的是壁画上表现了丝绸之路上旅行的艰苦，像第 296 和 302 窟的《福田经变》，第 420 窟的《观音普门品》的画面上，具体而详尽地反映了 6—7 世纪时东西商队交往的情景，细致地描写了商人们在旅途中的活动……这些壁画为古代人类东西交往留下了极为宝贵的历史形象。"[10]

2006 年出版的贺世哲《敦煌图像研究——十六国北朝卷》[11]一书则借由敦煌北朝石窟中的图像来论述北朝佛教的禅观思想。作者在前言中提到，"本书所说的敦煌图像研究，含两层意思：一是敦煌石窟中绘塑些什么题材？二是为什么要绘塑这些题材？可能与现在流行的'图

8 史苇湘，《敦煌历史与莫高窟艺术研究》，兰州：甘肃教育出版社，2002 年。

9 同上，第 567—568 页。

10 同上，第 569 页。

11 贺世哲，《敦煌图像研究——十六国北朝卷》，兰州：甘肃教育出版社，2006 年。

像学'有点类似。……由于这是一个外来术语，虽然我也读过《象征的图像——贡布里希图像学文集》，但是由于我对西方艺术史是门外汉，不知自己的研究是否符合'图像学'的内涵，所以在我的书名中十分遗憾地回避了'学'字，直呼'图像研究'"。纵观本书讨论的问题，也证实了作者以"图像"作为研究对象，将图像作为历史或考古材料加以利用，来阐述石窟的佛教思想。

以史苇湘、贺世哲等先生为代表的这一代的敦煌学者对敦煌石窟艺术的研究更偏重佛教艺术的功能，即认为佛教美术是为了宗教服务的。贺世哲《敦煌图像研究》一书中用"生身观""法身观"等禅观方法来界定敦煌北朝石窟艺术的功能。他的《敦煌莫高窟北朝石窟与禅观》[12]《敦煌莫高窟隋代石窟与"双弘定慧"》[13]等论文都是对敦煌北朝石窟禅窟功能的研究，尚未进入艺术史范畴的图像学研究领域。

2007 年出版的段文杰《敦煌石窟艺术研究》[14]收录了段文杰先生 19 篇敦煌石窟艺术研究方面的论文，从艺术的视角探讨敦煌艺术发生发展及其成就，对各个历史时期敦煌石窟艺术的风格特色进行了初步讨论。他将敦煌石窟艺术按照风格分为十六国北朝时期、早期、唐代前期、唐代后期、晚期等。在对"唐前期的莫高窟艺术"的讨论中，认为"唐前期的彩塑，在隋代三十余年间努力探索的基础上进入了新的历史阶段。……在形式上大大超越了影塑、浮塑、圆塑相互配合的阶段。在艺术技巧上有了重大的发展，写实手法大大提高，进入了人物内心刻画的新领域"[15]。在壁画艺术方面，从造型、构图、线描、赋彩、

12 贺世哲，《敦煌莫高窟北朝石窟与禅观》，见敦煌文物研究所编《敦煌研究文集》，兰州：甘肃人民出版社，1982 年，第 122—143 页。

13 贺世哲，《敦煌莫高窟隋代石窟与"双弘定慧"》，见《1983 年全国敦煌学术讨论会论文集·石窟艺术编》，兰州：甘肃人民出版社，1985 年，第 17—60 页。

14 段文杰，《敦煌石窟艺术研究》，兰州：甘肃人民出版社，2007 年。

15 同上，第 56 页。

传神等五个方面，与中国画史资料中记载的中国传世绘画的特点进行对比论述。以线描为例，段文杰分析认为"敦煌早期壁画用线主要是铁线描。隋代在继续运用铁线描的同时，逐渐产生了自由奔放的兰叶描。兰叶描至唐代大盛，吴道子便是使用这种线描的杰出人物……唐代壁画的线描，分起稿线、定形线、提神线、装饰线等，各属于作画的不同步骤……唐代画师已经注意到主线和辅线的关系。人物面部及形体的轮廓线为主线，粗而实。衣纹鬓发等则是辅线，较细而虚。由于主辅结合，虚实相生，轻重适宜，遂使形象结实而有立体感"[16]。段先生对敦煌石窟艺术风格的讨论虽然是基于各个历史时期的整体风格进行的概括性的论述，但是他从一个艺术家的视角对敦煌石窟图像风格、技法进行分析，可以说开启了敦煌石窟图像研究的新起点。

近年来出版的敦煌佛教图像研究方面有代表性的著作，还有张元林《北朝——隋时期敦煌法华图像研究》[17]、张小刚《敦煌佛教感通画研究》[18]等，从不同题材出发，对敦煌石窟壁画艺术进行研究。

二、王惠民先生的敦煌佛教图像研究方法

纵观王惠民《敦煌佛教图像研究》全书讨论的问题，与敦煌研究院以往的敦煌石窟艺术研究多少有一些传承关系，这与敦煌研究院以往的研究传统有关。作者在序文《我与敦煌佛教图像研究》中也提到，他大学毕业到敦煌研究院工作，时任敦煌遗书研究所所长施萍婷"认为世界各地的学者都可以做敦煌文献研究，而敦煌石窟研究得待在敦

16 段文杰，《敦煌石窟艺术研究》，第 72 页。

17 张元林，《北朝——隋时期敦煌法华图像研究》，兰州：甘肃教育出版社，2017 年。

18 张小刚，《敦煌佛教感通画研究》，兰州：甘肃教育出版社，2015 年。

煌，一手资料多，容易出成果，进退的余地大些"[19]。也基于这一点，扎根敦煌的几代研究者在敦煌石窟图像题材辨识与研究方面做出了极大贡献。王惠民先生的这本论文集便是在这种题材辨识工作中所产生的学术成果的汇集。从目录来看，可以分成传统佛教图像题材和经变画题材两类专题研究。主旨是以敦煌石窟为主，发现新信息、订正旧信息，时间横跨作者 30 多年的学术生涯。

1. 以佛经为依据，借助壁画榜题和藏经洞绘画品识别佛教图像

以其中的"天请问经变"为例。《天请问经》为玄奘翻译的一部 600 余字的短经，由于玄奘身份显赫，译出后出现多部注疏，在敦煌石窟保存有 37 铺依据该经绘制的经变。文章分为四个部分，即经的性质、经的版本与流传、经变的构成以及经变榜题底稿的整理。"天请问经变"与"思益梵天经变"非常相似，一般参观者，甚至学者都很难在洞窟中分辨出它们的差别。它与大部分主要经变一样，都以佛说法图为中心，主要呈现佛说法的盛大场面，菩萨、弟子，诸眷属林立。在说法图的下部画出经中对应的几个请问场景。此经变判别的主要依据是：（1）眷属身份，即跪在佛前请教者的身份，天神或菩萨等；（2）榜题，通过对现存榜题的识读，锁定所对应的正确经名。鉴于佛典常见一经多译的情况，版本的推定也是重要的工作之一。敦煌遗书在此间起到了重要作用，作者从敦煌遗书中找到三件"天请问经变"的榜题底稿，对图像识读具有重要价值。[20] 作者根据该经变在洞窟内的分布情况以及年代上的跨度，探索该经在敦煌地区乃至中原流行的初步时间、原因等更为复杂的相关历史问题。该文以经、经变画、流行背景

19 王惠民，《敦煌佛教图像研究》，第 1 页。

20 原标题《关于〈天请问经〉和天请问经变的几个问题》，载《敦煌研究》，1994 年第 4 期，第 174—185 页。

三部分组成经变题材研究的标准样式，这种方法我们在施萍婷先生于1987年发表的《金光明经变研究》中便可以看到。施萍婷用相当长的篇幅，详细描述了"金光明经变"这一松本荣一未能辨识出的经变题材。而这项非常复杂的工作，有时只是从洞窟内一处小细节拓展开来，并由此填补或修正一个个图像定名的问题。

关于敦煌壁画和纸画中的"行脚僧图"，作者详细调查了敦煌石窟中的8幅行脚僧图，并对比法国吉美博物馆、法国国家图书馆、英国博物馆、韩国中央博物馆、日本天理图书馆、俄罗斯艾米塔什博物馆收藏的敦煌绢纸画中所绘行脚僧图。根据题记内容获知这些行脚僧像均为"宝胜如来"。紧接着追溯宝胜如来信仰在敦煌和于阗等地的流行情况。同样，在敦煌晚期石窟壁画中出现的十六罗汉像虽然数量不多，但也反映了罗汉信仰在敦煌的流行。对这一图像的研究同样借助了藏经洞绘画品中的7件十六罗汉榜题底稿中的文字，重点对莫高窟第97窟《十六罗汉图》的榜题进行校录。由此可见，敦煌石窟壁画和藏经洞绘画可以相互佐证。壁画内容除了可以与佛经对照外，还可以与藏经洞绘画进行比对。

2. 多重证据法下的综合研究

2000年敦煌研究院出版的《敦煌研究文集：敦煌石窟经变篇》的前言中，提出这样的期望：在专题研究上再进行综合研究。[21] 可以看到从1982年《敦煌莫高窟内容总录》面世以后，敦煌的题材辨识工作在几代研究者的继承下，除了作为敦煌石窟壁画主体的经变画以外，图像新材料也在不断公布，随着研究思路的拓展，正在从专题研究走向

21 敦煌研究院编，《敦煌研究文集：敦煌石窟经变篇》，兰州：甘肃民族出版社，2000年9月，第3页。

综合研究。王惠民书中"地藏图像"和"十轮经变"两部分即是敦煌佛教图像综合研究的一个很好的典范。

本书最长的是关于地藏图像研究的文章，由作者数年间发表的 3 篇论文结合而成，同时与书中另一章《十轮经变》有着密切的关联。这两个章节加起来有 100 多页，占据全书四分之一篇幅，可见作者之重视。文章所牵涉的是中国佛教信仰中比较重要的一个形象——地藏菩萨，以及一个中国佛教信仰的特殊产物——三阶教。前者发端于北凉，而兴于唐代，并一直延续至今。后者昙花一现，创立于隋，兴于唐，随着数道禁令而消亡，历经 300 余年。与这两者均有干系的是一部关于地藏菩萨的重要经典——《十轮经》。《十轮经》是一部宣扬地藏信仰的佛典，其思想为三阶教创始人信行所吸取，对三阶教教义产生了重要影响。

莫高窟第 321 窟（张大千编第 126 号、伯希和编 139A）壁画内容丰富，艺术精湛，是敦煌石窟中的代表性洞窟之一。这个洞窟的南壁壁画的辨识工作经历了一个漫长的过程。最初被定为"法华经变"，20 世纪 80 年代初，敦煌学者史苇湘发表《敦煌莫高窟的"宝雨经变"》将此窟南壁定名为"宝雨经变"。[22] 史苇湘先生的这一研究得到了学界的认可，此后几十年间，学界都引用这一名称。王惠民发现莫高窟第 74 窟北壁被定名为"观音经变"的一铺经变画与第 321 窟南壁其实表现的是同一经变内容。这就引起了作者对这两个洞窟壁画定名的质疑。作者将 321 窟南壁画面内容与《十轮经》经文一一比对，似乎 90% 以上的画面内容都与经文相合，但更确凿的证据是壁画上的三条文字榜题，恰好来自《十轮经》内容。这也是敦煌石窟壁画内容辨识的基本

22 敦煌文物研究所编《敦煌莫高窟内容总录》在记录第 321 窟时已经写为"南壁画宝雨经变一铺"。敦煌文物研究所编，《敦煌莫高窟内容总录》，北京：文物出版社，1982 年，第 124 页；史苇湘，《莫高窟的"宝雨经变"》，见敦煌研究院编《纪念敦煌莫高窟藏经洞发现一百周年（1900—2000）敦煌研究文集——敦煌历史与莫高窟艺术研究》，兰州：甘肃教育出版社，2002 年，第 367—389 页。

方法之一。再将莫高窟第 74 窟北壁壁画与 321 窟南壁比较，发现画面内容相似，进而将莫高窟第 74 窟北壁定名为"十轮经变"。作者关于第 321 窟年代问题的讨论也同样精彩，抛开之前学者将此窟南壁定为"宝雨经变"而判断此窟年代为武周时期的观点，单从"十轮经变"题材出发判定此窟年代，则可以从武则天对待三阶教的态度、限制三阶教的行为等证据，排除此窟开凿于武则天时期的观点。又根据《历代名画记》中记载敬爱寺曾绘"十轮经变"的记载，考察敬爱寺的建造年代当在"圣历已后"[23]，可作为莫高窟第 321 窟开凿年代的上限，再根据第 321 窟内所绘密教和"观无量寿经变"的画法等内容，判定此窟下限当在开元年间三阶教之禁（721 年，725 年）。[24]

文献与图像的多重证据使得作者对敦煌石窟当中的"十轮经变"题材的研究令人信服。也为敦煌石窟图像内容辨识和洞窟年代的判定提供了新的方法论参考。

三、对敦煌石窟艺术研究方法的省思

我们将敦煌石窟称为中国佛教图像研究的百科全书。在中国现存 9 世纪前佛教寺院及遗物极少的情况下，研究敦煌石窟所面临的困难可想而知。这是巨大的财富，更带来严峻的挑战。颜娟英先生在《镜花水月：中国古代美术考古与佛教艺术的探讨》一书中曾指出："佛教艺术史是跨领域的研究，不但需要结合佛教史学、佛教思想与美术史学的训练，更需要考古学者共同努力探讨。"[25] 敦煌学者不同于"书斋式研

23 王惠民，《敦煌佛教图像研究》，第 420 页。

24 同上，第 423 页。

25 颜娟英，《镜花水月：中国古代美术考古与佛教艺术的探讨》，台北：石头出版社，2016 年 9 月。

究"的学者，他们是兼具这些身份的研究者，坚持在考古第一线，恪守自己的职责，继承了老一辈学者朴素的学术使命，将题材辨识工作继续向前推进。为敦煌图像研究、敦煌学提供可靠的基础材料，从而进一步深化各领域的研究。他们靠自己的学识与勤奋，呈现给研究者一个尽量完整的敦煌石窟。

纵观以上所举敦煌研究院学者在敦煌石窟艺术研究方面所采用的方法，我们发现，这其实是一种考古学、历史学、美术史风格分析及图像志等方法的综合，因此，我称之为"图像学之外"。考古学和美术史的研究对象都是古代的遗迹和遗物，对敦煌石窟的早期研究就多少带有考古学的特点。对石窟的分期编年，对图像内容的识别和定名都会不由自主带有考古学的色彩。考古学的类型学和年代学等方法论本身就是美术史研究的基础。在讨论石窟建造的历史问题时，也会自然而然地与美术史相融合。在具体的研究对象方面，如果不能解决年代、定名等基本历史问题，就无法开展美术史的研究。经过敦煌研究院几代人的努力，目前对敦煌石窟的分期断代和图像定名等考古学和历史学层面的研究成果已经非常丰硕，接下来就应该进入专门的美术史研究领域，而美术史的研究视角和研究方法仍然需要历史学和考古学研究作为支撑。

以"鹿头梵志和尼乾子"研究为例。王惠民《敦煌佛教图像研究》所收《鹿头梵志与尼乾子》是比较著名的一篇文章，主要是围绕敦煌北朝洞窟中常见的一组外道形象进行的定名讨论。这种形象不唯在敦煌出现，云冈石窟中也有，并覆盖整个中原地区的石窟造像以及造像碑，是北朝佛教图像重要的讨论对象，尤其是对执雀者的身份认定有多种争论。这篇文章从敦煌图像出发，讨论范围自印度追溯至中国，从佛经中寻找图像的源流，将中原与边陲地区的佛教流行样式联系起来，与北朝时期的佛教思想进行了关联研究，这正是敦煌石窟对中国

佛教图像研究的重要价值所在。文末详细罗列了敦煌石窟以及敦煌以外的"鹿头梵志与尼乾子"图像清单。

作者指出，在北朝至唐初佛教造像中可见到一组对称出现的执雀外道、持骷髅外道，一般称为婆薮仙、鹿头梵志。敦煌壁画中存此类画像31组，敦煌以外地区发现了28组，说明此类题材十分流行。[26] 作者详细梳理了佛经中对此二外道的记载和描述，并指出，学界将持骷髅的外道认定为鹿头梵志是无误的，但是执雀外道形象并不是婆薮仙，而是尼乾子，所列证据可信。作者继而讨论了此二形象在北朝至唐初流行，但在敦煌以外地区的隋代造像中就已经见不到这一题材了，分析其消失的原因，可能与造像的时代潮流变化，外道猥琐形象有损于佛国庄严景象，对外道的鄙视态度也有违佛教的众生平等思想等因素有关，更可能与三阶教有关。文章对这一问题的讨论就此结束。

"毗那夜迦像"篇中，作者首先详细列举了各地发现的"神王"造像，并引出其中的象头王与敦煌莫高窟第285窟西壁象头神毗那夜迦之间的相似之处。除第285窟外，莫高窟隋代第244窟东壁门北，隋代第404窟甬道南北壁，盛唐第148窟，中唐第231窟、361窟，晚唐第14窟、338窟，五代第99窟，榆林窟第40窟，宋代第465窟，元代第3窟，以及藏经洞所出敦煌绢纸画中也有类似的形象。纵观所有作者收集到的唐宋元时期的毗那夜迦形象，作者总结出此类造型的特点：（1）几乎没有独立像，依附于千手千眼观音、如意轮观音、不空绢索观音等图像中；（2）多数以恶神身份出现；（3）毗那夜迦的持物；（4）毗那夜迦的男女合抱像；（5）从莫高窟第3窟的毗那夜迦像以及天龙八部等护法神中出现的狮皮神、象皮神看，象头人身、猪头人身可能来源自远古傩戏中所使用的象皮、猪皮面具。此外作者还讨

26 王惠民，《敦煌佛教图像研究》，第15页。

论了毗那夜迦的身份问题、形象问题。[27]

对上述所举这两类图像的研究，作者更多地利用了佛经等文献资料对图像所表现的人物的身份以及特性进行考证，还对各地所见类似图像的资料进行了梳理归纳。这是做此类图像研究的一个基础工作，应该说作者已经做得非常扎实了，也为后续的研究提供了详实的素材库。我想，接下来我们需要真正"看见"这些图像，并进一步从图像学角度去思考：这类图像中每一个具体图像何时被创作，为何被创作？图像的创作受到了哪些因素的影响？在"图像再现"佛教经典方面有何突出表现？图像绘制的位置在哪里，是单独出现还是与其他图像组合出现？在不同的历史阶段这些图像如何被表现，意义是否相同？不同时期图像之间是否有传承关系，如何传承，区别在哪里？

仍以毗那夜迦图像为例，莫高窟第 285 窟西壁象头毗那夜迦为印度教神像，手握一象牙，象鼻正在吸食手中钵中之物。此图像来源于印度，讲的是印度诗人大广博在构思《摩诃婆罗多》时，毗那夜迦帮他记录，途中将笔折断，情急之下，将自己的象牙折断用来蘸墨继续记录。[28]这里的毗那夜迦与其他印度神毗瑟纽天、大梵天、帝释天、摩醯首罗天等印度诸天绘在一起，共同表现印度天界诸神。而莫高窟隋代第 244 窟东壁门说法图由五尊像构成，主尊结跏趺坐佛两侧站立一菩萨一神王，北侧为菩萨形，南侧为象头神王，左手托钵，长鼻子伸入钵中吸食。从图像本身来看，此象头神与莫高窟第 285 窟的毗那夜迦相似，"由此看来，第 244 窟的象王受到象神王、毗那夜迦形象的影响"这一结论自然无误，但还有进一步讨论的余地，比如 244 窟的画工在此窟中为何要表现象王形象？在表现象王形象的时候是否真的借鉴了莫高窟早期洞窟中

27 王惠民，《敦煌佛教图像研究》，第 35—55 页。

28 同上，第 38—39 页。

的毗那夜迦形象？如是，则画工其实并未认识到毗那夜迦的具体含义，而只是借鉴了其形象，所绘新象头神王图像除了形似之外，已不具备毗那夜迦的原有之意了。后来在唐宋元时期敦煌壁画中出现的象头人身形象，尽管在形式上仍具有象头人身的特点，但实际上已经完全脱离了印度神祇毗那夜迦的形象和含义的范畴，完全是一种新的图像类型了。那么，后来出现的象头人身形象是否仍为毗那夜迦或者象王？英藏、法藏藏经洞所出绢画中的象王形象旁边的"毗那鬼父""夜迦鬼母"的名称又是从何来的？何时以及如何与密教中的多头多臂神结合在一起了？这些问题看似与毗那夜迦有关，但实际上已经脱离了毗那夜迦原有的概念范畴，产生一种全新的图像类型了。在这一图像转换过程中，旧有的图像是否被重新发现和利用？如何被发现和利用？这种对旧图像的再次利用的过程是否还表现在敦煌石窟艺术的其他方面？如此看来，在弄清楚图像背后的经典依据后，对图像本身的具体含义及风格或组合方式的关注就显得迫切和必要了。

此外，还需要注意的是，以上所举有关敦煌图像的研究，多有将单个图像提取出来单独讨论的现象，而忽略了此类图像在整个洞窟或者整幅壁画中的位置关系。鹿头梵志和尼乾子的图像组合在莫高窟壁画中首次出现的时间和位置，以及与其他图像的组合关系，与在其他石窟和造像中的位置与图像组合关系是截然不同的。那么这类图像如何在不同的空间中被使用？不同空间中所表现的这类图像与经典的对应关系是否依然存在？关注这一点，对于探讨此类图像本身的发展问题意义重大。

巫鸿在《"石窟研究"美术史方法论提案》一文中提出"从空间角度重新进入"的研究思路，认为"（以往对莫高窟的研究）框架总的说来是时间性的，以历史上的朝代为纲，构造和陈述这些石窟的线性历史。这当然是一个极为有效甚至不可或缺的方式，但我们也应该认识到这种叙事的基础是'史'而非'艺术'……通过将混杂的洞窟按照

内容和风格进行分类和分期，再重新组入线性的历史进程，写出一部井井有条的莫高窟历史。但这个历史仅仅存在于书本之中，而不再是现实中可触可视的窟室和崖面"[29]。巫鸿还将这种空间建构方案分为五个层层递进的关系，在第五个层次上，"画家在独幅壁画内创造出不同类型的图画空间，这个创作过程一方面与敦煌文学、礼仪以及说唱表演发生持续的互动，另一方面以空间和视觉形式为圭臬，引导观者把目光和思绪延展到超越洞窟墙壁的虚拟时空之中"[30]。我们会发现，类似尼乾子、鹿头梵志和毗那夜迦这样的单个造像的历史层面和图像志的研究已经接近完备，接下来就需要将这些图像重新拉回到洞窟和壁画的空间结构中，去解释这些图像在这些空间结构中具有何种意义了。

一般的图像考证都以艺术作品与原典的关系为基础，也就是说艺术作品是艺术家对原典的解读，对原典的解读各不相同，形成原典的变异。[31]贡布里希认为，对艺术品的解释不应该依据那些原典，而应该是对历史情境的重建，所谓对"历史情境的重建"指的是由可证明的证据构成的方案。艺术家作为方案的执行人，最终让这个方案实现为一个作品，但其实并没有一个事实上的方案制定者，方案是从历史情境的重建中浮现出来的。仍以上述所举为例，佛经中的确记载了有关尼乾子和鹿头梵志、毗那夜迦等的信息，但是艺术作品并不是对经典的完全再现，而是艺术家或者画工的再创作过程。他们通过艺术手法再现经典，其过程会受到多重因素的影响，其中对图像及概念的既有认识会在很大程度上影响画工对艺术品的表现。这提示我们在研究图像的过程中，如何尽可能地去重构图像创作的本来面貌，也是我们接下来思考敦煌石窟艺术研究的另一个路径。

29 巫鸿，《"石窟研究"美术史方法论提案——以敦煌莫高窟为例》，第140—141页。

30 同上，第141页。

31 易英，《图像学的模式》，载《美术研究》，2003年第4期，第98页。

道教艺术史的一种新可能
——评黄士珊《图说真形：传统中国的道教视觉文化》*

谢波

* Shih-shan Susan Huang, *Picturing the True Form: Daoist Visual Culture in Traditional China* (Cambridge, Mass.: Harvard University Asia Center, 2012). 本文为广东省文学艺术联合会重点研究专项课题 "20 世纪中国美术史叙事框架和方法论研究" 成果（项目编号：WL2019Z012）。

早期的道教艺术史以造像为核心的研究，[1]考察的方法大抵可视为佛教艺术史方法在道教领域中的应用，同样要去探察所造或所绘之像是哪一位主神，可见的视觉材料所表达的是怎样的宗教教义或信仰，这些视觉材料的风格如何，谁是它们的赞助人、制作者以及潜在的观众，等等。然而，道教视觉遗存远不及佛教遗存的数量庞大和整理有序，

1 大村西崖（Omura Seigai）在《中国美术史》和《中国雕塑史》中对于道教雕塑有专门的讨论，并将道教雕塑列为与佛教雕塑同等重要的美术史料。大村西崖的观点大抵可视为以道教雕塑为核心而建立起的道教艺术史研究的开端。其后海内外众多学者致力于此领域，例如，王逊，《永乐宫三清殿壁画题材试探》，载《文物》，1963 年第 8 期；Schafer Edward（薛爱华），*The Golden Peaches of Samarkand: A Study of T'ang Exotics* (Berkeley, Los Angeles: University of California Press, 1963)；施舟人（Kristofer Schipper），『五岳真形図の信仰』，载吉冈义丰等编『道教研究』，第二册，东京：昭森社，1967 年，第 114—162 页；胡文和，《四川道教佛教石窟艺术》，成都：四川人民出版社，1994；神冢淑子（Yoshiko Kamitsuka），『六朝时代の道教造像—宗教思想史の考察を中心に—』（1993 年初次发表，后收入『六朝道教思想の研究』，东京：创文社，1999 年，以及 "Lao-tzu in Six Dynasties Taoist Sculpture," in Livia Kohn and Michael La Fargue ed., *Lao-tzu and the Tao-te-ching* (Albany: State University of New York Press, 1998)；Stanley Abe（阿部贤次），"Heterological Visions: Northern Wei Daoist Sculpture from Shaanxi Province," *Cahiers d'Extrême-Asie* 9 (1996–1997): 69–83；Stephen Bokenkamp（柏夷），*Early Daoist Scriptures* (Berkeley: University of California Press, 1997)；刘昭瑞，《考古发现与早期道教研究》，北京：文物出版社，2007；Anning Jing（景安宁），"The Longshan Daoist Caves," *Artibus Asiae* 68, no.1 (2008): 7–56；李淞，《道教美术新论》，济南：山东美术出版社，2008 年；李淞，《中国道教美术史》，长沙：湖南美术出版社，2012 年；李淞，《神圣图像：李淞中国美术史文集》，北京：人民出版社，2016 年，等等。此处仅列举部分以道教造像为研究对象的学者，详细信息参见李淞，《前言》，载《中国道教美术史·第一卷》，长沙：湖南美术出版社，2012 年，第 2—4 页；张鲁君，《导言》，载《〈道藏〉图像研究》，济南：齐鲁书社，2017 年，第 1—21 页。

近年来，道教艺术史的研究对象也在以道教造像为核心的同时，渐渐扩大至道教建筑、壁画、版画、符箓、法器，以及文人绘画、书法等众多物质遗存。随之而来的是在海内外相继举办的道教美术展，其中较为重要的展览有：1988 年，斯蒂芬·李特（Stephen Little）在美国克利夫兰博物馆（Cleveland Museum of Art）举办的"长生的世界：中国的道教与艺术"（Realm of the Immortals: Daoism and the Arts of China）；1996 年和 1999 年，台北故宫博物院和台湾历史博物馆分别举办了道教绘画展和道教文物展；2000 年，斯蒂芬·李特和肖恩·埃克曼（Shawn Eichman），在芝加哥艺术学院联手主办了题为"道教与中国艺术"（*Taoism and the Arts of China*）大型道教文物展，展览出版的图录收录了施舟人、夏南悉（Nancy Steinhardt）和巫鸿等著名学者的文章。其后，日本、香港、北京，以及法国等地都举办了道教艺术展。经由这些展览，世人更进一步了解到丰富的道教艺术资料，道教艺术文物及其相关研究越来越多地进入学界和大众视野。

并且相对佛教而言，道经文本中对于造像仪轨的规定和说明也十分笼统，缺少严格的系统性。这都使得该方法的应用存在天然的局限性：数量上的相对少数和分布上的相对集中（其中很多造像已经成为博物馆的藏品，完全脱离其最初被安置的原境），有关造像仪轨的文本资料的相对匮乏，使得我们所见的研究更多是以历史文献的方法来处理道教造像的个案研究。道教考古的发现使得道教造像及视觉资料的储备日渐丰富，[2] 却对改变这一困境助益不大，我们看到的仍是一些个案的研究——即使我们的研究对象由造像扩展至道教建筑、壁画、版画，以及文人绘画、书法等众多物质遗存。同时，收录在《道藏》文献中的大量视觉资料仍问津者甚微。

2012 年由哈佛亚洲中心出版的 *Picturing the True Form: Daoist Visual Culture in Traditional China*（《图说真形：传统中国的道教视觉文化》，后文以《图说真形》称之），是迄今所见非常重要及出色的一本有关道教艺术史研究的著作。[3] 作者黄士珊女士（Shih-Shan Susan Huang）目前执教于美国莱斯大学（Rice University）人文学院，致力于 10 至 14 世纪中国道教与佛教的视觉文化研究。黄士珊在本书中呈现的视角不同于以往由道教体系之外投向其内的关注——其更多考量投注于造像身份相关的问题，或视觉资料的风格和技法等问题，她选择的立场是由内而

2 李凇，《中国道教美术史·第一卷》。该书是目前唯一一部道教美术史的通史性读本，但也只面世了第一卷，资料整理暂止于隋唐时期。对于道教神仙造像提供资料整理的还有：胡文和，《中国道教石刻艺术史》，北京：高等教育出版社，2004 年；国家文物局编《中国文物地图集》，北京：文物出版社，2009 年；汪小洋、李彧、张婷婷，《中国道教造像研究》，上海：上海大学出版社，2010 年；胡彬彬、朱和平，《长江中游道教造像记》，长沙：湖南大学出版社，2011 年。2012 年问世的"中国道教研究史上第一部系统全面地介绍道教神仙造像的图册"——《中国道教神仙造像大系》所收录的道教造像自北朝时起直至当代，来源主要集中于北京白云观、山西平遥城隍庙及晋城玉皇庙、陕西耀县药王山、湖北武当山，以及四川等地。总数不过 345 尊。这些造像排除年代不详者，其中超过 300 尊是唐以后的造像。详情见张继禹编，《中国道教神仙造像大系》，北京：五洲传播出版社，2012 年。

3 该书目前尚未见有中译本面世，本文所用原著引文的翻译均由笔者完成。

外的，即试图站在道教体系内进行一次相对完整的道教视觉材料的呈现和阐释。《图说真形》关注的是，基于道教的信仰体系，这些图像或视觉资料如何将该体系中的理论或概念等视觉化，并且参与到道教实践及仪式中，成为整个道教体系不可或缺的构成部分，最终，以基于道教信仰体系而形成指向道教视觉资料的全景视角。基于这种方法论上的根本不同，本书呈现出极为出色的两个特点：一、结合道教理论呈现与真形相关的视觉资料，二、被呈现的视觉资料大量选自《道藏》文献。

> 本书将聚焦于 10 到 13 世纪所见的材料，以考察道教——中国首要的本土宗教——的视觉文化，对于这段时期之前及其后的材料也多有参考。道教经验中必不可少且极为独特的材料，诸如绘画、图示、印刷的插图、图表、图例、地图，以及符箓等，是最主要的研究材料来源。本书将这些多元丰富的视觉材料置于不断变化着的道教史、道教文化及道教仪式的背景之中，以期形成有关于道教艺术的视觉性、物质性、内蕴以及功能的全景视角。

> It investigates the visual culture of religious Daoism, China's primary indigenous religion, focusing on the period from the tenth through the thirteenth centuries with many references to both earlier and later times. Paintings, drawings, printed illustrations, diagrams, charts, maps, talismans, and magical scripts—all essential and unique to the Daoist experience—form its key sources. It places these various kinds of visual forms in the changing context of Daoist history, culture, and ritual, creating holistic perspectives of the visuality, materiality, meaning, and function of Daoist art.[4]

黄士珊在书中一反处理视觉材料从外（图像）向内（文本）、从

4 Huang, *Picturing the True Form*, 2.

视觉表面深入系统内部的传统做法，而仿《庄子》体例分为了内外篇，这样的区分也参考了《道藏通考》的编纂者们根据《道藏》所收经文的流传范围和服务对象所做的内外之别。[5] 内篇题为《道教密法》（Inner Chapters: Esoteric），由"身体和宇宙的图景"（Imagery of Body and Cosmos）、"绘制世界"（Mapping the World），以及"真形图录"（True Form Charts）三部分构成，聚焦于道教体系内部最为核心及独特的概念"真形"，及其视觉化的"真形之像"的各种应用及表达。这些真形之像对于修道者观想身中内景、存思星神、修炼内丹、再构宇宙，及最终构建起"道的世界"发挥着不可替代的核心作用，甚至可以说"道的世界"即建基于真形的概念之上。相对应地，题为《证道之艺》的外篇（Outer Chapters: Art in Action）同样由三部分组成："道教神圣空间的物质性"（Materiality of Daoist Sacred Space）、"救度仪的操演"（Performing the Salvation Ritual），以及"变化不居的神灵的图像"（Paintings of Mobile Deities），关注以经验可感的方式完成视觉化的"真形之像"在道教仪式和具体的实践中所体现的物质性、仪式性及视觉性。显然，作者要在《道藏》所收的艺术图像的视觉性和道教仪式的实操性之间建构联系，其著作内外篇的结构模仿《庄子》而来，但划分基础则是真形及其视觉化在整个道教体系内的表达及应用：所谓"内"，关注通过对真形概念的存思进入道教理论建构起的隐秘且未知不显的"道的世界"，强调的是道教最为核心、隐奥的关于宇宙及生命的知识来源；所谓"外"，则是这种隐秘且未知的知识借助真形完成建构之后，在具体的实操可见的道教仪式中的呈现。事实上，所谓的"内外"之别并非界限清晰的不同区域，

5 Huang, *Picturing the True Form*, 18–19; Kristofer Schipper and Franciscus Verellen, ed., *The Taoist Canon: A Historical Companion to the Daozang* (or *Daozang tongkao* 道藏通考) (Chicago, London: The University of Chicago Press, 2004).

而是对于真形及真形之像不同的获得及表达和应用方式。黄士珊在书中对于道教真形及道教仪式的相关视觉资料进行了近乎穷尽的收集整理——主要是 10 至 13 世纪产生的道教视觉资料[6]——呈现给读者一本印有超过 300 幅图片的"百科全书式"[7]的道教真形视觉性及仪式性的研究著作。

　　该书出版至今，已有不少海内外学者发表相关书评，提供了有关该著作不同视角的评析及观点。各家书评中的意见及观点都颇为中肯，对于理解该书的成果及缺憾十分重要，本文无意赘述。[8]该书也存在一些问题，例如书中一些具体史料使用上的微小错误，[9]图像解读本身的一些瑕疵等[10]。此外，作者对于书中材料的呈现及图示，更像是一种"资料的汇总"，而理论的阐释部分相对较为薄弱。对于希望获取更多道教内部的视觉信息的读者而言，这本书相当完备的视觉材料收集及呈现定会令之惊喜不已——尤其是它们来源于《道藏》文献，此前少有人进行类似的整理工作；而对于渴望进一步了解道教整体视觉性及仪式

6 Huang, *Picturing the True Form*, 2, 15.

7 对黄著的这一评价来自斯蒂芬·李特关于该书的书评，Stephen Little, "*Picturing the True Form: Daoist Visual Culture in Traditional China* by Shih–Shan Susan Huang (Review)," *Harvard Journal of Asiatic Studies* 73, no. 2 (2013): 392–95.

8 Julia Murray, "*Picturing the True Form: Daoist Visual Culture in Traditional China* by Shih-Shan Susan Huang (Review)," *The Journal of Asian Studies* 72, no. 3 (2013): 691–93; Lennert Gesterkamp, "*Picturing the True Form: Daoist Visual Culture in Traditional China* by Shih-Shan Susan Huang (Review)," *Journal of Chinese Religions* 41, no. 2 (2013): 154–57; Little, "*Picturing the True Form: Daoist Visual Culture in Traditional China* by Shih-Shan Susan Huang (Review)," 392–95; Vincent Goossaert, "*Picturing the True Form: Daoist Visual Culture in Traditional China* by Shih-Shan Susan Huang (Review)," *Journal of Song-Yuan Studies* 44 (2014): 503–6. 以及谢一峰 2021 年最新发表的书评对于历年来关于黄著的书评更为全面的整理：谢一峰，《沟通内外：道教艺术史及其相关研究的反思与前景——从黄士珊〈图说真形：传统中国的道教视觉文化〉一书谈起》，载《中外论坛：道教文本专号》，2021 年第 1 期，第 253—276 页。

9 Little, "*Picturing the True Form: Daoist Visual Culture in Traditional China* by Shih-Shan Susan Huang (Review)," 395.

10 谢一峰，《沟通内外》，第 255 页。

性背后的理论阐释的读者，可能会略有失望。以及，仅仅汇集 10 至 13 世纪的道教视觉资料是否就能诠释"传统中国的道教视觉文化"也值得商榷。因为如此一说，似乎暗示着 10 至 13 世纪所见的道教视觉资料完整地保存和体现了道教视觉性和仪式性的全貌，此前及之后都不会有变化的可能，但实情恐非如此。总体而言，该书以其独特的视角、完备的视觉资料收集及掌控力，在庞大的叙事体系中仍能保持相对清晰冷静的文字风格等，获得了学界一致的赞誉及持续的关注。

但黄士珊在该书中提炼出的道教最为核心的概念"真形"——黄著也是以此概念为线索建构完成的——及其视觉化，仍然没有获得足够的关注和讨论，即便其著作就是以"图说真形"命名的：

> 本书提出的道教视觉理论的一个总的主题是独特的真形概念。真形的概念不是静止的，相反［对它的理解］需要一种积极的探索，一个通过一系列蜕变看到潜在和秘密现象的充满活力的旅程。道教这种特殊的看到隐藏和未知事物的修炼过程，与修道者们将自己与宇宙融为一体的修炼过程类似。在这方面，道士们定义了他们自己存想图像的修炼法，［这种方法］与郭若虚［对于"艺画"］的贬损性的解释截然相反。道教的实践——如冥想、存思和仪式操演等——为观者提供了具体的用以实现"道的观照"的种种修炼方法。

> An overarching theme that sums up the Daoist visual theory proposed in this book is the unique notion of true form, or *zhenxing* 真形. The concept of true form is not static, but instead entails a vigorous quest, an active journey of seeing underlying and secret phenomena through a series of metamorphoses. This particular Daoist cultivating process of seeing the hidden and unknown parallels the cultivation of Dao through which practitioners integrate themselves with the cosmos. In this regard, the Daoists define their own method of cultivated response to images, albeit it is rather different from Guo Ruoxu's

derogatory explanation. Daoist practices—meditation, visualization, and ritual performance alike—offer viewers concrete methods of cultivation for achieving "Daoist seeing."[11]

　　这段引文显示了作者对于"真形"的理解及观点：它是道教全部视觉理论的主题和基础，通过对此的存思观想，道士们可以看见经验世界中隐藏的或未知的一切——事实上，这些隐藏未知的事物就是道教所构建起的超越经验世界局限性的"道的世界"。不仅如此，道教并没有仅仅停留在以真形概念为核心构建的一个极具宗教导向性的、隐秘未知的，同时所有信仰者又坚信确实存在的"道的世界"，而是进一步提供了切实可行、充满活力的修炼之旅，通过冥想、存思，以及仪式等，最终实现"道的观照"。而这些具体可操、切实可行的修炼方法所指向的仍然是"真形"：道教以真形构建起具备超越性的"道的世界"，修道者再借助围绕真形而进行的一系列修炼，最终可以与道融为一体，实现道教的超越性。

　　道教理论对于真形的概念始终保有的解释权，使之神秘、独特且具备一定的模糊性，而"与真形概念相关的多面相的图像、符号和文字，是在道教中最有效及最巧妙地被利用的模糊语言（ambiguous language）"[12]。因此，真形已不仅仅是道教视觉理论的基础，同时也构成了道教对于世界及生命认知的知识论基础：按照世俗经验的标准，所谓的"真有"应该是可触可见、可感可知的实体性存在。而《道藏》经文中反复强调的"无形无色"的真形，相对于经验世界的"真有"，当然应该理解为一种"虚像"。然而，在道教理论中，以经验世界的"真有"的实存性为标准而被定义的"虚像"，却是道教的宗教性及

11 Huang, *Picturing the True Form*, 8.

12 Ibid.

图 1. 救度仪式中使用的旌帜、符箓等法器的图像模版 [13]

其超越性所在。道教定义的"真"并不关联经验世界中的实存性，而是指实现了道教超越性的宗教状态，是一种与道同体的圆满。无形无色、以虚为实、以无为有的真形便是道教对于这种圆满的定义，而视觉化则是其超越经验之上的宗教意涵和虚寂属性的最好的表征方式。[14] 换言之，神圣的以及具备超越性的真形可以借助经验可感的物理形态显现，尽管其本质是"非形似的（Aniconic）、非物质性的（Immaterial/Invisible）以及转瞬即逝的（Ephemeral）"[15]，而这样的真形之像不仅大量出现在道经所录的符箓、天书、图表以及图文中，也出现在镶嵌于旌帜、镜子等道教法器上的精美文本和道教仪式中的上章中［图 1］。

13 图出自《灵宝玉鉴》第 29 卷，见国家图书馆藏胶片版《道藏》洞玄部，第 1176—1216 页。*Huang, Picturing the True From, 256.*

14 谢波，《画纸上的道境——黄公望和他的〈富春山居图〉》，成都：四川人民出版社，2012 年，第 117—119 页。

15 Huang, *Picturing the True Form*, 13. 这里的"非形似的"（Aniconic）一词，字面意思应是"非偶像／圣象的"。黄士珊在后文中进一步解释其定义的"aniconic imagery"是对于道教理论所描绘的神秘无形的事物及现象的回应，是非形象描绘且不可模仿的，应不仅限于对神仙形象的再现。故文中译为"非形似的"。

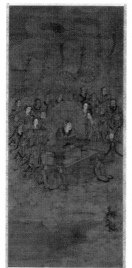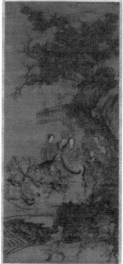

图 2. 从左至右：三官图轴之《天官》《地官》《水官》，南宋，12 世纪上半叶，现藏波士顿美术馆 © Museum of Fine Arts, Boston[16]

《图说真形》的最后两章中分别讨论了道教最重要也是最常见的救度仪式——黄箓斋，以及南宋时期的道教水陆画《天地水三官图》[图 2]。在救度仪式的考察中，黄士珊按照整个救度仪式的全部流程详细分析了道士是如何利用视觉化完成天界地府的建构，召唤出身中众神协助他拜表言功、破狱炼度，最终拯救亡魂。书中前章言及的大量图例、图文等，同样用于仪式的时空建构及具体的操演中，道教的视觉化是构成仪式性的基础，并且在仪式具体的操演之中，视觉性与仪式性合而为一。[17] 而针对现藏于波士顿美术馆的《天地水三官图》的分析，则显示了道教在实现其视觉化的过程中，如何与身处的文化环境及其他艺术传统互动，"通过对不同的构图元素自由多样的组合，艺术家们创造

16 Huang, *Picturing the True Form*, 282–83.

17 Ibid., 243–80.

出新的丰富的图像元素和构成方式，将艺术和宗教完美结合，精美又复杂的道教绘画应运而生"[18]。

黄士珊在其《图说真形》一书中，以极为敏锐的洞察力为我们提炼出道教最为核心及独特的概念——"真形"。掌握真形的概念及其视觉化，可以帮助我们理解前文中提及的道教神仙造像和道经文本中所描绘的真形之像视觉性上的差异，甚至是断裂：

> 考虑到图像学研究的价值，假设绘画或雕像中描绘的所有道教神仙在图像意义上都与道经中描述的道教神谱一致，这是有问题的。书面资料中所描述的道教众仙原本是无形的，这使得创造个别的图样成为问题，或者也许就是不可能的。因此，正如现存文物所反映的那样，大多数道教神仙的形象都是通用的。这使得如果不依靠随附的碑刻铭文等文字信息，很难将一个图样与另一个区分开来。即使有些神仙形象具备了显著的视觉特征，在不同的道教体验中，它们的功能也不仅仅止于图示，例如，在仪式中象征道士们存思的体内神。

> Given the value of iconographic studies, it is nevertheless problematic to assume that all Daoist deities depicted in paintings or statues iconographically match the pantheon described in sacred texts. The originally formless nature of the Daoist divinities described in written sources makes the creation of individual icons problematic and perhaps impossible. Thus, most images of Daoist deities appear generic, as reflected in extant artifacts. This makes it hard to differentiate one icon from another without relying on accompanying colophons. Even if some images bear distinct iconic features, within multiple Daoist experiences they function as more than just icons, for example, representing the visualized inner gods of the priest in

18 Huang, *Picturing the True Form*, 339.

performance.[19]

不仅如此，以真形的视觉化为核心，我们还可以进一步重新审视极为丰富多元的道教视觉材料及其物质性、视觉性和仪式性，在可考察的范围内将更多的道教视觉资料纳入道教艺术史的视阈之中：

> 正如本书所揭示的那样，[上述] 这些问题引导着我们去探索道教视觉文化的神秘世界。连接着各章中讨论的看似不同的图像的主线是 "真形" 的概念——一个决定道教视觉性的视觉和宇宙观原则的关键概念。纵览本书，[我们可以知晓] 从冥想、存思、内景、宇宙图景，到法器、仪式空间及其操演，道教的真形在 [前述的] 各种各样的形式、媒介、时空中生成、变化和繁衍。
> 通过严守密法、密传教义和神秘主义的方式，这种对随机的形象的偏爱作为一种有效的视觉策略用以加强道教的力量。

> As revealed in this book, these questions have guided us to explore the esoteric world of Daoist visual culture. The thread linking the seemingly distinct images discussed in various chapters is the notion of *zhenxing*, or true form—a key concept underlining the visual and ideological principles of Daoist visuality. Throughout this book, Daoist true form multiplies itself in myriad forms, media, time and space, from mental images, visualization pictures, bodily and cosmic charts, to ritual materials, ritual space and performance.

> This preference for arbitrary imagery serves as an efficient visual strategy to strengthen Daoism's power by way of secrecy, esotericism, and mysticism.[20]

当然，在面对这样一种视角及方法转向的可能时，也同时会面对

19 Huang, *Picturing the True Form*, 6.

20 Ibid., 324.

一些质疑，例如，如果我们以真形为道教视觉理论的基础，那些试图记录和表达道士们在存思过程中通过视觉化的方式接遇的转瞬即逝的真形之像的资料，就会全部纳入道教艺术史的研究视阈中——正如《图说真形》一书所做的那样。那么，这些材料究竟是"艺术的"（Art）还是属于"视觉文化的"（Visual Culture）？事实上，以"艺术"与否来选择道教艺术史的研究对象，可以进入研究视阈的材料无论是数量还是种类恐怕都不乐观，道教的视觉形象自始就不是为"艺术性"（Artisticity）而是为"宗教性"（Religiosity）创造的。以真形及其视觉化为道教视觉理论基础的转向，并不否认道教造像的艺术性，但它们是艺术的还是道教的，诸如此类的区分并不有利于道教艺术史的研究。以真形及其视觉化作为道教视觉理论基础的转向，一方面可以帮助我们在一定程度上理解道教神仙造像的呈现和道经文本中对真形之像的描述之间的含混、差异，甚至断裂，对于试图以道教造像为核心来建构整个道教艺术史全貌的设想需要保持一种审慎的态度及预期；另一方面，则为道教艺术史的研究提出更多的新的问题，并且基于这些新问题的提出以完成研究视角及方法论的转向，例如，那些在存思过程中被描绘或记录下来的"像"，如何在时间中以不断变化的方式表达同一个概念——真形？或者说，一种超越性的观念是如何在世俗经验中通过视觉化的方式完成自我表达的？宗教视觉材料是如何以一种"艺术的"、经验的以及受限的方式，去表现具备宗教超越性的精神图像的？等等。

此外，对于真形及其视觉化的理解还可以帮助我们解读一些包含

道教视觉化理论的中国传统艺术作品，如山水画和书法。尽管此前有一些学者已为此做了一定的努力和尝试，[21] 但依然需要在他们的研究方向上深化，做出更为系统与普遍的研究。

21 Laszlo Legeza, *Tao Magic: The Secret Language of Diagrams and Calligraphy* (London: Thames and Hudson, 1975); Hubert Delahaye, *Les premières peintures de paysage en Chine: Aspects religieux*, PEFEO 129 (Paris: École française d'Extrême-Orient, 1981); Lothar Ledderose, "The Earthly Paradise: Religious Elements in Chinese Landscape Art," in *Theories of the Arts in China*, ed. Susan Bush and Christian Murck (Princeton: Princeton University Press, 1983), 165–83, and Lothar Ledderose, "Some Taoist Elements in the Calligraphy of the Six Dynasties," *T'oung Pao* 70 (1984): 246–78. 谢波，《画纸上的道境——黄公望和他的〈富春山居图〉》；许宜兰，《艺术与信仰——道经图像与中国传统绘画关系研究》，北京：宗教文化出版社，2015 年。

作者、译者简介

黄专（1958—2016）

艺术史家及艺术批评家。1982 年毕业于华中师范大学历史系，获学士学位。1988 年毕业于湖北美术学院中国美术史专业，获文学硕士学位。曾任广州美术学院美术史系教授、OCAT 深圳馆及 OCAT 研究中心执行馆长。著有《当代艺术问题》《文人画趣味、图式与价值》《潘天寿》（以上著作为与严善錞合著）、《艺术世界中的思想与行动》《当代艺术中的政治与神学：论王广义》等著作。

巫鸿

2016 年 4 月至 2021 年 12 月担任 OCAT 研究中心执行馆长，2022 年 1 月至今担任 OCAT 深圳馆和 OCAT 研究中心名誉馆长。

美国国家文理学院终身院士，著名美术史家、艺评家和策展人。现任芝加哥大学美术史系和东亚语言文化系"斯德本特殊贡献教授"、东亚艺术中心主任及斯马特美术馆顾问策展人。其著作包括古代和现当代两方面。前者包括 The Wu Liang Shrine: Ideology of Early Chinese Pictorial Art（1989；中译见《武梁祠：中国古代画像艺术的思想性》，2015）、Monumentality in Early Chinese Art and Architecture（1995；中译见《中国古代艺术与建筑中的"纪念碑性"》，2017）、The Double Screen: Medium and Representation in Chinese Painting（1996；中译见《重屏：中国绘画中的媒材与再现》，2017）、《礼仪中的美术：巫鸿中国美术史文编》（2005）、《美术史十议》（2008）、《时空中的美术：巫鸿中国美术史文编二集》（2009）、The Art of the Yellow Springs: Understanding Chinese Tombs（2010；中译见《黄泉下的美术：宏观中国古代墓葬》，2021）、A Story of Ruins: Presence and Absence in Chinese Art and Visual Culture（2011；中译见《废墟的故事：中国美术和视觉文化中的"在场"与"缺席"》，2017）、《全球景观中的中国古代艺术》（2017）、《中国绘画中的"女性空间"》（2019）、"巫鸿美术史文集"《传统革新》《超越大限》《陈规再造》《无形之神》《残碑何在》《比较场所》（2019—2022）、《物·画·影：穿衣镜全球小史》（2021）、《空间的敦煌：走近莫高窟》（2022）、《中国绘画：远古至唐》（2022）等。后者包括 Transience: Experimental Chinese at the End of the Twentieth Century（1999）、Exhibiting Experimental Art in China（2001）、Remaking Beijing: Tiananmen Square and the Creation of a Political Space（2005）、《作品与现场：巫鸿论中国当代艺术》（2005、Contemporary Chinese Art: Primary Documents（2010）、Zooming In: Histories of Photography in China（2016；《聚焦：摄影在中国》，2017）、《关于展览的展览：90 年代的实验艺术展示》（2016）等。

Paul Taylor

Since 1991 Dr. Paul Taylor has worked at the Warburg Institute as Curator of the Photographic Collection and one of the Editors of the *Journal of the Warburg and Courtauld Institutes*. His research interests cover a wide scope, ranging from seventeenth-century Dutch art and early modern art theory to technical art history, iconography and world art. In the 1990s, he initiated sections on Mesopotamian, Egyptian, Asian and Non-Eurasian iconography in the Photographic Collection. He has organised and published colloquia on Mesopotamian cylinder seals and on iconography without texts. He is currently writing a book about the ways in which images are given meanings in different world cultures.

姚露

本科与硕士均毕业于中国美术学院，主要研究领域为雕塑史与考古学。现为浙江人民美术出版社编辑。论文《古希腊古典时期的大理石雕刻技法》收录于《美术史与观念史》第 21 期。译文《世界佛教雕塑：天龙山雕像的全球性分布》《天龙山石窟和造像——历史照片和新图像技术》《遗址·实物·传记：考古与摄影》收录于《遗址与图像》。译文《古希腊雕塑与雕塑家》收录于《美术学研究期刊》第 5 辑。

Pamela Patton

Pamela Patton is the Director of the Index of Medieval Art. Her scholarship centers on the visual culture of medieval Spain and its environs, particularly the role of the image in articulating cultural identity and social dynamics among the multiethnic communities of the Iberian Peninsula. Central to her work is the exploration of medieval iconographic traditions as uniquely expressive of community ideologies, practices, and folkways critical to modern understanding of the medieval world. She has published two monographs: *Pictorial Narrative in the Romanesque Cloister* (Peter Lang, 2004) and *Art of Estrangement: Redefining Jews in Reconquest Spain* (Penn State University Press, 2012), the latter the winner of the 2014 Eleanor Tufts Book Award. Before joining Princeton in 2015, Patton was professor and chair of art history at Southern Methodist

University. She is a coeditor of *Studies in Iconography* and an editorial board member of *Oxford Bibliographies in Art History*. Her scholarship has been supported by fellowships from the Kress Foundation, the National Endowment for the Humanities, and the Spanish Ministry of Culture.

Hans Brandhorst

Hans Brandhorst is an independent art historian, the Editor of the Iconclass system and Arkyves, a member of the Editorial Advisory Board of the Journal *Visual Resources*. Together with Etienne Posthumus, he has created the online Iconclass browser and the Arkyves website. Currently, he is involved in the digitization of Kirschbaum's *Lexikon der Christlichen Ikonographie* for Brill Publishers, and the iconographic cataloguing of British Book Illustrations at the Folger Shakespeare Library, Washington, DC. He has published widely on illuminated manuscripts, emblems and devices, iconography and classification, and digital humanities. His practical research primarily focuses on the simple question "What am I looking at?" in an iconographical sense. His theoretical work deals with the issues of how humanities scholars, in particular iconographers, can collaborate and enrich each other's research results rather than repeat and duplicate efforts.

庄明

中国美术学院艺术学理论博士，现广州美术学院艺术与人文学院讲师。

张弘星

维多利亚与阿尔伯特博物馆（Victoria and Albert Museum）亚洲部中国艺术资深研究员及策展人。自 2016 年以来，担任"中国图像志索引典"（Chinese Iconography Thesaurus，简称 CIT）项目主编，发起并主持发展 CIT 的概念、知识框架和研究方法，以及项目的目标、整体时间表、数据库和网站建设等方面工作的合作模式。自计划启动以来，他还直接参与项目的具体实施：从申请研究经费、创建和管理研究团队和项目预算，到 CIT 索引典的实际构建和图像注释。在过去的十几年里，他策划多个中国艺术和设计的重要展览，包括广受好评的"中国绘画名品 700—1900"（Masterpieces of Chinese Painting 700—

1900, 2013), 与劳伦·帕克 (Lauren Parker) 合作的 "创意中国" (China Design Now, 2008), 还曾兼任英国艺术史学家协会期刊《艺术史》编辑委员会委员 (2004—2007)。

张彬彬

北京大学计算机系统结构博士。上海外国语大学世界艺术史研究所副研究员,从事计算艺术史研究。长期参与汉画图像数据库建设。

朱青生

1957 年生于镇江。海德堡大学博士。国际艺术史学会主席。北京大学教授。艺术史家、艺术批评家、艺术家。北京大学视觉与图像研究中心主任、汉画研究所所长。《中国当代艺术年鉴》主编,主持 "中国现代艺术档案"。

范白丁

OCAT 研究中心学术总监,中国美术学院副教授,硕士生导师,艺术人文学院副院长。盖蒂研究所客座学者,瓦尔堡研究院访问研究员。研究关注美术史学史、图像志传统、早期近代艺术理论、世界艺术等方向。

张茜

上海师范大学美术学院讲师,上海大学美术史博士,中国美术学院博士后。主要研究方向:艺术社会史、文艺复兴艺术作品的题材与寓意。译有:《费顿焦点艺术家:约瑟夫·博伊斯》(广西美术出版社,2015)、《人民的形象:库尔贝与1848 年革命》(商务印书馆,即将出版)。曾在《新美术》《美术史与观念史》《文艺研究》等刊物发表论文与译作。

高瑾

维多利亚与阿尔伯特博物馆亚洲部 "中国图像志索引典" (CIT) 数据标准编辑以及项目协调,伦敦大学学院数字人文中心 (UCLDH) 博士。主要研究方向:数字人文、网络可视。曾在国际数字人文大会及刊物发表论文;译有《数字人文读本》(南京大学出版社,即将出版);任《图书馆论坛》、*Digital Scholarship in the Humanities*、*Ars Orientalis* 等刊物评审。

郭伟其

2016 年 4 月至 2021 年 12 月担任 OCAT 研究中心学术总监，2022 年 1 月至今担任 OCAT 研究中心执行馆长。

2005 年起任教于广州美术学院，现为艺术与人文学院副院长、美术史系系主任。主要研究方向为中国艺术史与学术史。代表性专著有《停云模楷》（中国美术学院出版社，2012），代表性译著有《时间的形状：造物史研究简论》（商务印书馆，2019）等。在 OCAT 研究中心任职期间，合作主编《世界 3》等多种丛书。

林逸欣

"中国图像志索引典"数据标准编辑。加入"中图典"项目前，林逸欣博士曾在维多利亚与阿尔伯特博物馆和大英博物馆担任研究助理，协助中国绘画展览筹办，亦曾于台湾"中央研究院"任职计划助理，负责数字典藏事务。在台湾完成中国文学和艺术学课程后，林逸欣从伦敦大学亚非学院取得艺术史与考古学博士学位，其论文聚焦 19 世纪苏州潘氏家族收藏。他曾任《典藏》杂志海外特约撰述，文章亦见于其他华文刊物。

Lena Liepe

Professor of art history and visual culture at the Linnaeus University, Växjö. She specializes in the art and architecture of medieval Scandinavia and North Europe, with a special focus on theoretical and methodological approaches to the study of medieval art. Among her main publications in English are: *A Case for the Middle Ages: The Public Display of Medieval Church Art in Sweden 1847–1943* (2018), "Holy Heads: Pope Lucius' Skull in Roskilde and the Role of Relics in Medieval Spirituality" (in Croix and Heilskov, eds., *Materiality and Religious Practice in Medieval Denmark*, 2021), "Art Objects and Historical Narratives: Curating Medieval Artefacts in Swedish Museums from the 1880s to the 1940s" (in Brückle, Mariaux and Mondini, eds., *Musealisierung mittelalterlicher Kunst*. Anlässe, Ansätze, Ansprüche, 2015), "The Presence of the Sacred: Relics in Medieval Wooden Statues in Scandinavia" (in Kollandsrud and Streeton, eds., *Paint and Piety: Collected Essays on Medieval Painting and Polychrome Sculpture*, Archetype Publications, 2014), *Studies in Icelandic*

Fourteenth-Century Book Painting (Snorrastofa, 2009).

黄燕

博士毕业于南京师范大学美术学院，师从范景中和李宏教授，专事西方文艺复兴时期艺术史学理论研究，侧重古典图像志以及 16 至 18 世纪徽志书等领域。2015 年曾赴英国瓦尔堡研究院及伦敦艺术学院短暂研学并查阅资料（博士论文《拟人形象的屹立：切萨雷·里帕及其〈图像学〉》于 2020 年由中国美术学院出版社出版）。2017 年迄今，任教于广西艺术学院美术学院史论系，在《新美术》《美术史与观念史》等刊物上发表有多篇图像志相关领域的研究论文。

祁晓庆

敦煌研究院副研究馆员，兰州大学历史学博士，中央美术学院博士后。主要研究领域为佛教艺术、敦煌石窟艺术、敦煌石窟艺术与中西文化交流。在《敦煌研究》《华夏考古》《艺术设计研究》《美术史与观念史》等学术期刊发表论文、译作 30 余篇。代表论文有《张议潮夫妇出行图的图像学考察》《"鞶囊"与胡人佩囊习俗考》《虞弘墓石椁图像程式的再考察》《卡拉贴佩佛寺壁画所见 5—6 世纪中亚与中国佛教艺术关系研究》等。2018—2019 年间在英国伦敦大英博物馆和图书馆访学 6 个月，其间在剑桥大学、伦敦亚非学院、英国米德萨斯大学（伦敦）明爱学院发表学术演讲，并受聘为明爱学院客座讲师。

谢波

北京大学哲学博士，宾夕法尼亚大学中古思想史博士，现任教于广州美术学院艺术与人文学院。主要研究领域为道教艺术史、中古思想史及性别研究。出版著作《画纸上的道境：黄公望和他的〈富春山居图〉》，发表中英文论文若干篇。以跨学科方式关注中古中国（唐以前），尤其是中古思想史及文化史。初期研究通过分析道士画家笔下的山水结构，尝试建立道教实践与艺术史之间的互动关系，提出"道境视觉化"的命题。目前研究尝试从文学及宗教视角关注中古时期女性在超越性实践及表达中的形象，进而讨论阴的概念在观念史中的丰富意义。

《世界 3：全球语境下的艺术史》征稿启事

《世界 3》是由 OCAT 研究中心（OCAT Institute）组织编辑的艺术史理论学术丛书。主要登载艺术史理论及与其相关的语言史、心理学史、哲学史、文化史、宗教史、社会史和思想史的前沿性研究课题和译文，也对相关课题的国际资讯、图书、展览和研究机构进行报道与评介。通过为这一学术领域的研究成果提供出版平台，力图为这一领域新的汉语思想模式和知识形式的形成创造条件。

《世界 3》丛书是 OCAT 研究中心的核心出版物，2014 年开始出版，彩色印刷。

《世界 3》下一辑将以"全球语境下的艺术史"为主题。

尽管部分学者认为艺术史是人文领域中对"全球化转向"反应最迟缓的学科之一，但事实上带有全球化色彩的艺术史研究由来已久。

另一方面，艺术史中的全球化议题至今并不过时，围绕它所展开的各种讨论也远未获得令人满意的结果。

19世纪以来建立的现代艺术史学科框架下的概念、方法和目的在面对经典或者非经典研究对象时都表现出某种程度的局限性。这里的经典既指经典研究对象，也指经典的研究模式。人们逐渐意识到特定的艺术品或文明绝非处于孤立隔绝的状态，简单地以时期和地区等传统范畴来界定研究对象的思维在全球化语境下不再有效，主张打破固有边界，以宏观视角串联各个地域及文化形态。过去被普遍接受的研究模式在全球化之变的格局下，需要我们重新思考其适用性。"全球化"思潮兴起以来，我们已经见证了一批成果的诞生，但也不断产生新的问题与思考：全球化写作真的可能吗？中国艺术史能为此贡献什么？诸如此类。

《世界3：全球语境下的艺术史》即以全球化为主题，希望看到您在这一上下文中对艺术史相关问题的反思，可以是观念理论层面的探讨，也可以是基于具体个案的研究实践。当然，我们同样欢迎对全球化这一命题合理性所提出的质疑，为《世界3》提供不同角度的真知灼见。

《世界3：全球语境下的艺术史》稿件要求

一、主要栏目介绍

《世界3》的主要栏目有"专题研究""理论焦点""前沿动态""机构概览"和"书评"等：

1. "专题研究"是核心栏目，收录以美术史、建筑史、影像史、设计史为主体的艺术史理论研究及相关的语言史、心理学史、哲学史、文化史、宗教史、社会史和思想史的研究论文和译文。每辑3至5篇，

每篇 10000 至 20000 字为宜，因具体研究需要超出字数限制可与编辑讨论商定；

2."理论焦点"，介绍世界当下重要的理论动向与理论研究，并突出其与艺术史研究的相互借鉴意义。每书收录不少于 1 篇，每篇 5000 至 10000 字为宜；

3."前沿动态"是综述性栏目，主要综述报道上述领域中重大课题的历史和现状，评论性地报道年度内重大学术活动、人物、会议、出版、展览的现场。每书收录不少于 2 篇，每篇 5000 字左右；

4."机构概览"，以介绍世界代表性的艺术史研究机构的概况及研究主题为主。每书收录 1 至 2 篇，每篇 5000 字左右；

5."书评"，推介前述学术领域中具有重大学术影响、前沿位置和独特方法的著作、学术期刊和学术展览的专栏性评论文章。可附相关学科研究性的书目索引。每书收录不少于 2 篇，每篇 5000 至 10000 字为宜。

二、投稿要求

1. 所有稿件需注明投稿的栏目名称；

2. 投稿文章需要同时提供该稿件的中英文标题（外文作者无须提供中文标题）、作者（含联合作者）学术简历（100 字内）、通信地址等联络信息。此部分信息请另外单独使用 word 文件提交（稿件将接受匿名评审）；

3. 稿件体例：

（1）稿件每页需编号，采用脚注；

（2）写作格式：中文文章请参考《世界 3：艺术史与博物馆》或在 OCAT 研究中心官网或公众号查看《〈世界 3〉文章凡例》，英文文章请采用芝加哥论文写作格式（*The Chicago Manual of Style, 17th Edition*）；

4. 所有稿件一律提交电子版本，文字使用 word 文本，配图使用 jpeg 格式，稿件中凡涉及特殊的外文文字、字符等，一并提交一份 PDF 版本文件，以便编辑、校对；

5. 所有稿件请以电子邮件发送至 OCAT 研究中心《世界 3》编辑部邮箱：world3journal@ocatinstitute.org.cn

6. 本辑征稿于 2022 年 2 月底截止；

三、稿件评审

1. 所有稿件提交主编审核；

2. 主编审核通过后的稿件，交由编委会（不少于 2 名编委）匿名评审；

3. 投稿收到时间以电子邮件到达主办方邮箱时间为准，主办方会在收到稿件 30 日内发送采用通知。所有稿件的采用通知不迟于 2022 年 3 月底发出；

4. 所有采用的稿件，编辑都有根据出版规范进行修改的权力。（特殊情况将与作者协商）

四、关于版权

1. 所有稿件应为原创。作者（含联合作者）应为稿件完整版权的拥有者。所有稿件提供的配图都将视为作者同时拥有版权。每篇文章的配图不多于 6 幅（特殊稿件除外）；每幅配图需注明与文字版面相对应的图片位置，图片题目、图片作者、图片作品的材质、图片作品创作年代、图片版权来源（如有）。每幅配图的大小、质量均需符合印刷标准（300dpi 或以上）；如发生版权纠纷，作者需自负文责，包括但不限于法律、政治、科学和道义上等责任；

2. 所有稿件不得一稿多投，稿件投稿前及被本书采用后都请勿在

其他学术期刊、书籍等纸质出版物上发表，也不得在微博、微信等网络平台以电子文件形式发表；

3. 所有采用的稿件均视为作者已同意《世界 3》对其稿件拥有除署名权外的所有著作权利，但作者享有署名权；

4. 凡投稿者均视为认同并遵守本征稿启事各项规定；

5. 本征稿启事解释权归主办方所有。

五、稿费支付及样书赠送

1.《世界 3》不同栏目支付的稿费标准不同；

2. 所有稿费的支付将于出版年年终前完成支付；

3. 每位作者获赠 2 册样书。

《世界 3》编辑部

Call for Papers

World 3: Art History and Globalization

World 3 is an annually published academic series initiated by OCAT Institute. Taking art history as its basic orientation while exploring points of connectivity in other disciplines, the series features original publications and Chinese translations of innovative thematic research in art history and theory, and in other relevant fields such as cultural, social, and intellectual history, the history of linguistics, psychology, philosophy, and religion. Other sections include review and commentary on associated international events, publications, exhibitions, and research institutions. The series offers a publishing platform for the research outcomes in related fields, and strives for the cultivation of new modalities of thinking and epistemology in Chinese

scholarship.

World 3, as the core publication of OCAT Institute, was launched in 2014. It is printed in color.

The sixth volume of World 3 features "Art History and Globalization."

Although some scholars consider art history as one of the tardiest disciplines to respond to "the global turn" in humanities, there has indeed been a long history of performing research in art history with a perspective tinged by globalization. The discourse on globalization in art history is still ongoing, and "the discussion around it is far from satisfactory.

The disciplinary framework of the history of modern art, whose concepts, methods, and purposes were established during the nineteenth century, has exhibited limitations to a certain degree in examining both the classical and the non-classical. The "classical" here refers to both the objects and the frameworks. It has been gradually brought to attention that a particular work of art or civilization is by no means isolated, and to simply define research objects by traditional categories such as periods and regions is no longer valid in the context of globalization. Such awareness calls for breaking the preexisting boundaries and connecting various regions and cultural forms with a macroscopic vision. In the context of transformative globalization, it is necessary to reconsider the plausibility of the generally accepted research model of the past. With the rise of a "globalization" wave of

thinking, we have witnessed the birth of considerable achievements, but new questions and thoughts emerge: Is writing in a globalized way even possible? In what way could Chinese art history contribute? So on and so forth.

With the discourse of globalization at its core, the upcoming volume *World 3: Art History and Globalization* expects reflections on relevant discussions in art history in such context, whether it is in the format of theoretical elaboration or case study. We also welcome submissions that question the proposition of globalization as such which would provide different insights to make the intellectual outcomes of *World 3* fruitful.

I. Columns

World 3 includes the following sections: "In Focus," "Theories and Criticisms," "Frontiers," "Institutions and Perspectives," and "Book Reviews" :

1. "In Focus" is the key column. It includes research on theories and methodologies in the history of fine art, architecture, film, and design, as well as other relevant fields such as cultural, social, and intellectual history, the history of linguistics, psychology, philosophy, and religion. Each issue features three to five articles. Each volume features three to five articles. Each manuscript ranges from 6,000 to 12,000 words; for specific research purposes, the word limit can be discussed and agreed upon with the editors.

2. "Theories and Criticisms" introduces recent theoretical

inquiries and emphasizes their relevance for the discPipline of art history. Each volume features at least one article. Each manuscript ranges from 3,000 to 6,000 words.

3. "Frontiers" offers overviews on the history and status quo of key research fields, as well as commentaries and reports on major scholars, academic activities, conferences, publications, and exhibitions. At least one article will be included per issue, with a maximum length of 5,000 words.

4. "Institutions and Perspectives" introduces world-renowned research institutes in art history and their research projects. One to two articles will be included per volume, with a maximum length of 3,000 words.

5. "Book Reviews" provides reviews on scholarly research, journals, and research-based exhibitions whose influence, innovation, and unique vision have made an impact on the discipline. Each issue may attach a bibliographic index of related academic works. At least two reviews will be included per volume, with a maximum length of 6,000 words.

II. Submission Guidelines

1. All manuscripts should indicate the columns to which they are submitted.

2. All authors, including co-authors, should submit a short biography (100 words), contact information, and address in a separate word document (manuscripts will be reviewed anonymously).

3. Style:

(1) Please add page numbers and use footnotes.

(2) Chinese authors should follow the style of *World 3: Art History and Museum*, or visit the official website of OCAT Institute to view "*World 3* Writing Style and Examples"; English authors should follow *the Chicago Manual of Style, 17th Edition*.

4. All manuscripts should be submitted electronically, with texts in word files, images in jpeg files. For editing and proofreading purposes, a PDF copy is required if the article includes special words or symbols.

5. Please send the manuscript to World 3 Editorial Office, OCAT Institute: world3journal@ocatinstitute.org.cn

6. The deadline for submission is February 28th, 2022.

III. Evaluation Procedure

1. All manuscripts will be reviewed by Chief Editors.

2. Qualified manuscripts will be anonymously reviewed by the Editorial Committee (at least two committee members).

3. Notification will be sent within 30 days. Official notification will be issued no later than March 31, 2022.

4. Editors will make necessary revisions and corrections of accepted manuscripts according to the publication guidelines. (Special cases will be discussed with the authors)

IV. Copyright

1. All manuscripts must be original. All authors and co-authors should be the full copyright owner of their manuscripts. Authors should ensure the rights of all illustrations included in the manuscripts. Maximum six images in each manuscript (except for special circumstances). Authors should indicate the corresponding place in the text for each illustration and should include its title, maker, material, period, source, and credit (if applicable). The image quality should meet printing standards (300 dpi and above); in case of copyright disputes, authors are responsible, including but not limited to legal, political, scientific, and moral responsibilities.

2. Manuscripts should not be submitted to more than one publication. Please do not publish the manuscript in academic journals, books, other printed publications, or online platforms before submission and after acceptance.

3. Authors of accepted manuscripts are deemed to have agreed that World 3 has all copyright rights to their manuscripts except for the right of authorship.

4. All contributors are considered to agree with and abide by the provisions of this "Call for Papers."

5. The right to interpret this "Call for Papers" belongs to the organizer.

V. To Contributors

1. Different levels of compensation are applied to different columns.

2. Payment will be made within the month of the publication of the book.

3. Authors will receive two copies of the published book.

World 3, Editorial Office

文景

Horizon

社 科 新 知　文 艺 新 潮

世界3：图像志文献库

［美］巫鸿　郭伟其　主编

出 品 人：姚映然
策　　划：OCAT研究中心
责任编辑：刘奕辰
营销编辑：高晓倩
美术编辑：安克晨

出　　品：北京世纪文景文化传播有限责任公司
　　　　　（北京朝阳区东土城路8号林达大厦A座4A　100013）
出版发行：上海人民出版社
印　　刷：北京盛通印刷股份有限公司
制　　版：北京百朗文化传播有限公司

开 本：787mm×1092mm　1/16
印 张：21　字 数：262,000
2022年7月第1版　　2022年7月第1次印刷
定 价：88.00元
ISBN：978-7-208-17679-9/J·640

图书在版编目（CIP）数据

世界3：图像志文献库 /（美）巫鸿，郭伟其主编
. -- 上海：上海人民出版社，2022
　ISBN 978-7-208-17679-9

Ⅰ.①世… Ⅱ.①巫…②郭… Ⅲ.①艺术史－研究
－中国 Ⅳ.①J120.9

中国版本图书馆CIP数据核字（2022）第079439号

本书如有印装错误，请致电本社更换　010-52187586